KB142112

주광첸 산문집

우리가 할 일은
인생의 아름다움을
발견하는 일뿐이다

주광첸 산문집

우리가 할 일은
인생의 아름다움을
발견하는 일뿐이다

주광첸 지음 · 이에스더 옮김

쌤앤파커스

○ 일러두기

• 이 책의 제목은 원제인 《你要做的，只不过是发现生活之美》를 따랐다.
• 독자의 이해를 돕기 위한 주석은 각주로 처리하였으며, 옮긴이주임을 밝힌다.
• 인명, 지명, 건물 이름은 중국식 발음을 따라 썼다. 단, 중국 고대 인물의 경우 음으로 읽었다.
• 394쪽의 '편집후기'는 2017년도에 출간된 이 책의 원서 《你要做的，只不过是发现生活之美》의
 편집자가 쓴 후기임을 밝힌다.

모든 것을 이해한다는 것은
모든 것을 해결한다는 것이다

인생에 대하여 – 삶 속에서 재미를 찾아라

- 학문을 닦거나 사업을 하는 것은 삶에서 두 번째가 될 수는 있지만, 첫 번째가 될 순 없다. 삶에서 첫 번째 자리를 차지해야 하는 것은 언제나 삶이다.

- 삶을 아는지의 여부는 수많은 사물을 감상할 수 있는지의 여부로 알 수 있다. '재미있다고 느끼는 것'이 곧 감상인데, 이런 감상은 '목적 없는 탐구'이기 때문이다.

- 만약 스스로를 위대하게 생각한다면 당신은 걱정하는 일을 '하찮은 일'로 여기게 될 것이고, 만약 스스로를 보잘것없게 생각한다면 당신은 걱정하는 일을 '의미 없는 일'로 생각하게 될 것이다.

- 테니스를 치거나 피아노를 연주하거나 식물을 심는 등 쉼 없이 무언가를 해보기 바란다. 정 이런 것들이 싫다면, 그냥 웃고 떠들고 신나게 뛰어노는 것도 좋다.

- 가장 현명한 삶이란 자연과 박자를 맞추는 삶이다. 초목이 부드러운 바람과 화창한 볕 속에서 꽃을 피우고 된서리에 시드는 것처럼, 흐르는 물과 떠가는 구름이 막힘없이 자유롭게 움직이는 것처럼, 물고기가 강호에 있음을 잊어버리는 것처럼.

- 인생은 원래 비극이 있어야 비로소 인생이라 할 수 있다. 그 비극을 없애고 싶다고 없앨 수 있는 것도 아니지만, 없애버린다면 우리의 인생은 단조롭고 재미없어질 것이다. 그래서 나는 인생을 무대 앞에서 보든 뒤에서 보든 실패에 대해, 잘못에 대해, 재앙에 대해 냉정한 시선으로 바라보고 뜨겁게 칭찬한다.

- 삶의 즐거움 중 반이 움직임에서 온다면 나머지 반은 느낌에서 온다. 눈이 색을 보고 귀가 소리를 듣는 것은 느낌이고, 색을 보고 아름답다 느끼고 소리를 듣고 조화롭다 느끼는 것 또한 느낌이다.

- 세상에서 가장 즐거운 사람은 가장 활동적일 뿐만 아니라 가장 잘 깨닫는 사람이다. 깨닫는다는 것은 삶 속에서 재미를 찾아낼 수 있다는 뜻이다. 차를 마실 줄 모르는 사람은 일단 한입에 털어

넣고 꿀꺽 삼켜버리지만 차를 마실 줄 아는 사람은 작게 한 모금씩 음미하며 그 속에 담긴 풍미를 깨닫는 것과 같다. 그러니 근심이 많고 무료해질 때는 시간을 들여 예술 작품이나 자연 풍경을 감상해보자. 가슴속에 가득했던 불만이 깨끗이 사라질 것이다.

- 세속적 사람이 명예와 이익을 좇고 세상에 휩쓸리면서 마음속에 '하늘의 빛과 구름의 그림자'가 없는 것은 '흘러드는 생명수'가 없기 때문이다. 세속적인 이들의 가장 큰 문제는 생명의 메마름이다.

- '그때, 그곳, 그 몸'을 기억하라. '그때' 할 수 있었던 일은 다음에는 절대 할 수 없고, '그곳'에서 할 수 있었던 일은 절대 다른 곳에서 다시 할 수 없고, '그 몸'으로 할 수 있었던 일은 절대 다른 사람이 대신 할 수 없다는 뜻이다.

- 사람은 세상을 뛰어넘는 생각을 가져야, 세상에 뛰어드는 일을 할 수 있다.

- 인생에서 가장 큰 즐거움은 친구를 만나는 일이다. 친구를 사귈 줄 아는 사람은 사람을 사귈 줄 알고, 사람을 사귈 줄 아는 사람은 사람이 되는 법도 안다. 어떤 사람이 친구를 사귀는 데 부족함이 있다면 그 사람의 삶은 즐거울 수 없을 뿐만 아니라 선할수도 없다.

- 사람이 인생을 이 세상에 건다면 마치 주바오쓰珠寶市* 에 들어가

* 　베이징 정양문 대로 서쪽에 위치한 거리로, 귀금속 매장이 많아 珠寶(구슬 주, 보배 보)라는 이름이 붙었다.

는 것과 같다. 어떤 물건이든 맘대로 고를 자유가 있어도, 그래 봤자 감당할 수 있는 정도는 100근을 넘지 못한다. 어떤 사람은 기와를, 어떤 사람은 강철을, 어떤 사람은 진주를 고르는데 이걸 보면 그 사람의 가치 의식이 어떤지 알 수 있다.

- 루소는 자신의 교육 명작 《에밀》에서 아주 치밀한 이야기를 했다. "큰 뜻과 삶의 행복은 소망과 능력의 평행에서 온다." 사람은 어릴 때부터 자신의 능력 범위 내에서 소망을 품어야 하고, 자신이 할 수 있는 일을 하고 싶다고 생각해야 자신이 하고 싶은 일을 할 수 있다는 뜻이다.

- 우리를 둘러싼 환경은 평생 아름다워지지 않는다. 만약 태어날 때부터 완벽한 환경에 놓인 사람이 있다면 그의 성과는 아무런 가치가 없다. 사람은 돼지처럼 먹이는 대로 먹고 살찌는 존재가 아니기에 고귀한 것이니까. 오염된 환경에 불안해할 줄 알아야 힘들여 바꾸고 정복하게 된다.

- 사람을 극도로 미워하고, 극도로 사랑하는 사람은 모두 평범한 사람이 아니다.

- 우리의 실제 삶에서 보았을 때, 세상에서 가장 깊은 것은 남녀의 애정이다.

아름다움에 대하여 - 모든 아름다운 것들은 사람을 비범하게 만든다

- 미육美育은 반드시 젊을 때부터 시작해야 한다. 나이가 들수록 접하는 일의 대부분이 더욱 복잡해지고, 그 때문에 습관화된 굴레도 견고해지기 때문이다. 그러면 마음도 더 복잡함을 느끼고 예술을 감상할 수 있는 힘도 약해진다.

- 어떤 학문을 배우든, 어떤 직업을 가지고 무슨 일을 하든, 모든 사람은 끊임없이 음악을 듣고 문학을 읽으며 가끔은 그림이나 조각을 감상해야 한다.

- 많은 사람이 생활의 건조함을 싫어하고 무료함을 답답해하는데, 그 이유는 미감의 수양이 부족해서 인생사의 새로움과 재미를 발견할 수 없기 때문이다.

- 지식을 추구하고, 좋은 것을 생각하고, 아름다움을 사랑하는 세 가지는 모두 사람의 본성이다. 그러므로 인생에는 진선미가 필요하고, 진선미가 갖춰져야 비로소 삶이 완벽해진다.

- 마음이 꽃을, 미인을, 미덕을, 학문을, 사회 문물제도의 특수한 아름다움을 탐구하기 시작하면 서서히 만사 만물의 보편적인 아름다움을 발견하게 된다.

- 아름다움이 감정의 이성적 분별보다 중요하다. 사람이 마음을 깨끗이 하려면 반드시 '매우 상냥하고 부드러운 마음을 가지도록 노력하는 일'부터 시작해야 한다. 배부른 음식과 따뜻한 옷,

* 　　아름다움의 감상과 창작에 관한 능력을 길러서 인격을 향상시키는 교육

높은 자리와 연봉 외에 비교적 고상하고 순수한 소망이 있다는 것을 알아야 하고 마음의 정화와 미화를 추구해야 한다.

- 소란스러움이 많은 이 세상에서 우리에게 필요한 것은 팔보반八寶飯* 한 그릇이 아니라 청량산淸凉散**이다.

- 사람들은 모두 문예가 '매우 상냥하고 부드러운 마음을 가지도록' 한다는 것을 알고 있다. 하지만 이걸 실제로 행하는 일은 아주 어렵다. 소란스러운 세상을 살아가다 보면 대부분의 시간과 정력을 일상의 소소한 문제를 해결하는 데 써야 하니까. 게다가 매일 바쁘게 뛰어다니며 수고하고, 기계적으로 차를 타고 돌아다니느라 하루의 절반을 소모하는 우리가 언제 자신의 성정을 돌아볼 수 있을까?

- 미술 작품이 아름다운 것은 그 아름다움이 우리에게 이상의 경지를 주기 때문이다. 그래서 작품의 가치는 현실을 얼마나 벗어났는지, 작품이 창조한 이상 세계가 얼마나 넓은지에 달려 있다.

- 만약 문학을 향상시키고 싶다면 먼저 문학 감상 능력부터 향상시켜야 한다. 특히 시詩만큼은 시간을 들여 공부하자. 그리고 무언無言의 아름다움을 감상하는 능력도 아주 예민하게 길러야 한다.

- 나는 창작자가 시작詩作에 더욱 정진하고, 교과 과정에서 시가 중요한 위치를 차지할 수 있기를 바란다.

* 연밥, 대추 따위의 여덟 가지 과일을 얼음사탕과 섞어 넣고 지은 찹쌀밥
** 속이 답답할 때 시원하게 뚫어주는 약

마음의 세계에 대하여 - 비워라

- 마음의 세계가 비워질수록 사물 세계의 소란함이 느껴지지 않게 된다. 눈이 멀지 않았다면 세상의 넓음을 볼 수 있고, 세상의 심오함도 볼 수 있다.

- 냉정하고 자유로운 사람은 세상을 조용히 관찰하면서 곳곳에서 생기를 발견하고, 이 생기를 흡수하여 인생에 존재하는 무궁무진한 즐거움을 느낀다.

- 나는 도연명이 《자제문自祭文》에서 말했던 두 문장을 가장 좋아한다. "부지런히 있는 힘을 다해 일해도, 마음에는 항상 여유로움이 있다.勤靡余勞, 心有常閑。" 움직임 속에 고요함이 있고, 내가 나의 주인인 상태를 유지하는 것이 수양에서 최상의 경지에 이르는 길이라는 말이다. 현대인의 문제는, 일은 충분히 열심히 하지만 마음에 여유로움이 없다는 것이다. 여유의 부족은 삶을 무미건조하게 만들고, 심신을 지치게 해 일해도 성과를 얻지 못하게 만들며 마음을 더욱 복잡하게 한다. 담백함과 온화함, 굳센 뜻 없이 하루하루 명예와 이익에 구속되면 온 세상이 메마르고 어두워질 것이다.

- 사람은 마음을 큰 거울처럼 닦아 빛을 비춰야 하는데 우리는 아무것도 하지 않는다.

- 나는 때로 초목이나 벌레, 물고기를 동료로 생각한다. 이들은 화창한 바람의 은혜 속에 살아간다. 뜨거운 여름과 추운 겨울에도

그렇게 살아가고 있다. 자연이 준 본성을 따라서 그렇게.

• 우리는 종종 진중하지 못한 일을 두고 '어린아이 장난 같다'고 한다. 그런데 아이들이 놀 때 얼마나 진중하고 온 마음을 다하는지 아는가? 어른 중에도 그렇게 열심히 일하는 사람은 많지 않다.

• 나는 모든 생물과 무생물이 최대한 본래 모습을 유지하고 있을 때를 좋아한다. 그런 자연만의 거침과 조잡함이 좋다.

• 이 세상이 아름다운 것은 부족함이 있기 때문이다. 부족함이 있기에 이것을 메울 수 있다는 희망과 기회가 존재하고, 또 다른 세상을 상상할 여지가 생긴다. 세상은 부족함이 있어서 가능성이 커지는 공간이다.

• 우리가 세상을 대하는 태도는 두 가지가 될 수 있다. 스스로 극복할 수 있는 일은 애쓰며 정복하고, 도저히 스스로 극복할 수 없는 일은 잠시 벗어나 힘을 비축했다가 다른 일에 쏟아붓는 것이다.

• 산다는 건 글 쓰는 것과 같다. 글이 정서와 이치에 맞아야 하듯이 삶도 정서와 이치에 맞아야 한다.

• 살아가며 시야가 서서히 넓어져야 인생의 여러 장면이 더 다양한 색을 입은 채 명료히 떠오른다.

• 당신은 이 세상 사람들 중에(그들의 삶이 복잡하든 간단하든 간에) "나는 그자의 속사정을 완전히 이해해."라고 단언할 수 있는 사람이 있는가?

- 조금 이상하게 들릴지도 모르나, 생명이 가장 풍부할 때 죽어야 한다. 좋은 날, 아름다운 풍경이 지나고 나서 아주 평범하고 건조해졌을 때 죽는 것은 가치가 없다. 죽음도 새가 꽃향기를 노래하는 것처럼 일종의 사치스러운 경험이 될 수 있다.

- 생명에 대한 집착은 소위 불가에서 '아집'이라고 하는 것과 같다. 인생의 모든 화와 죄악이 여기서부터 비롯된다.

- 우리의 '근본감根本感'은 불가의 '우매함'이다. 우리는 이 세상을 맹인이 말을 타고 가는 것처럼 살아가고 있다. 여기저기 마구 돌진하는데 어떻게 사고가 안 날 수 있을까?

- 반복해서 말하지만, 인생에서 가장 중요한 것은 '밝게 아는 것'과 '느끼는 것'이다. 불가가 말하는 '대원경지大圓鏡智'다.

- 프랑스에는 "모든 것을 이해한다는 것은 모든 것을 용납하는 것이다."라는 말이 있는데, 여기에 한마디를 더해본다. "모든 것을 이해한다는 것은 모든 것을 해결한다는 것이다."

- 우리가 아직도 생명의 깊은 진리를 풀지 못한 건, 아직 생명을 이해하지 못했기 때문이다. 생명조차 이해하지 못했는데 대체 우리는 뭘 믿고 살아가야 할까?

하나

세상 모든 것이 곧 삶이다

삶의 목적은 '진성'에 있다

움직임에 대하여

> 만약 스스로를 위대하게 생각한다면
> 당신은 걱정하는 일을 '하찮은 일'로 여기게 될 것이고,
> 만약 스스로를 보잘것없게 생각한다면
> 당신은 걱정하는 일을 '의미 없는 일'로 생각하게 될 것이다.

마음이 많이 불안하다면 그건 걱정이 많아서일 것이다. 걱정은 우리를 침체시키기 마련이니까. 일종의 병적 증세이기도 하다.

보통 사람들은 심오한 말을 하는 걸 좋아한다. 그래서 누군가 걱정과 고민을 털어놓으면 자신만의 '철학사전'에서 '염세주의적 비관 철학' 같은 그럴싸한 말을 찾아다가 진단하려 든다. 하지만 다른 사람들은 물론이고 나조차도 알 수 없는 나의 심경을 감히 '철학과 인생관' 따위가 어떻게 알까?

물론 나도 철학가들의 교훈에 조금 의지했던 때가 있었다. 마

음이 평안했을 때는 생명이란 무릇 자연으로 돌아가므로 희로애락에 연연하지 말아야 한다는 그리스 철학자들의 이야기를 믿었고, 인생의 아름다움은 용서와 사랑에 있다는 톨스토이의 이야기를 믿었고, 세상에는 추함이 있기에 아름다움이 있으며 불완전한 것이 곧 완전한 것이라는 영국 시인이자 작가였던 로버트 브라우닝Robert Browning의 이야기를 믿었다. 하지만 아무리 대단한 철학적 교훈도 우연히 맞닥뜨리는 질병, 솟구치는 심박수를 어찌해주지는 못했다. 아마 단련의 시간이 부족해서였을 것이다. 그러나 사실 젊은 사람들 중에 어떤 상황에도 마음이 흔들리지 않는 단계에 이른 사람이 몇 명이나 있을까?

젊은 시절, 선배들에게 당연히 그래야 하는 것과 그렇지 않은 것에 대한 이야기를 들은 적이 있다. 선배들은 나처럼 젊은 나이엔 당연히 생기가 넘쳐야 하고, 침체되어 있으면 안 되며, 열심히 공부해야 하고, 기쁨이든 슬픔이든 쓸데없는 감정을 마음에 담아두지 말아야 한다고 강조했다. 하지만 그 말을 듣는 내내 이런 처방은 좀 넣어뒀으면 좋겠다는 생각뿐이었다.

우리는 모두 자연의 노예일 뿐이다. 만약 자연을 정복하고 싶다면 자연에 순응하는 방법밖에는 없다. 자연을 거스르려는 순간, 걱정들은 우리 마음속 아주 좁은 틈새를 파고든다.

답답함을 해소하고 싶다면 우선 자연 충동부터 해소하자. 사람은 태생적으로 움직이고 발전하고 창조하는 것을 좋아한다. 그런데 움직이고 발전하고 창조할 수 있다는 것은 곧 자연에 순응하

는 일이다. 즉, 자연에 순응해야 즐거움을 누릴 수 있는 것이다. 움직이지 않고, 발전하지 않고, 창조하지도 않으면 생기를 잃고 걱정에 휩싸이게 된다.

이러한 사실은 우리가 흔히 사용하는 단어에서도 나타난다. 우리는 보통 기분이 좋을 때 '유쾌하다'라는 단어를 사용하고 기분이 좋지 않으면 '우울하다'이라는 단어를 사용한다. 이 두 단어는 즐겁거나 즐겁지 않은 '상태'를 나타내기도 하고 즐겁거나 즐겁지 않은 '이유'를 나타내기도 한다. 걱정이 있다는 건 당신의 삶이 우울하다는 뜻이다. 따라서 즐거워지려면 스스로 편안해질 수 있어야 하고 감정을 잘 배출할 수 있어야 한다.

'한수閑愁'라는 단어가 있다. 별일 없이 한가한 사람은 생기가 멈춰 있어 편안하지 않고 그로 인해 걱정에 빠지기 쉽다는 의미다. 젊은 사람들이 나이 든 사람들보다 걱정이 많은 건 생기가 왕성하기 때문이다. 생기는 많은데 움직임은 날로 줄어드니 걱정이 쌓일 수밖에 없다. 어린아이들이 그 누구 못지않게 왕성한 생기를 띠면서도 걱정이 없는 건 종일 뛰어노는 놀이 활동 덕분에 우울함에 휩싸이지 않는 덕이다. 어린아이들도 즐겁지 않을 때가 있다. 그럴 땐 펑펑 울어버려서 그 우울한 기운을 씻어낸다. 반면 어른들은 힘들어도 체면을 차리느라 울어버리지를 못한다. 대신 속으로만 끙끙 앓으니 갈수록 마음이 더 쓰려질 뿐이다.

괴테는 어린 시절 실연을 당해서 자살하려던 적이 있는데, 다

─────────
* 괜한 걱정

행히 그의 문학적 기질이 발동해 자살 대신 책을 쓰게 되었다. 그렇게 2주간 몰두해 쓴 책이 《젊은 베르테르의 슬픔》이다. 괴테는 이 책을 써 내려가며 우울한 기운을 토해냈다. 그러자 자살에 대한 생각도 사라지게 되었다. 물론 걱정이 많아질 때마다 책을 써야 하는 건 아니다. 슬픈 노래의 가사를 읽어보거나, 슬픈 영화를 보거나, 술기운을 빌려 마음을 풀 수도 있다. 예전엔 나도 슬픈 이야기를 읽을수록 마음이 시원해진다는 것이 의아했는데, 최근에서야 그 원리를 깨달았다.

결국 걱정은 우울감에서 비롯되고, 이를 해결하는 방법은 배출에 있다. 우울감은 멈춰 있을 때 발생하니 배출하는 방법도 움직임에 있다. 예전에 유가의 학자가 말했던 심성에 대한 이야기는 최근 심리학자들의 관점에서 봤을 때 아주 애매한 것들이 많다. 하지만 맹자가 이야기했던 '진성盡性*'만은 아주 뜻깊다. 진성에서 출발하지 않으면 많은 철학을 배워도 매우 얕은 수준에 머무를 수밖에 없다. 진성의 뜻을 명확하게 알아야 그 속에서 삶의 목적과 방식을 찾을 수 있다.

인간의 본성이란 원래 복잡하다. 하지만 인간도 결국 동물이라서 기본적인 성질은 '움직임'이다. 그래서 움직임 속에서 비로소 즐거움을 찾을 수 있다. 두 가지 이야기를 들어 이 논리를 설명해 보겠다.

나는 본가에서 살 때, 서재 정리하는 걸 좋아했다. 어질러진

* "타고난 천성을 충분히 발휘하다."라는 뜻

책장을 정돈하고 먼지가 쌓인 곳곳을 직접 쓸고 닦았다. 그렇게 혼란스러웠던 공간을 깨끗이 치우고 나면 꼭 여유롭게 의자에 앉아 서재를 둘러보았다. 그때 말로 표현할 수 없는 즐거움과 위로를 얻었다. 모든 몰입의 움직임이 그렇다. 테니스 치는 걸 좋아하는 사람이 힘껏 라켓을 휘두를 때, 그 사람에게는 그 어떤 걱정도 자라나지 않는다.

위진남북조시대 동진 왕조의 기반을 다진 명장 '도간陶侃'이란 자가 있다. 그는 좌천되었을 때, 한가한 아침이면 집 안에 있는 벽돌 100개를 밖으로 옮겼다가 오후에 다시 집 안으로 옮기는 일을 반복했다. 다들 왜 그런 일을 하냐고 물었다. 그러자 도간은 "너무 편하게 지내다 보면 나라를 위해 해야 할 일이 생겼을 때 그 일을 감당할 수 없게 될까 봐 그렇소."라고 답했다. 그러면서 "성인聖人들이 분초를 아껴 사는 것처럼 보통 사람들도 시간을 아끼며 살아야 하오."라고 덧붙였다. 시간을 아끼기 위해서 꼭 벽돌을 옮겨야 하는 것은 아니지만, 어쨌든 도간은 억울하게 좌천되었다고 해서 낙담하고 아무것도 하지 않기보다 후일을 위해 항상 준비하기로 다짐한 듯하다.

걱정이 많은 것이 가장 고달픈 일이다. 아무리 이런저런 걱정을 해봐도 인생은 여전히 그 모습이고, 세상도 여전히 그 모습이다. 만약 스스로를 위대하게 생각한다면 당신은 걱정하는 일을 '하찮은 일'로 여기게 될 것이고, 만약 스스로를 보잘것없게 생각한다면 당신은 걱정하는 일을 '의미 없는 일'로 생각하게 될 것이다.

테니스를 치거나 피아노를 연주하거나 식물을 심는 등 쉼 없이 무언가를 해보길 바란다. 정 이런 것들이 싫다면, 그냥 웃고 떠들고 신나게 뛰어노는 것도 좋다.

당신을 응원한다. 웃고, 떠들고, 신나게 움직이자.

분주함 속에
고요함의 재미가 있다

== 고요함에 대하여 ==

세상에 한가한 사람은 수없이 많지만
그들이 꼭 고요함의 재미를 깨달을 수 있는 것은 아니다.
또한 고요함의 재미를 느끼는 사람이 꼭 한가한 사람인 것만은 아니다.
아주 분주한 와중에, 혹은 혼잡한 도심의 소음 속에 있더라도
때때로 모든 것을 내려놓고 편하게 상상의 나래를 펼쳐보자.
마음속에 돌연 한 줄기 빛이 반짝이고,
끝없는 깨달음이 꼬리에 꼬리를 물고 밀려올 것이다.
그것이 바로 분주함 속에서 느끼는 고요함의 재미다.

삶의 즐거움 중 반이 움직임에서 온다면 나머지 반은 느낌에서 온다.

'느낌'이란 수동적 상태다. 자연계의 사물이 나의 감각과 마음을 움직이도록 허락하는 것이다. 이 단어가 포함하고 있는 뜻은 매우 광범위하다. 눈으로 보는 색이나 귀로 듣는 소리도 느낌이고, 눈으로 본 색의 아름다움이나 귀로 들은 소리의 평화로움을 인지하는 것도 느낌이다. 같은 색을 보고 같은 소리를 들어도 타고난 재능이나 처한 환경에 따라 각자가 느끼는 아름다움과 평화로움의 정도는 천차만별일 수 있다.

길가에 소나무가 한 그루 있다. 그 나무를 보고 누군가는 나무를 잘라 배를 만들면 좋겠다고 느낄 수 있는 반면, 누군가는 나무 아래에서 더위를 피하면 좋겠다고 느낄 수 있다. 또 어떤 사람은 그 나무를 그리면 좋겠다고 느낄 수 있고, 또 다른 사람은 나무가 높은 인격과 절개의 상징이라고 말할 수도 있다.

다른 예를 들어볼까? 길가에 거지가 앉아 있다. 어떤 이는 거지의 지저분한 행색을 보고 눈살을 찌푸릴 수 있지만, 어떤 이는 거지가 안쓰러워 돈을 줄 수도 있다. 또 다른 이는 거지를 보고 사회제도를 개선해야겠다는 결심을 할 수도 있다. 각각의 반응이 모두 다른 것은 느낌에도 강함과 약함이 존재하기 때문이다.

천재가 '천재'라고 불리는 것은 위대한 창조적 힘을 가졌기 때문이다. 천재는 특히 무언가를 느끼는 힘이 일반 사람들보다 훨씬 강하다. 뛰어난 시인이나 미술가들은 일상의 사물을 보고 특별한 향기를 맡을 수 있다. 무감각한 사람들은 그들만큼 느낄 수 없다. 감각이 둔한 사람 앞에다 백아伯牙*를 데려다가 연주를 시켜도 그는 목화 장인이 솜 타는 것만 연상해내는 데에 그칠 것이다.

느낌은 '깨달음'이라고도 말할 수 있지만, 깨달음은 느낌의 한 부분일 뿐이다. 세상에서 가장 즐거운 사람은 가장 활동적일 뿐만 아니라 가장 잘 깨닫는 사람이다. 깨닫는다는 것은 삶 속에서 재미를 찾아낼 수 있다는 뜻이다. 차를 마실 줄 모르는 사람은 일단 한 입에 털어 넣고 꿀꺽 삼켜버리지만 차를 마실 줄 아는 사람은 작게

*　중국 춘추시대의 거문고 명인

한 모금씩 음미하며 그 속에 담긴 풍미를 깨닫는 것과 같다.

삶의 곳곳에서 재미를 깨달을 줄 아는 사람은 절대 적막하게 살지 않는다. 절대 걱정에 휩싸이지도 않는다. 주자朱子의 시에 "조그맣고 네모난 연못이 거울처럼 맑아, 하늘의 빛과 구름 그림자가 그 안을 떠돈다. 묻나니 어찌하여 그렇게 맑단 말인가? 샘이 있어 맑은 생명수가 흘러 들어오기 때문이네.半畝方塘一鑑開, 天光雲影共徘徊, 問渠那得淸如許? 爲有源頭活水來。"라는 이야기가 있다. 아주 아름다운 풍경에 대한 감상이다.

이제 눈을 감고 시 속 풍경을 머릿속에 그려보자. 그리고 이 연못이 당신의 마음이라고 생각해보자. 시가 담은 이야기가 삶의 희로애락과 얼마나 맞아떨어지는지 느껴지는가? 사람들의 삶이 자꾸 메말라가는 것은 그들의 연못에 하늘의 빛과 구름의 그림자가 없기 때문이고, 생명수가 나오는 근원이 없기 때문이다. 이 생명수의 근원은 곧 '재미를 깨닫는 것'이다. 재미를 깨닫는 능력은 절반은 타고나고 절반은 스스로 수양하여 얻을 수 있다. 대부분은 고요함 속에서 비교적 쉽게 찾을 수 있다.

물리학에는 두 개의 물질이 한 공간에 동시에 존재할 수 없다는 법칙이 있다. 이 법칙은 심리적 측면에도 통한다. 보통 사람들이 재미를 느끼지 못하는 건 대부분 마음이 너무 바쁘기 때문이다. 비어 있지 않으니 느낄 수가 없는 것이다. 여기서 말하는 고요함

·· 시 〈관서유감觀書有感〉으로, 생명수를 사람의 독서와 수양에 비유해 새로운 지식과 학문을 받아들여야 맑은 못물처럼 사상이 맑아진다는 뜻을 담고 있다.

은 마음이 비어 고요한 가운데 무언가를 느끼는 것이지, 단순히 세상의 적막을 뜻하는 것이 아니다. 세상은 절대 적막할 수가 없으니까. 당신은 마음을 비울수록 세상이 적막하다고 느끼지 않게 될 것이다. 그리고 더욱 마음을 비우면 세상이 시끄럽다고 느끼지 않게 될 것이다. 고요함을 배우기 위해서 꼭 인적 드문 산골짜기에 들어가거나 절에 가 수양할 필요는 없다.

세상에 한가한 사람은 수없이 많지만 그들이 꼭 고요함의 재미를 깨달을 수 있는 것은 아니다. 또한 고요함의 재미를 느끼는 사람이 꼭 한가한 사람인 것만은 아니다. 아주 분주한 와중에, 혹은 혼잡한 도심의 소음 속에 있더라도 때때로 모든 것을 내려놓고 편하게 상상의 나래를 펼쳐보자. 마음속에 돌연 한 줄기 빛이 반짝이고, 끝없는 깨달음이 꼬리에 꼬리를 물고 밀려올 것이다. 그것이 바로 분주함 속에서 느끼는 고요함의 재미다.

이 말은 유명한 시의 두 구절을 해석한 내용이다. 원래 시는 "만물을 조용히 관찰하다 보면 모든 것에서 자연이 주는 즐거움을 얻을 수 있다. 사계절의 흥취와 사람의 생애는 모두 같은 것이다.萬物靜觀皆自得, 四時佳興與人同。*"라는 내용이다. 아마 시인이 무언가를 깨닫는 능력이 보통 사람보다 뛰어났던 듯하다.

최근에 저우쭤런周作人의 《우천의 서雨天的書》에서 인용한 고바야

* 중국 북송시대 유학자 정호程顥의 시 〈추일秋日〉의 일부분으로, 즐거운 인생이야말로 자기 자신과 다른 사람에게 떳떳한 인생이라는 내용이다.

시 잇사_{小林一茶}**의 하이쿠_{俳句}***를 보게 되었다. "때리지 마, 파리가 손을 비벼 빌고, 발을 비벼 빌잖아.不要打哪, 蒼蠅搓他的手, 搓他的腳呢。****"라는 내용인데 이 광경은 참 고요하고도 아름답다. 만약 이 한 구절의 시를 이해하는 사람이라면 내가 이야기하는 고요함의 재미도 이해할 수 있을 것이다. 중국 시 중 생각나는 구절 몇 가지를 적어본다.

> 물고기가 연잎 동쪽에서 뛰놀고, 물고기가 연잎 서쪽에서 뛰놀고,
> 물고기가 연잎 남쪽에서 뛰놀고, 물고기가 연잎 북쪽에서 뛰노네.
> 魚戲蓮葉東, 魚戲蓮葉西, 魚戲蓮葉南, 魚戲蓮葉北。*****
> - 작가 미상 〈장난_{江南}〉

> 이어진 산 사이에 남아 있던 구름이 걷히고, 하늘에는 아직 희미
> 한 구름이 남았구나. 선선한 바람이 남쪽으로부터 불어오고, 새로
> 운 푸름의 파도가 멈추질 않는구나.
> 山滌余靄, 宇暖微霄。有風自南, 翼彼新苗。******
> - 도연명_{陶淵明} 〈시운_{時運}〉

동쪽 울타리 아래에서 국화꽃을 따다, 홀연히 남쪽 산이 눈에 들

** 일본 에도시대의 시인
*** 일본의 단시_{短詩}로, 17개의 음이 1수_首를 이루며, 첫 구는 5개, 중간 구는 7개, 끝구는 5개의 음으로 이루어진다.
**** 해충으로 정의된 파리도 일반적인 관점에서 벗어나면 그저 작은 생명체에 불과함을 이야기함으로써, 대상이 원래 무엇이든 상관없이 그걸 보는 나의 감정이 입혀짐을 나타내는 시다.
***** 〈장난〉의 일부분. 장난 지역에서는 연잎을 딸 수 있는 계절이 되면 연잎이 푸르고 무성하게 자라는데, 물고기가 그 연잎 사이사이를 헤엄치는 모습을 보며 아무런 구속 없이 자유롭고 기쁜 모습을 묘사하고 있다.
****** 〈시운〉 1장의 일부분. 봄날의 대자연을 통해 작가 자신의 정신세계가 얼마나 크고 맑으며 평화롭고 즐거운지를 묘사하고 있다.

어오네. 산 내음과 밤의 풍경이 어찌나 좋은지, 새도 짝을 지어 돌아오는구나.

采菊東籬下, 悠然見南山。 山氣日夕佳, 飛鳥相與還。*

- 도연명〈음주飮酒〉

하늘 높이 날아가는 기러기를 눈으로 따라가며, 손으로는 우순虞舜**이 만든 오현금을 뜯노라. 본능에 따라 아무런 구속 없이 하늘과 땅 사이에 살며,《태현太玄》***의 자연의 도를 탐구하노라.

目送飄鴻, 手揮五弦。 俯仰自得, 遊心太玄。****

- 혜숙야嵇叔夜〈송수재종군送秀才從軍〉

지팡이를 짚고 평온한 마음으로 오두막 문 앞에 서서, 저녁 바람을 맞으며 숲속에서 들려오는 매미들의 노랫소리에 집중하네. 해가 지고 나루터 앞 바다에 반사되는 맑은 빛은 석양을 담아내고, 마을에선 밥 짓는 연기가 느릿느릿 피어오르네.

倚杖柴門外, 臨風聽暮蟬。 渡頭余落日, 墟裏上孤煙。*****

- 왕유王維〈망천한거증배수재적輞川閑居贈裴秀才迪〉

*　〈음주〉 5장의 일부분. 정부의 부정부패에 싫증이 난 작가가 시골로 내려와 세상이 추구하는 사상과 감정에서 벗어난 모습을 묘사한 시다.
**　중국 역사상 전설 속의 제왕
***　고대 철학 서적
****　세속을 떠나 자유롭고 현실을 초월하는 은거 생활을 묘사해 정부의 어둡고 자유롭지 못한 점과 대조시키고, 이를 통해 작가 자신이 꿈꾸는 바를 나타낸 시다.
*****　〈망천한거증배수재적〉의 일부분. 막 가을에 진입한 풍경을 통해 도연명과 같은 자유로운 삶을 묘사하고 있다.

고요함의 재미를 다룬 시는 당나라 시절의 오언절구에 가장 많다. 자세히 음미해보면 평소엔 볼 수 없었던 이 우주의 또 다른 풍경을 마주할 수 있다.

량치차오粱啓超의 《음빙실문집飮冰室文集》을 보는 것도 좋다. '영감Inspiration'에 대해 이야기하는 내용이 한 편 있다. 또 윌리엄 제임스William James의 《선생님이 꼭 알아야 할 심리학 지식》도 세 챕터에 걸쳐 인생관을 이야기한다. 고요함의 재미에 대해서도 자세하게 쓰여 있다.

고요함에 대한 수양은 단지 재미를 깨닫게 해줄 뿐만 아니라, 학업이나 어떤 일을 처리하는 데에도 지대한 도움을 준다. 석가모니가 보리수 그늘에 앉아 도를 논했다는 이야기를 알 것이다. 과거부터 지금까지 수많은 위인들은 혼란한 상황에도 점잖게 모든 일을 대처했다. 그들이 조금도 당황하지 않을 수 있었던 건 마음을 가라앉힐 줄 알았던 덕분이다.

현대사회는 아주 분주하고, 특히 젊은 사람들은 아주 조급하다. 그 물결 속에 있다 보면 차분했던 사람도 어쩔 수 없이 주위에 휘둘린다. 하지만 분주함 속에서도 몰래몰래 여유를 가지고 고요함을 찾아내야 한다. 육체적으로든 심적으로든 큰 도움이 될 것이다. 고요 함 속에서 재미를 찾아가다 보면, 당신뿐만 아니라 당신 주변의 사람들도 즐거워지고 위안을 얻게 될 것이다.

나는 어리석은 사람이나 지나치게 총명한 사람과 대화하는 데 겁내지 않는다. 그러나 아무 재미도 없는 사람과 애써 대화하는

일은 생각만 해도 겁이 나고 막막하다. 재미있는 사람과는 굳이 많은 말을 하지 않고 묵묵히 있어도 서로에 대해 잘 알 수 있다. 그리고 친구 사이에서 느낄 수 있는 최상의 즐거움도 맛볼 수 있다. 당신도 그런 느낌을 받았던 때가 분명 있었을 것이다.

사람 입맛 다 비슷하다지만
예외는 있다

기호에 대하여

기호에는 논쟁의 여지가 없다.
하지만 수양의 여지는 있다.

라틴어에는 이런 말이 있다. "기호에는 논쟁의 여지가 없다." 두보杜甫의 시 〈우제偶題〉에도 "글의 좋고 나쁨은 작가 스스로가 안다네.文章千古事, 得失寸心知。"라는 말이 있다. 작가도 자신의 작품에 대해 그렇게 이야기하겠지만, 독자도 작가에게 같은 이야기를 할 것이다.

만약 어떤 사람이 지구가 네모나다고 주장하거나 타이산泰山이 세계에서 가장 높다고 믿는다면, 당신은 아주 정확한 증거를 가지고 논쟁을 벌여 그 사람을 설득할 수 있을 것이다. 하지만《화월

흔痕花月痕》이 《부생육기浮生六記》*보다 훌륭하다거나 양한시대*** 이후엔 제대로 된 작품이 없다고 말하는 사람을 만난다면 어떨까? 그럴 땐 설령 그 사람 말이 틀렸다고 생각해도 그 생각을 입 밖으로 꺼내지 않는 것이 좋다. 사실 어떤 얘기부터 시작해야 할지 막막하다. 이런 일엔 그저 당신과 같은 문학적 취향을 지닌 사람과 눈빛을 교환하면 그뿐이다.

기호엔 논쟁이 없다는 말에는 일부 인상파 비평가들의 뜻이 담겨 있다. 우리는 늘 문학을 논하면서 누구의 작품이 좋다거나 혹은 누구의 작품이 별로라고 평하곤 한다. 문학에 맞고 틀린 것, 좋고 나쁜 것이 있다면 나쁜 작품을 좋아하고, 좋은 작품을 싫어하는 사람은 기호 수준이 낮다고 말할 수 있을 것이다.

하지만 문제는 다른 데 있다. 만일 당신이 나쁜 작품이라 평한 것을 누군가는 좋다고 한다면 혹은 당신이 좋다고 평한 작품을 누군가는 나쁘다고 한다면, 과연 당신은 그 사람의 생각을 바꿀 수 있을까? 한 걸음 더 나아가서, 당신은 당신의 기호가 맞는다고 어떻게 확신할 수 있을까?

문학에도 좋고 나쁘다는 기준이 있다고들 한다. 그런데 이 기준을 정하기란 여간 어려운 게 아니다. 예전 문학 비평가들 중에는 다수의 의견을 따르는 게 옳다는 이들이 있었다. 작품들이 오랜 시간에 걸쳐 사람들 손에서 걸러지는 와중에도 꿋꿋이 살아남아 많

* 위수인魏秀仁 작, 청나라 소설
** 심복沈復 작, 청나라 수필
*** 전한과 후한을 모두 포함한 한나라시대

은 이들에게 사랑받는 작품이 좋은 작품이라는 것이다. 이 기준을 따르는 사람들이 너무 많아서 그간 나는 대놓고 의구심을 드러낼 수 없었다. 하지만 절친한 친구들에게는 양심에 따라 솔직하게 말했다. "우리가 살아봤자 100년인데, 마르셀 프루스트^{Marcel Proust****}나 D. H. 로렌스^{D. H. Lawrence*****}의 작품이 읽을 가치가 있는지 없는지 어떻게 알 수 있겠어?"

과거 아놀드^{Arnold}라는 비평가는 작품의 가치를 판단하는 가장 타당한 방법이 고전 명작을 시금석으로 삼고, 새로운 작품을 이 시금석에 문질러보는 것이라고 말했다. 강도가 비슷하면 좋은 작품이고, 표면이 벗겨지면 더 볼 것도 없다는 뜻이다. 하지만 이런 방법은 문제를 뒤로 미룰 수는 있어도 해결할 수는 없다. 문학 작품은 돌덩이가 아니니까. 둘을 서로 문질러봤을 때 어느 쪽의 표면이 벗겨졌다고 말할 수 있는 것도 아니다.

세상 사람 입맛은 다 비슷하다지만 예외는 있게 마련이다. 문학 비평이 어려운 이유도 바로 여기에 있다. 정통파를 따르려면 예외는 모두 없애버려야 하고, 인상파를 따르려면 세상 사람의 입맛은 다 비슷하다는 말을 없애야 한다. 문학에 대한 기호는 '예외'라고 할지라도 단칼에 없앨 수는 없다.

키츠^{Keats******}가 죽기 전에는 그의 시를 좋아하는 사람은 예외에 속했다. 인상주의가 붐을 일으켰을 때, 진정으로 말라르메

**** 《잃어버린 시간을 찾아서》를 쓴 프랑스 소설가
***** 《채털리 부인의 사랑》을 쓴 영국 소설가
****** 영국의 시인

Malarmé*의 시를 좋아하는 사람도 역시 예외였다. 사실 나는 지금 T. S. 엘리엇^{T. S. Eliot**}을 좋아하는 사람 역시 예외로 분류해야 할지도 모른다고 생각한다. 아무튼 이렇게 예외가 된 사람들은 스스로를 엘리트 반열에 올라 있다고 자칭한다는데, 사실상 그들은 진정한 엘리트가 맞다. 소위 '오랜 시간에 걸쳐 사람들 손에서 걸러지는 와중에도 꿋꿋이 살아남은' 작품은 흔히 이런 예외의 사람들에게 먼저 선택된 경우가 많다.

정통파의 입장에서 세상 사람 입맛은 다 비슷하다는 공식은 절대 없어져서는 안 될 이야기다. 그들은 항상 '기준'이나 '보편성'이 있어야 한다고 강조한다. 이 요소들 덕분에 정통파는 자연스럽게 정당한 논리를 갖출 수 있다.

하지만 이렇든 저렇든, 문학의 기호에 대한 두 입장 차는 평생 해소되지 못할 것이다. 언제나 기준을 요구하는 사람과 주관적인 기호를 믿는 사람이 공존해왔고 앞으로도 그럴 것이기 때문이다. 이들 두 입장은 각각의 공이 있으니 굳이 서로가 서로를 무시할 필요가 없다.

문학에서 선택할 수 있는 길이 꼭 하나만 있지는 않다. 동쪽의 풍경은 동쪽으로 가는 사람에게만 보이고, 서쪽의 풍경은 서쪽으로 가는 사람에게만 보인다. 동쪽으로 가던 사람은 서쪽으로 가던 사람이 서쪽 풍경을 아름답다고 말하는 것이 과장된 이야기처럼

* 프랑스 상징파 시인
** 영국 시인 겸 평론가이자 극작가

느껴진다. 그리고 동쪽의 아름다운 풍경을 보지 못하는 것을 안타깝게 여긴다. 서쪽으로 가는 사람 역시 동쪽으로 가는 사람을 바라보면서 같은 생각을 한다. 이런 일들은 아주 자주 일어나기 때문에 놀랄 필요도 없다.

풍경을 감상하는 가장 이상적인 방법은 동쪽으로 갔다가 발걸음을 돌려 서쪽으로도 걸어보면서 양쪽의 풍미를 모두 느끼는 것이다. 이런 시각을 지닌 사람이 무언가의 가치를 평가하고 장단점을 가려내는 데 적합한 인재가 된다. 그런 인재라면 일출의 경치와 일몰의 경치를 가장 잘 감상할 수 있는 명소는 따로 있으며 두 곳은 완전 다른 곳이라고 생각할 것이다. 그래서 굳이 곳곳의 우열을 가리지도 않을 것이다.

한 사람이 동시에 두 길을 갈 수는 없다. 출발하면 그 길뿐이다. 문학에 종사하는 사람은 처음 발걸음을 뗄 때, 한쪽으로 치우치지 않을 수 없고 자신이 속한 문파에 기대지 않을 수 없으며 편향된 기호를 먼저 기를 수밖에 없다. 처음 술을 마시는 사람은 백주, 와인 등 각종 술을 똑같이 잘 마실 수도 있겠지만 그건 절대 술맛을 알고 마시는 게 아니다. 술맛을 알고 나면 그 사람의 기호는 반드시 좁아지게 되어 있다. 특정 브랜드의 몇 년산 술이 아니면 잘 마실 수 없게 된다. 문학을 공부하는 것도 마찬가지다. 특정 문파에 대한 훈련과 그 맛을 보지 못한 사람은 나쁜 습관을 가지게 될 수밖에 없다.

물론 나는 술을 잘 마시는 사람이 특정 브랜드의 몇 년산 술이

아니면 마시지 않는 단계에 도달했을 때, 좋은 술이면 마시기만 해도 어떤 술인지 맞힐 수 있는 단계까지 갈 수 있는지 아닌지까지는 잘 모르겠다. 하지만 확실한 건 문학을 공부하는 사람은 어떤 가문, 어떤 문파의 시가 아니면 읽지 않는 단계에 이르면 좋은 시의 맛을 완연히 깨닫는 단계까지 반드시 도달한다는 사실이다. 다시 말해 문학을 배우는 사람이 첫걸음을 뗐을 땐 한쪽으로 치우치지 않기가 힘들지만 나중에는 한쪽으로 치우치지 않을 줄 알아야 하며, 선입견 없이 모든 가문과 문파를 내려다보고 편향된 관점의 문제점을 짚어낼 수 있어야 한다는 말이다.

문학은 원래 각 나라마다 독특한 재미가 있고, 시대별로도 독특한 분위기가 있다. 서양의 시를 살펴보면 라틴족의 시에는 게르만족이 공감할 수 없는 무언가가 담겨 있고, 게르만족의 시에도 게르만인들만이 공감할 수 있는 무언가가 있다. 또한 고전파 작품에 오래도록 열정을 쏟은 사람은 낭만파 작품과 잘 맞지 않는다고 느끼고, 상징파 작품에 오래도록 열정을 쏟은 사람은 다른 작품들을 모두 무미건조하다고 느낀다. 중국 시도 시대에 따라 분위기가 변해왔다. 한나라, 위나라, 남북조 시기, 당나라, 송나라에 이르기까지 모두 각각의 문파와 각각의 신도들이 있었다. 명나라 사람들은 당나라의 문학을 이어나갔고, 청나라는 송나라를 이어나갔다. 고고함을 좋아하는 사람은 한나라나 위나라를 이어나가고, 아름다움을 좋아하는 사람은 남북조와 서곤체를 중시한다.

문파가 달라서 생기는 편견도 꽤 심하다. 파벌이 달라서 생긴

편견은 처음 배움에 나설 때 많은 것을 제한하며 전체를 아우르는 시각을 견지하지 못하게 한다. 그래서 시를 광범위하게 읽는 사람은 시시각각 변하는 재미를 느끼고 즐길 수 있다. 그리고 오랜 시간이 흐른 후에는 마치 강호에 온 관광객처럼 비바람이 불어도 낮이든 밤이든, 평야든 고원이든, 바다든 산이든 곳곳의 명소를 찾아다니며 나름의 절경들을 만날 수 있다.

그래서 우리는 각자의 기호를 서로 비교하며 깎아내릴 필요가 없다. 모든 문파엔 장단점이 있어서 장점은 지키고 단점은 버리면 어느 한쪽으로 치우치지 않을 수 있다. 옛날과 지금의 우열을 쉽게 가릴 수 없는 것도 옛것에는 옛날의 재미가 있고, 지금 것에는 지금의 재미가 있기 때문이다. 다음 세대에는 "갈대는 우거지고蒹葭蒼蒼"과 "강을 건너며 연꽃을 꺾는데涉江采芙蓉" 같은 시구가 나오지 못할 것이다. 당연히 옛사람에게서도 "대들보에서 제비집의 흙이 떨어지니空梁落燕泥"와 "빈 대들보에 제비집의 흙이 떨어지니山山盡落暉" 같은 시구가 나오지 못할 것이다. 소박한 것과 정교하게 아름다운 것에는 원래 서로 다른 종류의 재미가 있으므로 억지로 통일성을 강요할 필요가 없다.

문학에서 한 시대의 분위기는 기댈 것이 못 된다. 17세기 프랑스에서 신고전주의가 성행할 때, 16세기 시는 많은 지적을 받고 만신창이가 되었다. 하지만 낭만시대가 되자 사람들은 플레이아드˚ 시인들도 그들만의 독특한 경지에 도달했다고 생각했다. 영국에서

˚ 16세기 프랑스에서 혁신적인 시적 경향을 주장한 시파

낭만주의가 성행했을 때 학자들은 17~18세기의 시를 무시했지만 낭만주의가 잠잠해지고 나자 사람들은 무시받던 작품들도 소멸되지 말아야 할 이유가 있다고 생각했다.

개인의 재미는 이렇게 계속 진화하고 있다. 더 많은 것을 섭렵할수록 편견이 줄어들면서 재미도 더욱 순수해진다. 낭만파로부터 벗어나 고전파의 오묘함을 새롭게 발견해낼 수 있을 때, 당나라와 송나라 작품만 집중적으로 공부하던 사람이 남북조 작품을 읽을 수 있을 때, 소신蘇辛*의 사를 공부하는 사람이 온리溫李**의 정취를 느낄 수 있을 때 비로소 시를 통달했다고 말할 수 있다. 낭만파를 좋아한다고 낭만파에만 머물러 있고, 소신을 좋아한다고 소신에만 머물러 있으면 우물 안 개구리가 되어 드넓은 하늘을 올려다보며 그걸 아주 작디작은 것으로 오해하게 된다.

기호에는 논쟁의 여지가 없다. 하지만 수양의 여지는 있다. 문학 비평이 주관적이고 개인적인 기호를 말살시켜서는 안 되지만, 시종일관 까다로운 사람의 기호를 비평의 근거로 삼아서도 안 된다. 문학에 나름대로 맞고 틀림의 기준이 있어도 그 기준이 고전은 아니다. '오래 버틴 것'이나 '보편적인 것'이 기준은 아니라는 뜻이다.

한쪽으로 치우쳐 있었더라도 전혀 편향적이지 않게, 시대가

* 호방파의 두 공동 대표로서 북송 시기 유명한 문학가이자 당송팔대가 중 한 명인 소식蘇軾과 남송 시기 중국 고전 운문 문학의 한 장르인 사詞의 용龍으로 불렸던 신기질辛棄疾, 두 사람의 이름을 합쳐 부르는 말
** 중국 당대의 시인인 온정균溫庭筠과 이상은李商隱, 두 사람의 이름을 합쳐 부르는 말

변함에 따라 선입견 없이, 파벌이나 타인의 기호를 넘어 모든 걸 굽어볼 수 있는 사람이어야 한다. 바꿔 말하면, 문학의 기준은 수양을 거친 순수한 기호여야 한다는 말이다.

생기가 넘치는 사람은
다방면에 흥미가 있다
여가 활동에 대하여

우리는 모두 삶 속에 틈이 생기지 않길 바라고,
무언가가 항상 마음을 '점령'하고 있어주길 바란다.
할 일이 없을 때도 할 일을 찾고, 일을 하고 싶지 않을 때도
한가로이 있는 것을 달가워하지 않기 때문에 반드시 무언가를 찾아
시간을 보내야 한다. 그렇지 않으면 싫증 나고 답답하고 괴로워지니까.
한가함이 습관이 되고 답답함이 습관이 되면
사람은 생기를 잃고 메말라가게 된다.

몸과 마음의 활동에는 리드미컬한 주기가 있다. 이 주기의 길고 짧음은 각자의 체질과 물질적 환경에 따라 다르다. 자신의 주기 한도 내에서는 일도 효율적으로 할 수 있고 즐거움과 위안도 있지만, 한도를 초과하면 일할 때 피로감을 느끼고 능률도 떨어질 뿐 아니라 그 자체가 고통이 된다. 그래서 피로가 몰려오면 반드시 휴식을 취해야 한다. 그래야만 다시 일을 효과적으로 할 수 있다. 사실 매우 얕은 이치라서 깊게 논할 것도 아니다.

휴식의 방식은 매우 많지만 가장 이상적이고 보편적인 방법

은 자는 것이다. 자는 동안엔 생리적 기능이 자연의 리듬에 따라 흘러가고, 모든 근육이 활동을 하고는 있지만 긴장된 주의력이 필요하지는 않으며, 일하는 환경에서 가해지던 압박도 없다. 근육이 자유롭고 자연스러우며 힘도 들지 않는 태만에 가까운 상태에 빠져든다.

만약 어떤 사람이 매일 일을 하느라 피로도가 극심히 올라갔다고 하자. 아주 위태로운 상태가 될 수 있다. 하지만 매일 밤 충분한 숙면을 취할 수 있다면, 그 어떤 양생가*의 비법보다 더 신통한 효과를 보게 될 것이다.

잠 중에선 낮잠이 특히 효과적이다. 낮잠을 자고 일어나면 그대로 오후가 다시 아침이 된다. 하루에 아침의 생기를 두 번이나 경험할 수 있는 셈이다. 서양의 일부 초·중학교에서는 시간표에 낮잠을 포함하고 있다. 아주 합리적인 규정이다. 중국의 이학**가와 유명한 종교인은 낮잠 외에도 정좌***를 수련했다. 정좌를 하면 마음에서 잡생각을 없앨 수 있고, 생리적 기능도 인위적으로 조절할 수 있게 돼 때로는 수면보다 더 효과적이다. 하지만 처음 정좌를 배울 때는 주의력을 조절하기가 어렵다. 다소 부자연스러운 자세이기 때문에 오랜 시간을 들여 습관으로 만들어야 하는데, 이게 힘들다. 게다가 요즘 같은 생활환경에서 정좌의 조건을 갖추는 것도 쉽지 않다. 그래서 정좌가 보편화될 수 없는 것이다.

* 오래 살기 위해 몸과 마음을 편안히 하고 병에 걸리지 않게 노력하는 사람

** 송명(宋明) 시기의 유가 철학 사상

*** 몸을 바르게 하고 앉음

하지만 수면과 정좌도 역시 완전한 휴식이라고 할 수는 없다. 왜냐하면 수많은 생리적 기능들이 여전히 움직이고 있는 상태니까. 엄밀히 말하면 생물은 죽기 전까진 완전한 휴식을 취할 수 없다. 생기가 있다는 것은 곧 활동한다는 것이고, '활'과 '동'은 불가분의 관계이다.

일하면서 쉬지 않는 건 분명 힘든 일이지만, 쉬기만 하고 일하지 않는 것 역시 매우 힘든 일이다. 생기는 수양도 해야 하고, 배출도 해야 한다. 생기가 넘치는데도 이를 배출하지 않는 건 마치 싹을 틔우기 시작한 봄날의 초목을 벽돌로 누르는 것과 같다. 그러면 초목은 벽돌의 압력을 밀어내며 비집고 자라도, 결국 구부러지거나 시들어서 자연 그대로의 형태를 잃어버린다. 이미 심리학자들이 수많은 심리적 문제가 생기를 알맞게 배출하지 못하는 바람에 발생한다는 것을 매우 명백하게 짚어냈다.

일반적인 생물의 삶에서 정력*의 배출이란 곧 정력을 기르고 저장하는 일이다. 사람이 젊을 때, 정력이 충만하므로 더 강렬하게 배출할 필요가 있다. 이렇게 배출할수록 정력은 더욱 풍족해진다. 생기가 넘치는 사람은 반드시 다방면에 흥미가 있게 마련이다. 모든 일에서 다른 사람보다 더욱 활발히 활동한다. 누군가 지겹고 따분하고 무미건조한 삶을 살면서도 불안함을 느끼지 않는다면, 그 사람은 분명 죽을 날이 가까운 아픈 사람이거나 나이가 많은 사람일 것이다. 또는 몸은 건강한데 활발히 활동하지 못한다면 그 사람

* 심신의 활동력

은 반드시 근심과 우울감에 빠지게 된다. 그래서 삶에서 가장 고통스러운 일은 질병에 구속되는 일이다. 질병에 구속된다는 것은 정력을 잃었거나 정력을 배출할 수 있는 자유를 잃었다는 뜻이니까.

정력을 배출하는 데에는 두 가지 방법이 있다. 하나는 정당한 일을 하는 것이고 또 하나는 놀이나 운동, 오락 활동을 포함한 취미를 즐기는 것이다. 모든 정력을 일에만 쏟을 수는 없다. 항상 한 방향으로만 집중하고 항상 같은 근육을 쓰다가 어느 순간 한계에 도달하면, 앞서 말한 대로 반드시 피로를 느끼게 된다.

사람의 몸과 마음의 구조는 분업과 협력 원리를 기초로 하고 있다. 우리는 각각의 일을 감당할 수 있는 기관, 재능, 정력이 있다. 무언가를 보기 위해 눈이 있고, 듣기 위해 귀가 있고, 걷기 위해 발이 있고, 생각하기 위해 머리가 있는 것처럼. 그래서 눈을 쓸 때는 귀가 쉬고, 머리를 쓸 때는 발이 쉴 수 있다. 반대로 눈을 주로 사용하다가 귀를 사용하거나 머리를 마구 쓰다가 발을 사용하면, 눈과 머리는 휴식을 취할 수 있다.

이렇게 일부 정력은 쉬고 일부 정력은 활동하는 방법을 서양에서는 'Diversion'이라고 부른다. 아쉽게도 중문에는 이 뜻을 나타낼 만한 마땅한 단어가 없다. 우리가 Diversion의 중요성에 얼마나 주목하고 있지 않은지를 보여주는 대목이기도 하다. Diversion의 의미는 '방향 전환'이다. 이를테면 일하는 방법을 바꾼다거나 정력의 사용 대상을 바꾸는 것이다.

생물은 완전한 휴식을 취할 수 없다고 이야기한 바 있다. 보통

휴식이라 하면, 수면 외에는 대부분 Diversion이다. '방법을 바꾼다'는 것은 정지된 활동을 할 때는 정력을 기르거나 저장하고, 현재 진행 중인 활동을 할 때는 정력을 배출하는 것이다. 전쟁에서 일부 병력이 최전방에 서면 다른 병력은 후방에서 전투를 준비하는 모습과 같다. 모든 병력이 최전방에 서면 전쟁을 지속하기가 힘들고, 모든 병력이 후방에서 움직이지 않으면 시간이 지나 결국 지쳐 쓸모없어져 당연히 전쟁을 치를 수 없게 된다. 그래서 일정 시간이 지나면 서로 교대하는 것이 군사 문제에 있어서나 일상생활에 있어서나 정력을 가장 경제적이고 합리적으로 분배하는 방법이다.

일정 시간이 지나고 교대하는 것에도 여러 가지 방식이 있다. 일반적으로 학자는 종일 머리를 쓸 때가 많기 때문에 머리를 쓰고 나면 산책이나 공놀이, 꽃 심기처럼 몸을 움직이는 일들을 하며 근육 활동을 해주는 것이 좋다. 이렇게 하면 머리는 휴식을 취하면서 피로를 해소할 수 있고 동시에 동일한 작업이 주는 단조로움을 해소할 수 있어 싫증이나 답답함을 느끼지 않게 된다. 루소는 교육에 대해 말하며 학생들이 손으로 하는 일을 많이 배워야 한다고 주장했는데, 이는 손으로 하는 일이 특별한 교육적 효과를 지녔기 때문이기도 하고 손으로 사고력을 조절할 수 있기 때문이기도 하다. 위대한 철학자였던 스피노자는 철학을 연구하는 일 외에도 렌즈공이라는 직업을 가지고 있었다. 생계를 잇기 위해서이긴 했지만 실제로도 매우 합리적인 일이었다. 성질이 매우 다른 두 가지 일로 앞

서 말했던 Diversion을 할 수 있었고 이게 몸과 마음에 좋은 영향을 주었다.

　이상적인 삶은 육체노동과 정신노동이 반드시 한 몸에서 같이 이뤄지는 것이다. 육체노동을 하는 사람이 마음을 쓰지 않으면 기계나 다름없고, 정신노동을 하는 사람이 힘을 쓰지 않으면 결국 나약해지고 메마르기 때문이다. 현대사회에서 마음을 쓰는 일과 몸을 쓰는 일이 대립하는 단계에 이른 것은 역사와 사회 환경이 만들어낸 사실이지만, 우리는 이 사실이 그다지 합리적이지 않다는 것을 잊지 말아야 한다. 가능한 범위 내에서만큼은 마음과 힘의 활동이 적절한 조화를 이루기를 바라야 한다.

　중세 유럽의 수도원 생활을 보면, 수도사들은 성경을 외우고 책을 베껴 쓰고 그림을 그리며 아주 심오한 철학을 연구했지만 다른 한편으로는 농사를 짓고 목재를 다루고 술을 담그고 베를 짜며 지냈다. 나는 일찍이 우리의 학교는 이렇게 경제가 힘든 시기에 왜 자급자족하는 방법을 고민하지 않는지, 왜 체계적이고 계획적으로 일하면서 학교를 다니는 제도를 시행하지 않는지 의문이었다. 경제의 측면에서 봤을 때뿐만 아니라 교육의 측면에서 봤을 때도 이것은 아주 시급한 문제다. 농촌 출신의 학생들도 공부가 끝난 뒤에 모두가 농촌으로 돌아가지는 않는다. 몇몇은 공장에 들어갈 수도 있고 또 몇몇은 공공기관에 들어갈 수도 있다. 만약 학교에서 도련님과 아가씨의 마음가짐이나 습관만을 가르쳐서 아무도 민생의 고충을 모른다면, 그들이 현 시대의 막중한 책임감을 짊어지기는 너

무나 어려울 것이다. 이것이 정신노동과 육체노동의 조화가 중요한 이유다.

　서로 다른 성질의 일을 교대하면 조절과 휴식의 효과를 얻을 수 있다. 하지만 사람이 계속 일만 할 수 없고, 사실 그럴 필요도 없다. 오히려 피로가 과도하면 일 역시 일종의 고생이 되어 그리 큰 효율을 내지 못하게 된다. 우리는 때로 일을 완전히 내려놓아야 한다. 별다른 목적이 없는 일을 하며 자유인의 행복을 느껴야 한다. 일이란 목적이 있는 행위로 여기서의 목적은 곧 실용적인 목표다. 반면 별다른 목적이 없는 일, 즉 실용적인 목표가 없는 일은 여가 활동이다. 우리가 흔히 말하는 '여가 활동'은 시간을 되는대로 흘려보내는 것을 말하기 때문에 그다지 좋은 의미는 아니다.

　서양에서 말하는 Diversion은 정력을 다른 방향을 향해 사용하는 것을 뜻한다. Diversion과 일을 모두 'Occupation'이라고 부르기도 하는데, 여기서 비교적 여가 활동의 용도가 잘 드러난다. Occupation의 뜻을 나타낼 만한 알맞은 중문 단어는 없지만 '점령'과 '의탁', 이 두 단어가 그나마 흡사하다고 할 수 있겠다. 일할 때나 여가 활동을 할 때 모두 어떤 것이 우리의 몸과 마음을 점령하고 있고, 우리의 몸과 마음 역시 그것에 의탁하고 있기 때문이다.

　라틴어에 이런 관용구가 있다. "자연은 공허를 증오한다." 이 말은 근대 과학이 여전히 진리라고 떠받드는 명언이다. 물리적인 측면에서 진공 상태를 유지하는 것은 매우 어렵다. 조금의 틈만 있어도 어떤 물체가 점령해버리기 때문이다. 심리적 측면에서 진공

상태는 일부 종교(예를 들어 선종˚)의 이상에 불과하고, 실제로는 자연의 행위에 반하는 행위이기 때문에 자연이 증오하는 것이다.

우리는 모두 삶 속에 틈이 생기지 않길 바라고, 무언가가 항상 마음을 '점령'하고 있어주길 바란다. 할 일이 없을 때도 할 일을 찾고, 일을 하고 싶지 않을 때도 한가로이 있는 것을 달가워하지 않기 때문에 반드시 무언가를 찾아 시간을 보내야 한다. 그렇지 않으면 싫증 나고 답답하고 괴로워지니까. 한가함이 습관이 되고 답답함이 습관이 되면 사람은 생기를 잃고 메말라가게 된다.

여가 활동은 곧 오락이고, 여가 활동을 할 수 없다는 것은 곧 괴로움이다. 세상은 여가 활동을 하는 사람을 좋아한다. 그리고 각각 무엇을 좋아하는지와는 상관없이 여가 활동을 하는 사람에게는 한 가지 공통점이 존재하는데, 바로 왕성한 생활력이 있다는 점이다. 운동선수나 예술가도 마찬가지고, 돈으로 성性을 사는 사람, 도박하는 사람, 심지어 담배 중독자도 마찬가지다. 그들은 생활력이 왕성해서 배출도 덩달아 급하게 행하는데, 다만 각자의 차이점이라면 배출 방식일 뿐이다. 마치 물로 밭을 가꿀 수도 있고, 전기를 만들 수도 있고, 기계를 움직일 수도 있고, 범람하여 도시를 전부 침몰시킬 수도 있는 것과 같다. 모두가 동일하게 지니고 있는 왕성한 생활력을 운동에 사용하면 몸을 건강하게 만들 수 있고, 예술에 사용하면 감정과 품성을 수양할 수 있다. 반면 먹고 마시고 성을 사고팔거나 도박하는 것에 쓰면 삶이 고단해지며 돈도 잃고 수많

˚ 참선을 통해 불도를 터득하려는 불교의 한 종파

은 나쁜 일을 저지르게 된다. "탕아가 잘못을 깨닫고 바른길로 돌아오는 것이 보배다."라는 말이 바로 이 이치다.

그래서 여가 활동은 사소한 것 같지만 민족적 성격과 국가의 기강과도 밀접한 관계가 있다. 어떤 민족이 흥할 때 하는 여가 활동과 무너질 때의 여가 활동은 다를 수밖에 없다. 고대 그리스 로마가 흥할 때 그리스인들은 운동을 하거나 연극을 관람하거나 모임에 참석하는 것을 좋아했지만, 무너져갈 때는 미소년을 희롱하거나 사람과 짐승의 격투를 관람하는 등 교만하고 사치스러우며 방종하고 방탕한 놀이를 즐겼다. 근대의 튜턴족*은 야외 활동을 좋아하고 라틴족은 카페나 무도회장에서 더 많은 시간을 보냈다.

중국 고대 민족의 오락 방식은 매우 다양했다. 노래, 춤, 말타기, 검 겨루기, 사냥, 낚시, 투계, 개 경주 등 예술이나 운동의 의미가 있는 것들이었다. 나중에 사대부 계급은 거문고를 타고, 바둑을 두고, 글을 쓰고, 그림을 그리는 것만 즐겨 했는데 여전히 고상한 방식이긴 했으나 다소 예술에 편중되는 경향을 보이며 '퇴폐'적인 색채를 띠었다. 최근 민족적 형식의 여가 생활은 마장을 두거나 찻집에 가거나 외식을 하거나 기생집에 드나드는 것 등 몇 가지에 불과하다. 이런 것들에 흥미를 느끼지 않는 사람들은 아주 힘든 일을 하고 있는 경우를 제외하면, 삶에서 조금의 즐거움도 느끼지 못하고 하루를 그저 멍하니 지루하게 보내는 사람들이다.

나는 몇몇 대학과 중학교를 거치면서 대부분의 교직원들과

* 게르만 민족의 하나로, 지금은 독일, 네덜란드, 스칸디나비아 등 북유럽에 사는 사람을 일컫는다.

학생들이 평생 아무런 여가 생활도 하지 않으며 그저 답답함을 호소하고 있는 모습을 보았다. 그들은 모두 생활을 조금이라도 개선하고 수준 높은 재미를 느낄 수 있는 오락 활동을 하며 한가하게 지낼 엄두를 못 냈다. 여가 활동의 측면에서 민족의 생명력 저하를 발견한 것이다. 이건 아주 위험한 현상이다. 보통 사람들이 여가 활동의 기능을 잘 알지 못하고, 그 중요성을 간과했기 때문에 벌어진 일이다.

이 문제는 절대 가볍게 봐서는 안 된다. 플라톤은 이상 국가의 정치를 설계할 때, 여가와 오락을 전부 국법으로 규정해야 한다고 했다. 유가의 육예六藝** 중에 '예, 악, 사, 어' 네 가지는 모두 여가 오락의 의미를 지니고 있고 '서, 수' 두 가지만 일에 속한다. 공자도 수양을 논할 때 '의어인依於仁***' 뒤에 바로 '유어예游於藝****'를 언급했으니, 이 정도면 동서 철학자 모두가 여가 오락을 얼마나 중시했는지 알 수 있다. 량치차오 선생도 여가 활동에 대해 강연한 적이 있는데 안타깝게도 원문을 가지고 있지 않지만, 대략적인 내용은 여가 활동이 시간 낭비라는 의견에 대해 반대하는 내용으로 기억한다. 그는 아마도 중국의 일반적인 여가 활동 방식이 재미없다는 걸 알게 된 것 같다.

하지만 실패할까 봐 할 일을 안 할 수는 없는 노릇이다. 정력은 반드시 배출해야만 한다. 되도록이면 마작, 흡연, 음주와 같이

** 중국 주周대에 행해지던 교육 과목으로 예禮·악樂·사射·어御·서書·수數 등 6종류의 기술
*** "인에 의지하다."라는 뜻
**** "육예에 노닐다."라는 뜻

심신에 해로운 활동보다는 심신에 유익한 운동이나 예술로써 배출해야 한다. 물살 때문에 제방을 터 범람하는 것을 막아야 할 때, 동쪽으로 트기를 원하지 않는다고 민가 쪽으로 틀 수는 없는 거니까.

사실 여가 생활의 문제는 정치와 교육에 마음이 있는 사람들이 반드시 주의하고 미리 방법을 강구해야 하는 문제다. 민족을 흥하게 하려면 처리해야 할 큰일들이 많겠지만, 민중의 여가 오락을 개선하는 것 또한 작은 일이라고 단정할 수는 없다.

삶에 재미가 있어야
생기가 생긴다

휴식에 대하여

어떤 일이든 잘 해내고 싶다면, 일을 할 때 정신이 충만해야 한다.
그래야 일이 즐거움이 된다.
피로감이나 고민이 생긴다면 우선 내려놓고
휴식을 취해 정신을 회복하고 나서 다시 시작해야 한다.
평온해야 풍부한 삶의 재미와 생기를 느낄 수 있다.

세계 각국 민족 중에서 힘든 일을 가장 잘 참아내는 민족은 아마 중국인일 것이다. 또한 그중 최고는 농민이다. 그들은 해가 뜨면 일을 시작해서 해가 지면 일을 마무리한다. 날이 맑거나 흐리거나 따뜻하거나 춥거나 항상 무리하게 피땀을 흘리며 쉬지도 못하고 일을 한다. 농민은 1년 중에서 명절 때나 쉬는데 그것도 길어야 3~5일을 쉰다. 농촌에 살면 농민들이 뜨거운 여름날 수차로 물을 퍼 올리고 잡초를 뽑거나, 무거운 짐을 지고 짐차를 밀며 산비탈을 오르거나, 밧줄을 잡아끌어 화물선을 급류에 올리는 모습을 자주 볼

수 있다. 그 모습을 보면 그들에게 존경심과 연민이 생긴다. 사람이 짐승이 하는 일을 하고 짐승의 삶을 산다는 느낌을 받을 수도 있기 때문이다.

학자는 비교적 여유로운 계급이라고 말할 수 있지만, 그 위치까지 오르기 전에는 아주 고된 전쟁을 치러야 한다. 예전에 서당에 다니는 학생들은 아침부터 늦은 밤까지 정해진 교과 과정대로 공부를 했다. 그들에게 휴식이란 아주 낯선 단어였다. 그 꼬맹이들은 선생님이 졸 때만 몰래 놀 수 있었기 때문에 만약 선생님이 졸지 않으면 핑계거리를 만들어 결석하는 것밖에는 놀 방법이 없었다. 과거 학자들은 '자강불식自强不息*'의 뜻을 오해하여 '불식'을 아예 쉬지 않는 것으로 생각했다. 그러다 보니 학자들 사이에선 십 년 동안 문밖으로 나오지 않고, 정원을 들여다보지도 않고, 주머니 속의 벌레가 엉덩이를 찌르거나 끼니를 거르는 것도 모르는 등의 이야기가 미담처럼 전해 내려오며 모범 사례로 떠받들어졌다. 근대 학교도 서당보다 그리 편해진 것은 아니다. 초등학교부터 대학교까지 해야 할 공부의 양이 너무도 많고 복잡하며 매일 6~7시간의 수업 외에도 따로 시간을 내 책을 보고 문제를 풀어야 한다. 세계 각국의 학교들도 수업 시간이 점차 길어지고 방학은 짧아지는 추세나, 중국과 비교될 만한 곳은 없는 것 같다.

이런 인내의 정신은 마땅히 존경해야 하지만 심신의 수양에 있어서는 지극히 위험한 일이다. 중국인들은 인내를 참 잘하지만

*　"스스로 힘쓰고 쉬지 않는다." 자신의 목표를 향해 끊임없이 노력하는 것을 일컫는다.

신체적으로 허약하면서도 일하는 데에 있어 비효율적이기까지 하다. 이는 휴식의 중요성에 대한 중국인의 인식이 너무나도 부족하기 때문이다. 작은 문제인 것 같지만, 모든 민족의 생명력과 연관되어 있어 언급하지 않을 수 없는 문제다.

자연계의 사물은 모두 나름의 리듬을 지니고 있다. 맥박이 오르락내리락하고, 숨을 들이마셨다가 내쉬고, 근육이 수축했다 이완하는 것부터 밤낮이 서로 바뀌고 여름과 겨울이 번갈아 오는 것까지 모두 노동과 휴식의 이치 안에 존재한다. 초목과 곤충들은 겨울이 되면 시들거나 잠들어야 하고, 땅도 몇 년 동안 밭을 갈고 나면 휴지기를 가져야 하며, 심지어 기계도 밤낮없이 일할 수는 없다. 이 세상에 하나의 상태만을 오래 지속할 수 있는 사물은 없다.

생명은 곧 변화고, 변화에는 오르락내리락하는 리듬이 있다. 높이 뛰려는 사람은 높이 뛰어오르기 위해 먼저 아주 낮게 웅크려야 하고, 노래를 부르는 사람은 고음을 길게 내뱉기 위해서 숨을 깊이 들이마셔야 한다. 연기자는 긴장감 넘치는 상황을 연출하기 위해 먼저 가볍고 담백하게 이야기를 시작해야 하고, 군대를 이끄는 사람은 토끼처럼 수비해야 늑대처럼 공격할 수 있다. 이런 예시들은 일일이 열거할 수 없을 정도로 많다.

세상에는 자연을 거슬러 억지로 할 수 있는 일도 있지만 그 억지도 정도가 있다. 몸에서 비롯된 것이든 마음에서 비롯된 것이든, 사람의 힘은 한계치까지 모두 사용하고 나면 반드시 피로하고 쇠약해져서 결국 파멸에 이른다. 활시위를 최대한으로 당기고 놓지

않으면, 결국은 부러지게 되는 것과 같다. 현대인의 삶은 마치 끝까지 당겨진 활시위 같다. 활시위를 당기면서 활에 실리는 속도와 효과만을 생각하고 놓을 때 실릴 힘을 고려하지 않아 몸과 마음이 자주 피로하다.

우리는 일하는 시간이 길수록 더 많은 결과를 얻을 수 있다고 생각한다. 하루에 걸어갈 수 있는 거리가 100리라고 하면, 하루를 더 쉬지 않고 갔을 때 200리를 갈 수 있고, 이렇게 쉬지 않고 매일 걸어도 계속 100리를 걸을 때의 속도를 유지할 수 있다고 생각한다. 하지만 장거리를 걸어본 사람이라면 이 계산법이 맞지 않는다는 것을 안다. 쉬지 않고 오래 걸으면 갈수록 속도가 느려진다. 결국엔 아예 움직일 수 없는 지경에 이르게 된다.

중국인들은 길을 걷는 비결을 "느린 것은 두렵지 않지만, 멈춰 서는 것은 두렵다."라고 한다. 사실 이것은 단편적인 진리일 뿐이다. 당연히 영원히 멈춰 서 있으면 안 되겠지만, 영원히 멈춰 서지 않는다고 꼭 멀리 갈 수 있는 것도 아니다. 멈추지 않을 거라면 느려지기라도 해야 한다. 느리면 시기를 놓치게 되는 경우가 있듯이 가끔은 멈춰 서는 것이 느린 것보다 나을 때가 있다. 멈췄다가 다시 걷는 것이 속도를 올리는 유일한 방법이기 때문이다.

요즘 사람들이 일을 할 때 범하는 폐단이 바로 멈춰 서는 것은 두려워하면서 느려지는 것을 두려워하지 않는 것이다. 말로는 일을 안 한다고 하지만, 죽지도 살지도 못한 채 느릿느릿 힘겹게 살면서 쉬지 않고 일하고, 일을 한다고 해도 딱히 대단한 결과를 내

지도 못한다. 수많은 일에 있어 효율이 없으면 뒤처지게 되어 있다. 효율성이 가장 긴박한 문제라는 것을 인식한 서양 각국의 심리학자들은 이 문제에 대해 무수히 많은 연구를 했다. 그리고 같은 양의 시간 동안 같은 일을 한다는 조건에서, 휴식을 취하는 것이 그렇지 않은 것보다 효율이 훨씬 높다는 결론을 도출해냈다.

예를 들어 수학 문제지 한 장이 있다고 하자. 이 문제지를 쉬지 않고 풀었을 때는 꼬박 2시간이 소요되었다. 그런데 다음 날에는 먼저 50분 동안 문제를 풀고 20분 휴식을 취한 뒤 다시 50분 동안 문제를 풀었다. 그러자 역시 문제를 모두 풀 수 있었다. 게다가 시간적으로도 손실이 없으면서 오류도 비교적 적었다. 서양의 신식 공장의 절반은 이미 이 원칙을 응용해 일하는 시간과 쉬는 시간을 조절하고 있다. 그 결과 노동자들이 일하는 시간은 줄어들었지만 생산해내는 제품의 질은 되레 향상되었다. 보통 사람들은 휴식이 시간 낭비라고 생각하는데 사실 휴식하지 않고 일하는 것이야말로 시간을 낭비하는 일이다.

중국 사람과 서양 사람을 비교해보면 일을 하는 연령대가 최소 20세나 차이가 난다. 중국 사람들은 50~60대만 되어도 나이가 들어 쇠약해지고 능력을 상실하는 반면에 서양 사람들은 여전히 혈기 왕성해서 막 사업을 시작하기도 한다. 이 차이가 얼마나 큰지 모른다!

휴식은 비단 일하기 위한 힘을 비축해줄 뿐만 아니라 때로는 그 속에서 일 자체가 성숙해지게 한다. 프랑스의 위대한 수학자 푸

앵카레^{Poincare}는 어려운 문제를 연구하다가 아무리 고심을 거듭해도 해결되지 않으면 길거리에 나가 돌아다녔다. 그러고 나면 아무리 애써도 해결되지 않던 문제가 자연스럽고 쉽게 해결되었다.

심리학의 해석에 따르면, 의식 작용이 있는 일은 잠재의식 중에서 한차례 숙성을 거쳐야 비로소 확고한 기초가 생겨 우리 안에 자리를 잡을 수 있다고 한다. 통상적으로 우리가 어떤 일을 내려놓고 있으면 표면적으로는 쉬고 있는 것 같지만, 사실 그 일은 잠재의식 속에서 아직도 진행되고 있는 것이다. 앞서 언급한 윌리엄 제임스는 "여름에는 스케이트를 배우고, 겨울에는 수영을 배워라."라는 비유를 사용했다. 스케이트는 겨울에 타는 것이고 여름에는 스케이트를 탈 만한 빙판도 없으니 당연히 스케이트를 배울 생각을 못 한다. 그래서 쉬고 있는 것처럼 보이지만, 사실은 스케이트를 타는 근육과 기술은 공교롭게도 여름에 굳어진다. 수영도 그렇다.

글씨 쓰기를 배울 때, 정말 열심히 연습하는데도 실력이 너무 더디게 늘고 때로는 글씨를 쓸수록 더 못 쓰는 것 같을 때가 있다. 하지만 쓰기 연습을 잠시 멈췄다가 다시 하면 갑자기 실력이 확 늘었다는 느낌을 받게 된다. 발전하고 나서 잠시 멈추고, 멈춘 뒤에 다시 발전하는, 엎치락뒤치락하는 과정을 여러 번 거치고 나면 비로소 글씨를 잘 쓰게 된다. 글씨를 연습할 때 멈춤이 필요한 것은 근육과 기술이 잠재의식 속에서 숙성되고 굳어지는 시간이 필요하기 때문이다.

모든 기술과 지식의 배움이 마찬가지다. 휴식 시간은 절대 헛

된 시간이 아니다. 휴식으로부터 얻을 수 있는 것은 종종 일에서는 얻을 수 없는, 아주 중요한 것이기도 하다.

《불설42장경佛說四十二章經》에는 사람이 무언가를 배울 때 조급해지지 말아야 함을 아주 잘 보여주는 이야기가 있다.

어떤 사문이 한밤중에 부처님의 《유교경》을 읽고 있었는데, 그 소리가 처량하고 긴장되어 있으며, 스스로도 자신을 참담하게 여겨 수행을 그만두고 돌아가려 하니 부처님께서 그에게 물으셨다.

"자네는 출가 이전에 무슨 일을 하였는가?"

"거문고 타는 것을 좋아했습니다."

"거문고 줄이 느슨해지면 어떻게 되는가?"

"소리가 나지 않습니다."

"지나치게 팽팽하면 어떻게 되는가?"

"소리가 끊어집니다."

"느슨하지도 팽팽하지도 않고 적당하면 어떻게 되는가?"

"제대로 된 소리가 납니다."

"도를 닦는 것도 이와 같아서 마음이 적절하면 도를 성취할 수 있지만, 마음이 급하면 몸이 피로해지고, 몸이 피로해지면 마음도 번뇌에 사로잡히며, 번뇌가 생기면 수행도 그만두고 속세로 돌아가게 되는 것이다."

정주程朱*나 제자諸子**와 같은 중국 선대 유학자들 역시 조급함을 경계하고, 우유함영優遊涵泳***을 주장했다. 이 네 글자에는 오묘한 이치가 담겨 있는데, 여기서 중요한 재주는 바로 센 불로 지지다가 약한 불로 고아내는 것, 혹은 열심히 일한 후에 잠재의식 속에서 기술을 숙성시키는 것이다. 우유함영하려면 충분한 휴식은 반드시 필요하다.

일을 할 때 가장 중요한 것은 맑고 깨끗한 몸과 침착하고 민첩한 움직임을 지니고 자기 자신의 주인으로서 자신을 감당할 수도, 내려놓을 수도 있어야 한다는 점이다. 조급하게 서두르면 일을 그르치는 법이다. 나는 때로 글씨를 쓰거나 글을 쓰는데, 기분이 별로 좋지 않거나 조금이라도 피로한 날엔 손이 생각하는 대로 움직여주지 않고 쓸수록 결과물이 좋지 않다. 이때 붓을 내려놓지 못하고 약간의 분노를 품을 채 억지로 써 내려가다 보면, 결국 맘에 들지 않아 종이를 찢어버리고 다시 써도 역시 맘에 들지 않고 쓸수록 마음만 복잡해진다. 마음이 복잡하니 글이 더 써지지 않게 되는 건 자명하다. 그래서 이제는 정신적으로 좋지 않다는 것을 깨달았을 때 바로 붓을 내려놓고 산책을 하며 신선한 공기를 마시고 맑은 하늘과 물을 본다. 그러면 마음이 후련하고 기분이 좋아진다. 그렇게 다시 돌아와 책상 앞에 앉아 종이를 마주하면 너무 힘들어서 바르

* 중국 송宋나라 때의 유학자 정호程顥·정이程頤 형제와 주희朱熹
** 중국 선진先秦시대 각 학파의 대표 인물들. 공자孔子·노자老子·장자莊子·묵자墨子·한비자韓非子 등을 일컫는다.
*** 서두르지 않고 조용히 학문의 깊은 뜻을 완미玩味하는 것

게 쓸 수 없을 것 같던 글자도 백배는 더 또렷해진 정신으로 적어 낼 수 있게 된다. 이는 글씨나 글을 쓸 때만 해당되는 것이 아니다.

어떤 일이든 잘 해내고 싶다면, 일을 할 때 정신이 충만해야 한다. 그래야 일이 즐거움이 된다. 피로감이나 고민이 생긴다면 우선 내려놓고 휴식을 취해 정신을 회복하고 나서 다시 시작해야 한다.

사람은 삶에 재미가 있어야 생기를 얻을 수 있다. 삶의 재미는 말 그대로 삶 속에서 깨달아 얻게 되는 재미를 말하는 것이고, 생기는 생활을 발전시키기 위해 필요한 힘을 말한다. 제갈량이 한 "심신이 평온해야 원대한 이상에 도달할 수 있다."라는 말에는 삶의 재미와 생기 두 가지 요소가 내포되어 있다. 평온해야 풍부한 삶의 재미와 생기를 느낄 수 있다. 충분한 휴식 없이 우유함영하는 사람은 절대 평온할 수 없다.

세상에는 지나치게 수고하는 사람이 많다. 그들은 몸과 마음에 피로와 잡념이 가득하고 모든 것이 시시각각 환경의 필요에 지배당하며, 마치 기계가 한번 돌면 멈추지 않는 것처럼 자기가 자신의 지배자가 되지 못한 채 경직되고 메말라서 살아 있는 사람이 마땅히 지녀야 할 삶에 대한 재미가 없다. 이런 사람은 환경에 압박당한 희생자로, 고개를 들어 환경을 나무라거나 정복할 힘이 없기 때문에 사업이나 학업에 있어서 진정한 성과를 얻기가 힘들다. 나는 가난하고 고생스러운 삶을 사는 농민이나 부지런히 쉬지 않는 늙은 학자나 하루 8시간씩 앉아 일하는 공무원을 아주 많이 알고 있는데, 그들을 보며 이런 생각을 하곤 한다. 만약 어떤 나라에 이

처럼 쉬지 않고 지나치게 수고하는 사람들만 가득하다면, 좋은 시절이 올 거라는 기대는 할 수 없을 것이라고.

《성경》에 서술된 하나님이 세상을 만드는 과정을 보면, 하나님은 매 단계의 작업이 끝나고 "하나님이 지으신 그 모든 것을 보시니 보시기에 심히 좋았더라!"라고 칭찬을 하신다. 그리고 7일째 날이 되고 나서 하나님은 자신의 일을 모두 마치고 휴식을 취하셨다. 그날에서야 비로소 쉴 수 있었기 때문에 제7일을 축복하셨다. 곱씹어볼 만한 이야기다.

우리에게는 일할 시간도 필요하지만, 한 일을 돌아보고 잘되었는지 살펴볼 시간이 더 필요하다. 그리고 일을 마치면 하루 정도 피로해진 정신을 회복하고, 성공의 즐거움과 위안을 느끼기 위해 휴식을 취해야 한다. 이 하루의 휴식은 마땅히 '축복받을 만한', '신성시될 만한(성경에는 'blessed and sanctified'라고 표기)' 시간이다. 긴장된 현대사회의 생활 속에서 우리는 '차여유수마여용車如流水馬如龍*'과 같이 앞으로만 굴러간다. 조용히 관찰하고 돌아서 곱씹어볼 시간을 만들지 못하며, 화엄華嚴**한 세상사마저도 차창 밖으로 빠르게 지나치고, 마치 돌아가는 놀이판 위의 목각인형이나 목마처럼 살아가고 있다. 신의 가르침은 저곳에 있는데 그를 따르지 않는다면 그것이야말로 진정 낭비하는 삶이 아닐까?

* "수레는 흐르는 물과 같고 말은 하늘로 오르는 용과 같다."는 뜻으로 많은 수레와 말들이 오가며 떠들썩하다는 말
** 불법佛法이 광대무변廣大無邊하여 모든 중생과 사물을 아우르고 있어서 마치 온갖 꽃으로 장엄하게 장식한 것과 같음을 뜻한다.

내가 살면서 가장 좋아하는 문장은 도연명이 《자제문自祭文》에서 말했던 문장이다. "부지런히 있는 힘을 다해 일해도, 마음에는 항상 여유로움이 있다.勤靡余勞, 心有常閑。" 앞 구절은 니체가 말했던 디오니소스의 정신과, 뒤 구절은 아폴론 정신과 같다. 움직임 속에 고요함이 있고 내가 자신의 주인인 상태를 유지하는 것이 수양의 최상의 경지에 이르는 것으로, 이 상태에서는 인간사를 끝내고 신의 축복을 누릴 수 있다.

현대인의 문제는 일은 충분히 열심히 하지만 마음에 여유가 없다는 점이다. 여유의 부족은 삶을 무미건조하게 만들고 심신이 피로해져 일해도 성과를 얻지 못하게 하며 마음도 복잡하게 만든다. 담백함과 온화함, 굳센 뜻 없이 하루하루가 명예와 이익에 구속되면 온 세상이 메마르고 어두워진다. 단테는 지옥에서 가혹한 형벌을 받는 악마를 묘사할 때 '멈춤이 없는', '끊임없는'이라는 표현을 강조하여 썼다. 멈춤이나 끊임이 없다는 자체가 이미 형벌이고 이런 형벌을 감수하는 사람들은 이 세상 또한 지옥이 되기를 원하는 사람들이다.

몸이 없으면 마음도 없다

—— 체육에 대하여 ——

영양 상태는 반드시 적절해야 하고
생활은 반드시 규칙적으로 이루어져야 한다.
먹고 자는 것, 일하고 휴식하는 것 모두
일정한 때와 양과 리듬이 있어야 한다.
또한 넓고 맑은 마음으로 화와 잡념을 줄여야 한다.

마음의 수양은 지육智育, 덕육德育, 미육美育 세 가지를 포함하는데, 이들은 지정의知情意로 불리는 세 가지 심리적 기능에 상응한다. 몸의 수양은 통상적으로 체육이라고 불리는 것이다. 최근 우리 교육은 마음의 수양에서 덕육이나 미육은 경시한 채 지육에만 편중되는 경향이 있다. 이와 같은 기형적인 발전이 사람들의 도덕심을 타락시키고 즐거움을 저하한다는 것은 이미 모두 알고 있다.

 체육은 더 뒤처지고 있다. 학교에 체육 수업이 있긴 하지만, 대부분 요식에 불과하다. 학교에서 체육 교사들은 늘 무시당하고,

학생들 역시 진급이나 졸업하는 데에 영향을 주지 않는 체육에 집중하지 않는다. 학교에서 체육 설비에 소비하는 비용은 전체 예산의 1퍼센트도 되지 않는다. 몸과 마음을 똑같이 중요하게 생각하고 마음에서 지정의 세 가지를 똑같이 중요하게 생각하는 사람이라면 현재의 교육 행태를 숙고해보았을 때 우리 교육이 얼마나 불완전한지 알 것이다.

덕육과 미육은 이론적으로라도 장려하는 사람이 있지만, 체육은 더 이상 논하지도 않는 단계에 이르렀다. 체육이 이렇게까지 대수롭지 않은 취급을 받게 된 것은 많은 사람들이 몸은 마음만큼 귀하지 않다고 오해했기 때문이다. 심지어 일부 종교인이나 철학자들은 몸이 마음을 혼란스럽게 하는 장애물이기 때문에 마음을 수양하려면 우선 몸의 필요를 무시해야 한다고 생각하기도 한다. 사람들은 간디를 우러러보면서, 그가 특수한 정신적 경지의 이른 것이 마치 그의 몸이 쇠약한 것과 연관이 있다 여기고 몸이 건강하면 성인聖人이 될 수 없고 도를 증거할 수 없다고 여긴다. 이런 잘못된 관념을 없애지 않으면 우리는 체육에 대해서 논할 수조차 없다.

생명은 유기적인 것으로 몸과 마음은 '구분'되어 있지만 '분리'할 수는 없다. 몸이 없으면 마음도 없고, 몸이 건강하지 않으면 마음도 건강할 수 없다. 이 이치에 대해서 몇 가지로 나누어 설명해보겠다.

첫 번째로, 몸이 건강하지 않으면 지혜도 최상의 효능을 발휘하지 못한다. 중국인의 지혜는 어느 나라에 견주어도 부족함이 없

지만 학문을 닦는 데에서의 성과는 항상 서양인에 미치지 못한다. 그 이유는 다양하겠지만 허약한 몸이 중요한 이유 중 하나다. 일반 적으로 유럽인이나 미국인은 "인생은 40세부터 시작이다."라고 여 긴다. 실제로 50~60대가 되어도 혈기 왕성해서 그 후로 20년은 더 거뜬히 일할 수 있다. 하지만 일반적인 중국인은 40세가 되고 나 면 정력이 서서히 약해져서 체력적 파산을 선언하고 은퇴를 고민 한다. 서양에서는 인생의 초반 30~40년은 훈련하고 준비한 뒤 다 음 30~40년에야 비로소 성과나 수확을 논할 수 있다고 보는 반면 에, 중국에서는 훈련과 준비의 시기를 막 지나고 나자마자 익지 않 은 열매가 시들어 떨어지는 것처럼 정력을 이미 소진해버린 상태 로 본다. 이러니 성과나 수확을 논할 수가 없다.

독서, 글씨 쓰기, 글쓰기, 연설, 싸움 혹은 일을 할 때 모두 충 분한 정력이 있어야 잘할 수 있다. 특히 비교적 중요한 일을 할 때 는 지속적인 노력이 필요하고 끝까지 버텨서 마지막 5분까지 싸워 내야 한다. 그런데 우리는 처음 일할 때만 잔뜩 힘을 주었다가 나 중에는 정력이 부족해서 마지막 5분 되어서는 힘겹게 버티다 결국 성공을 코앞에 두고 실패한다. 이것이 바로 몸이 허약하고 살아내 는 힘이 부족한 것의 문제점이다.

두 번째로, 몸이 허약하면 성격과 인생관에도 영향을 주게 된 다. 나는 자주 나 자신을 분석하는데, 성격이 난폭해지고 작은 일 에도 성질을 부릴 때를 살펴보면 두통이나 치통, 위통 등 항상 몸 에 문제가 있었다. 또한 마음이 위축되고 비관적이고 세상에 싫증

이 날 때를 살펴보면 대부분 극도로 피곤한 상태여서 남은 정력으로는 일을 도저히 감당할 수가 없는 상태였다. 이런 상황은 병이 나거나 잠을 충분히 못 잤을 때 쉽게 발생하곤 했다. 그래서 한숨 푹 자고 일어나면 다시 인생에 생기가 넘치고 마음도 상쾌해져 다른 사람을 대할 때도 유독 온화해졌다.

지인들을 봐도 그들 역시 몸과 마음이 밀접하게 관계된 삶을 살아가고 있다. 나는 진정으로 건강한 사람이 다른 사람과 잘 지내지 못하고 일을 처리하는 데에 있어 비관적인 모습을 보지 못했다. 물론 죽상을 하고 있는 사람이 몸에 아무 문제가 없는 경우도 보지 못했다. 중국 청년들 중에 많은 이들이 비관적이고 세상에 싫증을 내며 무기력하게 살고 있는데, 나는 이런 현상이 대부분은 몸이 건강하지 못한 탓이라고 감히 말하고 싶다.

세 번째로, 덕행의 결함도 대부분은 허약한 몸 때문이다. 서양 속담에 "건강한 정신은 건강한 몸에 거한다."라는 말이 있다. 이 말에는 아주 깊은 의미가 담겨 있다. 나는 종종 중국 사회의 병폐와 그 뿌리를 분석하는데, 그 뿌리는 결국 '게으름'이라는 한 단어로 정리되었다. 게으르기 때문에 맥없이 옛날 방식을 그대로 답습하기만 하고, 해야 할 일을 맞닥뜨렸을 때 용기 내지 못한다. 게으르기 때문에 모든 일을 적당히 대충하고, 하지 말아야 할 일을 맞닥뜨렸을 때 회피하지 못한다. 게으르기 때문에 모든 일에 있어 가장 저항이 없는 길을 선택하고, 눈앞의 안일함을 추구하며 요령을 피우다가 점점 인격의 나락으로 떨어진다.

게으름의 원인은 어디에 있을까? 게으름은 물리학에서의 불활성不活性으로 움직이는 힘, 즉 체력이 부족하다는 뜻이다. 기계가 동력을 생산하려면 모터가 돌아야 하는데, 모터가 충분히 돌아가려면 그만큼 전력이 강해야 한다. 몸은 모터와 같고, 생활력은 전력이며, 노력하는 데 필요한 견고한 의지는 곧 동력이다. 생활력이 부족하다는 것은 곧 체력이 부족하다는 것이고, 몸이라는 모터가 잘 작동하지 않으면 노력에 필요한 동력을 생산해낼 수가 없으니 결국 정신의 파산은 몸의 파산에서 비롯되었다고 볼 수 있다.

생명은 끝이 없는 전투와 같다. 군인이 전쟁을 하고, 학자가 학문을 연구하고, 일반 시민이 자신의 직책에 책임을 다하면서, 악의 유혹 앞에 단호히 "No."라고 말하고 마땅히 해야 하는 일에 단호히 "Yes."라고 말할 수 있는 것 모두 투쟁 정신과 왕성한 생활력이 필요한 일이다. 요즘의 우리에게 가장 많이 결핍되어 있는 것이 바로 이 전투에 필요한 생활력이다. 특히 지금처럼 건강이 위협받는 시대에 우리는 반드시 생활력의 결핍을 철저히 인식하고 이를 있는 힘껏 보충하려고 애써야 한다. 학문이나 도덕, 그 외에 어떤 일에 대한 논의가 조금 늦어지더라도 가장 먼저 몸을 강하고 튼튼하게 만들어야 한다.

신체적 연약함을 채우려면 먼저 연약함이라는 병의 원인부터 찾아야 그에 맞는 처방을 내릴 수 있다. 보통 사람도 몸을 건강하게 하는 방법과 이치를 어느 정도는 알고 있다. 영양 상태가 적절해야 한다거나 의식주가 청결해야 한다거나 생활이 규칙적이어

야 한다거나 운동과 휴식 시간이 적당해야 한다는 것들이다. 이런 조건들도 물론 중요하지만 사실 이것들은 후천적인 것이고, 중요한 건 선천적인 역량이다. 동식물도 동일한 환경에서 번식이 이루어져도 좋은 종자가 그보다 못한 종자보다 더 쉽게 발육하고 건강해진다. 퍼그를 시추처럼 자라게 할 수는 없다. 수많은 사람이 평생 위생에 신경을 쓰며 살아도 그다지 건강하지 못한 것도 선천적 부족 때문이다. 반대로 위생이 뭔지도 모르고 평생을 살아도 타고나길 건강한 사람은 언제나 튼튼하다.

신체적인 부분에서 선천적으로 우수한 역량은 후천적 육성을 뛰어넘기 때문에 민족의 체질을 바꿔야 한다. 그러려면 먼저 우수한 유전자 배합을 철저히 연구해야 한다. 신체적으로 우수한 유전자를 배합하기 위해서는 세 가지를 주목해야 한다.

첫째는 남녀의 결합이 반드시 발육이 완료되고 나서 진행되어야 하는 것이다. 때문에 이른 결혼은 절대 금지되어야 한다.

둘째로는 배우자를 선택할 때 반드시 신체의 건강을 1순위에 두는 것이다. 건장한 남녀가 서로 만나는 것을 장려해야 하는 이유다. 예전에 남자가 여자를 고를 때는 임대옥林黛玉* 처럼 바람 불면 날아갈 듯한 병약한 여자를 원했고, 여자가 남자를 고를 때는 반안潘安** 처럼 품위 있는 백면서생을 원했다. 이런 전통적인 사상은 반드시 깨져야 한다.

* 중국 청나라 때 조설근曹雪芹이 지은 장편소설 《홍루몽》의 여주인공
** 서진西晉시대의 문학가로, 어렸을 때부터 재능과 용모가 뛰어난 것으로 유명했다.

셋째는 여자가 임신을 했을 때 반드시 몸조리를 적절히 하고, 출산 후 최소 3년은 임신을 절제해야 하는 것이다. 어머니가 선천적인 역량의 반 이상을 다지기 때문에 어머니의 건강이 아버지보다 중요하다. 지금의 어머니들은 임신 중에도 일을 과도하게 하고 영양을 충분히 취하지도 않는다.

열거한 세 가지 면면들은 민족의 신체적 건강에 지대한 영향을 끼치므로 반드시 염두에 두어야 하고, 정부는 사람들이 실제로 실행에 옮길 수 있도록 도와야 한다.

후천적 육성에 대해서는 사실 많은 말이 필요 없다. 다들 어느 정도의 위생 지식은 알고 있으니까. 하지만 굳이 이야기를 하자면, 첫째로 영양 상태가 반드시 적절해야 함을 짚고 싶다. 물가가 가파르게 상승하여 청소년들이 제대로 된 영양을 공급받지 못한다면 건강을 위협받을 수 있다.

둘째는 반드시 규칙적인 생활을 해야 한다. 먹고 자는 것, 일하고 휴식하는 것 모두 일정한 때와 양과 리듬이 있어야 한다. 이 부분에 있어서 중국인은 아직 습관이 덜 되어 있다. 늦게 자고 늦게 일어나고, 밤새 놀고, 평소 식사를 할 때는 영양가 없는 음식만 배가 터지도록 먹고, 일하는 사람은 하루 종일 쉬지도 못하는데 노는 사람은 하루 종일 일을 안 하는 등 잘못되어도 한참 잘못되어 있다. 이런 부분들이 모두 민족의 연약함을 빚어내는 요인이 된다. 청년들만 봐도 학교 공부가 너무 복잡하고 어려워서 학업을 위해 많은 힘이 필요한데 영양분이 만들어내는 힘은 너무 적으니 공급

이 수요를 감당하지 못하고 허비하는 꼴이다. 합리적인 교육을 하려면 학교의 교과 과정을 최대한 줄여야 한다.

셋째는 마음을 넓게 하고 맑게 만들어서 화도 덜 내고 잡념도 줄이는 것이다. 중국의 고대 양생가는 특히 이 부분을 중시해서 "양생하는 데 욕심을 적게 하는 것보다 나은 것은 없다."라고 말했다. 지금은 매우 진부한 말이라고 생각하는 경향이 짙은데, 아주 유감스럽다. 현대사회는 문명에 가까워질수록 자연과 멀어진다. 그리고 곳곳에 심지를 흔들 만한 복잡하고 자극적인 요소가 가득해 우리를 소모의 전쟁 속에 몰아넣고 있다. 그래서 우리는 반드시 마음을 비우고 평온해져야 하고, 쉬면서 힘을 비축했다가 피로한 적군과 맞서 싸워야 한다. 이렇게 해야 양생할 수 있을 뿐만 아니라 학문을 닦는 데 있어서도 성과를 이뤄낼 수 있다.

만약에 앞서 말했던 것들을 모두 해낼 수 있다면, 누구든지 건강해질 수 있으리라 확신한다. 건강한 삶은 정상적이고 자연스러운 것이고, 건강해지는 가장 큰 비결도 바로 삶을 건강하고 자연스럽게 사는 것이다. 요즘 사람들이 말하는 체육은 대부분 운동을 뜻하지만 건강에 있어서 운동은 체육의 하위 개념이다. 운동의 중요성은 혈액순환을 원활하게 하고, 근육을 골고루 키우고, 뇌와 근육이 서로 교대하며 일하고 쉴 수 있도록 만드는 것이다. 이 세 가지는 일반적인 노동을 할 때도 나타난다. 자연인은 모두 아주 건강해서 낚시하고 사냥하고 농사를 짓고 춤을 추는 것 외에는 별도의 운동 없이도 대부분 무탈하게 산다.

하지만 일반적인 노동으로 대체되지 않는 운동도 분명 존재한다. 운동은 비교적 과학적이어서 전신 근육 맥락에 있어 체계적인 케어와 단련으로 이루어진다. 그러나 요즘에는 업무가 세분화되어 있어, 수많은 사람들이 일을 할 때 일부 근육만을 사용한다. 따라서 실질적이고 체계적인 운동이 필요하다. 그리고 운동에는 단체 오락의 의미가 있어서 팀워크를 배우기에 아주 좋다. 고대 중국에서는 '사이관덕射以觀德*'이라고 생각했다. 요즘 서양에서는 운동을 통해 '페어플레이 정신Fairplay'을 기를 수 있다고 생각하며, 공평하고 정직한 태도를 지닌 사람에게 '스포츠맨십Sportsmanship'이 있다고 말한다. 그래서 협력하고 규칙을 준수하는 정신을 배우는 데 최적의 장소가 바로 운동장이다. 웰링턴 공작Duke of Wellington이 "워털루 전쟁의 승리는 이튼Eton 스쿨과 해로우Harrow 스쿨 두 곳에서 이룬 것이다."라고 말한 이유가 바로 이 이치다.

이 두 가지 관점에서 보면 운동을 장려하는 것이 시급해 보이지만, 이전처럼 학교를 대신해 체면 싸움을 해줄 선수를 양성하는 교육은 반드시 근절되어야 한다. 오히려 학교에서 사회로 운동을 일반화시키고, 먹고 자는 일처럼 일상의 한 부분이 되도록 해 모든 이가 건강해지도록 해야 한다.

* "활쏘기 하는 모습으로 그 사람의 품성을 알 수 있다."라는 뜻

답답할 땐 밖으로 나가 걸어라

— 베이징 지안문 거리에서 —

이 세상 사람들 중에(그들의 삶이 복잡하든 간단하든 간에)
"나는 그자의 속사정을 완전히 이해해."라고
단언할 수 있는 사람이 누가 있을까?

삶에서 가장 큰 즐거움은 잘 맞는 친구를 만나는 일이다. 만약 취향이 잘 맞는 친구가 가까운 곳에 살아서 어느 때고 상관없이 만날 수 있다면, 마치 새뮤얼 존슨^{Samuel Johnson}과 제임스 보즈웰^{James Boswell}처럼 아무 거리낌 없이 잡담을 나눌 수 있을 것이다^{**}. 그런 친구와는 속 얘기까지도 할 수 있고, 그 친구의 성격이 조금 괴팍하거나 조금 미련하고 고지식하더라도 서로를 미워하지 않을 수 있다. 그

^{**} 영국 시인 겸 평론가였던 존슨과 전기 작가였던 보즈웰은 아주 친밀한 관계였다. 보즈웰은 존슨의 전기를 쓰기도 했다.

때부턴 더 이상 운수를 원망하지 않아도 될 만큼 당신은 운이 좋은 사람이 된다.

나 역시 이런 행복을 늘 꿈꿔왔다. 하지만 아주 잘 맞는 친구를 아직 만나지 못했다. 워낙 타고나길 이야기를 잘하는 편이 아니고, 한 친구와 30분 이상을 앉아 있으려면 괜히 두려워지며, 나의 고지식함과 단조로움 때문에 상대방이 지루해하는 모습이 시시각각으로 의식되기 때문이다. 어느 누가 "응.", "그게 꼭 그런 것은 아니지." 같은 단답밖에 할 줄 모르는 사람과 함께 있고 싶어 할까?

절친한 벗은 모두 유년 시절에 만났다. 사람이 30세가 넘으니 다들 어쩔 수 없이 세속에 물들어서 진짜 마음 맞는 친구를 만나기가 어려워졌다. "서로 얼굴을 아는 사람은 많아도, 서로 마음을 아는 사람은 몇이나 될까?" 이 질문은 평범한 듯하지만 사실 감회가 남다른 이야기다. 그래서 나는 답답함이 느껴지면 그저 후문 앞 큰 길가를 걸어보는 것밖엔 그걸 해소할 방법이 없었다.

베이징에 살아본 적이 있는 사람은 베이징의 거리가 바둑판처럼 대칭 원칙에 따라 배열되어 있음을 알 것이다. 동쪽으로 4개의 아치가 있으면 서쪽으로도 4개의 아치가 있고, 천안문 거리가 있으면 지안문(후문) 거리가 있다. 베이징의 알짜배기는 모두 천안문 거리에 있다. 넓고 깨끗하고 화려한 거리가 옛 고성의 위대하고 기품 넘치는 기세를 느끼게 해준다. 지안문 거리는 이와는 정반대다. 외지고 어두운 데다 지대가 낮고 협소해서 처음 온 여행객들이 매력을 느낄 만한 점이 하나도 없다. 내가 사는 곳은 지안문 안

쪽 자혜전慈慧殿으로, 밖에 나가 돌아다니려면 지안문 거리를 꼭 지나가야 한다. 나는 날이 맑든 흐리든 덥든 춥든 나가서 돌아다닌다. 내가 이 길을 얼마나 많이 지나다녔는지 나조차 셀 수 없다. 다른 이들에겐 평범하고 신기할 것 없을 이 길은 이제 나에게는 없어서는 안 될 친구처럼 매우 익숙하고 친밀한 존재가 되었다.

자혜전에서 베이하이 공원 후문까지는 그리 멀지 않다. 자혜전 후문을 나서서 쭉 북쪽을 향해 걷다 보면 지안문 앞 큰길이 나온다. 그곳에서 서쪽으로 꺾어서 몇백 발자국을 가면 베이하이 공원이 나온다. 지안문 큰길로는 매일같이 지나다녔는데, 오랜 친구인 쉬중수徐中舒*가 중앙 연구원을 따라 남쪽으로 옮기고 나서는 많아야 주에 한 번 방문하게 되었다. 그 친구는 원래 베이하이 공원에 살고 있었다.

그렇다고 베이하이 공원이 내게 의미가 없어진 건 아니다. 나는 모든 공원 중에서 베이하이 공원을 가장 좋아하는데, 사실 베이하이 공원은 내겐 일종의 사치다. 마치 시골 처녀가 유일하게 가지고 있는 예쁜 옷을 입지는 못하고 장 속 깊은 곳에 넣어놓듯이, 나는 베이하이 공원에 가려고 준비했다가 막상 공원 후문에 도착하면 마음이 바뀌어 서쪽으로 꺾지 않고 북쪽으로 쭉 걸어 큰길로 가버리곤 한다. 베이하이 공원에 가려면 20둥짜리 입장권을 사야 하는데, 그건 큰돈은 아니지만 어쨌든 뭔가 절차를 거쳐야 한다는 게 번거롭게 느껴지기 때문이다. 반면 지안문 큰길은 바로 갈 수 있고

* 중국 현대 역사학자, 고문학 학자

누군가가 지켜 서서 표를 요구하며 기분을 깨지도 않는다. 이것이 바로 베이하이 공원과 지안문 앞 큰길의 첫 번째 차이점이다.

베이하이 공원을 돌아다니는 사람들은 매우 스타일리시하다. 모두 멋진 옷과 헤어스타일, 외모를 가졌다. 시와 책을 논할 때 헝클어진 머리에 수염이 덥수룩하며 더러운 신발을 신은 채라면 전혀 어울리지 않는 것처럼, 베이하이 공원을 돌아다닐 때 역시 초라한 꼴은 할 수가 없다. 그러나 지안문 큰길을 걷는 사람들은 대개 행상인이나 심부름꾼들이라서 그 누구도 서로의 생김새가 초라하다고 욕하지 않는다. 그냥 '아무렇게나' 다녀도 상관이 없다. 이것이 베이하이 공원과 지안문 큰길의 두 번째 차이점이다.

베이하이 공원을 돌아다니다가 '팡산仿膳*'이나 '이란탕漪瀾堂**' 근처에 가면, 문 앞에 서서 그 안에 있는 사람들 중 아는 사람이 있는지 확인한다. 그런데 우스운 것은, 막상 안에 아는 사람이 있어 손을 흔들어 인사했을 때 그 사람이 무슨 나쁜 것이라도 본 마냥 고개를 숙여버릴까 두렵기도 하다. 반면에 지안문 큰길에서는 아는 사람을 만날 일이 없다. 자주 스쳐 지나며 얼굴은 익숙해졌지만 통성명조차 해본 적 없는 사람들이라 의미 없는 인사는 나누지 않는다. 그래서 '익명인Incognito'의 자유와 은밀함을 충분히 맛볼 수 있다. 이것이 세 번째 차이점이다.

이 차이점들 때문에 나는 베이하이 공원의 화려한 건물과 향

*, ** 베이하이 공원에 있는 유명 식당의 이름들

기롭고 푸른 자연을 뒤로하고 홀로 지안문 거리를 걷는 것이다.

지안문 큰길에 다녀오면 빈손으로 돌아오는 경우가 거의 없다. 그리 길지도 않은 이 낡은 길에는 열 몇 채 되는 골동품 가게와 오래된 서점 하나가 전부다. 그러나 만주족의 구역으로서 한때 번화했다가 그들의 몰락과 함께 허물어지는 파란만장한 세월을 고스란히 담고 있다. 몰락한 만주족의 낡은 구리 덩어리와 쇠붙이는 끊임없이 골동품 가게 좌판에 등장한다. 이런 물건들은 원래 소장할 가치가 없지만, 가끔 한두 점은 칭룽사青龙寺***나 창뎬厂甸****에서 사는 것보다 싼 값으로 구할 수 있다. 나는 일전에 4원으로 명나라 초기 탁본 〈사신비史晨碑〉*****를, 6원으로 청나라 고종이 쓰던 먹 스물 몇 개를, 2원으로 칠성 쌍검을 구했다. 가끔은 아주 적은 돈으로 깨진 사기 애자나 낡은 종이, 향로 등을 사기도 했다. 이런 물건들은 사실 쓸모는 없지만 손에 넣었을 때의 기쁨이 있어 추구할 만한 가치가 있다.

예전에 시골에 내려가 낚시를 배운 적이 있다. 반나절이 지나도록 부표가 흔들리는 것도 보지 못하다가 우연히 한 치밖에 안 되는 작은 물고기를 낚았다. 솔직히 한입거리도 안 되는 녀석이었다. 그렇지만 결국 무언가를 낚았고, 헛수고한 것이 아니라는 사실에 너무나 기뻤다. 후문 큰길에서 골동품 가게와 좌판들을 둘러볼 때

*** 　중국 상하이 칭푸취에 있는 사찰
**** 　명·청 시대에는 류리창琉璃廠 유리 가마 앞에 있던 공터를 지칭하고, 현재는 류리창 일대를 지칭한다.
***** 　중국 후한 시대에 세운 예서로 써진 비문 중 하나

의 마음은 마치 낚시를 할 때와 같다. 물고기 자체는 별것이 아니지만 뭔가를 낚을 수 있을까 기대하는 것이 즐겁고, 무언가를 낚아서 얻으면 당연히 더욱 즐겁다.

수많은 골동품 가게와 오래된 서점의 주인들은 이제 나의 좋은 친구가 되었다. 그래서 가게 앞을 지날 때면 나도 모르게 가게 안으로 들어가게 된다. 사실 가게 안에는 전부 어제 봤던 물건들 그대로이지만 빈손으로 가긴 미안해서 또 한참을 뒤적거리게 된다. 주인장들도 내게 팔 새로운 물건이 없어 미안해하는데, 이런 난처함이 나와 그들의 좋은 감정을 방해하지는 못한다. 내일이 되면 나는 또 평소처럼 나도 모르게 골동품 가게에 들어갈 것이다. 주인장들 역시 평소처럼 웃는 얼굴로 날 맞이할 테고.

솔직하게 말하면 지안문 큰길은 지저분하다. 빈민굴까지는 아니지만 모든 것이 완전히 평민화되어 있다. 평민의 기본적인 필요는 먹는 것이기 때문에 지안문 거리에서는 모두가 쉴 새 없이 먹을 것을 사고판다. 만약 지안문 큰길을 갔다 온 외지인에게 기분이 어땠는지 물어보면 "어지러웠다."라고 할 것이다. 낡은 구리 덩어리, 낡은 쇠붙이, 낡은 옷과 신발이 늘어서 있고 파와 마늘, 유타오油條*와 사오빙燒餅**, 수육과 곱창과 같은 기름지고 먼지 쌓인 먹거리와 파리, 낙타가 한데 뒤섞여 있으니 그럴 만하다. 그곳의 풍경을 묘사하라고 시키면 보일러 옆에 서서 사오빙을 먹고 있는 서양 마

* 밀가루 반죽을 발효시켜 길이 30cm 정도의 길쭉한 모양으로 만들어 기름에 튀긴 푸석푸석한 식품
** 밀가루 반죽을 동글납작한 모양으로 만들어 화덕 안에 붙여서 구운 빵

부나 아니면 멜대 위에 앉아 마늘 생선볶음을 지키고 있는 상인을 말할 것이다. 큰길의 모든 것들은 색이 짙고 향이 매우 강하다. 혼란과 탁한 풍경은 마치 해묵은 치즈와 취두부 같다. 처음 경험했을 때는 혐오감을 불러일으키지만 그 맛에 습관이 들면 참을 수 없는 유혹이 된다.

지안문 거리는 결코 평범하지 않다. 그곳에는 생명과 변화가 가득하니까! 호기심을 가지고 여기저기 다녀본다면 이 짧은 거리 안에서 끊임없이 새로운 세계를 발견할 수 있다. 나는 이 길을 1년이나 돌아다니고서야 겨우 길의 서쪽에 난 작은 골목길에서 고즈넉한 찻집을 발견했다. 그 찻집에선 동전 3개로 하룻저녁을 보낼 수 있다. 《제공전濟公傳》***이나 《장반파長坂坡》****를 감상하기에 딱 좋은 시간이다. 나는 화신묘火神廟*****의 늙은 권법가를 사부로 모시기도 했다. 그건 그나마 최근 일이었다. 만약 유머러스한 것을 좋아한다면 언제든지 이곳에서 즐거운 여가 시간을 보낼 수 있을 것이다.

하루는 저녁에 혼자 오래된 서점에 앉아 있었는데, 어떤 절름발이가 들어오더니 주인에게 자신의 가련한 인생을 늘어놓고는 동전을 하나 얻어서 나갔다. 나는 이 사람이 좀 이상하여 바로 일어나 뒤를 따라갔다. 그 사람은 그로부터 열 몇 집의 상가를 더 들어갔다 나오더니 갑자기 다리를 펴고 안정적이고 여유롭게 걸으며 '나는 남쪽에서 온 기러기 같다'는 노래를 부르며 어두운 샛길로

사라져버렸다. 그를 보며 이 세상 사람들 중에(그들의 삶이 복잡하든 간단하든 간에) "나는 그자의 속사정을 완전히 이해해."라고 단언할 수 있는 사람이 누가 있을까 싶었다.

등을 켤 무렵, 특히 여름이면 지안문 큰길은 그 낡은 몸통에도 근대 문명을 뽐내려고 한다. 이발소와 항공 복권 관리소 앞에는 한 줄 한 줄 수백 개의 전등이 걸리고, 사진관의 유리창 안에는 최신 유행 옷을 입은 소녀와 유명 경극 배우의 사진이 걸려 사람들의 이목을 끈다. 서양 물건을 파는 점포는 집집마다 무선 스피커를 진열해놓고 경극, 고서鼓書*, 만담을 방송한다. 이 외에도 말로 다 설명할 수 없을 만큼 재미있는 것들이 많다. 이때 지안문 큰길은 각양각색의 사람들로 가득 찬다. 예쁘게 차려입힌 손녀를 이끄는 할머니, 가게 앞에서 바나나 잎을 흔들고 있는 양고기집 사장님, 깃을 접고 소매를 걸어 올린 흰색 셔츠에 검은 치마 차림으로 전신주에 기댄 채 팔짱을 끼고 있는 학생들, 계단에 앉아 굴뚝 통을 치며 그 속의 먼지를 털어내고 있는 미장이….

이렇게 나는 모두가 굳이 말하지 않아도 안다는 듯이, 같이 보고 듣고 아무 생각 없이 쉬고 있는 지안문 거리를 걸어 다녔다. 이때 나는 나를 누르던 몇십 년의 교육과 몇천 년의 문화가 주는 중압감에서 벗어나, 현명함과 우매함이 자유롭게 합체되어 옳고 그름을 구분하지 않는 그 사람들 속으로 들어가 소는 소와 함께, 개

* 대고大鼓, 鼓(북)·板(박자판)·三弦(삼현금) 등의 반주에 맞춰 운문으로 된 이야기를 연기와 노래로 풀어나가며, 간혹 대사를 끼워 넣는 공연

미는 개미와 함께 있어야 하는 것과 같은 원시적 필요를 최대한 충족하려고 노력한다. 그러면 내가 이 많은 무리의 사람들 중 하나가 되었다는 느낌을 받으며, 몸속 혈관에 이 많은 무리의 사람들과 같은 맥박이 뛰는 기분을 느끼게 된다.

　　지안문 거리는 누군가와 교제하는 것은 두려워하면서도 가만히 있지는 못하는 사람에게 정말 친절한 친구가 되어줄 것이다.

자연의 거침과 조잡스러움이 좋다

—— 본모습에 대하여 ——

나는 모든 생물과 무생물이
최대한 본래 모습을 유지하고 있을 때를 좋아한다.
그런 자연만의 거침과 조잡함이 좋다.
그래서 시종일관 잘 정리되어 있고, 질서 있고,
바둑판 같은 길과 일정한 모양으로 잘린 정원들은 감상할 수가 없다.

자혜전에는 사실 전당이 없다. 그저 후문 안에 작은 골목이 있고
그 골목 서쪽 입구에 작은 사원이 하나 있어 그런 이름이 붙었다.
사원에서는 어떤 보살을 섬기는데 이곳에 3년을 살면서 한 번도
들여다보진 않았다. 사원 입구를 지나칠 때마다 속으로 한 번씩 짐
작해볼 뿐이었다.

이 사원과 자혜전 3호는 집 서너 채를 사이에 두고 있어서 처
음 온 친구들은 모두 자혜전을 사원이라고 생각했다. 친구들에게
오래된 사원의 인상을 주었던 모양이다. 특히 나무에 잎이 없을 때

는 더욱 그랬다. 베이징의 겨울은 길어서 여름이 되어야 진짜 봄을 느낄 수 있기 때문이다.

자혜전 3호가 오래된 사원 같은 느낌을 주는 이유는 첫째로 일단 자혜전이 황량하기 때문이고, 둘째로는 적막하기 때문이다. 하지만 제일 큰 이유는 건축 구조다. 황량한 밭 가운데 쓸쓸하게 낡은 담벼락을 세우고 우뚝 솟아 있어서 일반 가정집과는 다른 느낌을 준다. 3년 동안, 나는 자혜전의 임시 '주지'를 자처했으면서도 지금까지 한 번도 서예가를 모셔서 ㅇㅇ재 혹은 ㅇㅇ관이라고 쓴 현판을 달아 장식하려는 생각을 하지 못했다. 여전히 고집스럽게 '자혜전 3호'라고 부르고 있다. 이것은 마치 사원은 있고 부처는 없는 것과 같다. 나는 일을 벌이는 것보단 덜 하는 것이 낫다고 생각한다. 자혜전 3호 주변 인가는 모두 대문을 칠했다. 그래서 인가들의 중앙에 선 자혜전의 낡고 더러운 문루는 몰락한 집안의 모양새를 더욱 두드러지게 한다.

자혜전 문을 들어서면 오른쪽에는 올해 새로 들어온 석탄 창고가 있다. 날이 맑을 때 창고 천장의 구멍 오른쪽 틈으로 해가 알탄을 비춘다. 가끔 창고 입구에는 석탄을 나르는 큰 차가 서고 그 차의 부속품과 같은 검정 포대자루, 검정색 가죽, 온 얼굴에 연탄재를 뒤집어쓴 운전수가 보인다. 북쪽에서 살았던 사람이라면 비슷한 유형의 지저분한 장소를 바로 연상할 것이다. 연탄이 한번 묻으면 더러워지지 않는 것이 없다. 덕승문德胜门* 밖이나 먼터우거우

* 명·청 시기 북경성 내성의 9개 성문 중의 하나

하나, 세상 모든 것이 곧 삶이다 **85**

門頭溝[*] 역이나 오래된 공장의 보일러실을 생각해보면 자혜전 3호의 문을 대충 상상할 수 있다.

석탄 창고 맞은편(여전히 자혜전 3호 구역 안)은 차방車房이다. 차방은 인력거를 주차해놓는 곳이자 인력거꾼이 생활하는 곳이다. 주차를 하는 곳이든 인력거꾼이 생활하는 곳이든 관례대로 삼 면은 벽이고 한 면은 트여 있다. 그래서 인력거꾼들에게 방은 바람이나 비를 막아주는 정도밖에는 되지 않는다. 도둑을 방지하거나 비밀을 숨기는 일은 모두 그들에게는 필요 없는 것이라고 생각되었던 듯하다.

자혜전 3호 문루 오른쪽에는 이런 삼 면 방이 두 칸밖에 되지 않아서 대여섯 대의 차가 한 칸을 차지하고 나머지 한 칸을 인력거꾼과 그들의 아내, 가축들이 함께 사용한다. 밥을 짓고, 식사를 하고, 잠을 자고, 아이를 기르고, 손님을 맞아 이야기를 나누는 것 모두 그 안에서 이루어진다. 저녁이 되면 인력거꾼과 임신한 아내들이 남편에게 밥상을 올릴 때, 밥상을 눈썹까지 들어올리는舉案齊眉^{**} 식으로 쪼그려 앉아 밥을 먹는다. 집주인의 문을 지키는 노부인은 눈을 감고 긴 담뱃대를 들어 태우곤 한다. 가끔은 총명하고 유능한 인력거꾼 주위에 둘러앉아 그가 이야기해주는 최신 국내외 대소사나 옛날이야기를 듣기도 한다. 버팀목이나 울타리는 없지만 이것이 시골식 태평세월인 셈이다.

[*] 베이징에 있는 탄광
^{**} 남편에게 깍듯이 한다는 뜻

이것들은 모두 이도문 밖에 있는 것들이다. 이도문을 지나 앞으로 직진하면 높고 넓은 사합원四合房***이 나온다. 안쪽은 유일한 남자 주인이 항상 늦게 나갔다가 일찍 돌아오기 때문에 늘 쥐 죽은 듯 고요하다. 낮 시간은 그가 편히 쉬는 시간이고, 나머지는 전부 부인들의 것이다. 그녀들은 제일 뒤에 있는 방에 모이고 앞방은 비워둔다. 방에는 '황제가 하사한' 병풍에서부터 다리가 부실한 의자까지 이미 다 담보로 넘겨 돈을 빌린 탓에 깨끗하고, 방마저도 매매가보다도 높은 빚에 저당 잡혀 있다. 이곳의 예닐곱 식구들이 어떻게 그들의 메말라 죽어가는 삶을 지탱하는지 아무도 모른다. 30년 전 그들은 명성이 자자했던 '황대자'로 사람을 죽여도 대가를 치를 필요가 없었다. 나와 그들은 그들의 큰아버지가 가끔《송탁성교서宋拓聖教序》나 고급 벼루를 들고 찾아와 담뱃값을 바꿔 갈 때 빼곤 종일 접촉할 일이 없었다. 그 집 아가씨들은 해마다 두 번씩 우리 집 정원에 오곤 했는데, 봄에 와서 라일락을 꺾어 가고 가을에는 대추를 따러 오곤 했다.

석탄 창고, 차방, 몰락한 집안의 만주족, 베이징의 현지 풍경에는 있을 것은 다 있는 셈이다. 내가 주지하는 '사원'이 원래는 이 집들과 하나의 대문으로 출입하고 '자혜전 3호'라는 문패도 공용했는데 사실상 그들과는 간격을 두어야 한다.

이도문을 지나 오른쪽으로 꺾으면 처음에는 칸막이벽이 있다. 이 벽에 있는 문을 지나야 비로소 내가 이야기하는 자혜전 3호가

··· 　북경의 전통 양식으로, 가운데 마당을 중심으로 사방이 모두 집채로 둘러싸여 있다.

나온다. 원래 이 정원을 둘러싼 몇십 장 길이의 울타리 벽에는 어디에든 구멍을 내 독립된 문을 만들 수 있었다. 몇몇 친구들이 대문이 보기 좋지 않다며 새로 문을 만들라고 권하곤 했다. 하지만 나는 그 말을 듣지 않았다. 석탄 창고와 차방이 주는 삶의 풍경, 문을 지날 때 느껴지는 굴곡, 정원에 들어설 때의 약간의 놀라움을 놓치기가 아쉬웠기 때문이다. 만약 독립된 문을 따로 만들었다면 이런 아름다움은 모두 사라졌을 것이다.

석탄 창고와 차방에서 꺾어 칸막이벽 문을 통과하면 놀라지 않을 수가 없다. 아침이면 상건常建의 "이른 아침에 파산사에 들어가니, 아침 해가 키가 큰 나무로 된 숲을 비추네. 대나무 오솔길은 그윽한 곳으로 통해 있고, 선방의 꽃과 나무는 무성하고 짙구나.淸晨入古寺，初日照高林。曲徑通幽處，禪房花木深。*"라는 구절이 절로 생각난다. 백년이 넘은 고목은 조목조목 모두 사랑스럽다. 특히 도시 속에 숲을 이뤘다면 더 그렇다. 그리고 어떤 종류든 모두 사랑스럽지만 특히 송백이나 가래나무라면 더욱 좋다. 이곳에는 소나무가 없어서 나는 가끔 백 년 이상 이 정원을 관리했던 주인이 너무 소홀했던 것이 아닌가 원망할 때가 있다. 송백은 매우 커서 한 그루만 있어도 녹음이 작은 정원을 전부 드리우고도 사랑채 세 칸까지 덮는다. 이 정원에서 가장 많은 것은 대추나무고 가장 적은 것은 가래나무다. 그래도 베이징 성 안에서는 집에 가래나무가 2~3그루만 있어도 아주 진귀하게 여기는데 여기에는 열 몇 그루나 있고, 후원 동쪽 벽

* 〈제파산사후선원題破山寺后禪院〉 중에서

을 따라 일렬로 일곱 그루가 서 있어 자연적인 벽이 되어주고 있다.

나는 베이징에 도착하고 나서야 가래나무에 대해 알게 되었는데 보자마자 좋아하게 되었다. 가래나무는 나무들 중에서 신선 철괴리鐵拐李[*] 같은 역할을 한다. 장자가 가죽나무를 보며 표현한 "나뭇가지에 혹이 많으니 먹줄로 쓰기에 합당하지 않고, 나뭇가지가 구불구불하니 규범에 맞지 않는다.大本臃腫而不中繩墨，小枝捲曲而不中規矩。[***]"라는 말은 가죽나무보다는 가래나무에 더 잘 맞는다. 가장 신기한 것은 이 비대하고 구불구불한 고목이 봄이 오면 나팔꽃 같은 흰 꽃을 피우고, 여름이면 뽕나무 같은 초록 잎을 틔운다는 점이다. 이 정원에 있는 나무는 크고 작은 것, 높고 낮은 것이 종류에 상관없이 섞여 있어 원래 매우 혼잡했는데 이 열 몇 그루의 가래나무가 혼란 속에서 하나의 실마리가 되어주며 정원의 명확한 개성을 설정해주고 있다.

나는 정원사를 고용할 수 있는 계급의 사람이 아니어서 직접 괭이질을 하고 물을 준다. 그러면 잠시나마 기쁨을 느끼고 모든 것을 인정하게 된다. 물을 주는 시간이 나에게 휴식이 되어서 이를 여가 활동으로 삼았다. 하지만 작심삼일로 소용없는 일이 되자 결국 정원은 계속 황량한 상태로 남게 되었다. 여름이 되니 강아지풀, 쑥, 몇 년 전에 떨어진 대추씨에서 자란 작은 나무와 식물학자

[**] 도교의 8명의 신선 중 하나
[***] 《장자》의 〈소요유逍遙遊〉 중에서

나 판별할 수 있을 풀들이 허리까지 자라났다. 가끔 수세미나 옥수수, 토마토 같은 채소를 따다 먹었지만 나중에는 자라지 않는 것 같았다.

내가 직접 따로 땅을 갈아 작약을 심었는데 2년 동안 꽃이 피지 않았다. 정원에 있는 모든 초목과 꽃은 모두 스스로 자라 관리가 필요 없고, 가을이면 작약도 비교적 성공적으로 핀다. 그 시기가 잡초가 적고 다른 작물과의 생존 경쟁도 덜하기 때문이다. 올해에는 요리사가 여가 시간을 쪼개어 '황무지를 개간'해주었지만, 잡초가 그보다 더 빨리 자라서 뽑으면 또 쉴 새 없이 자랐다.

사실 나는 정원을 절대적으로 방임하는 것이 비교적 좋다고 생각한다. 낭만시대 시인들처럼 굴려는 것이나, 황량하고 슬픈 경계를 찾아 우스운 상처에 맞춰보려는 것이 아니다.

나는 모든 생물과 무생물이 최대한 본래 모습을 유지하고 있을 때를 좋아한다. 그런 자연만의 거침과 조잡함이 좋다. 그래서 시종일관 잘 정리되어 있고, 질서 있고, 바둑판 같은 길과 일정한 모양으로 잘린 정원들은 감상할 수가 없다. 이것은 마치 내가 조맹부趙孟頫의 글과 구영仇英*의 그림, 중년 부인이 머리에 기름을 바르고 화장하는 것을 좋아하지 않는 것과 같다. 또한 이것은 내가 집주인에게 천장은 있지만 벽이 없는 후원의 3채짜리 방을 없애거나 수리해달라고 요구하지 않은 이유이기도 하다. 그 방이 무너지려고 하면 스스로 무너지도록 두고 싶다. 만일 오늘 무너지지 않는다면

* 중국 명대明代 중기의 화가

오늘 하루만큼의 생존권을 존중해주고 싶다.

정원에는 별다른 가축이 없다. 3년 전에 종따이宗佺와 함께 살 때, 그가 베이하이 공원에서 고슴도치를 잡아와 정원에서 키운 적이 있었다. 하지만 밤에 자꾸만 이상한 소리를 내서 엄마가 무서워하기도 했다. 최근에는 벽을 뚫고 이웃집으로 옮겨 가버린 듯했다. 고슴도치가 떠난 빈자리는 친구가 보내준 새끼 고양이로 채울 수 있었다.

원래 북쪽에는 새가 잘 없다. 그러나 수십 그루의 고목들이 손짓하니 북쪽의 모든 새들이 여기도 있을 것은 다 있구나 싶었던 모양이다. 가장 오래된 손님은 까마귀다. 남쪽에서 까마귀는 불길한 새라고 한다. 그러나 북쪽에서는 어떤 신화에 까마귀를 보호하라는 이야기가 있어서, 말하기도 재미없고 보기도 싫지만 누구도 섣불리 없애려고 하지는 못한다.

까마귀는 아마 새 중에서 가장 입방아에 많이 오르내리는 새일 것이다. 일 년 내내 까마귀의 울음소리를 들어도 까마귀가 생명에 대해 기쁨을 표현하는 울음소리는 영원히 듣지 못한다. 날이 완전히 밝아오지 않았을 때 까마귀가 특히 더 세게 우는데, 마치 우리의 달콤한 아침잠을 방해하려고 애쓰는 것 같다. 아니면 무서운 꿈이라도 꾸게 하려는지도 모른다. 이곳에 처음 왔을 때 화살탄을 사서 까마귀를 맞추려고 했는데 활도 망가지고 탄도 다 써서 결국엔 항복했던 적이 있다.

단잠을 깨우는 까마귀를 쫓아내려 옷을 펄럭여도 소용없다.

까마귀를 쫓아내도 이어서 참새가 내려앉아 지저귀니까. 가을과 겨울에는 항상 색이 아주 예쁜 참새가 무리지어 오는데, 그 모습이 마치 화미조* 같지만 노래 솜씨는 좋지 않다. 이럴 때면 종따이는 참새가 오는 것이 좋은 징조라고 우기며, 참새와 점쟁이가 점친 팔자 모두 자신의 연애와 결혼이 성공할 것임을 뜻한다고 말했다. 하지만 그의 사건은 패소했고, 그의 여인도 떠났다. 종따이가 이사가고 나서 이 신기한 새들이 계절마다 무리를 지어 날아오고 있다. 이 옛일을 떠올리면 나도 함부로 소망을 품으면 안 되겠다는 생각을 한다.

어떤 친구의 아내가 자혜전 3호는 《요재지이聊齋志異》** 속에서 자주 볼 수 있는 권문세가의 집과 비슷하다고 했다. 사람이 살지 않아 황폐하고, 자리를 너무 오래 비워 풀이 자라 가득하며, 두 문짝은 항상 닫혀 있어 낮에도 누가 감히 들어갈 생각을 못 하는 집 말이다. 하지만 만약에 호기심 많은 학자가 밤중에 들어가본다면 꽃잎을 뿌리고 있는 선녀를 만나게 될지도 모른다. 그녀는 아름답게 웃으며 "홀린 것을 알지 못하는구나."라고 말할 것이다. 자혜전은 이렇게 인연을 기다리는 것이다….

나는 평범한 태생이라 이런 신비한 인연은 없지만 '이상한' 일도 견뎌낼 수 있는 '의지'가 있다. 어느 날 밤, 나는 소파에 누워 책을 보고 있었고 함께 있던 영影은 맞은편 소파에서 등불에 의지해

* 꼬리치렛과의 새. 머리 위, 날개, 꽁지는 감람녹색이고 머리는 붉은 갈색이며 머리에서 목까지는 검은 점이 있고 눈 가장자리에는 길고 흰 무늬가 있다.
** 중국 소설가 포송령의 단편 소설집

자수를 놓고 있었다. 모든 것이 적막 속에 가라앉아 있는데 갑자기 가죽 구두를 신은 여인이 또각또각 바깥 복도의 벽돌 길에서 한 발짝씩 안으로 들어오는 소리가 들렸다. 나도 들었고 그녀도 들었다. 모두들 천잉沉櫻이 온 것이 아닌가 생각했을 것이다. 그녀가 종종 이런 발소리를 내며 들어왔었으니까.

　　그래서 나는 그녀를 맞이하기 위해 문 앞에서 커튼을 들췄는데, 그 순간 발소리가 멈추었다. 그리고 밖엔 아무도 보이지 않았다. 나중에 이리저리 머리를 굴려 얻은 결론은 길가 행인의 발소리라는 추측이었다. 아주 어둡고 고요했으니까 비록 길가에서 멀리 떨어져 있어도 마치 가까이에 있는 것처럼 들렸을 것이다. 이 일은 아무래도 참 신기하다. 내가 앉아 있던 곳은 아주 넓은 정원 안이라 길가와 멀고, 평소 방 안에 있을 때 행인의 발소리를 들어본 적이 없기 때문이다. 게다가 그때의 발소리는 분명 복도 벽돌 길을 걷는 소리였다. 이 일은 항상 마음속에 남아 있다. 마치 이 도시에서 들리는 모든 소리는 그날 밤에 들었던 발소리처럼 아주 가까이에서 들리지만 실제로는 아주 멀리 있다는 것을 알려주는 계시 같았으므로.

끝없는 풍경이
한순간 새로워진다

━━━━━ 화훼 전시회에 다녀와서 ━━━━━

태양 아래, 꽃과 풀들이 마치 화염이 이는 것처럼 번쩍이며 흔들리면
생기 왕성하고 광대한 강산의 풍경을 자아낸다.
때로는 그늘이 도처에 드리우고, 잔바람이 일고,
옅은 구름이 지나고, 새싹은 푸르고, 까마귀도 고요해서 그윽하고
아름다운 경치를 만들어내기도 한다.

청두成都에서는 일 년 내내 해를 보기가 힘들다. 성 사람들은 매일 뿌연 안개 속에 묻혀 산다. 오래된 우물에 낀 이끼처럼 그들에게도 청두의 색채가 배여 있다. 흐리고 어둡고 적막한 기운이 넘쳐흐르고, 영원히 뿌연 안개와 짙은 구름 속에서 인생을 보낸다.

그들은 한가로움을 즐기지만 적막함을 싫어해서 식당, 카페, 극장 등 사람이 많은 곳으로 모여든다. 이리저리 모여 다녀도 결국은 그곳이 그곳이지만 말이다. 아침에는 샤오청꽁위엔少城公園의 찻집에 앉았다가 저녁이면 춘시루春熙路나 서똥따지에西東大街, 소고기를

잔뜩 걸어놓은 황청베이皇城壩를 걷는다. 이를 보고 누군가는 청두 사람들이 집에 있지 못하는 성격이라 틈만 나면 밖으로 나가고 떠들썩한 곳이 있으면 비집고 들어가려 한다고 생각할 수도 있다. 그들의 생활이 '실외'에서 이루어진다고 말할 수도 있다. 그러나 정확하게는 '성 안'에서 이루어진다고 해야 한다. 이리저리 왔다 갔다 하는 것 같지만 성이라는 울타리를 벗어나진 못한다. 몇십 제곱리의 면적에 50만의 인구가 대규모의 벌집, 개미굴을 형성한 셈이다. 표면적으로 보면 '차여유수마여용'으로 혼란스럽지 않은 곳이 없어 보이는데, 사실은 청두의 한 늙은 작가가 "고여 있는 물이 파문을 일으킨다.死水微瀾。"라고 말했던 것처럼 동면 중의 꾸물거림과 가깝다.

화훼 전시회 기간은 청두 사람들의 경칩 기간이다. 전시회를 진행하는 하는 곳은 서문 밖의 칭양궁青羊宮*인데, 이 도교 사원은 당나라 시절부터 있었다고 한다. 전시회가 언제부터 시작되었는지는 고증학자의 판단이 필요하지만, 분명 아주 오래전일 것이다.

청두의 날씨는 흐리기로 유명한데, 흐린 3월의 봄 풍경만은 아주 또렷하다. 봄은 더디 오지만 한번 오면 날씨가 갑자기 따뜻했다가 더워지기 때문에 다른 지역에서는 계절이 나뉘어 피는 꽃이 청두에서는 연달아 핀다. 매화와 동백꽃이 아직 지지도 않았는데 복숭아, 살구꽃이 피고 복숭아, 살구꽃이 지기도 전에 무궁화, 난, 작약이 핀다. 3월에는 겨울, 봄, 여름 세 계절에 피는 꽃을 모두 볼

* 청두의 서남쪽에 위치한 노자를 기리는 도교 사원

수 있을 정도다.

　가장 보편적인 꽃은 유채꽃으로, 3월에 50~60리에 달하는 청두의 대평원에 올라 바라보면 시선이 닿는 곳마다 모두 유채꽃과 밀이 덮여 있다. 황금빛 벌판이 짙은 녹색으로 물들어 그야말로 장관이다. 태양 아래, 꽃과 풀들이 마치 화염이 이는 것처럼 번쩍이며 흔들리면 생기 왕성하고 광대한 강산의 풍경을 자아낸다. 때로는 그늘이 도처에 드리우고, 잔바람이 일고, 엷은 구름이 지나고, 새싹은 푸르고, 까마귀도 고요해서 그윽하고 아름다운 경치를 만들어내기도 한다. 이때의 청두 사람들은 남녀노소 할 것 없이 다 같이 모여 성 밖으로 봄놀이를 간다.

　봄놀이를 간다는 것은 자연히 전시회를 서두른다는 뜻이다. 전시회는 사실 유명무실하다. 각종 꽃들이 피어 있는 곳은 사원 동남쪽 구석진 모퉁이로, 피어 있는 꽃들도 전부 평범한 종류뿐이고 유명한 품종은 없다. 올해 전시회는 정부에서도 장려하지 않아서 지난해만큼 시끌벅적하지도 않을 것이다. 다른 현이나 같은 성의 유명한 정원에서도 진귀한 품종을 보내지 않았다. 그러거나 말거나 전시회에 오는 사람들의 중요한 목적은 사실 꽃을 보는 것이 아니라 시끌벅적한 분위기를 즐기고 사람을 보러 오는 데 있으니 상관은 없다.

　청두 사람은 결국 청두 사람이라 옛 도시의 풍습을 버리지 못했다. 전시회 장소는 여전히 규모는 작지만 내실을 갖췄다. 골동품이나 서예, 그림을 파는 노점은 청두의 후이푸會府와 시위룽지에西玉

龍街를 옮겨 왔고, 동과 쇠를 파는 노점은 청두의 동위지에東御街를 옮겨 왔고, 유명한 오씨네 만두집은 그곳에 임시 분점을 냈고, 다른 임시 찻집이며 식당, 국수집 모두 성 안의 분위기를 그대로 옮겨 왔다.

각 식당 뒤편에는 거의 대부분 네모난 구멍을 내어 문을 만들고 빨간 커튼을 친 장막이 둘러져 있다. 그 안에서는 징과 북을 치는 소리가 시끄럽게 울리고, 천극川戲*, 만담, 양금 연주, 대고大鼓** 연주 및 각종 공연이 벌어진다. 가로세로 1리가 넘지 않는 공간에 청두 성의 이모저모 외에도 시골 사람들이 늘어놓은 죽기竹器, 목기木器, 꽃 뿌리, 곡식 종자에서부터 괭이, 식칼, 물통, 담뱃대 같은 것들도 볼 수 있다. 장소는 좁은데 가짓수는 많으니 당연히 붐비고 당연히 시끌벅적할 수밖에 없다.

사람들은 이곳을 오가며 먹고 마시고 사고팔고 놀고 보며 즐긴다. 성 사람은 시골 사람을, 시골 사람은 성 사람을, 남자는 여자를, 여자는 남자를 보러 온다. 비록 태평성대에 왕래하는 사람이 많은 성황은 아닐지라도 마치 구영의 〈청명상하도淸明上河圖***〉를 보는 듯하다.

몇몇 번화가를 제외하면, 청두는 대체적으로 옛 도시의 원시적 풍미를 보존하고 있다. 수입품들이 번쩍이는 조명 아래 우리의 마음을 흔들고 시선을 빼앗지만, 어둑하고 조용한 길가에는 대장

* 쓰촨의 전통 공연
** 큰북
*** 중국 청명절의 도성 내외의 번화한 정경을 묘사한 그림

장이가 여전히 장도리질을 해서 수연통을 만들고, 직공들이 대나무 틀로 받친 채색 비단에 한 땀 한 땀 꽃과 새를 수놓고 있다. 모든 전통 상공업은 여전히 수작업으로 이루어지고 있다. 그들의 제조법이나 용법은 모두 기나긴 전통을 기초로 한다. 실용적인 용도의 물건이면 튼튼하고 내구성이 좋고, 가지고 노는 용도의 물건이면 정교하고 품위가 넘친다. 수통 손잡이의 가로대는 방의 기둥만큼 두껍고 강아지풀로 입부터 다리, 날개까지 모두 갖춘 메뚜기나 잠자리를 만들 수도 있다. 어린아이는 물론이고, 아직 어린아이 같은 마음을 품고 있는 사람이면 전시회에 진열된 크고 작은 물품들에 반해 쉽게 자리를 뜰 수 없다. 노는 것을 좋아하는 아이라면 주목할 만한 물건들이 더 많다. 풍차, 점토 인형, 목마, 작은 꽃바구니를 비롯해 형형색색의 장난감을 보면 오길 잘했다는 생각까지 들 것이다.

이 외에도 전시회에서는 청두 사람들이 골동품과 서예, 그림을 얼마나 좋아하는지를 엿볼 단서들이 많다. 노군당 안팎 전후의 벽에는 서화가 빼곡히 걸려 있고, 계단에는 비첩들이 늘어서 있다. 당연히 청두 사람들도 보통 중국인처럼 가짜 골동품을 잘 만들고, 그것들을 사는 것도 좋아한다. 전시회가 성행하는 다른 이유다.

전시회가 성행하는 또 다른 이유는 보통 사람들에게 칭양궁에서 모시는 이노군李老君이 신통력이 뛰어난 도교의 시조로 받아들여지기 때문이다. 청양靑羊은 이노군이 극락왕생 후 청두에 신령으로 나타났을 때 타고 있던 가축이라고 한다. 후대에 이 성스러운

발자취를 기념하여 사당을 짓고 제사를 지내기 시작했다.

그래서 칭양궁 정전 안에는 청동으로 만든 청양 암컷 한 마리와 수컷 한 마리가 있다. 암컷이 왼쪽에, 수컷이 오른쪽에 놓여 있다. 두 마리 양만 보아도 충분히 칭찬할 만한 가치가 있는 예술품이다. 전시회에 온 많은 사람들이 모두 이 양들을 만져보고 싶어한다. 몸이 아픈 사람들이 양들을 만지면 병이 낫는다는 속설이 있어서다. 만져야 하는 부위도 나름의 법칙이 있는데, 머리가 아프면 머리를, 다리가 아프면 다리를 만져야지 아무데나 만져서는 안 된다. 워낙 아픈 사람들이 몰려와 만져댄 탓에 지금 양들은 닳아 없어질 지경이다.

이런 상황을 노군 본인도 알았기 때문에 노군당에는 전조前朝의 순무巡撫*와 제독提督**, 오늘날로 치면 성장省長***과 독군督軍****이 쓴 친서나 사람을 불러 대필한 현판이 잔뜩 걸려 있다. 황금빛이 번쩍이니 더욱 신비하고 장엄해서 이곳에 오는 사람은 자기도 모르게 경건한 마음이 생긴다. 게다가 칭양궁 문지방의 높이는 그 어떤 기록에 나온 것보다 높다! 재물을 위해서, 아이를 위해서, 복을 위해서, 장수를 위해서, 관직을 위해서 기도하려면 이 높은 문지방을 기어 넘어 노군에게 향을 올려야 한다.

문지방을 넘는 방법은 각자 다르다 보니 각양각색의 기이한

* 　명明대에 조정에서 지방에 파견하여 민정·군정을 순시하던 대신
** 　옛날 무관武官의 하나
*** 　한 성의 최고 행정 장관
**** 　중화민국中華民國 초의 성省급 최고 군사 장관

모습이 연출된다. 여든의 노부인도 지팡이를 내려놓고 두 손으로 문지방에 엎드리고 나서야 조심스럽게 두 발을 안으로 들여놓을 수 있다. 요즘 아가씨 중에는 치파오를 들어 올리고 큰 걸음으로 들어가는 경우도 봤다.

대전에는 차례대로 열을 맞춰 종려나무 방석이 놓여 있다. 방석에 무릎을 꿇고 앉아 향을 올리며 묵도하는 사람은 시골 사람도 있고, 지위가 높거나 돈이 많은 사람도 있고, 앞서 큰 걸음으로 문지방을 넘던 아가씨처럼 하이힐을 신고 앞주머니에 펜을 꽂은 요즘 아가씨도 있다. 여기에서는 신구 두 세대가 서로 담소를 나누고, 각자 소원하는 바를 이야기한다. 향로 옆에는 돈통이 늘어서 있는데, 전시회 기간에는 통이 금방 차서 이 기간에 향로 옆에서 향을 태우는 도사는 유난히 번지르르하고 웃음꽃이 피어 있다. "임공의 도사가 도성에 머무는데, 정성으로 혼백을 불러올 수 있다 하니.臨邛道士鴻都客, 能以精誠致魂魄。*" 이런 풍습은 지금까지도 없어지지 않았다.

청두는 샤오베이징이라고 불리기도 한다. 베이징이 익숙한 사람들이 화훼 전시회를 보고 창뎬의 묘회廟會**를 연상하기 때문이다. 두 곳 모두 교역, 종교, 오락이 한데 뭉쳐 있다. 진열품만 놓고 보면 창뎬이 더 풍부하고 아름답지만 날씨나 지리적 조건으로 보면 청두가 봄에 맞춰 시골에서 진행되니 더 온화하다.

* 중국 중당기의 시인 백거이白居易의 〈장한가長恨歌〉 중에서
** 잿날이나 정한 날에 절 안이나 절 입구에 개설되던 임시 시장

전시회를 돌아다니는 이유는 함께 모여 놀기 위해서이기도 하지만 재미있는 것도 사고, 재물이나 아이를 위해서 기도도 하고, 시원한 바람과 따뜻한 햇살에 도시의 지저분한 공기를 뱉어내기 위해서이기도 하다. 옛사람들의 수계修褉***처럼 칭양궁 자체도 청결하지 못하고 사람도 많아져 공기가 맑지 못한 것도 이유다.

전시회를 충분히 구경했다면 성의 서쪽 교외 큰길을 따라 성으로 돌아갈 수도 있고, 막 성에서 나왔을 때는 그 길을 따라 전시회로 향할 수도 있다. 그 길에서는 평평한 논밭을 보며 바람이 불어오는 것을 느낄 수도 있다. 길 오른쪽으로 커플들이 희망찬 눈빛으로 걸어가고 왼쪽으로는 풍차나 대나무 바구니를 든 커플들이 돌아온다. 이런 모습들을 보다 보면 "끝없는 풍경이 한순간 새로워진다."라는 말처럼, 비록 나이가 든 자라도 10년쯤 젊어진 느낌을 받을지도 모른다. 중년을 넘으면 소년의 즐거움 같은 것들을 얻기가 힘들어진다. 그러니 청두 화훼 전시회에서 마음껏 아름다움을 노래해보자.

*** 음력 3월 상사일上巳日(삼짇날로 음력 3월 초사흘날)에 요사妖邪를 떨어버리기 위한 의식으로 행하는 제사

둘

아름다움을 삶의 1순위로

부족한 것은 아름다움이 아니라
그것을 보는 눈이다

—————— 오래된 소나무에 대한 3가지 태도 ——————

아름다움은 사물의 가장 가치 있는 일면이고
미감적 경험은 인생에서
가장 가치 있는 일면이다.

모든 일에는 여러 가지 관점이 있을 수 있다. 어떤 사물이 아름답다거나 아름답지 못하다고 말한다면, 이 또한 하나의 관점에 불과하다. 관점을 바꿔서 그것이 진짜인지 가짜인지를 이야기할 수도 있고, 다시 관점을 바꿔서 그것이 선한지 악한지를 이야기할 수도 있다. 같은 사물이라 할지라도 관점은 여러 가지이며 그로 인해 보이는 현상 역시 여러 가지다.

정원에 오래된 소나무 한 그루가 있다고 한다면, 모두 그 나무를 오래된 소나무라고 말할 것이다. 하지만 누군가는 나무를 정

면에서 보고, 누군가는 측면에서 보고, 또 누군가는 어린아이의 마음으로 보고, 누군가는 중년의 마음으로 본다. 이런 상황과 성격의 차이가 각자가 보는 소나무의 모습에 영향을 줄 수 있다. 오래된 소나무는 단지 하나의 사물에 불과하지만 각자가 본 소나무는 서로 다른 사물이 되는 것이다.

만약 오래된 소나무로부터 받은 인상을 바탕으로 두 명의 사람이 그림을 그리거나 시를 쓴다고 하면, 그 둘의 예술적 재능은 우열을 가리기 힘들지라도 차이점은 많이 발견할 수 있다. 그 이유는 대체 무엇일까? 바로 '지각知覺'이 완벽하게 객관적이지 않아서 각자 보는 사물의 형상이 일부분 주관적 색채를 지니기 때문이다.

목재상과 식물학자, 화가가 동시에 오래된 소나무를 보았을 때, 세 사람은 동시에 소나무를 지각했다고 말할 수 있지만 세 사람이 지각한 것은 서로 다른 세 가지의 사물이 된다. 목재상은 목재상으로서의 생각과 습관에서 벗어날 수 없어, 단지 이 나무가 어디에 쓰일 수 있고 얼마큼의 가치가 있는 목재일지를 지각한다. 식물학자는 식물학자로서의 생각과 습관에서 벗어나지 못하기 때문에 단지 이 나무는 침엽수이고, 열매는 공 모양이며, 사계절 내내 푸른 현화식물이라는 것만 지각한다. 그러나 화가는 아무것도 신경 쓰지 않고 나무의 아름다움만 살핀다. 그 친구가 지각하는 것은 단지 우뚝 솟은 푸른 소나무뿐이다.

세 사람은 반응하는 태도에서도 모두 다른 모습을 보인다. 목재상은 이 나무를 집을 만드는 데 쓰면 좋을지 기계를 만드는 데

쓰면 좋을지 고민하면서 나무를 어떻게 사고, 베고, 옮길지 생각한다. 식물학자는 이 나무가 어떤 유형의 어떤 과에 속할지 구분하고, 다른 소나무들과의 차이점에 주목하여 어떻게 이렇게 오래 살 수 있었는지 연구한다. 화가는 이런저런 생각을 하지 않고 그저 나무의 푸른 색채, 용과 뱀처럼 전신을 휘감고 있는 무늬, 당당하게 높이 솟아 굴하지 않는 기개를 감상하는 데에 집중한다.

이로써 오래된 소나무가 고정된 사물이 아니라 보는 사람의 성격과 상황에 의해 그 형상이 변할 수 있음을 깨닫는다. 각 사람이 보는 오래된 소나무의 형상에는 모두 그들 자신의 성격과 취향이 반사되고 있어서, 오래된 소나무의 형상은 반은 타고난 것이고 반은 사람이 만든 셈이다. 지극히 평범한 지각도 일부분 창조성을 지니고 있고, 지극히 객관적인 사물에도 일부분 주관성이 들어간다.

아름다움 역시 마찬가지다. 심미*적인 눈이 있어야 아름다움을 볼 수 있다. 오래된 소나무가 화가에게 아름다움인 이유는 그가 미감**적 태도를 가지고 바라보기 때문이다. 목재상과 식물학자가 이 나무의 아름다움을 발견하고 싶다면 목재상은 실용적 태도를, 식물학자는 과학적 태도를 버리고 오로지 미감적인 태도를 유지해야 한다.

이 세 가지 태도는 어떤 차이가 있을까?

먼저 실용적 태도를 이야기해보자. 사람에게 제일 중요한 일

* 아름다움을 살펴 찾음
** 아름다움에 대한 느낌 혹은 깨달음

은 삶을 유지하는 것이다. 삶을 살아가려면, 어떻게 환경을 이용할 것인가를 논해야 한다. 환경에는 자기 자신 이외의 모든 사람과 사물이 포함된다. 이들 중에 어떤 것은 내 삶에 유익하고 어떤 것은 유해하며 어떤 것은 나와 아무 상관이 없다. 우리는 그들에게 애증의 감정을 가지고 있기 때문에, 추구하거나 혹은 도피하려는 의지를 가지며 이로 인해 어떤 행동을 취하게 된다. 이것이 바로 실용적인 태도다. 이 태도는 경험으로부터 온 지각에서 발생한다. 아이가 세상에 태어나 처음 불을 보고 손을 내밀어 잡으려고 하다가 결국 데여서 상처를 입었다. 그러고 나면 다시 불을 보았을 때 불을 인식하고, 불이 손가락을 다치게 할 수 있음을 이해한다. 불이 아이에게 어떠한 의미를 지니게 되는 과정이다.

사물은 본래 혼란스러운 것이다. 그래서 불에 덴 적이 있는 아이가 경험을 바탕으로 주변의 사물을 분류하고 이름 짓는 것과 같이, 사람은 편의와 실용성을 위해 매일 먹는 것을 '밥'이라고 부르고, 매일 입는 것을 '옷'이라고 부르고, 어떤 사람들은 친구로 부르고, 어떤 사람들은 적으로 부른다. 이로써 사물은 비로소 '의미'가 생긴다. 의미는 대부분 실용성으로부터 나온다. 많은 사람이 옷에서 입는 용도 외에, 밥에서 먹는 용도 외에, 여자에게서 아이를 낳는 의미 외에 다른 의미를 찾지 못한다. 소위 '지각'은 감각기관에 어떤 사람이나 사물이 접촉되어 그 의미가 이해되는 일이다. 의미를 이해한다는 것은 처음에는 그저 실용성을 알게 되는 것이다. 실용성을 알게 되고 나면 비로소 대상에 대해 반응할 수 있게 되거나

혹은 사랑하게 되거나 미워하게 되거나 원하게 되거나 거절하게 된다. 목재상이 오래된 소나무를 보는 태도도 역시 이러하다.

하지만 과학적인 태도는 그렇지 않다. 과학은 순수하게 객관적이고 이론적인 것이기 때문이다. 객관적인 태도라는 것은 자신의 선입견이나 감정을 배제하고 온전히 '목적 없이' 진리를 탐구하는 자세다. 이론은 실용과 상대적인 것으로 원래 실용에서도 볼 수 있는 것이지만, 과학자들의 직접적인 목적은 실용에 있지 않다. 과학자는 미인을 만났을 때 저 여자에게 프러포즈를 해야겠다거나, 나의 아이를 낳아줄 수 있을 것이라고 생각하지 않는다. 그저 그여자가 흥미로우며 그녀의 생리 구조를 연구해야겠다거나 심리를 분석해야겠다고 생각한다. 과학자는 환자의 대변을 보아도 냄새가 독하니 코를 막고 피해야겠다고 생각하지 않고, 그저 이것은 환자의 배설물이므로 화학 성분을 분석해서 안에 세균이 있는지 알아봐야겠다고 생각한다. 물론 과학자도 미인을 만나면 프러포즈를하고 대변을 보면 코를 막고 피하는 경우가 있겠지만, 그 순간에는 이미 과학자에서 일반인으로 바뀌어 있는 상태이다.

과학적 태도 중에는 감정이나 의지가 있는 경우가 거의 없고, 가장 중요한 심리 활동은 추상적 사고이다. 과학자는 혼란스러운 세상 속에서 사물의 관계와 질서를 찾고 각각의 사물을 개념 안으로 집어넣으며 원리에서 예시를 만들어 원인, 결과, 특징, 우연성을 구분한다. 식물학자가 오래된 소나무를 보는 태도가 이것이다.

목재상은 오래된 소나무를 보고 집을 짓거나 기계를 만들거

나 돈을 버는 것 등을 생각하고, 식물학자는 뿌리, 줄기, 꽃, 잎이나 햇빛, 수분 등을 생각하기 때문에 그들의 의식은 나무 본질에 머물러 있지 않다. 나무를 발판 삼아 그와 관련된 여러 사물로 생각을 옮겨 갈 뿐이다. 실용적이거나 과학적인 태도 속에서 얻어지는 사물의 이미지는 독립되거나 절연된 상태가 아니므로 보는 이의 주의력도 보이는 사물 본연에만 머무르지 못하는 것이다.

주의력이 집중되고, 이미지가 독립되고 절연되는 것이 미감적 태도의 가장 큰 특징이다. 화가는 오래된 소나무를 보면 모든 정신을 소나무 자체에 집중한다. 오래된 소나무는 그에게 있어 독립적이고 스스로 만족할 수 있는 세계다. 그는 어쩌면 아내가 집에서 밥 지을 나무를 해오기를 기다리고 있다는 사실이나, 소나무가 식물도감에서 현화식물로 불린다는 사실도 잊어버릴지 모른다. 결론적으로 오래된 소나무가 그의 모든 의식을 점령해 그 외의 모든 세계를 볼 수도 들을 수도 없게 되는 것이다.

화가는 그저 오래된 소나무만을 마음속에 놓고 한 폭의 그림인 양 완미할 뿐이다. 화가는 실용성을 질투하지 않기 때문에 마음속에 어떤 의지나 욕심도 없고 관계나 질서, 인과관계 등을 추구하지도 않기 때문에 추상적 사고를 할 필요도 없다. 이렇게 의지와 추상적 사고에서 벗어난 심리 활동을 '지각'이라고 하고, 독립되고 절연된 이미지를 지각하는 것을 '형상'이라고 한다. 미감을 경험하는 것이 바로 형상을 지각하는 것으로, 아름다움은 곧 사물이 드러낸 형상을 지각할 때의 특징이다.

실용적 태도는 선함을 가장 높은 목표로 하고, 과학적 태도는 진실을 가장 높은 목표로 하고, 미감적 태도는 아름다움을 가장 높은 목표로 한다. 실용적 태도에서 우리의 주의력은 사물의 이로운 점과 해로운 점에 편중되어 있고 심리 활동은 의지에 편중되어 있다. 과학적 태도에서 우리의 주의력은 사물 간의 관계에 편중되어 있고 심리 활동은 추상적 사고에 편중되어 있다. 미감적 태도에서 우리의 주의력은 사물 본연의 형상에 집중되어 있고 심리 활동은 직각直覺에 편중되어 있다. 하지만 진선미는 모두 사람이 정한 가치로 사물 본연의 특징이 아니다. 사람의 관점을 떠나서 이야기하자면, 사물은 모두 혼란스럽고 구분이 없으며 선악, 진위, 미추의 구분이 아무 의미가 없다. 진선미는 모두 조금씩 주관적 성분을 지니고 있는 것이다.

'用(쓸 용)'이라는 글자의 좁은 의미 속에서 보면 아름다움은 가장 쓸모없는 것이다. 과학자의 목적은 그저 진위를 구별하는 데 있지만 그가 이로 인해 얻는 결과는 인류 사회에 효용 가치가 있는 것들이기 때문이다. 시문이나 그림, 조각, 음악 등의 아름다운 사물들은 추울 때 옷이 되어줄 수 없고 배고플 때 음식이 되어줄 수도 없다. 실용적인 관점에서 봤을 때, 수많은 예술가들은 모두 실용적이지 못한 사람들이다.

그렇다면 우리는 왜 아름다움에 대해 이야기해야 할까? 사람의 본성이 원래 다양한 것처럼, 필요로 하는 것도 다양하다. 진선미 3가지를 모두 갖춰야 비로소 완전한 사람이 된다. 사람의 본성

에는 식욕이 있어서, 목이 마를 때 뭔가를 마시지 않고 배가 고플 때 뭔가를 먹지 않으면 일종의 결핍이 발생한다. 본성 중에 원래 지식욕이 있는데 과학적 활동을 하지 않거나, 원래 아름다움을 선호하면서 미감적 활동을 하지 않는 것도 일종의 결손이라 할 수 있다. 진실과 아름다움의 필요성도 인생에서 느끼는 일종의 정신적인 목마름이자 허기짐이다. 병들어 늙은 몸은 신체적으로 배고픔을 느낄 수 없다. 같은 이치로, 정신적으로 배고프고 목마른 사람이나 민족을 만나면 그들의 마음도 이미 늙고 병든 상태라고 단정지을 수 있다.

사람이 동물과 다른 이유는 식욕, 성욕 외에 더 고상한 욕구가 있기 때문이다. 아름다움이 그중 하나이다. 주전자는 차를 담을 수 있으면 그뿐인데 왜 형식, 모양, 색깔이 모두 예뻐야 하는 것일까? 배가 부르면 자면 될 뿐인데 왜 굳이 심혈을 기울여 시를 쓰고 그림을 그리고 음악을 연주할까?

'생명'은 '활동'과 같은 의미로, 활동이 자유로울수록 생명에 의미가 생긴다. 사람의 실용적 활동은 모두 목적이 있어서 환경적 필요에 제한을 받는 데 반해, 사람의 미감적 활동은 모두 별다른 목적이 없으므로 환경적 필요의 제한 없이 자유롭게 할 수 있다. 목적이 있는 활동에 있어서 사람은 환경적 필요의 노예이고, 목적이 없는 활동에서 사람은 자기 영혼의 주인이다.

사물의 경우에는 실용적, 과학적 세계에서 다른 사물과 관계가 발생함으로써 의미를 지니게 된다. 고립되고 절연되었을 때는

아무 의미가 없다. 하지만 미감적 세계에서는 고립되고 절연될 수 있고, 그 자체로 가치를 나타낼 수 있다. 이에 빗대어보면, 아름다움은 사물의 가장 가치 있는 일면이고 미감적 경험은 인생에서 가장 가치 있는 일면이다.

수많은 대단한 영웅과 미인도, 대단한 성공과 실패도 지나가지만 예술 작품만은 영원하다. 수천 년 전의 〈권이卷耳〉*, 〈공작동남비孔雀东南飞〉**의 작가는 여전히 우리 마음속에서 강렬한 불꽃을 일으키고 있다. 비록 당시에 그들이 대황제 폐하 아래 이름 모를 한낱 백성이었을지라도 말이다. 육국을 집어삼키고 글꼴과 마차 바퀴를 통일시킨 진시황의 역사, 늘어선 배의 길이가 천 리에 달하고 깃발이 온 하늘을 덮을 만큼 대단했던 조조의 80만 대군 역사, 이런 손에 땀을 쥐게 한 승패가 무슨 의미가 있겠는가? 하지만 만리장성이나 〈짧은 노래短歌行〉***는 우리와 친근하고, 각골난망刻骨難忘의 정신과 기개를 마음으로 깨닫게 해준다. 이런 성벽이 있어서, 몇 구절의 시가 있어서, 이것들은 영원히 사람들에게 친근하게 다가올 것이다.

지금은 의견이 분분한 '제국주의', '반제국주의', '주석', '대표', '영화 스타' 같은 것들이 수천 년, 수만 년 뒤의 사람들에게 무슨 의미가 있을까? 우리는 지금 시대의 만리장성과 〈짧은 노래〉와 같이

* 〈시경诗经〉 주남周南의 〈권이〉 편
** 목란사木蘭辭와 함께 한악부汉乐府의 쌍벽을 이루는 340여 구, 1,700여 자의 장편 서사시이며 고대 문학사상 가장 긴 서사시
*** 조조曹操가 연회를 베풀며 지은 4언시

후세에 물려줄 만한 기념작들을 남겨서 그들에게 친근감을 느끼게 할 수 있을까?

고요하게 흘러가는 것은 그저 칠흑같이 어두운 하늘일 뿐이지만 우리가 그 칠흑같이 어두운 하늘에 있는 것들을 발견해낼 수 있는 것은 모든 사상가와 예술가가 흩뿌린 몇몇 별빛 덕이다. 이 별빛을 소중히 여기자! 우리도 열심히 노력해서 몇 개의 별빛을 흩뿌려 과거처럼 어두웠던 미래를 밝히자!

인생을 보려면
멀찌감치 서야 한다

예술과 인생의 거리

예술은 원래 삶과 자연의 부족함을 채우는 것이다.
만약 예술의 가장 높은 목표가 단지
삶과 자연을 따라 하는 것뿐이라면,
우리에게 이미 삶과 자연이 주어져 있는데
예술이 과연 필요한가?

내가 사는 아파트 뒤에는 라인 강˙으로 통하는 작은 개울이 있다.
나는 저녁이면 개울가 옆으로 난 산책길을 걷는 것이 습관이 되
어 동쪽으로 갔다가 다리를 건너 서쪽으로 돌아온다. 동쪽으로 걸
을 때는 서쪽의 풍경이 동쪽보다 아름답다고 생각하고, 서쪽으
로 걸을 때는 반대로 동쪽의 풍경이 서쪽보다 아름답다고 생각한
다. 또한 개울가의 초목들이 아름답긴 하지만 강에 비친 그림자만
못하다고 생각한다. 같은 한 그루의 나무이고 나무 자체는 지극

˙ Rhine, 유럽의 중북부 지역을 흐르는 강

히 평범하지만, 물가에 비친 모습에는 또 다른 세계의 색채가 묻어 있다. 나는 평소 자욱한 안개 속에 있는 나무와 눈 덮인 세상과 밤이 깊어 조용한 세상 위에 뜬 달 풍경을 즐겨 본다. 원래는 자주 봐서 신기한 줄 몰랐던 것이 안개, 눈, 달빛에 덮여 더 아름다워 보인다.

북쪽 사람들이 서호西湖를 처음 보거나 평지 사람들이 아미峨眉를 처음 보면, 심미력이 약한 시골 사람도 그 신기한 풍경에 놀라곤 한다. 하지만 서호나 아미에서 자란 사람들은 항상 마음속으로 명소와 가까운 곳에 산다는 자랑스러움 외에는 사실 서호와 아미가 그저 그렇다고 생각한다. 신기한 곳은 익숙한 곳보다 아름답다. 동쪽 사람들이 처음 서쪽으로 오거나 서쪽 사람들이 처음 동쪽으로 오면 눈앞의 풍경 하나하나가 완미할 가치가 있다고 느끼는 것이 그렇고, 현지인이 유행에 맞지 않는 옷과 행동이라고 생각하는 것에서 외부인은 아름다움의 의미를 찾아낼 수 있는 것이 그렇다.

골동품을 모으는 취미도 신기한 것이다. 주周나라 시절의 동정銅鼎이나 한漢나라 시절의 기와병은 당시엔 그저 술을 담고 고기를 담던 일상 도구일 뿐이었는데, 지금은 아주 희귀한 예술품이 되었다. 골동품을 좋아하는 일부 사람들은 이것들이 값이 나간다는 것에만 관심이 있지만, 골동품이 완미할 가치가 있음을 아는 사람도 적지 않다. 외국인 친구 집에 가면 친구는 항상 중국 물건들을 꺼내 보여주는 것을 좋아했는데, 대부분은 석가모니 자기 모형이나 망

포蟒袍[*], 어초경독漁樵耕读[**]이 그려진 그림에서 벗어나지를 않았다. 나는 볼 때마다 부끄럽지만, 외국인 친구는 오히려 성심성의껏 그것들이 얼마나 아름다운지를 설명해주곤 했다.

농사를 짓는 사람은 학자를 부러워하고, 학자 역시 농사 짓는 사람을 부러워한다. 대나무 울타리와 넝쿨 버팀목 옆 메조 막걸리와 부잣집의 산해진미는 지켜보는 사람이 느끼는 맛이 직접 맛보는 사람이 느끼는 맛보다 좋다. 도연명의 시를 읽을 때 농부의 삶이야말로 진정 이상적인 삶이라는 생각을 하게 되는데, 사실 농부가 직접 궂은 날씨 속에서 밭을 갈면서 느끼는 기분은 절대 도연명이 묘사한 것처럼 한가롭지 않을 것이다.

사람은 자신이 처한 상황에 만족하지 못하고 다른 사람의 상황을 부러워한다. 그래서 속담에 "집에서 기르는 꽃이 들판의 꽃보다 못하다."라는 말이 있는 것이다. 사람이 현재와 과거를 대하는 태도에도 동일한 차이가 존재한다. 원래는 매우 고통스러운 상황이었음에도 지나고 나면 달콤한 기억으로 바뀌는 경우가 종종 있다. 나는 어릴 때 시골에서 살았는데 아침에 초가집들, 밭들, 산들을 보고 저녁에도 역시 똑같은 초가집, 밭, 산을 보았다. 매우 단조롭고 무료했는데 지금 회상해보면 조금은 그리운 것 같다.

이런 경험은 분명 모두에게 있었을 것이다. 대체 이유가 뭘까?

모두 관점과 태도의 차이 때문이다. 그림자를 보고 과거를 보

[*] 　명·청대에 대신들이 입던 예복으로, 금색의 이무기가 수놓아져 있다.
[**] 　일등대사 단지흥의 네 제자로, 어부와 나무꾼, 농부, 선비를 말한다.

고 곁에 있는 사람의 상황을 보고 흔치 않은 풍경을 볼 때, 마치 육지에 서서 먼 바다 안개를 바라보는 것처럼 자신과 관련된 실제적 이해관계에는 영향을 받지 않으면서 안전하고 여유롭고 자유롭게 눈앞의 오묘한 풍경을 완미할 수 있다. 본질을 보고, 현재를 보고, 자신의 상황을 보고, 익숙한 풍경을 보는 것은 배를 타고 나가 바다 안개를 만나는 것과 같다. 안개 때문에 호흡이 잘 안 되고 일정이 지연돼서 불평하다가 위험을 맞닥뜨리면 오묘함을 완미할 생각은 들지 않을 것이다. 실용적인 태도를 유지하며 사물을 바라보면 모든 것은 그저 실제 생활 속의 도구이거나 방해물일 뿐이며, 욕구나 혐오를 불러일으키기도 한다. 사물 본연의 아름다움을 발견해 내려면 반드시 실용의 세계를 뛰어넘어 목적 없이 그 본연의 형상을 바라봐야 한다. 결과적으로 아름다움과 실제 인생은 일정한 거리가 있으므로, 사물 본연의 아름다움을 발견하려면 적당한 거리를 두고 밖에서 바라봐야 하는 것이다.

앞서 말했던 사례에서, 나무의 그림자가 어떻게 본모습보다 아름다울 수 있을까? 그 본모습은 실용 세계의 일부분이고 사람과 수많은 실용적 관계를 맺어왔다. 그래서 사람이 나무를 봤을 때도 실용적인 의미를 생각하지 않을 수 없고, 실제 생활에 관련된 것들이 많이 생각난다. 나무는 바람과 더위를 피할 수 있도 있고 집을 짓거나 불을 피울 수도 있기 때문이다. 다만 산책을 할 때는 이런 필요가 존재하지 않아서, 별로 흥미 있게 느끼지 못하는 것일 뿐이다. 그림자는 또 하나의 세계나 환상과 간격을 두고 존재하고 있

고, 실제 인생과는 직접적인 관련이 없다. 그래서 처음 나무를 보았을 때, 마치 한 폭의 그림 같은 그의 무늬와 색에 주목하게 된다. 이것은 형상을 직각하는 것이고 미감을 경험하는 일이다. 결론적으로 본모습과 실제 인생 사이에는 거리가 존재하지 않고 그림자와 실제 인생에는 거리가 존재하는데, 아름다움의 차이는 바로 여기서 발생하는 것이다.

　　같은 이치로, 새로운 환경을 여행할 때 사물의 아름다움을 가장 쉽게 발견해낼 수 있다. 익숙한 환경은 이미 모두 실용적인 도구로 변해 있다. 예를 들어 한 도시에 오래 살면, 문을 나서서 어느 방향으로 틀면 어느 술집이 나오고 어느 방향으로 틀면 어느 은행이 나온다는 것을 안다. 어떤 집을 보면 누구의 집인지 혹은 어느 총장의 관아인지도 알 수 있다. 이런 '자반이지종自盤而之鐘*'에 의해 나의 주의력은 옆 사물로 옮겨 가고 이 길이나 이 집이 대체 어떤 모습인지 성심성의껏 볼 수 없게 한다. 반면 새로운 환경에서는 아직 사물의 실용적인 의미를 알지 못하기 때문에 사물도 아직 실용적인 도구로 변하지 못했다. 길은 그저 어느 은행이나 술집으로 가는 이정표가 아니고, 집들 역시 색깔과 무늬의 조합이지 누군가의 개인 주택이나 총장 관아가 아니다. 덕분에 길 위의 모든 것들이 가진 본연의 아름다움을 볼 수 있다.

　　만약 누군가를 화나게 만들 수 있는 일을 멀찌감치 서서 바라

* 　소식의 〈일유日喩〉의 일부분으로, 해의 모양을 구리 쟁반에 비유했더니 구리 쟁반으로 구리 종을 생각한다는 뜻이다.

보면, 종종 아주 아름다운 이미지가 되기도 한다. 탁문군卓文君*이 과부가 되고 나서 수절하지 않고 사마상여司馬相如**와 함께 사랑의 도피를 떠나 길에서 술을 팔며 생활했다는 이야기는 우리에게 미담으로 전해지고 있다. 이하李賀***의 시구 "사마상여가 무릉茂陵에 거하고, 무성한 푸른 잎이 돌우물에 드리우네. 거문고를 켜며 탁문군을 보니, 봄바람이 귀밑머리만 살랑이고 있네.司馬相如安居茂陵，綠草蓬蓬垂入石井。 一邊彈琴一邊看卓文君，只見春風拂動她的鬢影。****"를 읽으면 이 얼마나 고요하고 아름다운 한 폭의 그림인가 하는 생각이 든다.

하지만 그 시절의 사람이 보면, 탁문군이 절개를 잃은 것은 추악한 행위이자 추한 흔적이다. 원자袁子는 "전당錢塘*****의 소소蘇小******는 고향 사람이다."라는 낙인을 새기며 얼마나 자랑스러워했을까? 하지만 소소가 대체 어떤 사람이었기에 위대한 인물이라고 하는 걸까? 그녀는 원래 남조의 기생일 뿐이었다. 기생과 같은 시대를 산 사람들 중에 과연 누가 그녀를 고향 사람이었으면 좋겠다고 생각할까?

당대의 사람들은 실질적인 문제에 얽매여 있기 때문에 누군가의 행위를 지극히 복잡한 사회 신앙과 이해관계의 굴레에서 분리해 아름다움의 시각으로만 감상할 수 없다. 다만 시간에 따라 상

황은 달라지니, 그 후에는 더 이상 실제적 문제에 얽매이지 않아도 되어 이들의 이야기가 재미있는 옛날이야기가 될 수 있다. 당시에는 실제 인생과의 거리가 너무 가까웠고 지금은 비교적 멀어져서, 마치 한 시대를 겪은 오래된 술처럼 원래의 독한 맛은 없어지고 순하고 담백한 맛만 남은 상태와 같다.

보통 사람은 실제 생활의 필요에 쫓겨 어쩔 수 없이 이해관계를 지나치게 진실로 인식한다. 게다가 이해관계에서 적당한 거리를 두고 인생의 면모를 보는 태도를 취하지 못해 결국 이 화엄한 세상을 식욕, 성욕, 효율적인 것을 제외하면 아무 의미가 없다고 받아들인다. 박을 보면 따서 먹을 수 있겠다고 생각하고, 예쁜 여자를 보면 성적 충동이 인다. 완전히 점유욕의 노예인 상태다. 점유욕에 지배된 사람들은 정원에서 자라는 꽃을 감상하기보단 꽃을 꺾어 자신의 옷섶이나 병에 꽂아두고 싶어 한다. 해변에 사는 농부에게 집 앞 풍경을 칭찬해도 그는 도리어 겸연쩍어하며 "문 앞에 뭐 볼 게 있습니까? 뒷마당에 채소가 더 괜찮은데?"라고 말하는 것처럼 말이다. 만약 많은 사람이 주나라 동정이나 한나라 기와병이 값어치가 높은 골동품이라는 것을 모른다면 그것들보다는 그저 밥 짓고 반찬을 담기에 좋은 잘 깨지지 않는 쇠솥이나 자기 단지를 원했을 것이다. 이런 사람들은 모두 예술품과 자연미로부터 실제 인생을 적당히 떨어뜨리지 못한다.

예술가와 심미자의 능력은 뒷마당의 채소가 문 앞의 바다 풍경을 능가하지 못하게, 술과 음식을 담는다는 기준으로 주나라 동

정이나 한나라 기와병의 가치를 정하지 못하게, 어떤 길을 어느 술집이나 은행으로 가는 이정표로 생각하지 않게 만드는 것이다. 그들은 이해관계의 굴레를 뛰어넘어 온 마음과 정성을 다해 사물 본연의 형상을 감상하는 것에 집중한다. 아름다운 사물과 실제 인생 사이에서 적당한 거리를 유지할 수 있는 사람들이다.

'거리'를 따질 때는 '적당한'이라는 세 글자를 절대 잊지 말아야 한다. 거리는 너무 멀 수도 가까울 수도 있다. 예술은 한편으로는 사람이 생활의 굴레로부터 해방될 수 있게 해야 하고, 한편으로는 이해하고 감상할 수 있게 해야 한다. 그런데 거리가 너무 가까우면 쉽게 실용 세계로 돌아가게 되고 너무 멀면 감상이 불가능해진다. 이 이치는 가벼운 사례를 들어 설명할 수 있다.

왕사정王士禎*의 〈추류秋柳〉에 다음 두 구절이 있다. "남쪽으로 가는 기러기 만나보니 모두 쓸쓸한 외톨이, 서쪽으로 가는 까마귀에게 밤에 날지 말라 말은 잘하네.相逢南雁皆愁侶, 好語西烏莫夜飛." 이 시의 역사를 모르는 사람들이 보기에 두 구절은 별다른 의미가 없을 것이다. 이는 거리가 너무 멀어 독자가 이해할 수 없고 감상할 수 없기 때문이다. 〈추류〉는 원래 명나라의 멸망을 애도하는 뜻으로 '남쪽으로 가는 기러기南雁'는 나라가 망해 의탁할 곳이 없는 옛 대신을 말하고 '서쪽으로 가는 까마귀西烏'는 절개를 꺾고 청에 굴복하는 인물을 말한다. 만약 이 두 구절을 읽는 사람이 유로遺老**라면 시구

* 청나라 시인
** 전조前朝의 유신遺臣

에 대한 감정이 당연히 다른 사람보다 더 잘 일어날 것이다. 하지만 그가 반드시 감상적 태도를 취할지는 모를 일이다. 왜냐하면 이 시구를 보고 스스로의 신세를 한탄하다가 실제 인생의 문제들로 관점이 옮겨 가면 결국 시의 형상 자체에만 집중할 수 없기 때문이다. 〈추류〉와 그의 실제 생활과의 거리가 너무 가까워서 미감적 세계를 실용적 세계로 쉽게 끌어들인다고 할 수 있다.

많은 사람이 도덕적 관점에서 문예를 논하는 것을 좋아한다. 한유韓愈***의 '문이재도文以載道****'에서 시작해 지금의 '혁명 문학'에 이르기까지 문학을 선전의 도구로만 보고, 예술을 억지로 실용 세계 속으로 끌고 가려고 한다. 어떤 시골 사람이 연극을 보는데 조조를 연기하는 연기자의 치밀하고 교활한 모습이 실제와 너무 흡사해서 그만 분노에 못 이겨 칼을 들고 무대로 올라가 그 연기자를 죽였다. 도덕적 관점에서 예술을 비평하는 사람은 모두 조조를 죽인 시골 사람과 유사하다. 의협심은 의협심일 뿐, 때와 장소를 가려야 한다. 그들은 도덕이 실제 생활의 규범이기는 하나 예술과 실제 생활에는 거리가 있다는 사실을 모르는 것 같다.

예술은 반드시 실제 인생과는 거리가 있어야 한다. 그래서 예술은 극단적인 사실주의와는 어우러지지 못한다. 사실주의의 이상은 인생과 자연이 서로 비슷해지는 데 있다. 하지만 만약 예술이 인생과 자연이 진정으로 비슷해지는 경지에 이르게 되면 관람자는

***　당나라 때의 문학가이자 사상가
****　"문장으로 도리를 확실하게 밝힌다."는 뜻

실제 인생으로 돌아갈 수밖에 없고, 주의력이 미감과는 관련 없는 문제들로 옮겨 가며, 온전히 형상 본연의 아름다움을 감상할 수 없게 된다. 예를 들어, 여자의 나체 사진은 쉽게 성욕을 자극할 수밖에 없지만 밀로의 〈비너스〉와 같은 나체 조각상이나 프랑스 화가 앵그르^Ingres의 〈샘^La source〉과 같은 나체 초상화는 도리어 경건한 마음이 들게 한다. 왜일까? 바로 사진이 자연과 매우 비슷하기 때문이고 실물과 같이 인간의 실용적 태도를 불러일으키기 쉽기 때문이다. 조각과 초상화는 모두 약간 형식화와 이상화가 되어 있고 일부 부자연스러운 부분이 있기 때문에 사람들은 그 작품들을 실제 인생 중의 한순간이라고 생각지 못한다.

예술에는 얼핏 보면 이치에 맞지 않아 보이는 부분이 아주 많다. 고대 그리스와 중국 옛 연극의 등장인물들은 가면을 쓰고 높은 구두를 신고 평상시 대화하는 것과는 다르게 노래를 부르는 톤으로 이야기한다. 이집트 조각상은 인체에 추상화 작업이 더해져 다 비슷비슷하고, 페르시아의 그림은 인물의 신체에 인위적인 왜곡을 주었다. 중세시대 고딕 양식의 사원 조각상들 대부분은 인물의 신체가 인위적으로 늘어나 있다. 중국과 서양의 고대 미술에서는 원근법, 음영을 사용하지 않았다.

이런 예술적 형식화는 종종 잘 모르는 사람들에게 욕을 먹기도 하고 폐단이 있기도 했지만, 진리를 포함하고 있었다. 이런 스타일을 창시한 예술가는 그것이 부자연스럽다는 사실을 알지는 못했지만, 실질적으로 그들의 목표이기는 했다. 예술과 자연 사이에

일정한 거리를 두려고 한 것이다. 그냥 말을 할 때는 운을 맞추는 것도 운율을 생각할 필요도 없으나 시를 쓸 때는 운을 맞추고 운율을 따져야 하는 것과 같은 이치다. 예술은 원래 삶과 자연의 부족함을 채우는 것이다. 만약 예술의 가장 높은 목표가 단지 삶과 자연을 따라 하는 것뿐이라면, 우리에게 이미 삶과 자연이 주어져 있는데 예술이 과연 필요한가?

예술은 작가의 감정을 표현하고 있기에 모두 주관적인 것이다. 하지만 예술도 일부분 객관화를 거쳐야 한다. 예술에는 감정이 있어야 하는데, 그렇다고 감정이 있다는 것만으로 모두 예술이 되는 것은 아니다. 종종 "내가 문학가가 아니어서 아쉬워, 그랬다면 내 인생을 아주 기막힌 소설 한 편으로 써낼 수 있었을 텐데."라고 억울해하는 사람들이 있다. 그들은 예술적 재료가 넘치는 삶에서 왜 예술을 창조하지 못하는 걸까? 바로 예술이 사용하는 감정은 날 것 그대로가 아닌 반성을 거친 것이기 때문이다. 채엽蔡琰*은친자식을 두고 귀국했을 당시에 〈비분시悲憤詩〉를 쓰지는 못했을 것이고, 두보도 "문에 들어서자마자 큰 울음소리가 들리니, 막내아들이 곧 굶어죽겠더라."라고 했을 당시에 〈자경부봉선현영회오백자自京赴奉先縣詠懷五百字〉를 쓰지는 못했을 것이다. 이 두 편의 시는 모두 슬픔이 가라앉은 후에 과거의 고통을 돌이켜 생각한 결과물이다.

예술가가 자신의 감정을 표현할 때는 감정 속에 살고 있는 상태가 아니라 반드시 그에 대한 객관화가 이루어진 다음이어야 하

* 　동한 때의 여성 문학가

며, 직접 경험하는 당사자를 지켜보는 제3자의 입장으로 물러나야
한다. 보통 사람은 자신의 경험으로부터 일정한 거리를 두고 바라
보기 어렵기 때문에 감정이 아무리 깊어도, 경험이 아무리 풍부해
도 결국 예술을 창조할 수는 없는 것이다.

모든 아름다운 것들은
사람을 평범치 않게 한다
감정이입의 현상

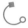

기쁠 때는 온 땅과 산천이 웃는 것처럼 보이고
슬플 때는 바람과 구름, 꽃, 새들도 한숨 쉬며
근심에 빠진 것처럼 생각하게 된다.

장자와 혜자가 호수의 다리 위에서 한가하게 거닐고 있었다.

장자: 피라미가 한가롭게 헤엄치오. 이게 물고기의 즐거움이오.

혜자: 당신이 물고기가 아닌데 어떻게 물고기가 즐겁다는 것을 안
다는 말이오?

장자: 당신은 내가 아닌데, 어떻게 내가 물고기가 즐겁다는 것을
알지 못한다는 것을 안다는 말이오?

《장자》의 〈추수秋水〉 편에 나오는 이야기다. 나는 이 이야기를 빌려 미감적 경험 속의 재미있는 이치를 설명하려고 한다.

우리는 일반적으로 자기 생각으로 남을 추측하려는 성질이 있다. 이런 성질이 있기 때문에 나 외의 다른 사람이나 사물에 대한 이해가 가능한 것이기도 하다. 그러나 엄밀히 말하면 개개인은 자기 자신만을 직접적으로 이해할 수 있고 자신이 처한 환경, 지각한 것, 느낀 감정만을 알 수 있다. 바로 옆 사람이나 사물이 처한 환경, 지각한 것, 느낀 감정을 안다는 것은 자신의 경험에 빗대어 추측하는 것이다.

내가 웃을 때 속으로도 기쁘고, 울 때 속으로도 슬프기 때문에 옆 사람이 웃으면 그 사람 역시 속으로도 기쁘고, 울면 속으로도 슬프다고 생각한다. 내가 옆 사람 혹은 사물의 지각이나 감정에 대해 안다는 것은 이처럼 나의 지각과 감정에 빗대어 아는 것이다. 나는 나 자신만을 알 뿐이고, 옆 사람과 사물에 대해 아는 것은 그들을 나와 동일시하거나 나를 그들의 입장에 대입함으로써 안다. 장자가 '한가롭게 헤엄치는' 피라미를 보고 피라미들이 즐거울 것이라고 생각한 것은 자신이 '한가롭게 헤엄치는' 맛을 경험해보았기 때문이다. 사람과 사람, 사람과 사물 모두 공통점이 있기 때문에 서로 감정이 통하는 지점이 있다. 장자가 물고기가 아니기 때문에 그의 즐거움을 알 수 없다면 모든 사람은 각자 고립된 세계에서 다른 사람이나 사물 사이에 바람도 통하지 않는 촘촘한 벽을 두었다는 의미다. 사람과 사람, 사람과 사물 간에 마음이 통할 가능성

이 사라지는 것이다.

이렇게 사물에 자신을 대입해보거나 상대와 처지를 바꾸어 생각하는 심리 활동은 이지적 측면에서 비롯된 것으로 종종 환각을 발생시킨다. 물고기가 사람처럼 즐거움을 느낄 수 있는지는 장자가 살던 시대의 동물심리학에서는 해결되지 않은 문제다. 하지만 장자는 굳이 '즐거움'이라는 단어로 물고기의 마음을 표현했다. 사실 자신의 즐거움을 물고기에게 대입시켰을 뿐이지 그의 말이 과학적으로 신중하고 정확한 것은 아니다.

외부의 사물을 지각할 때 우리는 자신의 감정을 사물에 대입한다. 그 감정이 마치 사물이 원래 지니고 있었던 속성인 양 착각하는 경우도 흔하다. 예를 들어 우리가 "꽃은 빨간색이다."라고 말한다면, 빨간색을 꽃의 고유한 속성으로 인식한다는 것이다. 이는 마치 아무도 꽃을 지각하지 못하고 꽃도 변함 없이 그 자리에 있다고 생각하는 것과 같다. 사실 꽃 자체는 빨간색이라고 '느낄 수 있는 가능성'밖에 존재하지 않는다. 빨간색이라는 것도 시각적 결과물에 불과하기 때문이다. 빨간색은 일정 길이의 광파가 안구의 망막에 닿으면서 발생되는 인상이다. 만약 광파가 조금이라도 더 길거나 짧으면 눈의 망막이 인식하는 것이 달라지면서 빨간색 꽃은 다른 색으로 보일 수 있다. 색맹을 앓는 사람들은 빨간색을 구분하지 못하는데, 색맹이 없는 사람들도 해질 무렵 빛이 희미해지면 빨간색과 초록색을 헷갈리게 된다.

이로 인해 알 수 있는 것은, 우리는 엄밀히 말해 "내 생각에 저

꽃은 빨간색인 것 같다.”라고만 말할 수 있다는 것이다. 우리는 보통 ‘내 생각에’라는 말을 생략하고 직접적으로 “꽃은 빨간색이다.”라고 말한다. 그래서 우리의 감각은 이를 사물의 속성으로 착각하게 된다.

일상에서 외부 사물에 대한 지각은 모두 본 대로 이루어진다. “날씨가 춥다.”고 말하는 것도 사실은 “내 생각에 날씨가 춥다.”이고 “돌이 너무 무겁다.”라는 지각도 사실 “내 생각에 이 돌은 너무 무겁다.”에 가깝다. 힘이 좋은 사람은 어쩌면 너무 가볍다고 불평을 할지도 모른다.

우리는 구름이 날고 샘이 뛰어오른다는 표현을 자주 사용한다. 그런데 구름이 어떻게 날고, 샘이 어떻게 뛰어오를까? 우리는 산울림에 골짜기가 대답한다는 표현도 자주 사용한다. 대체 산이 어떻게 울고, 골짜기가 어떻게 대답할 수 있을까? 구름이 날고 샘이 뛰어오르며 산이 울고 골짜기가 대답한다는 것은 꽃이 빨갛고 돌이 무겁다는 것보다 한 단계 더 깊이 들어간 표현이다. 사물이 원래 지닌 속성으로 오해하는 것을 넘어서, 생명이 없는 사물을 생명이 있는 사물로 인식하고 그들을 친구로 바라보며 마치 그들에게도 성격이나 감정이 있고 심지어 그들이 활동할 수 있다고 생각하는 것이다. 이 두 가지는 말하는 방식은 다르지만 같은 이치로서, 자신의 경험을 근거로 외부 사물을 이해하는 과정이다. 이런 심리 활동을 ‘감정이입 작용’이라고 부른다.

감정이입 작용은 자신의 감정을 외부 사물에게 옮겨 마치 그

사물도 같은 감정이 있는 것처럼 생각하는 것이다. 누구나 지극히 보편적으로 경험하는 일이다. 기쁠 때는 온 땅과 산천이 웃는 것처럼 보이고 슬플 때는 바람과 구름, 꽃, 새들도 한숨 쉬며 근심에 빠진 것처럼 생각하게 된다. 애틋한 이별 앞에서 타고 있는 양초는 마치 눈물을 흘리는 것 같고, 기쁠 때는 산도 고개를 끄덕여주는 것 같으며, 가끔 버들개지가 경망스럽다거나 저녁 산봉우리가 고생스러워 보일 수도 있다. 도연명이 왜 국화를 좋아했을까? 찬 서리를 버텨낸 마른 가지가 마치 외로운 신하의 절개 같다고 느꼈기 때문이다. 임포林逋*가 왜 매화를 좋아했을까? 코를 찌르는 맑은 향기와 드문 나무 그림자에서 속세를 떠난 사람의 높은 목표를 느꼈기 때문이다.

이런 몇 가지 실례를 살펴보면, 감정이입 작용이 미감적 경험과 밀접한 관계를 맺고 있음을 알 수 있다. 감정이입 작용이 반드시 미감적 경험은 아니지만, 미감적 경험은 항상 감정이입 작용을 포함한다. 미감적 경험 중에서 감정이입 작용은 단순히 나를 사물에 대입시키는 것이 아니라 사물을 나에게 대입하는 것도 있다. 나의 성격과 감정이 옮겨 갈 수 있는 것처럼 사물의 자태가 내게로 흡수될 수도 있는 것이다. 미감적 경험이라는 것은 사실상 정신을 집중하는 가운데 나와 사물의 감정과 흥미가 서로를 왕복하는 것일 뿐이다.

자연미를 감상하는 것에 대해 먼저 말해보자. 오래된 소나무

* 중국 북송의 시인

를 감상하고 있을 때 내 마음이 어떤 상태일까? 나의 주의력은 완전히 오래된 소나무의 형상에 집중되어 있고 나의 의식 속에는 오래된 소나무의 형상 외의 다른 것은 존재하지 않는다. 이때 실용적 의지와 과학적 사고는 아무런 작용도 하지 못한다. 내가 나이고, 오래된 소나무는 오래된 소나무라는 것을 굳이 분별할 마음이 없기 때문이다. 소나무의 형상은 청렴하고 고결한 인격, 고상한 절개와 지조와 유사한 연상을 불러일으켜, 나는 이런 성격들이 수반하는 감정 또한 어렴풋이 느끼게 된다. 오래된 소나무와 내가 독립된 두 존재라는 사실을 잊고 있어서, 무의식중에 소나무에게 마치 원래부터 이런 성격이 있는 듯이 감정을 이입시키는 것이다. 이와 동시에 나 또한 나도 모르게 오래된 소나무의 성격에 영향을 받아 스스로를 진작시키고 웅대하고 굳센 자태를 모방하게 된다. 결국 오래된 소나무가 사람처럼 변하고, 사람도 오래된 소나무처럼 변한다. 진정한 미감적 경험은 모두 이처럼 물아일체의 경지에 다다라야 한다. 그 경지에서만 나의 감정이 내게 속한 것인지 사물에 속한 것인지 구분되지 않기 때문에 감정이입 작용이 가장 잘 일어날 수 있다.

예술미를 감상하는 것에 대해 말해보자. 음악을 들을 때, 우리는 어떤 음조는 유쾌하고 어떤 음조는 슬프다는 느낌을 받는다. 그러나 음조 자체는 높낮이, 길이, 완급, 폭의 차이만 있을 뿐이지 유쾌함이나 슬픔을 구별할 수는 없다. 바꿔 말하면, 음조는 물리적 이치만 있을 뿐 감정이 존재하지는 않는다. 그렇다면 우리는 어떻

게 물리적 이치만 존재하는 음조에서 감정을 느끼는 것일까? 이 또한 감정이입 작용 때문이다. 음악의 생명은 리듬에 있는데 리듬은 길이, 높낮이, 완급, 폭이 서로 엮여 만들어진 관계다. 이 관계는 전후가 다르고, 듣는 사람이 소모하는 마음이나 심리적 활동도 다 다르기 때문에 듣는 사람의 마음에도 음악의 리듬과 평행한 일종의 리듬이 발생된다. 높고 완만한 곡을 들을 때는 마음도 높고 완만하게 활동하고, 낮고 빠른 곡을 들으면 마음도 그와 같은 활동을 하게 된다. 이런 심리적 활동들은 마음 전체에 스미고 번져 전체적으로 같은 분위기를 지니게 하고, 듣는 사람으로 하여금 점차 뛸 듯이 기쁘거나 우울하고 슬픈 감정을 느끼게 한다. 생겨난 감정들은 원래 듣는 사람에게 속한 것이지만, 정신을 집중하는 가운데 이 감정이 밖으로 옮겨지고 음악에도 즐거움과 슬픔의 구분이 생기게 되는 것이다.

서예로 다시 예를 들어보겠다. 중국에서 서예는 이전부터 예술로서 그림과 동등한 대우를 받았다. 그러다 요즘에는 과연 서예를 예술로 구분할 수 있는가 하는 의구심의 대상이 되었다. 서예를 예술로 생각해야 하는지 의문을 품기 시작한 사람들은 대부분 서양 예술사에서 서예를 예술로 생각하지 않는 것과 비교하여 중국이 서예를 중시하는 것에 의문을 품는 것이다. 사실 서예가 예술로 인정받는 것은 의심할 여지가 없다. 서예를 통해서도 성격과 흥미가 표현되기 때문이다. 안진경顏眞卿*의 글자는 안진경 같고, 조맹부

* 당나라의 서예가이자 관리

趙孟頫[*]의 글자는 조맹부 같다. 그래서 글자도 감정을 드러낸다고 말할 수 있다. 그리고 글자는 감정이입 작용도 불러일으킬 수 있다. 횡획, 종획, 사획, 점 등 필획은 먹의 남긴 흔적일 뿐 그 자체가 고아한 선비도 아니고 필력, 자태, 기품, 기백이 있는 것도 아니지만 그래도 우리는 명필가의 서예에서 필력, 자태, 기품, 기백을 종종 느낀다. 유공권柳公權[**]의 글자가 '굳세고 우뚝'하다거나 조맹부의 글자가 '수려'하다는 것은 모두 먹이 남기고 간 흔적을 성격이 있는 산 존재로 인식하고 글자가 마음에 일으킨 형상을 글자 자체에 이입시켰다는 뜻이다.

감정이입 작용은 종종 무의식중의 모방을 수반한다. 안진경의 글자를 보면 마치 우뚝 솟은 산봉우리를 마주한 것처럼 나도 모르게 어깨를 추키고 눈썹을 모으게 되고 온몸의 근육이 모두 긴장하며 그의 엄숙함을 모방하게 된다. 조맹부의 글자를 볼 때는 바람에 출렁이는 버드나무 가지를 마주한 것처럼 나도 모르게 얼굴을 피고 허리를 젖히고 온몸의 근육을 풀어 그의 수려함을 모방하게 된다.

심리학 측면에서 보면 이것은 신기한 일이 아니다. 생각에는 모두 움직임을 실현하려는 성질이 있다. 춤을 춘다는 생각을 하면 나도 모르게 발이 깡충 뛰게 되고, '산'이라는 글자를 생각하면 입이 스스로 '산'을 내뱉게 되는 것처럼 말이다. 보통 생각은 움직이

[*] 중국 원대의 관료, 서화가
[**] 당나라 후기의 서예가

고 있는 사람에게서는 실현되지 못한다. 반대의 생각이 그를 저지하기 때문이다. 공놀이를 하면서 수영을 생각하면 둘 다 할 수 없게 되는 것과 같다. 만약 마음속에 하나의 생각만 존재하고 다른 생각이 대적하지 않는다면 자연스럽게 실행에 옮겨진다. 운동선수들이 정신을 집중하고 경기를 뛰면 자기도 모르게 팔을 굽히고 다리를 움직이게 되는 것이 아주 좋은 예이다. 미감적 경험 중에 주의력을 하나의 이미지에만 집중하면 모방의 움직임이 쉽게 일어날 수 있다.

감정이입의 현상은 '우주의 감정화'라고 부를 수도 있는데, 감정이입 후에야 비로소 물리적 요소만 존재하는 것에 감정이 생기고 생기가 없던 것에 생기가 생기기 때문이다. 이지적 관점에서 봤을 때, 감정이입 작용은 일종의 착각이자 미신이다. 하지만 감정이입 작용을 배제하면 예술뿐만 아니라 종교도 발생할 수 없다. 예술과 종교는 모두 우주에 생기와 감정을 주입하는 것으로 사람과 사물, 사람과 신의 거리를 축소하는 과정이다. 그들에겐 약간의 신비주의적 색채가 있는데, 신비주의에는 사실 신비라는 것은 없고 일상적인 사물 중에 일상적이지 않은 것을 발견한다는 의미다. 이 역시도 감정이입 작용이다. 풀잎 하나와 나무 한 그루에서 생기, 감정, 심지어 심오한 신비주의까지 발견하는 것, 심도의 차이는 있겠지만 이치는 모두 같다.

미감적 경험은 사람의 감정과 사물의 자태가 서로 왕복하는 것으로 우리는 이 전제 조건 중에서 두 가지 결론을 찾을 수 있다.

첫째, 사물의 형상은 인간의 감정과 흥미를 반영한다. 사물이 지닌 함의의 깊이는 사람의 성격과 밀접하게 관련되어서, 깊은 사람은 사물도 깊게, 얕은 사람은 사물도 얕게 발견한다. 이슬을 머금은 꽃도 이 사람이 보면 지극히 평범한 꽃인데 저 사람이 보면 근심이 많아 눈물을 머금은 꽃이 된다. 또 다른 사람은 인생과 우주의 오묘한 이치를 상징한다고 생각할 수도 있다. 모든 사물이 마찬가지다. 내가 나 자신의 함의와 감정, 흥미를 사물로 이입시켜야 내가 발견한 형상이 나타난다. 우리 각자의 세계는 각자의 자아가 자라나며 형성되고 감상에도 일부의 창조성이 포함된다.

둘째, 사람은 감정을 옮길 뿐만 아니라 사물의 자태를 흡수하기도 해야 하고 사물의 형상을 모방하기도 해야 한다. 그래서 미감적 경험의 직접적 목표는 성격이나 감정을 수양하는 것이 아니라 성격이나 감정의 효과를 수양하는 데 있다. 마음속에 아름다운 이미지가 박혀 있고, 그 범람을 자주 경험한다면 자연스럽게 잡념을 잊게 된다. 소동파蘇東坡*의 시에 "식사에 고기가 없을 수는 있어도, 사람 사는 곳에 대나무는 없을 수 없네. 고기 없으면 사람을 야위게 하지만, 대나무가 없으면 사람을 속되게 한다오.可使食無肉, 不可居無竹。無肉令人瘦, 無竹令人俗。**"라는 구절이 있다. 대나무는 아름다운 형상 중 하나일 뿐이지만, 아름다운 사물은 모두 사람을 평범해지지 않게 한다.

* 중국 북송 때의 시인, 문학가, 화가, 정치가
** 〈우잠승록균헌於潛僧綠筠軒〉중에서

아름다움은
사람을 즐겁게 한다

=== 미감과 쾌감 ===

⌒₀

예술 작품을 감상하는 농도가 짙을수록
우리는 감상하고 있다는 사실을 느끼지 못하고,
지금 느끼는 것이 즐거움인지도 알지 못한다.

앞의 세 장에서 했던 말은 모두 '미감이란 무엇인가'라는 질문에 대한 대답이다. 나는 미감이 형상의 직각에 기인한다고 말했는데, 여기에는 두 가지 요소가 있다.

첫째, 눈앞의 이미지와 실제 삶 사이에는 적당한 거리가 있어야 한다. 우리는 고립되고 절연된 이미지를 감상만 할 뿐, 이와 다른 사물과의 관계가 어떤지, 이것이 사람에게 어떤 효과를 주는지는 묻지 않는다. 사고와 욕구 모두 잠시 작용하지 못하게 되는 것이다.

둘째, 이미지를 감상할 때 우리는 온 정신을 집중하는 바람에 사물과 나 모두를 잊어버리는 경지에 이르기도 해서 무의식중에 나의 감정을 사물로 옮기고 사물의 자태를 내게 옮겨 온다. 이것은 일종의 지극히 자유로운(왜냐하면 실용적 목적에 발목 잡히지 않으므로) 활동이다. 우리는 사물을 감상할 수도 있고 창조할 수도 있다. 아름다움은 바로 이런 활동의 창조물이며 절대 타고나서 만들어지는 것이 아니다.

이것은 우리의 입장이다. 이런 입장에 안정적으로 서 있어야 수많은 미감에 대한 오해를 무너뜨릴 수 있다. 이제 나는 두세 장에 걸쳐 미감이 많은 사람이 생각하는 그런 것이 아니라는 것을 설명하려고 한다.

우리가 제일 먼저 무너뜨려야 할 것은 향락주의적 미학이다. '아름다움'이라는 말은 본전이 필요하지 않다. 좋은 술 한잔을 마시고도 그것을 아름답다 할 수 있고, 색깔이 아주 선명한 꽃 한 송이를 보고도 그것을 아름답다 할 수 있고, 젊은 아가씨를 우연히 마주치거나 시를 한 편 읽고 나서, 조각상을 보고 나서도 아름답다고 할 수 있다. 이런 경험들이 모두에게 일어나는 일은 아니다.

그렇다면 대체 어떻게 해야 '아름답다' 할 수 있을까? 보통 사람들은 아름다움이 무엇인지 모르지만 어떤 것이 즐거운 것인지는 안다. 그림 한 점을 아이나 예술 교육을 받지 못한 사람에게 보여 주고 의견을 묻는다면 "보기 좋다."라는 답이 돌아올 것이다. 만약 그것이 왜 보기 좋은지 묻는다면 그저 "그냥 보기에 좋고, 보면 즐

거워서."라고 대답할 것이다. 보통 사람들에게 아름다움이란 대부분은 '보기 좋음'이고, 그것은 '즐거움'을 뜻한다.

보통 사람들뿐만 아니라, 명성이 자자한 문예 비평가들도 미감과 쾌감을 하나로 혼동하곤 했다. 19세기 영국의 건축 평론가 존 러스킨John Ruskin은 학자는 건축과 그림에 대한 책을 수십 권이나 집필한 바가 있음에도 "나는 생기 넘치는 영국 아가씨의 반만큼이라도 아름다운 그리스 여신상을 한 번도 본 적이 없다."라고 아주 솔직하게 말했다. 즐거움의 기준에서 봤을 때, 영국 아가씨가 여신상보다 더 유혹적일 수 있지만 아가씨의 아름다움과 여신상의 아름다움이 같을 수 있을까? 《홍루몽》의 류 할머니에게 어떤 아름다움이 있는지 모르니 러스킨은 호감을 느낄 수 없겠지만, 그렇다고 이 작품과 류 할머니가 예술적으로 아름답다고 말 못 할 것은 아니다. 예쁜 아가씨가 동시에 여러 화가의 모델이 될 수 있지만, 그녀를 그린 백 장의 초상화 중에 렘브란트가 그린 〈책 읽는 노부인〉에 견줄 수 있는 그림이 한 장이라도 있을지는 모를 일이다. 하나는 그저 쾌감만을, 하나는 미감만을 불러일으키기 때문이다. 러스킨의 오류는 바로 영국 아가씨의 매력을 아름다움의 기준으로 삼아 예술 작품을 평가했다는 데 있다. 예술은 전혀 다른 세계임에도 실제 삶에 있어 아무런 매력이 없다는 이유로 아가씨에 비할 수 없다고 말한 것이다.

미감과 쾌감은 과연 어떤 차이가 있는 것일까? 어떤 사람들은 쾌감이 미감에 미치지 못하는 것을 보고 억지로 구분하려 애쓰

지만, 종종 사실에 부합하지 못한다. 영국에서 '향락주의'를 주장하던 일부 미학자들이 바로 이런 모습이었다. 그들이 발견해낸 차이점은 서로의 것과도 맞지 않았다. 어떤 사람은 귀와 눈이 '고등 감각기관'이고 나머지 코, 혀, 피부, 근육 등은 '하등 감각기관'이라서 고등 감각기관으로만 미감을 느낄 수 있고 하등 감각기관으로는 쾌감만 느낄 수 있다고 주장했다. 또 어떤 사람은 미감을 불러일으키는 사물은 동시에 많은 사람에게 미감을 느끼게 할 수 있지만 쾌감을 일으키는 사물은 특정 누군가에게만 쾌감을 느끼게 하고 나머지에게는 불쾌감을 느끼게 한다고 말했다. 미감은 보편성이 있고 쾌감은 그렇지 않다는 말이다.

이런 학설들은 역사적으로 영향력을 발휘한 적이 있긴 하지만 분석해보면 별 가치가 없는 것들이었다. 무슨 기준으로 귀와 눈이 고등 감각기관이라고 말할 수 있을까? 귀와 눈으로 얻어지는 것들 중에 일부는 미감이지만 일부는 쾌감에 불과한데 어떻게 분별할 수 있다는 것일까? "손님이 떠나도 차 향기는 혀뿌리에 남아 있네.客去茶香余舌本。", "얼음 같은 피부와 백옥 같은 골격, 절로 청량해져 땀방울도 없구나.冰肌玉骨, 自清涼無汗。"와 같은 시구는 하등 감각기관이 미감을 느낄 수 없다는 말과도 맞지 않다.

보편성을 따지는 말은 더 근거가 부족하다. 음식은 같은 것을 좋아할 수 있어도 예술에 대한 흥미는 사람마다 다르기 때문이다. 해묵은 화조*는 술을 마시는 사람이라면 대부분 좋다 하지만, 후기

* 고급 소흥주紹興酒

인상파의 그림에 대해서는 아무리 그림을 좋아하는 사람이라도 저마다 호불호가 갈린다. 예전에 나는 아주 스타일리시한 영국 부인이 "나는 피라미드만큼 졸렬한 것을 본 적이 없다."라고 말하는 것을 들은 적도 있다.

우리의 입장에서 보면 미감과 쾌감은 아주 구분하기 쉽다. 미감은 실용적인 활동과는 관계가 없지만 쾌감은 실제적 필요의 만족에 의해 발생되는 것이다. 목이 마를 때 물을 마셔야 하고 물을 마시고 나면 비로소 쾌감을 얻는다. 배가 고플 때 밥을 먹어야 하고 밥을 먹고 나면 비로소 쾌감을 얻는다. 좋은 술을 마시고 얻는 쾌감은 미각이 원했던 자극을 얻었기 때문이고 배부른 음식과 따뜻한 옷이 주는 쾌감도 실용적인 필요에 의한 것이지 형상에 대한 목적 없는 감상으로 얻어지는 것이 아니다. 생기 넘치는 영국 아가씨를 봤을 때 미감이 생길 수도, 안 생길 수도 있다. 만약 그녀가 너무 사랑스러워서 아내로 삼아도 싫증 나지 않을 것 같다는 생각이 든다면, 이때 아름다움은 그저 성욕이라는 필요에 부합하는 것일 뿐이므로 '미인'이라는 것도 그저 색다르고 매력적인 여자를 지칭하는 것에 지나지 않는다. 그러나 그녀를 보고도 성적 충동이 일어나지 않고 선과 무늬가 균형 잡힌 형상으로 받아들여진다면 조각상이나 초상화를 감상하는 것과 동일해진다.

또한 미감적 태도는 의지를 수반하지 않으므로 점유욕이 존재하지 않는다. 실제로 성적 본능은 가장 강력한 본능으로 생기 넘치는 아가씨를 보고도 '오래된 우물'처럼 마음이 흔들리지 않고 일

관되게 곡선미만을 감상한다는 것은 일반 사람에게는 어려운 일이다. 그래서 미감적 측면에서 봤을 때, 러스킨이 말했던 생기 넘치는 영국 아가씨는 실제 삶과 너무 가까워서 그리스 여신상보다 더 가치가 있는지는 확실하지 않다.

이쯤에서 프로이트 심리학을 문예에 응용하는 것에 대해 말해보려 한다. 다들 알다시피 프로이트는 문예를 성욕의 표현이라고 생각했다. 성욕은 가장 원시적이고 강력한 본능으로 문명사회 속에서 도덕적, 법률적, 각종 사회적 제한을 받으며 충족되지 못하고 있기 때문에 잠재의식 속에서 '콤플렉스'가 되었다. 이런 억압된 욕망은 여전히 틈을 노려 다른 모습으로 만족을 추구한다. 문예는 꿈처럼 모두 가면을 쓰고 의식이 컨트롤하는 욕망에서 벗어나려고 한다.

예를 들어볼까. 남자아이는 일반적으로 엄마를 더 사랑하고 여자아이는 아빠를 더 사랑한다. 프로이트는 이것 역시 성적인 사랑이라고 말했다. 성적 사랑은 도덕과 법을 거스르기 때문에 억압되어 남자아이는 '오이디푸스 콤플렉스'를, 여자아이는 '엘렉트라 콤플렉스'가 생긴다. 이 희한한 단어를 어떻게 말해야 할까?

오이디푸스는 원래 고대 그리스의 왕자로 의도치 않게 아버지를 죽이고 어머니를 아내로 삼았기 때문에 아들이 엄마에게 느끼는 성적 사랑의 상징이 되었다. 엘렉트라는 고대 그리스의 공주로 엄마가 다른 남자와 사랑에 빠져 아빠를 죽이자 자신의 형제를 종용해 엄마를 죽여 아빠의 원수를 갚았기 때문에 딸이 아버지에

게 느끼는 성적 사랑의 상징이 되었다. 수많은 민족의 신화 속의 위대한 인물은 모두 어머니는 있지만 아버지가 없다. 예수와 공자가 대표적인 예이다. 예수는 신이 잉태하게 했고, 공자의 어머니도 이구尼丘*에 기도하여 공자를 낳았다. 프로이트 학파 학자들의 관점에서 이는 모두 오이디푸스 콤플렉스의 표현이다. 수많은 문예 작품도 모두 이런 관점에서 보면 억압된 성욕이 다른 모습으로 만족을 얻으려는 표현이 된다.

이 이야기에 근거해서 보면, 프로이트의 문예관은 향락주의 속으로 들어간다. 그 자신도 '쾌락의 원칙'이라는 말을 사용하는 것을 좋아했기 때문이다. 그러나 나의 관점에서 그의 오류 역시 쾌감과 미감의 혼동이자, 예술적 필요와 실제 삶 속 필요의 혼동에서 기인한다. 미감적 경험의 특징은 형상을 목적 없이 감상하는 데 있다. 우리는 창조 혹은 감상의 순간에 표현된 감정 속에서 살 수 없다. 반드시 제3자의 입장에서 감정을 하나의 이미지로 감상해야 한다.

만약 성교를 묘사한 소설을 독자가 자신의 성욕을 충족시키기 위해서 읽는다면, 배가 고파 밥을 먹고 추워서 옷을 입는 것과 다르지 않기 때문에 미감적 활동이 아닌 실용적 활동이 된다. 문예의 내용이 성욕과 관련이 있더라도 우리가 창조 혹은 감상을 할 때 성적 충동에 지배당하지 않고 제3자의 입장에서 바라본다면 이는 미감적 활동이 된다. 아직도 많은 사람들이 음란한 소설을 보고 성

* 공자가 탄생한 곳의 산 이름

욕을 자극하거나 충족하려고만 한다. 그들이 얻는 것은 절대 미감이 아니다. 프로이트 학파의 학자들의 오류는 문예가 성욕을 충족시키는 도구라고 생각하는 점이 아니라 이 만족이 미감이라고 생각하는 데 있다.

미감적 경험은 직각적인 것이지 반성적인 것이 아니다. 집중하는 그 순간에 우리는 나 자신도 잊고 내가 보고 있는 형상을 내가 좋아하는지 아닌지도 느끼지 못하며 이 형상이 불러일으킨 것이 쾌감인지 돌이켜보게 된다. 예술 작품을 감상하는 농도가 짙을수록 우리는 감상하고 있다는 사실을 느끼지 못하고, 지금 느끼는 것이 즐거움인지도 알지 못한다. 만약 쾌감을 느낀 뒤 직각으로 변해 반성하게 된다면, 마치 등불을 켜 그림자를 찾으려고 하면 등불이 그림자를 사라지게 만드는 것처럼 미감적 태도가 사라지게 된다. 미감이 수반하는 쾌감은 그 당시에는 느낄 수 없고 나중에야 떠오른다. 시 한 편을 읽거나 연극 한 편을 보면, 그 당시엔 단지 깨달음만 있고 다른 것에 도달할 겨를이 없는데 나중에 생각해보면 이 경험이 즐거움이었음을 알게 되는 것이다.

이 이치는 일단 말로 풀면 아주 쉽게 이해되지만, 많은 사람들이 이 간단하고 명확한 이치를 알지 못하기 때문에 미로에 빠진다. 최근 독일과 미국에서 '실험 미학'을 연구하는 사람들도 마찬가지다. 그들은 어떤 색깔이나 선형, 음조를 주고 피실험자들이 비교하게 한 후에 어떤 것이 좋고 어떤 것이 싫은지를 조사해 통계를 내었다. 그 결과에 따라 어떤 색깔이 가장 아름답고 어떤 선형이 가

장 추한지를 결론지었다. 그러나 독립된 색깔과 그림 속의 색깔은 서로 비교할 수가 없는 것이고, 예술에서는 일부가 전체와 동일하지 않으며, 가장 쉽게 쾌감을 불러일으킨다고 해서 꼭 아름다운 것이 아니기 때문에 그들의 오류 또한 명확하다.

작은 것에서 세계를 발견한다
연상의 힘

연상할 때는 이를 보고 비단 치마를 떠올리고
그 치마를 입은 미인을 떠올렸다.
그리고 나니 우리의 생각은 더 이상 향초에 있지 않았다.

미감과 쾌감 외에 오해로 인한 갈등을 불러일으키는 주제가 하나 더 있는데 바로 미감과 연상이다.

연상은 무엇일까? 연상은 갑을 보면 을을 떠올리는 것이다. 갑이 을을 환기시키는 연상은 일반적으로 두 가지 원인에서 벗어나지 않는다. 첫째는 봄빛을 보면 어린 시절을 떠올리거나 국화를 보면 제사를 떠올리는 것처럼 갑과 을이 성질상 비슷할 때다. 둘째는 부채를 보면 개똥벌레를 떠올리거나 츠비*를 보면 조조나 소동

* 적벽, 중국 푸젠성 푸저우에 위치한 풍경구

파를 떠올리는 것처럼 경험상 서로 근접하기 때문이다. 유사 연상과 근접 연상은 때로 혼합되어 있기도 하다. 우희제牛希濟[**]의 "푸른 비단 치마를 떠올리니, 도처에 향초가 서글프기만 하구나.記得綠羅裙, 處處憐芳草。"라는 사詞 두 구절이 좋은 예이다. 사 속의 주인공은 왜 '푸른 비단 치마를 기억'할까? 치마와 그가 좋아하는 사람이 서로 근접해 있기 때문이다. 또 그는 왜 '도처에 향초를 서글퍼'할까? 향초와 치마의 색이 서로 비슷하기 때문이다.

의식이 활동하면 연상도 진행된다. 그래서 우리는 거의 매 순간 연상하고 있다고 할 수 있다. 소리를 듣고 말하는 사람이 누구인지 알고, 어떤 단어를 보고 그 뜻을 아는 것 모두가 연상 작용이다. 연상은 이전 경험으로 새로운 경험을 해석하는 것으로, 만약 연상이 없다면 지각, 기억, 상상 모든 것이 발생할 수 없다. 이것들은 전부 과거의 경험을 근거로 하는 것들이기 때문이다. 이로써 연상의 사용 범위가 매우 넓다는 것을 알 수 있다.

연상은 때로 의지를 조종하는 데 쓰인다. 글쓰기를 구상할 때 혹은 기억나지 않는 이전 경험을 기억해내려고 애쓸 때 우리는 연상을 의도적으로 하나에 집중시킨다. 하지만 대다수의 상황에서 연상은 자유롭고 무의식적이며 고정되지 않고 종잡을 수 없다. 수업을 듣고 공부할 때 집중하고 싶지만 공놀이, 산책, 식사, 이웃집 고양이 등 각종 이미지가 의도와는 상관없이 머릿속으로 쳐들어온다. 잠이 오지 않을 때 잡생각에 빠지지 않으려고 신경 쓸수록 잡

[**] 오대五代 때의 사詞인

생각이 멈추지 않게 된다. 이런 자유 연상은 곧 물이 흐르면 젖게 되고, 불이 있으면 마르게 되는 것처럼 약간의 연결 고리만 있어도 서로 얽혀 구천에 오르기도 전에 황천에 입문하는 꼴이 된다.

나는 '화火'라는 글자에서 생각하기 시작하면 빨강, 석류, 집의 천장 구멍, 푸산浮山*, 뢰리雷鯉**의 시, 잉어, 공자의 아들 등등이 떠오른다. 이런 연상의 맥락은 앞뒤에서 서로 받치고 있어 관계를 찾을 수는 있지만 모두 우연한 관계다. 내가 말한 '화'라는 글자의 연상 맥락은 만약 내가 아닌 다른 사람이 었거나 내가 다른 상황에 처해 있었다면 또 다른 모습이었을 것이다. 연상의 산만함과 변덕스러움이 엿보이는 대목이다.

이러한 연상의 성질로 인해 어떤 사물이 불러일으키는 달콤한 연상이 아름답다는 느낌으로 발전한다. "푸른 비단 치마를 떠올리니, 도처에 향초가 서글프기만 하구나."라고 말하는 사람들이 봤을 때, 향초는 아주 아름다운 사물이다.

색깔심리학에도 같은 종류의 사실이 많이 존재한다. 사람들은 모두 색에 대한 편애가 있는데, 어떤 사람은 빨간색을 좋아하고 어떤 사람은 푸른색을 좋아하고, 어떤 사람은 하얀색을 좋아한다. 일부 심리학자들의 말에 근거하면 이것은 연상 작용에서 기인한다. 예를 들어 빨간색은 불의 색이라 빨간색을 보면 마음이 따뜻해짐을 느낀다. 푸른색은 전원과 초목의 색으로 푸른색을 보면 농촌 생

* 지명
** 명明나라 시절의 유명 서예가

활의 여유로움을 떠올리게 된다.

어떤 사람들은 그림을 볼 때 색보다도 그 안에 들어 있는 이야기를 좋아한다. 시골 사람이 맹강녀孟姜女***나 설인귀薛仁貴****, 도원결의桃園結義의 그림으로 벽을 장식하고 싶어 하는 것은 그림이 멋있어서가 아니라 수많은 재밌는 이야기들을 연상해낼 수 있기 때문이다. 이런 성질이 꼭 시골 사람들에게만 있는 것은 아니다. 친구들과 함께 미술관에 가면 친구들은 꼭 유명한 그림들부터 먼저 주목하고 그다음은 예수가 처형당하는 그림이나 나폴레옹이 결혼하는 모습을 담은 그림처럼 역사성이 있는 작품이었다. 렘브란트가 그린 할아버지, 할머니, 그리고 후기 인상파의 산수풍경 같은 작품들에 대해서는 거들떠볼 생각도 하지 않았다.

이 외에 어떤 사람들은 그림을 볼 때(다른 모든 예술 작품을 볼 때와 동일하게) 그 속에 담긴 도덕적 교훈에만 집중하곤 한다. 도학선생의 눈에는 나체 조각상이나 초상화가 다소 혐오감을 불러일으키는 존재일 것이다. 윌리엄 제임스가 자신의 책에서 소개한 일화도 비슷하다. 나이 많은 수녀가 예수가 처형당하는 그림 앞에서 합장을 한 채 그림을 올려다보고 있었다. 그런데 문득 넋을 잃은 듯 감격에 빠졌다. 옆 사람이 그녀에게 왜 그러냐고 묻자 답하기를 "너무 아름다워요. 하나님이 얼마나 인자하신지요. 모든 인류의 죄를 지고 자신의 아들이 희생하게 하셨습니다."라고 답했다 한다.

···　　진시황 때 사역服役나간 남편을 찾아 겨울옷을 지어 만리장성에 이르렀으나, 이미 남편이 죽은 것을
　　　알고 너무나도 애통하게 우는 바람에 만리장성이 저절로 무너져 내렸다는 민간 전설의 주인공
····　중국 당나라 고종 때의 장군

음악 부문에서 연상의 힘은 더 강력하다. 음악을 들을 때, 대다수 사람들은 아름다운 형상을 연상하게 되는 것 외에는 얻을 수 있는 것이 없다. 어떤 멜로디를 좋아한다면 그 이유는 신선한 바람과 밝은 달을 떠오르게 하기 때문이고 어떤 멜로디를 싫어한다면 아픈 기억을 떠올리게 하기 때문이다. 종자기鍾子期*가 어떻게 음률에 정통하다는 이야기를 들을 수 있었을까? 백아가 거문고를 치면 "좋구나! 높디높아서 태산과 같고, 넓디넓어서 황하와 양자강 같구나.善哉! 峨峨兮若泰山, 洋洋兮若江河。"라며 감탄했기 때문이다. 이기李頎**는 호가胡笳***소리에서 무엇을 들었을까? 그는 호가 소리에서 "빈산에 새들이 흩어졌다 다시 모여들고, 만 리에 뜬 구름은 흐렸다 다시 갠다.空山百鳥散還合, 万里浮云陰且晴。****"라는 말을 떠올렸다. 백낙천白樂天은 비파 소리를 듣고 "은병이 깨어지며 수장이 솟는 듯, 철기가 뛰어나오며 칼과 창이 우는 듯銀瓶乍破水浆迸, 铁骑突出刀枪鸣。*****"이라는 말을 떠올렸다. 소동파는 퉁소를 어떻게 설명하고 있을까? 그는 "그 소리가 오오하면서 원망하는 듯하고 사모하는 듯하며, 우는 듯하고 하소연하는 듯하며, 여운이 가냘프게 이어져 끊이지 않는 것이 실과 같으니. 깊은 강에 잠겨 있는 교룡을 춤추게 하고 외로운 배의 과부를 흐느끼게 하였다.其声呜呜然, 如怨如慕, 如泣如诉, 余音袅袅, 不绝如缕。 舞

* 초나라의 나무꾼. 그는 음률에 정통해 당시 거문고의 명수인 백아(유백아)의 거문고 소리를 가장 잘 알아들었다고 한다.
** 당나라 때의 시인
*** 가笳. 본래 관管을 양의 뿔로, 머리를 갈대로 만든 흉노 유목민들의 관악기
**** 〈청동대탄호가겸기어롱방급사聽董大彈胡笳兼寄語弄房給事〉 중에서
***** 〈비파행琵琶行〉 중에서

幽壑之潛蛟, 泣孤舟之嫠婦。*****"라고 말했다. 이런 수도 없이 많은 예시들이 모두 많은 이들이 음악을 감상하고 있고, 음악이 환기시키는 연상을 감상하고 있다는 것을 증명한다.

연상이 동반하는 쾌감은 미감일까? 학자들은 줄곧 이 주제에 대해 두 부류로 나뉘었는데 한쪽의 대답은 긍정이었고 한쪽은 부정이었다. 이 논쟁은 문예계 역사 중 가장 치열한 형식과 내용의 논쟁이었다.

내용을 근거로 하는 쪽에서는 문예가 정서를 표현하는 것이기 때문에 문예의 가치는 그 정서 속에 담긴 내용이 어떠한가에 따라 결정되어야 한다고 생각했다. 일류 문예 작품은 모두 높고 깊은 사상과 진실한 감정을 지니고 있어야 한다고 생각한 것이다. 이 말은 사실 논쟁의 여지가 없지만 내용을 중시하는 사람들은 종종 이 기본 원리에서 두 가지 별도의 결론을 뽑아냈다.

첫 번째 결론은 주제의 중요성이다. 주제는 곧 줄거리로, 어떤 줄거리는 아름답고 웅장한 연상을 환기시킬 수 있고 어떤 줄거리는 그저 추하고 평범한 연상을 일으킬 수 있다. 예를 들어 사시******와 비극에서는 영웅을 주인공으로 삼지 평범한 사람을 택하지는 않는다.

두 번째 결론은 문예는 반드시 도덕적 교훈을 지녀야 한다는 것이다. 독자에게 생기는 연상은 작품의 내용에 따라 전이되므

***** 〈전적벽부赤壁賦〉 중에서
****** 역사적 사실을 소재로 한 서사시

로 작가는 반드시 독자를 바른길로 인도할 수 있도록 노력해야 하며 음란하고 비열한 줄거리로 그릇된 생각을 동요하게 해서는 안 된다는 것이다. 이런 학설의 기원은 꽤 예전이지만 현재까지도 영향력이 크다. 예전 사람들은 소위 '사무사思無邪*', '언지유물言之有物**', '문이재도文以載道'라고 하고, 현대 사람들은 소위 '철리시***', '종교예술', '혁명 문학' 등으로 표현한다. 모두 문예의 내용과 미감과는 관련 없는 문예의 기능을 중시한 것이다.

　　이런 주장은 근대에 들어 형식파의 공격을 받고 있다. 형식파의 표어는 "예술을 위해 예술하라."로, 두 명의 화가가 동일한 모델을 써도 완성된 그림의 가치에 높고 낮음이 있고 두 명의 문학가가 동일한 이야기를 써도 완성된 시문의 함의는 각각 깊이의 차이가 있다고 주장한다. 수많은 위대한 학문가, 도덕가가 모두 예술가가 되지 못하고 수많은 예술가가 학문가나 도덕가가 되지 못하는 것은 예술이 예술로 인식되는 것이 내용이 아닌 형식에 근거하기 때문이다. 만약 당신이 예술가가 아니라면 아무리 좋은 내용이 있다고 해도 좋은 작품을 만들어낼 수 없고, 반대로 만약에 당신이 예술가라면 아무리 평범한 것일지라도 영감이 떠올라 손을 대고 나면 아주 훌륭한 작품이 될 수 있다. 인상파의 대가인 모네, 고흐 같은 이들도 의자나 폐가 몇 채에서 깊은 감정과 의미를 담은 세계를 표현해내지 않았는가?

*　　"생각이 바르므로 사악함이 없다."는 뜻
**　　"말에 구체적인 내용이 있다."는 뜻
***　　철학적 이치를 담은 시

인상파의 학설은 근대에 와서야 서서히 힘을 가지게 되었다. 문학에서의 낭만주의와 그림에서의 인상주의, 특히 후기 인상주의, 그리고 음악에서의 형식주의는 모두 내용을 경시하는 경향이 있다. 그래서 그림만 놓고 보면 일반 사람들은 그려진 것이 무엇인지, 어떤 사람인지 혹은 어떤 이야기인지를 묻는다. 이런 것들은 전문 용어로 표의적 성분이라고 한다. 근대에는 많은 화가들이 그림 안에서 표의적 성분을 나타내는 걸 근본적으로 반대하고 있다. 한 폭의 그림을 볼 때, 그들은 단지 그림의 색, 무늬, 음영에 주목할 뿐 그 안에 어떤 의미가 있는지 혹은 어떤 이야기가 있는지 묻지 않는다. 만약 인상파의 작품을 본다면 처음에는 그저 수많은 색이 혼합되어 있는 모습만을 보게 될 것이다. 심도 있는 관찰과 유추의 과정을 거치고서야 비로소 그려진 것이 집인지 돌인지 알게된다. 인상파들은 미감에 대한 쓸데없는 연상을 가장 반대하는 사람들이다.

두 파의 학설은 각자 일정한 근거가 있고, 이치에 어긋나지 않는 말이다. 우리는 과연 어느 것을 취하고 어느 것을 버려야 할까? 나는 예술의 내용과 형식을 구분하여 논할 수 있다는 것을 부인하지만(이 이치에 대해서는 다음에 더 이야기하자.) 미감과 연상이라는 주제에서는 형식파의 주장에 찬성한다.

넓은 의미에서 연상은 지각과 상상의 기초이고, 예술은 지각과 상상을 떠날 수 없기 때문에 연상 역시 떠날 수 없다. 하지만 우리가 통상적으로 말하는 연상은 갑에서 을로, 을에서 병으로 끊임

없이 이어지는 잡생각을 뜻한다. 이런 일반적인 의미에서 봤을 때, 연상은 미감을 방해하는 요소이다. 미감은 지각에서 기인하여 사고를 지니지 않지만, 연상은 사고를 배제할 수 없기 때문이다. 미감적 경험 중에는 하나의 독립되고 절연된 현상에 집중하지만, 연상을 할 땐 정신을 분산시키기 쉽고 주의력을 하나로 모으기 어려워서 미감적 이미지에서 미감과 관련이 없는 수많은 사물로 생각을 옮겨 가게 된다. 심미할 때 향초를 보고 한마음 한뜻으로 그의 정취를 깨달아도 연상할 때는 비단 치마를 떠올리고 그 치마를 입은 미인을 떠올릴 수 있다. 그러고 나면 생각은 더 이상 향초에 있지 않다.

연상의 절반은 우연이다. 예를 들어 한 폭의 그림에 '시호西湖의 가을 달'이 담겨 있고 보는 이가 그림 자체에 집중하지 않고 연상을 신뢰한다면, 갑은 뇌봉탑雷峰塔*을 연상할 것이고 을은 예전에 함께 여행했던 미인을 연상할 것이다. 이런 연상은 때로 그림에 대한 보는 이의 호감을 올리기도 하지만 그림 자체의 아름다움이 반드시 증가하는 건 아니다. 오히려 정신이 분산되어서 그림이 불러일으킨 미감을 감소시킬 수도 있다.

이러한 이치를 알고 나면 우리가 통상적으로 미감이라고 인식했던 경험들이 미감이 아니라는 것을 알게 된다. 무창武昌 사람은 최호崔顥의 시 〈황학루黃鶴樓〉를 아주 좋아할 것이다. 도연명의 후예라면 〈도연명집〉을 매우 좋아할 것이다. 도덕가는 〈격고매조擊鼓

* 중국 저장성浙江 항저우시杭州市 시호西湖 남쪽의 난핑산南屛山 기슭에 있는 탑

罵曹〉〉의 극이나 한유의 《원도》를 특히 좋아할 것이고, 골동품 상인은 허난河南에서 새롭게 출토된 귀갑문龜甲文이나 돈황석굴敦煌石窟 안의 벽화를 매우 좋아할 것이고, 다빈치가 유명하다는 사실을 아는 사람이면 '모나리자'를 매우 좋아할 것이다. 이는 자연스러운 경향이지만 전부가 미감은 아니다. 이는 모두 실제적 태도로서 예술 이외에서 가치를 추구하는 일이다.

˙˙ 《삼국연의》에서 예형이 북을 치다가 옷을 벗어 던지고 알몸으로 조조를 나무란 사건
˙˙˙ 거북의 등껍질 모양과 비슷한 육각형의 문양
˙˙˙˙ 간쑤甘肅성에 있는 석굴

깨달음의 맛은
반드시 직접 깨달아야 한다

=== 걸작 속 영혼의 모험 ===

⌒ₒ

> 결과적으로 고증은 감상이 아니고
> 비평 또한 감상이 아니지만,
> 감상도 고증이나 비평 없이 불가능하다.

쾌감이나 연상을 미감으로 인식하는 것은 일반 사람들의 오해다. 이 외에도 다른 종류의 오해가 있는데 그것은 학자들 특유의 오해로, 고증이나 비평을 감상이라고 생각하는 일이다.

나의 경험을 얘기해보자면, 나는 어릴 때부터 문학을 좋아했다. 여기서 '문학을 좋아했다'는 것은 재미있는 시나 글을 읊조리는 것을 좋아했다는 말이다. 후에 외국 대학에서 공부할 때 나는 원래의 기호를 따라 문학을 연구하기로 결정했다. '문학을 연구한다'는 것은 더 많은 재미있는 시나 글을 읊조린다는 의미였다. 나

는 '문학 비평' 수업을 선택하면, 외국 대학의 명교수들이 나에게 어떤 작품이 재미있는지 가르쳐줄 것이라고 생각했고 그 작품들이 재미있는 이유가 무엇인지도 설명해줄 것이라고 기대했다. 당시엔 이 학문이 '문학 비평'이라고 불리는 이유가 문학 비평에 수업이 편중되어 있기 때문일 것이라고 어렴풋이 생각했다. 그로부터 5~6의 동안 내가 배운 것은 생각했던 것과 완전히 달랐다.

셰익스피어 수업에서 교수는 어떤 것들을 가르칠까? 지금 영국의 학자들은 '판본의 비평'을 가장 중시하고 있다. 그들은 하루 종일 셰익스피어의 어떤 극본은 어느 해 처음 사절본이 나왔고, 어느 해 처음 대절본이 나왔고, 사절본과 대절본이 몇 번이나 재인쇄되었고, 어떤 글자가 처음 사절본에서는 이렇게 쓰였다가 나중에 대절본에서는 다르게 바뀌었고, 어떤 문단이 어떤 판본에서 요약문으로 쓰였고, 어떤 글자가 편집자에 의해 고쳐졌는지 등을 이야기한다. 몇 가지만 대충 나열했을 뿐인데 벌써 보기가 따분하다. 평생의 노력을 이런 일에 쏟는다고 생각하면 기분이 어떻겠는가?

당연히 교수들은 '기원'에 대한 연구도 아주 중요하게 생각했다. 기원에 대해 연구한다면 어떤 질문을 할까? 셰익스피어는 어떤 책들을 읽었는지, 그가 그리스어를 알았는지, 《햄릿》은 어떤 책을 근거한 것인지, 참고로 한 책을 읽을 때 셰익스피어가 원문으로 읽었을지 아니면 번역본을 읽었을지, 극 중 정서와 역사적 사실 중에 서로 부합하는 부분이 있지 않을지 등이다. 이런 문제들을 해결하기 위해서 문학 비평학자들은 먼지 쌓이고 벌레 먹어 아무도 관심

가지지 않던 낡은 책더미에서 '증거'를 찾으려 애쓴다.

그들은 '작가의 일생'도 매우 중요하게 생각한다. 셰익스피어가 생전에 무슨 직업을 가졌었는지, 몇 살에 런던에서 연극쟁이가 되었는지, 어린 시절 사슴을 훔쳤다던 풍문은 사실인지, 14행시에서 언급된 '검은 여인'은 누구인지, '햄릿'은 셰익스피어 자신을 투영한 인물인지, 당시 런던에 극장이 몇 개나 있었는지, 셰익스피어와 극장들, 같은 연극쟁이들 간의 관계는 어땠는지, 그가 죽었을 때 남긴 유언에서 그와 아내의 감정을 발견해낼 수 있는지 등의 질문을 수없이 던진다. 그러고는 답을 찾기 위해 법정에 달려가 몇백 년 전 문건을 펼쳐보고, 관청에서 몇백 년의 기록들을 뒤져보고, 심지어 오래된 학교로 가서 벽이나 의자도 살펴보고, 하다못해 어디에서든 셰익스피어의 이름 약자라도 있는지 찾아본다. 그들은 셰익스피어가 남긴 짤막한 글이라도 발견한다면, 이를 아주 진귀한 보물처럼 생각할 것이다.

셰익스피어 비평학자들이 찾는 세 가지를 하나로 모으면 중국인들이 말하는 '고증학'이 된다. 셰익스피어에 대해 가르치던 교수는 이런 고증학 외에는 스스로 다른 노력을 하지 않고 학생들에게 자신이 연구했던 것들만 이야기했다. 극본 자체를 각자 능력껏 읽게 하고 감상을 해내든 그렇지 못하든 신경 쓰지 않았다. 중국에는 이런 같은 학자들이 원래도 많았는데 요즘 들어 더 유행하는 것 같다. 많은 사람들이 '문학 연구'와 '나라의 중대사를 처리'하는 것을 같은 일이라고 생각한다. 미학적 관점에서 우리는 이런 고증에

대해 어떤 감정과 생각을 가져야 할까?

　고증으로부터 얻는 것은 역사적 지식이다. 역사적 지식은 감상을 도울 수는 있지만 감상 자체는 될 수 없다. 감상하기 전에 이해가 있어야 한다. 이해가 감상하기 위한 준비인 셈이고 감상은 이해의 성숙인 셈이다. 감상만을 놓고 본다면, 판본이나 기원 혹은 작가의 일생은 주제에서 벗어난 것들이다. 미감적 경험은 모두 형상을 감상하는 자체에 있기 때문이다. 이런 문제들에 집중하다 보면 형상으로부터는 멀어지게 된다. 하지만 이해에 대해 이야기한다면 역사적 지식이 매우 중요해진다. 예를 들어 조식曹植의《낙신부洛神賦》를 이해하려면 그와 견후甄后˙의 관계를 알아야 하고, 도연명의《음주》를 감상하려면 원문에서 과연 "유연히 멀리 남산을 바라보네.悠然望南山。"라고 한 것인지 "유연히 남산을 보네.悠然見南山。"라고 한 것인지를 정정해야 하는 것처럼 말이다.

　이해와 감상은 서로를 보충해주는 관계다. 이해하지 못하면 말로써 감상할 수 없기 때문에 고증학이 기본이 되어야 하는 것이다. 하지만 단순히 이해하고 감상할 수 없다면, 이 또한 단지 역사학에 대한 공부일 뿐 문예의 영역에 발을 들였다고 할 수는 없다.

　보통 고증을 사랑하는 학자들은 두 가지 잘못을 범할 수밖에 없는데, 그중 하나는 억지로 끼워 맞추는 것이다. 그들은 작가의 한 글자 한 획에 모두 역사가 있다고 생각하기 때문에 역사적 사실을 가져다가 그에 끼워 맞추려고 한다. 그들은 예술이란 창조하는

˙　조식의 형이었던 조비曹丕의 아내

것이고, 역사적 사실에 영향을 받을 수는 있지만 완전히 그에 지배당할 필요는 없다는 점을 알지 못한다. 《홍루몽》에는 얼마나 많은 '고증'과 '색은'이 있을까? 이 책의 주인은 납란성덕納蘭性德** 일까? 아니면 청나라 시절의 어떤 황제일까? 아니면 조설근 자신일까? '홍학紅學' 학자의 대부분은 실제로 그런 일이 없더라도 창조적 상상력에서 예술이 비롯될 수 있다는 사실을 잊은 듯하다.

고증학자의 두 번째 잘못은 고증 때문에 감상을 잊는 것이다. 그들은 작품의 역사적 사실을 고증해내고 나면 그것으로 끝이라고 생각하고 한 발자국 더 들어가 완미하지 않는다. 식품 화학 전문가처럼 어떤 요리의 기원과 성분, 조리 방법은 아주 잘 연구해놓고는 수수방관하고 손대기 싫어하는 것과 같다. 개인적으로 나는 편식가라서 고증학자가 심혈을 기울여 연구해 이른 경지에 대해서는 대단히 존경하지만, 그들처럼 점잔을 떨 생각은 없다. 가장 급한 것은 역시 음식을 집어 입에 넣고 씹어서 그 맛을 깨닫는 것이라고 생각하기 때문이다.

고증학자들이 보기에 고증은 일종의 비평이다. 하지만 일반 사람들에게 있어 비평의 의미는 이렇지 않다. 그래서 나는 처음에 문학 비평 연구를 기대했음에도 교수님이 판본이나 기원 같은 것들만 이야기해서 놀라고 실망했던 것이다. 일반적인 의미에서의 비평은 과연 무엇일까? 사실 정해진 기준은 없다. 그동안 비평학자

* 숨겨진 사리事理를 찾음.
** 중국 청나라 때의 시인.

들도 파벌에 따라 비평의 의미에 대한 인식이 전부 달랐다. 그들을 구분해보자면, 크게 네 가지로 분류할 수 있다.

첫 번째 비평학자들은 스스로를 '지도자'의 위치에 올려놓는 부류다. 그들은 각종 예술에 대해 일종의 이상을 가지고 있긴 하지만 창작을 실현할 능력이 없어서 자신들의 이상을 옆 사람에게 기대한다. 지도자 부류는 창작가에게 명령하는 것을 좋아한다. 소설은 어떤 식으로 써야 하고, 시의 운율은 사용하거나 사용하지 말아야 할 때가 있고, 비극은 위대한 인물을 소재로 삼아야 하고, 문예는 도덕적 교훈을 포함해야 하는 등의 교조***를 수도 없이 한다. 그들은 창작가들이 이런 교조들을 잘 준수하기만 하면 좋은 작품이 나올 것이라고 생각한다. 거리에서 유행하는 《시학법정詩學法程》, 《소설작법小說作法》, 《작문법作文法》 등의 작가들도 모두 이 부류에 속한다.

두 번째 비평가들은 스스로를 '법관'의 위치에 올려놓는 자들이다. 법관에게는 '법'이 필요한데 법은 곧 '규율'이다. 이 부류는 마음속에 몇 가지 규율이 있어서 이를 기준으로 모든 작품을 평가하고 그에 부합하면 아름다운 작품, 위배하면 추한 작품이라 한다. 이런 법관식 비평가와 앞서 말했던 지도자식 비평가는 함께 모여 있는 경우가 많다. 그들을 가장 잘 대표하는 인물이 바로 유럽의 가짜 고전주의 비평가다. '고전'은 고대 그리스와 로마의 명작을 일컫는다. '고전주의'는 이런 작품들이 표현해낸 특수한 기질을 말

··· 역사적 환경이나 구체적 현실과 관계없이 어떠한 상황에서도 절대로 변하지 않는 진리인 듯 믿고 따르는 것

하는데 '가짜 고전주의'는 이런 특수한 기질을 규율로 만들어 창작가로 하여금 모방하게 하는 것이다. 그들은 지도자의 위치에서 창작가에게 "옛사람들의 작품 중에서 몇 가지 규율을 찾아냈으니 너는 이를 따라야 성공할 희망이 있어!"라고 불호령을 내린다. 또 법관의 위치에서 창작가에게 "아리스토텔레스가 분명히 악인은 비극의 주인공이 될 수 없다고 했는데 셰익스피어는 왜 황제를 살해한 맥베스를 주인공으로 삼았나? 시를 쓸 때는 세속적인 말을 쓰지 말아야 해. 맥베스는 독백 중에 '칼'이라는 말을 쓰는데 칼은 도살업자나 요리사만 쓰는 도구이기 때문에 칼로 황제를 죽이는 것은 존엄성을 훼손하므로 규율에 맞지 않아('칼'이라는 글자에 대한 비평은 존슨에게서 나온 것으로 내가 만들어낸 것은 아니다)."라고 한다. 이런 비평의 가치는 아주 낮다. 문예는 창조하는 것인데, 누가 죽은 규율로 살아 있는 작품을 포위할 수 있을까? 누가 《시가작법詩歌作法》을 읽고 좋은 시가를 쓸 수 있을까?

세 번째 비평가들은 자신을 '번역가'의 위치에 올려놓는다. 번역가의 기능은 다른 지역의 말을 풀어 사람들이 알아들을 수 있도록 하는 데 있다. 번역가의 위치에 있는 비평가들은 "나는 감히 명령을 하지도 시비를 가리려고 하지도 않는다. 다만 작가의 성격과 시대, 환경 등 작품의 의의를 해석해서 감상하는 사람들이 쉽게 이해할 수 있도록 도울 뿐이다."라고 말한다. 이런 류의 비평가들은 다시 두 종류로 나눌 수 있는데 프랑스의 소설가 겸 비평가인 생트뵈브Sainte-Beuve처럼 자연과학의 방법으로 작가의 심리를 연구해서

작품이 그의 개성과 시대, 환경과 어떤 관계가 있는지를 알아보는 부류와 주소가注疏家나 고증학자처럼 기원으로 거슬러 올라가 글자와 문장을 점검하고 의미를 해석하는 일을 전문으로 하는 부류다. 이 두 부류의 비평가들의 기능은 이해를 돕는 것에 있는데 그들의 가치는 이미 우리가 앞서 말한 바가 있다.

　　네 번째는 근대 프랑스에서 가장 오래 치열했던 인상주의적 비평이다. 이에 속하는 비평가들의 위치가 바로 '편식가'이다. 그들은 맛있는 음식만을 원하고 맛보고 나면 그 인상을 묘사해낸다. 대표적으로 아나톨 프랑스Anatole France가 있는데, 그는 예전에 "내가 보기에 비평과 철학은 역사와 같이 생각과 호기심이 많은 사람에게 주어 보게 하는 소설과 같다. 모든 소설은 엄밀히 말하면 하나의 자전이다. 진정한 비평가라고 할지라도 자신의 영혼이 이 걸작 속에서 맞닥뜨렸던 모험을 서술하기에 바쁠 뿐이다."라고 말한 적이 있다. 이 말은 인상파 비평가들의 신조로, 이 때문에 이들은 법관식 비평을 반대한다. 법관식의 비평은 아름다움과 추함에 보편적인 기준이 있다고 생각하기 때문이다. 인상파는 각자가 각자의 기호를 기준으로 삼아서 자신이 이 작품이 좋다고 느끼면 좋다고 말할 수 있으며, 모든 사람이 공인한 호메로스의 걸작인 서사시일지라도 내 마음에 들지 않는다면 보잘것없다 할 수 있다고 말한다. 인상파는 번역가식 비평도 반대하는데, 번역가식 비평가들이 보이는 과학적이고 객관적 비평보다 예술적이고 주관적인 비평이야말로 진정한 비평이라 생각하기 때문이다. 음식점에서 시녀가 요리

를 떠먹여주길 기다리지 말고 직접 그 맛을 봐야 알 수 있다는 말이다.

보통 독서 토론의 방법을 다룬 책에서는 독자에게 '비평의 태도'를 유지해야 한다고 말한다. 그렇다면 소위 '비평'이라는 것은 어떤 의미를 지니고 있을까? 대부분은 '시비를 판단'하는 것을 말한다. 즉, 비평의 태도를 유지하는 것은 책을 읽되 책을 100퍼센트 신뢰하지는 말고 분별력을 가지고 책 속의 어떤 것이 진짜인지 가짜인지, 어떤 것이 아름다운지 추한지를 가려야 한다는 것이다. 사실 이것은 법관식 비평이다.

'비평의 태도'와 '감상의 태도(미감적 태도)'는 상반된 개념이다. 비평의 태도는 냉정하고 감정을 싣지 않는, 처음에 이야기했던 '과학적인 태도'와 같다. 감상의 태도는 나의 감정과 사물의 교류에 편중되어 있다. 비평의 태도는 반성의 이해를 사용할 필요가 있고, 감상의 태도는 직각에 의존한다. 비평하는 태도에는 미추에 대한 일종의 기준이 있고 작품 밖에서 그의 미추를 평가하는데, 감상의 태도는 그 어떤 의견도 갖지 않고 작품 속에서 그 생명력을 나눈다.

문예 작품을 만났을 때 시종일관 비평의 태도를 유지한다면 나는 나고 작품은 작품이 된다. 그리고 나는 작품에 취할 수도 없고 진정한 미감적 경험도 할 수 없을 것이다. 인상파의 비평은 '감상의 비평'으로 개인적으로 나는 이쪽 파에 가깝다. 물론 나도 이쪽의 단점을 잘 안다. 종종 쾌감을 미감이라고 착각하는 것이다. 문

예 쪽에 있어 각자의 흥미는 원래 차이가 있는데, 예를 들어 그림 한 폭을 보고도 '내행'은 '내행'대로 '외행'은 '외행'대로의 인상이 있다. 이 두 종류의 인상의 가치는 같은 것일까? 어렸을 때 《화월흔花月痕》이나 《동래박의東萊博議》 같은 작품들을 좋아했는데 지금 생각해보면 부끄럽기만 하다. 과연 나는 이전이 맞을까, 지금이 맞는 걸까?

문예는 보편적인 규율이 없긴 하지만 미추에 있어서는 하나의 이치가 있다. 어떤 작품을 만났을 때 "이것은 좋은 것 같다."라는 말로는 부족하다. 그것이 왜 좋은지에 대한 이치를 말해내야 한다. 이렇게 이치를 말해내는 것이 일반인의 비평적 태도다.

결과적으로 고증은 감상이 아니고 비평 또한 감상이 아니지만, 감상도 고증이나 비평 없이 불가능하다. 예전에 노신사들은 고증과 비평에 대한 공부를 매우 중시했다. 반면 요즘 젊은이들은 그다지 착실하게 비평을 공부할 생각이 없는 듯하다. 게다가 문예의 기호가 있어야 문예를 이야기할 수 있다고 생각하는 것 같은데 아주 큰 착각임을 알아야 한다.

아름다움에 대한 태도는
마음에서 출발한다

사람과 사물의 관계

오래된 소나무나 높은 산, 맑은 물을 감상한다면
당신이 발견하게 되는 것은 이미 소나무, 산, 물 자체가 아니라
감정화를 거친 무엇이다.

미감에 대한 토론은 여기서 일단락된다. 이제 앞서 말한 것들을 회고해보며 얼마나 많은 부분을 섭렵했는지 돌아볼 필요가 있다.

미감은 무엇일까? 미감은 형상의 직각에 기인한다. 이런 형상은 고립되고 자족하는 것으로 실제적 삶과 일정한 거리가 있다. 미감적 경험 속에서 나와 사물의 관계를 발견할 수 있고, 우리의 감정과 사물의 자태가 서로 교감해야 비로소 아름다움의 형상을 발견할 수 있다. 또한 미감은 의지나 욕구를 지니지 않고 실용적인 태도와는 구분되며 과학적 태도와 다르다. 일반적인 사람이 쾌감,

연상 및 고증과 비평을 미감적 경험이라고 생각하는 것이 매우 큰 오해다.

우리는 아름다움이 미감적 경험을 통해 형성되고, 이 미감적 경험의 성질을 앎으로써 미의 본연에 대해 더 깊은 토론을 할 수 있게 되었다.

자, 그렇다면 어떤 것이 아름다움일까?

보통 사람에게 아름다움은 사물에 고정적으로 존재하는 것이다. 어떤 사람은 사물은 태어날 때부터 아름답거나 태어날 때부터 추하다고 말한다. 예를 들어 어떤 미인을 칭찬할 때 그녀를 한 송이 꽃 같다거나 빛나는 별 같다거나 한 마리 제비 같다고 할 수는 있겠지만 보따리 같다거나 코뿔소, 두꺼비 같다고는 절대 말하지 않을 것이다. 이는 꽃, 별, 제비와 같은 것들은 원래부터 아름답고 보따리, 코뿔소, 두꺼비 같은 것들은 원래부터 추하다는 뜻을 담고 있다. 미인에게 아름답다고 말하는 것은 그녀가 키가 크거나 작거나 마르거나 뚱뚱하다고 말하는 것과 같다. 그녀의 키나 몸집은 우주가 정한 것으로 어머니 배 속에서부터 가지고 태어난 것이다. 미인의 아름다움 역시 마찬가지로 보는 이와는 상관이 없다. 이런 견해는 일반인에 국한되지 않는다. 많은 철학자와 과학자도 같은 생각을 가지고 있다. 그래서 그들은 마음과 노력을 들여 가장 아름다운 색이 빨간색인지 파란색인지, 가장 아름다운 형태가 곡선인지 직선인지, 가장 아름다운 음조가 G조인지 F조인지를 실험한다.

하지만 이런 보편적인 견해에도 분명 아주 큰 어려움이 있다.

만약 아름다움이 사물 본연의 속성이라면 눈이 있는 사람은 반드시 모두 아름다움을 볼 수 있고 반드시 그것이 아름답다고 인정해야 한다. 그러나 실제로 그러한가? 사람의 키처럼 자만 있으면 측정할 수 있는 것은 키가 크면 모두가 크다고 말하고 작으면 모두가 작다고 말하지만 아름다움에 대한 평가는 공인된 기준이 없다. 만약 당신이 어떤 사람을 아름답다고 했는데 다른 사람은 그렇지 않다고 반박한다면, 당신은 어떤 방법으로 그를 설득할 수 있을까? 어떤 사람들은 신기질은 좋아하지만 온정균을 싫어한다. 그 반대인 사람도 있다. 과연 누가 맞고 틀린 것일까? 같은 대상을 두고 어떤 사람은 아름답다고 하고 어떤 사람은 추하다고 한다는 점에서 보면, 아름다움이 사물 본연에 있다는 이야기는 다소 맞지 않는다는 것을 알 수 있다.

그래서 어떤 철학파는 아름다움은 '마음의 산물'이라고 말한다. 하지만 아름다움이 어떻게 마음의 산물인가에 대한 논리는 같은 학파 내에서도 각자 다르다. 칸트는 미감적 판단이 주관적이나 보편성을 띠고 있다고 말했는데, 이는 사람의 마음 구조가 서로 같기 때문이다. 헤겔은 아름다움은 개별의 사물에서 발견할 수 있는 '개념' 혹은 '이상'이라고 생각한다. 예를 들어 어메이산峨眉山˙이 아름답다고 생각한다면 그것은 그 산이 나타내는 '장엄함'과 '풍성함'이란 개념 때문이다. 《공작동남비孔雀东南飞》가 아름답다고 생각하는 사람은 그것이 '사랑'과 '효' 두 가지 이상의 충돌을 나타내고

˙ 쓰촨성에 있는 산 이름

있다고 여길 것이다. 톨스토이는 아름다운 사물은 모두 종교적, 도덕적 교훈을 지니고 있다고 말했다.

이 외에도 수많은 논리가 존재한다. 논리가 각자 다르기 때문에 모두 틀릴 가능성은 있어도 모두 맞을 가능성은 없다. 하나의 수학 문제에는 하나의 답만 있는 것처럼 말이다. 철학자들 대부분이 이지를 믿는 실수를 범한 적이 있을 것이다. 하지만 예술의 감상은 대부분 감정적이지 이지적이지 않다. 어떤 사물이 아름답다고 느낄 때 우리는 순수하게 직각에 의존하지 판단하는 것이 아니다. 칸트가 말한 것처럼 각각의 사물에서 보편적인 원리를 찾아내는 것도 아니고, 헤겔이나 톨스토이가 말한 것처럼 이 모든 것이 과학적 혹은 실용적인 활동이기 때문도 아니다. 미감은 과학적이거나 실용적인 활동이 아니다.

이뿐 아니라 아름다움은 완전히 사물에 존재하는 것은 아니지만 그렇다고 사물과 아예 관련이 없는 것도 아니다. 어메이산을 봤기 때문에 장엄하거나 풍성하다는 느낌을 받은 것이지 작은 흙더미를 보고는 그런 느낌을 받지 않을 것이기 때문이다. 이로써 사물이 반드시 먼저 존재해야 사람으로 하여금 아름다움을 느낄 가능성이 생기는 것이지 사람이 온전히 마음만을 근거로 아름다움을 창조해내는 것은 아니라는 것을 알 수 있다.

아름다움은 온전히 사물 자체에 있지도 않고 그렇다고 온전히 사람의 마음에 있지도 않다. 이것은 마음과 사물이 만나 태어나는 아기와 같다. 미감은 형상의 직각에 기인하는데, 형상은 사물에

속한 것이나 온전히 소속된 것은 아니다. 내가 없으면 내가 발견해 내는 형상 또한 없는 것이기 때문이다. 직각 역시 내게 속한 것이 나 온전히 소속된 것은 아니다. 사물이 없으면 직각이 활동할 근거 가 없는 것이기 때문이다. 아름다움에는 인간의 감정, 사물의 이치 가 모두 있어야 한다. 양자 간에 하나라도 부족하면 아름다움을 발 견해낼 수 없다.

오래된 소나무를 감상하는 예시를 다시 꺼내보면, 소나무의 푸르고 곧음은 사물의 이치고 상쾌한 바람과 고상한 절개는 사람 의 감정이다. 사실 오래된 소나무의 형상은 타고난 것으로 자유로 운 상태가 아닌 그저 오래된 소나무일 뿐이다. 그러나 천만 명이 보는 형상이 천만 개로 다 다른 것은 각각의 형상이 모두 각자의 감정을 근본으로 창조된 것이기 때문이다. 각자가 발견한 오래된 소나무의 형상은 각자가 창조한 예술 작품이고 여기에는 예술 작 품이 통상적으로 지니고 있는 개성과 개인의 성향, 감정이 담긴다.

사물의 입장에서 보면 창조에는 창조자와 피조물이 있어야 하고 피조물은 무에서 생겨나는 것이 아니라 약간의 재료가 필요 하다. 재료에는 창조하여 아름다워지게 하는 가능성이 있는 것이 다. 소나무가 만들어낸 이미지와 버드나무가 만들어낸 이미지가 서로 다르고 두꺼비가 만들어낸 이미지와는 더욱 다를 것이기 때 문에, 소나무의 형상이라는 이 예술 작품의 성공은 반은 사람의 공 헌이고 반은 소나무의 공헌인 셈이다.

여기에서 사람과 사물이 어떻게 서로 관계를 맺게 되었는지

한 발자국 더 들어가 연구해보자. 왜 어떤 사물은 아름다워 보이고 어떤 사물은 추해 보일까? 간단한 예를 들어 논리를 설명하겠다. A 부터 H까지 8개의 수직선이 있다. 조건은 다음과 같다.

> 1) A와 B, C와 D, E와 F 사이의 거리는 모두 동일하다.
> 2) B와 C, D와 E 사이의 거리는 동일하고, A와 B 사이의 거리보 다는 다소 멀다.
> 3) F와 G 사이의 거리는 B와 C 사이의 거리보다 비교적 멀다.
> 4) A, B, C, D, E, F 6개의 선은 서로 평행한 수직선이고, G와 H 는 규칙성이 없는 선이다.

A부터 F까지를 보고 누군가는 3개의 기둥을 떠올릴 수 있다. 그리고 3개의 기둥이 둘러싼 공간(A와 B, C와 D, E와 F가 둘러싼 공간) 은 비교적 가까워서 B와 C, D와 E가 둘러싼 공간이 배경이 된다. 그 밖에 G와 H라는 규칙성이 없는 두 선은 전체 이외의 것으로 간 주되고, 만약 억지로 A~F의 선과 함께 놓고 보려 한다면 조화롭지 못하다고 느끼게 된다.

이런 재미있는 사실을 통해 우리는 두 가지 중요한 이치를 알 아낼 수 있다.

첫째, 가장 간단한 형상의 직각에는 모두 창조성이 있다. 6개 의 수직선을 3개의 기둥으로 보는 것이 바로 어떤 형상으로 직각 하는 것이다. 원래 같은 수직선이었어도 우리가 B와 C가 아닌 A와

B를 하나로 묶는 선택을 한 것이고, 같은 직선들로 둘러싼 공간에서 원래는 거리의 차이가 없었는데 우리가 A와 B의 거리를 가깝게, B와 C의 거리를 멀게 본 것이다. 이로써 외물은 원래 산만하고 혼란스럽지만, 지각이라는 종합 작용을 거쳐 형상을 나타내고 형상은 이 혼란스러운 자연 속에서 정체를 창조해냄을 알 수 있다.

둘째, 마음만으로 혼란스러운 사물을 종합하여 정체로 만드는 경향에는 한계가 존재한다. 이는 사물 역시 종합하면 정체가 될 수 있는 가능성을 지니고 있어야 한다는 것을 말한다. A에서 F까지 6개의 선은 하나의 정체로 볼 수 있지만, G와 H를 어떻게 이 정체 속으로 집어넣을 수 있을까? 여기에서 우리는 아름다움과 추함을 가를 수 있고 마음과 사물의 관계를 쉽게 발견할 수 있다. 왼쪽에서 오른쪽으로 가면서 보면, CD와 AB가 비슷하고, DE와 BC가 비슷하다는 것을 알 수 있다. 이 두 가지 유사성을 느끼는 것은 마음속에 일종의 규칙성이 있는 리듬이 형성되었기 때문이다. 그래서 이후에도 이와 같이 오른쪽에 있는 모든 선이 왼쪽 선의 리듬을 따를 것이라는 예상을 하게 만든다. 그렇게 시선이 EF에 닿으면 예상대로 EF도 CD와 비슷하다는 사실을 알게 되는데, 이렇게 예상이 적중하면 자연스럽게 일종의 쾌감도 느낀다. 하지만 더 오른쪽으로 가면 G와 H를 만나게 되고 이전과 다르다는 것을 깨닫게 된다. G와 F 사이의 거리가 갑자기 달라졌을 뿐만 아니라 원래 기둥 같던 평행선이 아무 규칙성 없는 선이 되어버렸다. 이걸 깨닫는 순간 예상이 적중하지 못했기 때문에 불쾌감을 느끼게 된다. 그래서

G와 H는 사물의 이치적인 부분에서 다른 6개의 선과 다르다는 것뿐만 아니라 감정적으로도 조화롭지 못해 전체 외의 것으로 쫓겨나게 된다.

여기서 소위 '예상'이라는 것은 당연히 의식적인 것은 아니다. 마치 어두운 밤에 계단을 내려가는 것처럼 한 발자국에 한 칸씩 계단을 밟아나가다 보면 무의식중에 다음 계단도 동일할 것이라는 예상을 하게 되는데, 만약 갑자기 거리가 멀어지거나 평지를 밟게 되면 예상에서 벗어나게 되는 것과 같다. 수많은 예술도 규칙과 리듬이 있어야 하지만 규칙과 리듬이 만들어내는 심리적 영향력은 모두 이런 무의식의 예상을 기초로 하고 있다.

이 두 가지 논리를 이해하게 되면 우리는 아름다움과 자연의 관계를 더 깊게 연구할 수 있다. 사람들은 마치 자연 속에 이미 아름다움이 존재한다는 듯이 '자연미'라는 말을 즐겨 쓴다. 설령 아무도 그 자연미를 깨달은 사람이 없더라도 아름다움은 그곳에 계속 있을 것이라 생각하는 것이다. 이런 견해가 바로 앞서 이미 반박했던 아름다움이 사물 자체에 존재한다는 논점이다.

사실 자연미라는 세 글자는 미학적 관점에서 봤을 때 서로 충돌하는 개념이다. '아름답다'면 '자연'스럽지 않기 때문이다. 자연 그 자체는 아직 아름다움에 도달하지 못한 상태다. '자연미'라고 말하는 것은 마치 앞의 6개의 수직선이 이미 3개의 기둥의 형상을 지니고 있는 것과 같다. 자연이 아름답다고 생각된다면, 그것은 이미 자연이 예술화되고 작품이 되어 더 이상은 날 것 그대로의 자연이

아니라는 것을 뜻한다. 오래된 소나무나 높은 산, 맑은 물을 감상한다면 당신이 발견하게 되는 것은 이미 소나무, 산, 물 자체가 아니라 감정화를 거친 무엇이다. 각자의 감정이 다르기 때문에 각자가 소나무, 산, 물에게서 얻는 것 또한 모두 다를 수밖에 없다.

요즘 유행하는 말 중에 이 말은 아주 좋다고 생각한다.

제 눈에 안경이다. 아름다움은 보는 사람의 눈에 달려 있다.
情人眼底出西施。 Beauty is in the eye of the beholder.

아름다움에 대한 감상은 '플라토닉 사랑'과 흡사하다. 사랑의 맛을 처음 느꼈을 때를 기억하는가? 다른 사람과 똑같은 평범한 인간이 순식간에 당신만의 신으로 변한다. 당신이 이상적이라고 생각했던 아름다움을 상대가 충분히 지녔다고 생각하게 되는 것이다. 이때 당신 눈에 상대방은 더 이상 그 본연의 모습이 아닌 당신의 이상화 과정을 거친 변형된 모습이다. 당신의 이상 속에서 먼저 가장 아름답고 가장 훌륭한 인간상을 만든 뒤 그 모습을 상대에게 입히는 것이다. 사실상 요정의 몸에 의탁된 인간인 셈이다. 당신은 그 요정만 보이니 흠잡을 것이 없다 생각하겠지만, 주위 사람들이 냉정하게 바라보면 종종 의아해할 것이다. "왜 걔를 사랑해? 너도 참 이상하다." 한마디로 정리하면, 연애 중인 상대방은 이미 예술화를 거친 자연과 같다는 말이다.

아름다움을 감상하는 것도 마찬가지로 자연에 예술화를 더하

는 것이다. 소위 예술화는 감정화와 이상화다. 다만 아름다움을 감상하는 것과 연애는 한 가지 중요한 차이점이 있다. 바로 점유욕의 유무다. 연애는 아주 강렬한 점유욕을 동반한다. 어떤 이를 사랑하면 의식적으로든 무의식적으로든 원하는 것을 얻어야 만족스럽다는 태도를 지니게 된다. 반면 미감적 태도는 어떤 점유욕도 지니고 있지 않다. 한 송이 꽃이 이웃의 정원에서 자라고 있든지 꽃병에 꽂혀 있든지 감상할 수만 있다면 전부 아름답다고 생각하게 된다. "무엇을 했더라도 가지려고 하지 말고, 공을 세웠더라도 그에 머물지 말고."라는 노자의 말이 미감적 태도의 정의라 할 수 있다.

　　앞서 말했듯이 미의 감상은 플라토닉 사랑과 흡사하다. 플라토닉 사랑은 점유욕 없는 아무런 목적 없는 감상일 뿐이다. 이런 사랑이 가능한지의 여부를 많은 사람들이 의문스러워한다. 그러나 역사 속 수많은 명작을 보면 그 작품들은 농도 짙은 첫사랑을 하는 사람의 마음처럼 티끌 하나 없는 경지에 도달해 있다.

셋

아름다움의 경지에 이르는 삶

아름다움은 자연으로부터 온다
자연미의 모순

자연미는 수많은 가장 보편적인 성질의 총합이다.
각각의 독립적인 성질은 가장 보편적이지만,
총합으로 말하면 그리 많아서는 안 되고
그로 인해 모든 성질의 총합은 이상理想이 되고 아름다움이 된다.

미학적 관점에서 봤을 때 '자연미'는 모순이 있는 명사이다. 그러나 일반적으로 자연미를 말할 때 쓰는 '미'에는 또 다른 뜻이 하나 있어서 '예술미'를 말할 때 쓰는 '미'와 혼용하지 말아야 한다. 이 차이는 매우 중요해서 명확하게 해부해볼 필요가 있다.

　자연은 원래 혼란스럽고 구분할 수가 없다. 지금의 수많은 구분들은 인간의 관점으로 발견해낸 것들이다. 인간의 관점을 떠나서 보면, 자연은 본래 진위와 상관이 없다. 진위는 과학자들이 사고하기 편하도록 구분 지은 것일 뿐이다. 또한 자연은 본래 선악과

도 상관이 없다. 선악은 이론가들이 인류의 생활을 규범화하기 위해 구분 지은 것일 뿐이다.

　같은 이치로, 인간의 관점을 떠나서 보면 자연은 원래 미추美醜와 상관이 없다. 미추는 감상하는 사람 자신의 성격이나 취향에 근거해 느껴지는 것일 뿐이기 때문이다. 자연계에서 유일무이한 고유의 구분은 상태와 변태變態의 구분뿐이다. 일반적으로 자연미는 사물의 상태를 말하고, 자연추는 사물의 변태를 말한다.

　어떤 사람의 코가 예쁘게 생겼는지를 논하고 있다고 하자. 과연 이때 말하는 코의 아름다움이란 어떤 모양을 말하는 것일까? 너무 크거나, 작거나, 높거나, 낮거나, 뚱뚱하거나, 마른 코 모두 아름답다고 말할 수 없을 것이다. 아름다운 코는 반드시 크고 작음, 살찌고 마름, 높낮이 모든 것이 적당해야 한다. 그 코는 너무 높지도 않고 모든 것이 적당하다고 말한다면 이것이 곧 코의 크고 작음, 높낮이 등등 원래 어떤 기준이 있었음을 인정하는 것이다. 이 기준은 어떻게 정해진 걸까?

　자세히 연구해보면 선거, 투표처럼 다수에 의해 결정되었다는 것을 알 수 있다. 만약 백 명 중 과반 이상의 사람의 코가 한 치라면, 한 치가 곧 코 높이의 기준이 되는 것이다. 한 치가 되지 않는 코는 너무 낮다고 미움받을 수 있고, 한 치가 넘으면 너무 높다고 미움받을 수 있다. 코는 보통 위에서부터 내려오면서 서서히 높아지기 때문에 예쁘게 타고난 코를 칭찬하며 종종 '현담懸膽*'이라고

* 　매달아 놓은 담낭처럼 단정하게 생긴 코

부른다. 만약 코의 위아래 굵기가 같아 소시지처럼 보이거나 콧구멍이 위로 드러나 있으면 이상할 것이고, 이상함은 곧 변태라고 할 수 있다. 보통 사람들이 어떤 것을 추하다고 말한다면 그건 이상하단 의미이다.

이러한 사실에 비추어볼 때, 세상의 아름다운 코는 분명 추한 코보다 많아야 하는데 왜 실제로는 그렇지 않을까? 자연미의 어려움은 모든 것에 알맞아야 한다는 점에 있다. 높낮이가 알맞아도 크기가 그렇지 않다거나 크기가 알맞아도 살찌거나 말라서 알맞지 않을 수 있기 때문이다. 알맞아야 하는 '그것'이 곧 기준이고 상태이자 가장 보편적인 성질이다. 자연미는 수많은 보편적인 성질의 총합이다. 각각의 독립적인 성질은 가장 보편적이지만, 총합으로 말하면 그리 많아서는 안 되고 그로 인해 모든 성질의 총합은 이상理想이 되고 아름다움이 된다.

모든 자연 사물의 미추도 이와 같다. 송옥宋玉**은 어떤 미인을 형용할 때 "천하에서 가장 아름다운 미인은 초나라의 여인이 으뜸이지만, 초나라에서 가장 아름다운 미인은 신臣이 사는 동네에 있습니다. 신의 동네에서도 가장 아름다운 미인은 제 집 동쪽에 사는 여인이옵니다. 그러나 이 여인에게 한 푼을 보태면 너무 키가 크고, 한 푼을 덜면 키가 너무 작습니다. 분을 바르면 얼굴이 너무 희고, 입술에 연지를 바르면 너무 붉습니다."라고 했다.

이렇게 놓고 보면 미인의 아름다움에는 '너무'라는 단어를 잘

** 중국 전국시대 말기 초나라의 궁정시인

붙이지 않고, 붙이면 약간 아름답지 않게 되어버림을 알 수 있다. '너무'는 상태를 초월하는 것이고 곧 기괴한 것이기 때문이다.

사람은 상태를 아름다움으로 여긴다. 건강을 신체의 상태로 여기고, 청력 감퇴, 말 더듬, 안면 마비, 경종, 등 굽음, 절름발이는 상태가 아니기 때문이 추하다고 느낀다. 일반 생물의 상태는 생기가 넘치고 활발하고 민첩한 것이므로 자연미에 있어 돼지가 개만 못하고, 거북이가 뱀만 못하며, 뽕나무가 버드나무만 못하고, 노인이 어린이만 못하다. 무생물도 마찬가지다. 산의 상태는 높고 큰 것이기 때문에 높고 큼이야말로 산의 아름다움을 가장 잘 나타낼 수 있다. 물의 상태는 호탕하고 맑은 것이기 때문에 호탕함과 맑음이 물의 아름다움을 가장 잘 나타낼 수 있다. 꽃은 향기로워야 하고, 달은 밝고 맑아야 하고, 봄바람은 따뜻해야 하고, 가을비는 스산해야 상태이다.

소위 '자연미'와 '자연추'를 분석해보면, 의미는 이 정도에 지나지 않는다. 그렇다면 과연 예술에서의 미추도 이와 같을까?

대부분 사람들은 자연미와 예술미의 대상과 원인이 다르더라도 전부 아름다움이라 말한다. 자연추와 예술추도 마찬가지다. 이런 보편적인 오해가 예술사에서 표면은 상반되나 실제는 모두 잘못된 주장 두 가지를 만들어냈다. 하나는 사실주의고 하나는 이상주의다.

사실주의는 자연주의의 후예인데, 자연주의는 프랑스의 루소로부터 시작되었다. 그는 하나님이 손으로 직접 만든 것은 원래 모

두 아름답고 선한데 인간의 손에 닿아 어지럽혀지고 결국 엉망이 되었다고 생각했다. 사람이 만들어낸 것은 얼마나 정교하건 간에 자연에 비할 수 없으며 자연은 본래 아름다워서 예술가에게 있어 가장 현명한 방법은 자연을 모방하는 것이라고 생각했다. 영국의 러스킨도 예술이 자연을 모방하다가 발전된 것이라고 말했다. 인류는 본래 지붕이 뚫린 숲속에 살다가 집을 짓기 시작했는데, 집은 숲과 하늘을 모형 삼은 것이다. 건축도 마찬가지고 다른 예술도 마찬가지다. 사람이 만드는 것은 자연을 이길 수 없다. 그래서 자연을 모방할 때 가장 경계해야 할 것이 임의로 선택하는 일이다. 러스킨은 "순수주의자는 정제분을 선택하고 감각기관주의자는 쭉정이와 겨를 섞어 취하고 자연주의는 모든 것을 고루 취한다. 전분이 나오면 전병을 만들고 풀이 나오면 침대를 채운다."라고 말했다.

이 말은 후대에 사실주의파의 신조가 되었다. 사실주의는 19세기 중엽의 프랑스에서, 특히 소설 분야에서 가장 흥했다. 에밀 졸라는 모두가 인정하는 대표 사실주의 소설가다. 사실주의는 온전히 사실 그대로를 묘사하는 것으로, 사실과 비슷할수록 더욱 아름답다고 본다. 예를 들어 호텔을 묘사하려면 마치 진짜 존재하는 호텔과 같아야 하고, 매춘부를 묘사하려면 살아 움직이는 매춘부와 같아야 하는 것이다. 비슷하려면 더 정교하고 자세히 묘사할 수밖에 없기 때문에 사실주의자는 직접 가서 '증거'를 수집하는 것을 좋아한다. 심지어 집 한 채를 묘사하는 데 서너 쪽을 할애해야 비로소 만족하곤 한다.

이런 예술관에는 아주 많은 어려움이 있다. 가장 뚜렷한 문제는 예술의 최종 목표가 단순히 자연을 모방하는 데 있다면 자연 그 자체가 이미 아름다운데 예술이 왜 필요한 것인가란 의문이다. 만약 자연을 소묘한다면 그것은 예술가만의 능력이다. 그러나 사실주의 예술관에 따르면 평범한 사진사의 능력도 오도자吳道子*나 당육唐六**처럼 고명하다고 할 수 있다. 또 다른 문제로는 미추는 서로 상대적인 명사라는 점이다. 추가 있어야 미를 발견해낼 수 있다. 만약 자연 전체가 아름답다고 생각한다면, 미추의 기준 없이 자연을 바라볼 수 있다. 미추의 비교를 부인하게 되어 '자연미'라는 명사도 아무 의미가 없게 되는 것이다.

이상주의도 이러한 점을 고려하고 있다. 그에 따르면, 자연 속에는 미도 있고 추도 있어서 예술은 오직 자연의 미를 모방해야 하고 추한 것은 버려야 한다는 것이다. 아름다운 것 중에서도 어떤 성질은 매우 중요하고 어떤 성질은 사소하다면 예술가는 중요한 것을 선택하고 사소한 것을 포기해야 한다.

이런 이상주의는 통상적으로 고전주의와 병행되었다. 고전주의는 '유형'을 가장 중시한다. 유형은 모든 사물의 모형으로, 하나의 사물이 같은 유형의 다른 모든 사물을 대표할 수 있을 때 유형이라 말할 수 있다. 예를 들어 말을 그린다고 했을 때, 특정 말과만 닮게 그려서는 안 되고 모든 말과 닮게 그려야 하는 것이다. 그래

서 모든 사람들이 그 그림을 봤을 때 말은 딱 저런 모습이라는 것을 알게 해야 한다. 모든 말과 닮게 그리기 위해서는 말의 특징이나 보편성을 그려내야 하고 특정한 말의 개성, 즉 '사소'한 것은 포함되어선 안 된다. 만약 어떤 말을 선택해서 모형으로 삼으려고 한다면, 그것은 충분한 대표성을 띠어야 한다. 이것이 바로 고전파의 유형주의이다. 이를 통해 유형은 우리가 앞서 말했던 사물의 상태이자, 일반 사람들의 자연미라는 것을 알 수 있다.

이상주의와 근대 예술 사조는 충돌점이 많다. 예술은 철학과 달리 그 생명이 모두 구체적인 형상에 있고 추상을 가장 경계한다. 모든 사람이 옷이나 모자 같은 하나의 물체를 걸칠 수는 있지만 그것이 모든 사람에게 알맞지는 않기 때문이다. 고전파의 유형은 기하학의 공리와 같아서 응용 범위는 매우 넓지만 보는 이의 흥미를 끌지는 못한다. 많은 사람들에게 공통적으로 존재하는 성질은 고전파의 관점으로 보았을 때는 정교하고 심오하지만, 근대인의 관점에서는 지극히 평범하고 조잡할 수도 있다. 근대 예술이 추구하는 것은 유형이 아니라 개성이며, 뚜렷한 색채가 아니라 미세한 차이의 음영이기 때문이다. 곧은 코와 일자 눈은 고전파가 말하는 유형에 속한다. 그러나 화가가 사람의 코를 곧게만, 눈을 일자로만 그릴 수밖에 없다면 결과물은 천편일률적이고 아무 재미도 없을 것이다. 반드시 곧은 코와 일자 눈을 가진 수많은 사람들 사이에서 특별한 미를 찾아 표현해야만 화가로서의 능력을 인정받을 수 있다.

표면적으로 보면 이상주의와 사실주의는 상반된 것처럼 보인

다. 그러나 둘의 기본 주장들은 서로 같은 맥락을 유지한다. 그들은 모두 자연 속에 아름다움이 이미 존재한다는 것을 인정하고 예술의 임무는 모방이라고 생각하며, 예술미는 곧 자연미의 모방으로부터 온다고 생각했다. 그들의 예술적 주장은 '그대로 모방하는 것'이라 할 수 있다. 이상파는 아름다움은 유형에 있기에, 조롱박을 그리려면 반드시 가장 대표성 있는 조롱박을 선택해야 한다고 생각했다. 엄격히 말하면 이상주의는 그저 정교한 수련이 더해진 사실주의이고 이상파로 사실파를 공격하는 것은 오십 보가 백 보를 비웃는 일에 불과한 일이다.

그렇다면 예술은 자연에 대해 그대로 모방하는 태도를 유지해야 하는 걸까? 예술미는 자연미를 모방하는 것으로부터 온 것일까? 이 질문에 대답하려면 우리는 반드시 두 가지 사실에 주목해야 한다.

첫째는 자연미가 예술추가 될 수 있다는 점이다. 등나무에서 자란 조롱박이 원래는 예뻐 보였어도 손재간이 좋지 않은 화가를 만나 종이에 그려지면 미워질 수도 있다. 수많은 담배 포장지와 달력에 있는 미인 그림도 마찬가지다. 사람으로 놓고 보면 얼굴도 단정하고 눈썹과 눈도 청순하고 예쁜데 그림을 놓고 보면 악랄해 보이기 짝이 없다. 모연수毛延壽*는 왕소군王昭君**에게 악한 마음을 품어 그녀를 못생기게 그리기도 했다. 세상에 얼마나 많은 왕소군이 악

* 　중국 전한前漢의 화가
** 　중국 고대 4대 미녀 중 하나

의는 없지만 손재주가 없는 모연수로 인해 모욕당하고 있는지 모를 일이다.

둘째는 자연추가 예술미로 바뀔 수 있다는 점이다. 원래는 아주 못생긴 조롱박이 위대한 화가의 손을 거쳐 걸작이 될 수 있다. 술에도 취하고 배도 불러 침대에서 방귀를 뀌며 자고 있는 시골 아줌마에게 무슨 아름다움이 있을까? 하지만 우리 중에 술에 취해 이홍원怡紅院***에 누워 있는 유모모****를 보고 싫어할 사람이 누가 있을까? 예전에 예술가들은 대부분 추한 재료를 사용하는 것을 두려워했는데, 요즘 예술가들은 비로소 자연추를 예술미로 녹여내는 법을 터득해서 아름다운 사람이 더욱 그 아름다움을 드러낼 수 있게 하고 있다. 네덜란드 화가 렘브란트는 나이 든 사람을 그리는 것을 좋아했고, 프랑스 문학가 보들레르는 사체류의 사물을 시제로 삼는 것을 즐겼고, 조각가 로댕과 제이콥 엡스타인Jacob Epstein*****은 자연 속에서 추하다고 불리는 인간을 작품의 주인공으로 사용했다는 것이 모두 이에 대한 명확한 사례다. 이 두 가지 사실이 증명하고 있는 것은 무엇일까?

첫째, 예술의 미추와 자연의 미추는 별개의 일이다.

둘째, 예술미는 자연미의 모방으로 얻어지는 것이 아니다.

*** 《홍루몽》에서 가보옥의 거처
**** 《홍루몽》에서 왕구아王狗兒의 장모이며 판아와 청아의 외할머니 역
***** 미국 출신의 영국 조각가

이 두 가지를 놓고 보면 사실주의와 이상주의는 모두 틀렸다. 그들의 주장은 정확히 이 두 가지 논리와 상반되기 때문이다. 예술의 진정한 성질을 이해하려면 먼저 '조롱박 있는 그대로 그리기' 논리를 뒤집어야 한다. 이 조롱박이 선택의 과정을 거쳤든 아니든 간에 말이다.

우리가 예술미에 대해 말할 때 '미'라는 글자에는 하나의 의미만이 존재한다. 사물의 형상에서 지각한 하나의 특징을 보는 것이다. 사물의 형상을 지각하려면 그의 외형과 실질이 반드시 하나로 용해되어야 하고 그 자태는 사람의 흥미와 교감하고 공감해야 한다. 이런 '미'는 모두 창조해낸 것으로 타고나거나 어디서 자유롭게 얻을 수 있는 것이 아니다. 그것은 모두 '감정을 토로하는 표현'이다.

우리가 자연미를 이야기할 때 '미'는 두 가지 뜻이 있다. 첫 번째 뜻은 앞서 말했던 상태다. 등은 일반적으로 곧은 편이고, 곧은 등이 굽은 등보다 아름답다고 생각되는 것과 같다. 두 번째 뜻은 말 그대로 예술미다. 산과 물을 감상하며 아름답다고 느낄 때, 이미 자신의 감정을 산과 물에 표출하여 자연에 인간미가 더해지고 예술화되는 것이다. 그래서 어떤 사람은 "한 폭의 자연 풍경은 곧 하나의 심경이다."라는 말을 했다. 일반 사람들이 범하는 오류가 바로 첫 번째 의미의 자연미만 알고 예술미와 두 번째 의미의 자연미를 곡해하는 데서 출발한다.

프랑스의 화가 들라크루아가 "자연은 사전일 뿐이지 책이 아

니다."라고 잘 말해주었듯이 사람들은 다들 사전을 가지고 있지만 그 사전 속의 단어로 어떤 시문을 쓸지는 각 개인의 흥미와 재능에 달렸다. 좋은 시문을 써내는 사람이 사전을 모방한 것이라 말할 수 없다. 자연은 원래 아름답다(여기서의 '미'는 '예술미'의 의미를 사용)는 사람도 〈도연명집〉과 《홍루몽》 같은 작품이 자연을 모방한 것이라고 말할 수는 없을 것이다. 이는 명백하게 황당무계한 이야기이기 때문이다.

대인은 어린아이의
마음을 잃지 않는다

=== 아름다움의 경지 ===

한 편의 자연 풍경은
곧 하나의 심경이다.

지금까지 줄곧 이야기한 것은 사실 감상에 편중되어 있다. 이제 방향을 바꿔 창조에 대해 이야기해볼 것이다. 감상하는 법칙을 이해했다면 한 걸음 나아가 창조를 연구하는 것에 그리 큰 어려움이 없을 것이다. 감상과 창조의 거리는 일반 사람들이 상상하는 것만큼 멀지 않기 때문이다.

감상 속에서도 우연한 창조가 있고 창조 속에서도 우연한 감상이 있다. 창조와 감상 모두 어떤 경지를 발견해내야 하고 어떤 형상을 만들어내야 하며 상상력과 감정에 근거해야 한다. 예를

들어 강기姜夔*의 "산봉우리 음울해, 황혼에 비 올 듯하네.數峰淸苦, 商略 黃昏雨。"라는 사 한 소절에는 감정이 포화의 경지에 이르렀음이 내포되어 있다. 강기가 이 소절을 썼을 때는 우선 자연 속에서 이 경지를 발견해낸 뒤에, 그것을 아홉 글자로 번역해낸 것이다. 어떤 경지를 발견한 순간, 그 사람은 창조와 감상을 동시에 하게 된다.

이 사를 처음 읽으면 아홉 글자가 그저 일종의 부호 같다. 그러나 상상력과 감정을 기반으로 이 부호 속에서 강기가 발견했던 경지를 깨닫고 그의 번역문을 원문으로 되돌리면 사에 담긴 진정한 의미를 이해할 수 있다. 강기의 경지를 발견하는 순간, 나 역시 감상하는 동시에 창조하게 되는 것이다. 만약 내가 아무것도 창조하지 않는다면 강기의 아홉 글자는 아무 의미도 없다.

시 한 편이 쓰였다고 해서 독자는 그저 가만히 앉아 누릴 수 있는 게 아니다. 마치 자연 풍경을 볼 때처럼 감상하는 사람도 자신의 상상력과 감정을 시와 교환해야 얻는 것이 생긴다. 내가 예술 속에서 얻을 깊이는 나 자신의 상상력과 감정의 깊이와 비례한다. 시를 읽는다는 것은 다시 시를 쓰는 것과 같다. 한 편의 시가 지니는 생명은 작가 한 사람만 유지할 수 있는 것이 아니라 독자의 도움이 있어야 한다. 독자의 상상력과 감정은 살아 숨 쉬기에 한 편의 시 또한 살아 숨 쉴 수 있다. 이 생명력은 한번 만들어지면 변하지 않는 것도 아니다. 모든 예술 작품이 그러하듯 창조 없이는 감상도 있을 수 없다.

* 남송시대 문인이자 음악가

창조 속에 우연한 감상이 있지만 창조가 전부 감상은 아니다. 감상이 어떤 경지를 발견해내는 것이라면 창조는 한 발자국 더 나아가서 이 경지를 밖으로 표현해내는 단계로, 구체적인 작품이 만들어져야 한다. 이 역시 쉬운 일은 아니다. 상당히 타고난 재능과 노력이 필요하다. 이 부분에 대해서는 나중에 자세히 이야기하기로 하고, 지금은 예술의 초기 형식으로서 감상과 창조의 관계를 연구해보겠다.

예술의 초기 형식은 놀이다. 놀이 속에 창조와 감상의 심리적 활동이 내포되어 있다. 사람들이 모두 예술가는 아니지만, 모두 아이였던 적은 있기 때문에 놀이에 대한 경험은 누구나 있다. 그래서 예술의 창조와 감상을 이해하려면 가장 먼저 놀이를 연구하는 것이 좋다.

가장 보편적인 놀이인 말타기로 예로 들어보자. 아이가 말을 타는 놀이를 할 때, 아이의 심리 활동은 다음과 같이 정리할 수 있다. "아빠는 매일 저 큰 말을 타고 밖으로 나가니 얼마나 재미있고 신날까! 나도 저 큰 말을 타고 싶은데 타지 못하게 하시네. 동생아, 허리를 굽혀서 내가 올라탈 수 있게 해주렴! 이랴! 이랴! 빨리 달려! 힘들다고? 그러면 말을 바꾸지, 뭐." 그러고는 주방에 놓인 빗자루를 다리 사이에 끼워 말로 만든다.

이런 보편적인 놀이 속에서 우리는 놀이와 예술의 몇 가지 유사성을 발견할 수 있다.

첫째, 예술과 놀이는 감상한 이미지를 객관화하여 구체적 경

지에 이르게 한다. 아이의 마음속에는 우선 말을 타는 이미지가 각인되고, 이 이미지가 흥미가 집중되는 지점(이것이 감상)이 된다. 흥미가 집중될 때 이미지는 대부분 고립되기 때문에 단독 관념이 된다. 그렇게 아이의 마음속에서부터 관념은 다시 보편적인 운동의 경향으로 실현되며 구체적인 경지(이것이 창조)에 이른다. 이렇게 말타기 놀이가 탄생한다. 말타기의 이미지는 원래 마음이 외부 세계로부터 흡수해 온 그림자다. 말을 탈 때 아이는 이 그림자를 다시 외부 세계와 교환한다. 하지만 이 그림자는 흡수될 때 감정의 필요에 의해 취사선택되었고, 머릿속에서 정교한 구상을 거치고 난 것이므로 더 이상 날 것 그대로의 말타기와는 같지 않다. 사람이 말이 될 수도 있고 빗자루가 말이 될 수도 있다. 바꿔 말하면 아이의 놀이는 자연을 완전히 모방하는 것이 아니고 일부에 창조성을 더한 것이다. 아이는 말타기 놀이를 할 뿐만 아니라 분필이나 흙덩이로 땅바닥에 말 타는 사람을 그릴 수도 있다. 아이가 동그라미를 그리고 그 안에 가로세로로 한 줄씩 선을 그으면 곧 얼굴이 되고 아래 선을 두 줄 더하면 다리가 된다. 이 아이는 사람을 볼 때 가장 눈에 띄고 움직이는 부분에만 주목하여 그렸기 때문에 인상파 작가이기도 한 것이다.

둘째, 예술과 놀이는 일종의 '임의로 당연하다고 혹은 마땅하다고 여겨지는' 것이다. 아이가 빗자루를 말로 생각하고 탈 때, 마음이 말타기라는 재미있는 이미지에 완전히 점령된다. 그래서 자신이 실제로 타고 있는 것이 진짜 말이 아닌 빗자루라는 것에

조금도 주목하지 않는다. 아이가 극도로 집중하면 놀이를 더 이상 놀이라고 생각하지 않게 된다. 환상 속 세계도 아이에게는 실제 세계이기 때문에 아주 진지한 태도를 유지한다. 물론 모든 상황이 황당하더라도 각각의 부분은 합리적일 필요가 있다. 두 자매가 장보기 놀이를 하고 있었다. 이때 아이들의 엄마가 집에 돌아와 가게 주인 역할을 하고 있던 언니에게 뽀뽀를 해주었다. 그러자 손님 역할을 하고 있던 동생이 뿔이 나서 "엄마, 왜 가게 주인하고만 뽀뽀해?"라고 말했다. 이와 같은 사례를 볼 때, 우리는 아이들의 놀이가 극본이나 소설을 쓰는 것과 흡사함을 알 수 있다. 순리와는 멀지만 순리에 위배되지 않는다. 비평가들이 말하는 '시의 진실'이 있는 것이다. 어른들은 진중하지 못한 일을 두고 어린아이 장난 같다는 말을 하곤 하는데 사실 어른들 중에 아이들이 놀이를 할 때처럼 진중하거나 전심을 다해 일하는 사람은 많지 않다.

셋째, 예술과 놀이는 감정이입 작용이 있어서 생기 없는 세계를 활발한 생명체로 본다. 어른들은 사람과 사물의 경계선을 분명히 하고 상상과 실제를 명확하게 나눈다. 하지만 아이들의 마음속에서 이런 구분은 상당히 모호하다. 아이는 사물을 자신과 동일하게 생각하고 생명이 있다고 믿기 때문에, 인형더러 아프지 않냐 묻고 주전자더러 뜨겁지 않냐고 걱정한다. 빗자루를 말 삼아 타고 다니는 아이에게 "네 빗자루에서 나뭇가지 하나를 떼어줄래?"라고 묻는다면, 아이는 그것을 자신의 말에서 털을 하나 떼어내는 일로

여긴다. 당연히 아이는 한소리를 내지르고는 빗자루에게 따뜻한 말을 건네려고 할 것이다. 아이는 별을 보고 하늘이 눈을 깜빡인다 하고, 이슬은 꽃의 눈물이라고 한다. 이것은 앞서 말했던 '우주의 감정화'다. 감정화는 아이에게만 있는 사물을 깨닫는 방식이다. 사람은 나이가 들수록 감정이입 작용을 하기 어려워진다. 나와 사물의 거리가 날이 갈수록 멀어지고 실제와 상상의 간극이 날이 갈수록 깊어지며, 이로 인해 세상도 재미없어지는 것이다.

　넷째, 예술과 놀이는 현실 세계 외의 이상 세계를 만들어 감정적 위안을 받게 한다. 빗자루 말을 타는 아이는 말타기가 재미있다고 느끼면서도 한편으로는 진짜 말을 탈 수 없음에 괴로워한다. 말타기 놀이는 현실의 부족함을 채우는 방법인 것이다. 근대의 수많은 학자들은 놀이가 정신과 체력의 과잉으로 발생되었다고 보았다. 있는 힘을 쓸 곳이 없으니 놀이를 하는 것이라고 말이다. 이 말을 전부 믿을 수는 없지만 일부 진리를 내포하고 있다고 생각한다. 인생이란 놈은 무릇 움직임을 좋아하는데, 살아 있으나 움직일 수 없으면 고통스럽다. 그래서 사람들이 질병, 노화, 감금을 싫어하는 것이다. 우리의 움직임을 박탈하기 때문이다. 인간은 움직일수록 더욱 자유로워지고 즐거워지기에 제한이 있는 것을 싫어하고 무한한 것을 추구한다. 현실 세계는 한계가 있어서 완전한 자유 활동을 용인하지 않는다. 이에 우리는 불안함과 답답함을 느끼고 권태를 느낀다. 이 같은 불안과 권태를 해소하기 위해 사람은 자신만의

공중누각*을 만든다. 답답함은 삶의 '유한함'에 대한 불만족에서 기인하고, 환상은 삶의 '무한함'에 대한 추구이므로 놀이와 문예는 환상의 결과이다. 이들은 사람들이 실제 세계의 족쇄를 벗어버리도록 도우며 가능의 세계로 가서 쉴 수 있게 한다. 한가로울수록 단조로운 생활을 못 견디고 딱딱하고 평범한 세계 속에서 예상치 못한 파도를 맞닥뜨리고 싶어 하기에, 우리는 환상 속에서 근심과 답답함을 해소하는 것이다. 그래서 놀이와 예술의 필요성은 한가할 때 더욱 절박해진다. 이런 의미에서 문예와 놀이는 일종의 '여가 활동'인 셈이다.

아이는 놀이를 할 때 주관적으로 공중누각을 만드는데 여기에는 몇 가지 특징이 있다. 아이들의 상상력은 아직 경험이나 이지로 속박된 적이 없기 때문에 장애물이 전혀 없다. 조금의 사실만 사고할 수 있어도 바로 일종의 예술적 경지에 이를 수 있고, 한순간에 이 경지를 알록달록하게 물들일 수 있다. 아이는 어떤 사물이든 장난감으로 삼을 수 있고, 새로운 세계를 선사할 수 있으며, 곧바로 변화무쌍한 세계를 만들 수 있다. 아이들은 예술가인 것이다. 예술가들은 흔히 "대인은 어린아이의 마음을 잃지 않는다."라고 말한다. 하지만 그런 말을 한다고 한들, 예술가는 어쩔 수 없이 어른이다. 아이들처럼 미숙하지도, 자유롭지도 않다.

놀이와 예술의 공통점을 살펴보았지만, 사실 놀이는 그저 초

* 공중에 떠 있는 신기루라는 뜻. 내용이 없는 문장이나 쓸데없는 의론, 진실성이나 현실성이 없는 일, 허무하게 사라지는 근거 없는 가공의 사물, 기초가 튼튼하지 못하여 무너지는 것 등을 비유적으로 나타낸 말이다.

기 형태의 예술이지 그냥 예술이 아니다. 그렇기 때문에 예술과 놀이는 어쩔 수 없이 세 가지 중요한 차이점이 생긴다.

첫째, 예술은 모두 사회성이 있지만 놀이에는 사회성이 없다. 아이가 놀이를 할 때는 자신의 즐거움만을 추구하지 놀이를 통해 타인의 공감이나 칭찬을 얻으려고 하지 않는다. 표면적으로 보면 이기주의에 치우쳤다고 생각할 수 있으나 사실은 아직 자아 관념이 충분히 발달하지 못한 탓이다. 아이들은 근본적으로 자신과 사물을 명확하게 구분하지 못하기 때문에 자신의 생각에 대한 다른 사람의 공감을 구하는 단계에 갈 수 없다. 반면 예술의 창조는 반드시 감상하는 사람이 있어야 한다. 예술가가 어떤 이미지를 보거나 어떤 감정을 느꼈을 때 홀로 느끼는 즐거움만으로 만족하지 못하는 것은 다른 사람도 같은 이미지를 발견하고 비슷한 감정을 느끼길 바라기 때문이다. 명예를 얻기 위해 사회적 심리에 비위를 맞추는 게 아니라, 열정이 있으니 세상이 공감해줄 날을 기대하지 않을 수 없는 것이다. 그래서 예술은 크로체파 미학가들이 '표현'하면 끝난 것이라고 말한 것과 달리 '전달'되어야 한다. 원시시대의 예술가는 모든 민중이었다. 나중에야 예술가가 한 계급이 되었지만, 그들의 작품 역시 민중의 공유물이었다. 예술은 한 송이 꽃과 같고 사회는 땅과 같아서, 땅이 비옥하면 꽃은 무성하게 자란다. 예술 풍조의 절반은 작가가 만들고 절반은 사회가 만드는 셈이다.

둘째, 놀이는 사회성이 없어서 감상한 이미지를 표현하는 것에만 집중한다면, 예술은 사회성이 있어서 한 걸음 나아가 후대에

전달하고자 한다. 그래서 놀이는 작품이 있을 필요가 없는 반면, 예술은 작품이 있어야 한다. 놀이는 그저 즉흥적인 것이다. 아이는 모래성을 쌓다가 아직 완성되지 않았는데 무너뜨려도 그것으로 만족하고 기뻐하며 미련을 두지 않는다. 그러나 예술가는 만족스러운 작품을 마치 엄마가 갓난아이를 대하듯 소중히 보호한다. 음악가 베토벤은 살아 있는 것이 가장 큰 고통이라고 말했다. 만약 그의 마음속에 아직 못다 쓴 곡이 남아 있지 않았다면 그는 진작 자살했을 것이다. 사마천 역시 《사기史記》를 써야 했기 때문에 궁형의 치욕을 견딜 수 있었다. 이런 사례들을 통해 예술가가 예술을 다른 어떤 것보다 중요하게 여긴다는 사실을 알 수 있다. 더불어 자신이 아름다운 형상을 귀하게 여기는 것처럼 주위 사람도 귀하게 여겨주길 바란다. 예술가들이 요정을 만난다면 그들은 요정을 인간세계에 영구히 보존하고 싶어 할 것이다.

셋째, 예술가는 작품을 통해 그의 정서를 주위 사람에게 전달하고 싶어 하고 주위 사람들도 공감해주길 원하기 때문에 전달에 필요한 기술을 연구하지 않을 수 없다. 우선은 전달할 매개체를 연구하고, 그다음으로는 이 매개체를 이용하여 어떻게 아름다운 형식을 만들어낼지를 연구한다. 예를 들어 시를 쓴다면 언어가 매개체다. 매개체는 정서를 전달할 수 있기 때문에 함부로 남용해서는 안 된다. 구양수歐阳修의 《주금당기晝錦堂記》의 첫 두 문장은 원래 "벼슬길에 나아가 장군이 재상이 되어, 부귀를 얻어 고향으로 돌아오는 것을.仕宦至將相, 富貴歸故鄉。"이었다. 그러나 송고하는 사자가 이미

몇백 리를 가고 나서 구양수는 부랴부랴 사람을 보내 '…고(접속사) ﬢ'를 두 번 붙여달라고 했다. 글을 쓰는 사람들은 늘 이렇게 대충대충 하지 않는다. 아이가 놀이를 할 때를 생각해보면, 매개체에 대해서 이렇게 조심스러운 선택 과정을 거치지 않는다. 말타기를 하고 싶은데 눈앞에 빗자루가 있으면 빗자루를 사용하고, 의자가 보이면 의자를 사용한다. 어차피 이미지를 대체하는 일종의 부호일 뿐이므로 스스로가 말이라고 생각하면 그뿐이다. 주위 사람들이 빗자루를 보고 말의 이미지를 떠올리든 말든 전혀 개의치 않는다. 하지만 만약 화가가 말을 의도하고 빗자루를 그려냈다면 누가 그의 속뜻을 알 수 있을까? 예술의 내용과 형식은 하나로 합쳐질 수 있어야 하고 이 일치가 곧 아름다움이다.

결론적으로 예술은 놀이의 본능을 근거로 하고 있지만, 동시에 사회성을 지니고 있고, 작품이 있어 그 정서를 보는 이에게 전달해야 하며, 매개체의 선택과 기술적 훈련을 고려해야 한다. 예술은 이렇게 점차 발달하여 지금까지 왔고, 이미 놀이보다는 한참 앞서서 따라잡지 못하는 단계에 이른 것이다.

상상만으로는
예술을 창조할 수 없다
예술과 놀이

이지적인 측면에서 보면 창조된 상상은
두 가지 심리 작용으로 분석할 수 있는데,
하나는 분상 작용이고,
또 하나는 연상 작용이다.

예술과 놀이는 모두 공중누각을 지어 마음을 위로하고 흥을 배출하게 해준다. 이제 이런 공중누각이 어떻게 지어졌는지를 연구해보자. 시인이 시를 쓸 때, 화가가 그림을 그릴 때의 심리 활동은 과연 어떠할까?

조금 더 명확하게 설명하기 위해서 예술 작품 하나를 사례로 들어보겠다. 각종 예술 작품이 모두 사례가 되어줄 수 있지만, 우리에게 진적*을 볼 수 있는 것이 단시短詩뿐이기 때문에 단시를 선

* 서예가, 화가가 손수 쓰거나 그린 작품

택하고자 한다. 다만 다른 작품들의 이치도 이와 다르지 않음을 기억하기 바란다. 왕사정이 칭송하던 당나라 칠언절구 중에서도 '압권'인 왕창령王昌齡**의 〈장신원長信怨〉이다.

> 빗자루를 들고 청소하고 나니 날이 밝고 궁궐문이 열리는데, 잠시 무료하여 둥근 부채를 들고 더불어 배회하노라. 옥 같은 얼굴은 겨울철의 까마귀에도 미치지 못하고, 아직도 까마귀는 소양전의 햇볕을 받으며 날아오네.
>
> 奉帚 平明金殿開, 暫將團扇共徘徊。玉顏不及寒鴉色, 猶帶昭陽日影來。

이 시의 주인은 반첩여班婕妤***이다. 그녀는 한성제漢成帝****의 총애를 잃고 나서 장신궁長信宮에서 태후를 모시며 귀양살이를 했다. 소양전은 한성제와 조비연趙飛燕*****이 거주했던 곳이었다. 이 시는 구체적인 예술 작품이다. 왕창령이 이 시를 쓸 때 마음이 어땠는지 기록을 남겨뒀을 리 없고, 어쩌면 이런 부분에 관심이 없었을지도 모르지만 우리는 심리학의 도움을 받아 글을 분석해 그의 심경을 유추해볼 수 있다. 왕창령은 이 시를 쓸 때 과연 어떤 심리적인 활동을 했을까?

** 당나라 때의 시인
*** 서한시대의 후궁이자 문학가
**** 전한의 제11대 황제
***** 한나라 성제의 두 번째 황후

그는 분명 상상을 사용했을 것이다. 상상이란 무엇인가? 상상은 마음속에서 형상을 만들어내는 것이다. 예를 들어 겨울 까마귀를 보면 마음속에 희미한 모습이 각인되고, 그것이 어떻게 생겼는지 기억하게 된다. 이처럼 외부의 사물로부터 각인된 희미한 모습이 곧 '형상'이다. 형상은 머릿속에 흔적을 남겨서 눈으로 까마귀를 보고 있지 않아도 여전히 까마귀의 생김새를 기억할 수 있다. 심지어 한 번도 겨울 까마귀를 본 적이 없는 사람이라도 다른 사람이 그 모습을 묘사해주면 이미 가지고 있는 형상들을 조합해 대략적인 모습을 끼워 맞출 수 있다. 이와 같이 이전의 형상을 '회상', 끼워 맞추는 심리 활동을 '상상'이라고 한다.

형상은 재현과 창조가 있는데 일반적인 상상의 대부분은 재현이다. 지각에서 비롯된 형상이나 회상된 형상 역시 마찬가지다. 어제 본 오리 한 마리를 오늘 회상한다면, 자신만의 의미를 부여하여 그 모습을 변형할 필요는 전혀 없고 그저 재현된 상상을 이용하면 충분하듯이 말이다. 예술 작품 역시 재현된 상상을 이용하지 않을 수 없다. 왕창령의 시에서 '빗자루로 청소하다', '궁전', '옥 같은 얼굴', '겨울 까마귀', '해그림자', '둥근 부채', '배회' 등의 단어는 독립적으로 존재할 때는 그저 재현된 상상이다. '둥근 부채'의 형상은 특히 그렇다. 반첩여가 이미 〈원가행怨歌行〉*에서 가을에 버린 부채와 자신을 비교한 바 있는데, 왕창령은 이를 차용했을 뿐이다. 시를 쓸 때는 주위 사람들이 이를 이해할 수 있어야 하는데, '이해'

* 반첩여가 조비연의 무고를 당해 장신궁으로 피해 가서 지은 원망의 시

한다는 것은 이전의 경험을 떠올려 인정할 수 있어야 함을 의미한다. 이전의 경험으로 새로운 경험을 인정한다는 것은 대부분 재현된 상상을 근거로 한다는 뜻이다.

하지만 재현된 상상만으로는 예술을 창조할 수 없다. 예술을 창조하려면 상상 또한 창조된 것을 이용해야 한다. 창조된 상상은 무에서 유를 창조하는 것이 아니라 이미 존재하는 형상에서 새로운 조합을 만들어내는 것이다. 〈장신원〉의 핵심은 마지막 두 마디에 있는데 이는 창조된 상상으로 만든 것이다. 사람들은 '겨울 까마귀'와 '해그림자'를 본 적이 있을 수 있지만, 반첩여의 '원망'이 소양전의 해그림자를 받은 겨울 까마귀에서 발견될 것이라고 생각한 사람은 아무도 없을 것이다. 하지만 이 말이 왕창령의 입을 통해 전해지니, 우리는 실제로 그것이 참된 감정이자 진리라고 생각하게 된다. 이 사례를 통해 봤을 때, 창조의 정의는 '평범하고 낡은 재료로 평범하지 않고 새로운 조합을 만들어내는 것'이라 할 수 있다.

왕창령의 시의 제목은 〈장신원〉이다. 여기서 '원망'은 추상적인 단어일 뿐이다. 그의 시는 오히려 눈앞에 있는 것처럼 아주 구체적인 상황을 그려내며, 말로 원망하는 것이 아니라 자신이 보고 있는 것을 원망한다. 예술은 철학과 달리 추상적인 것을 가장 배척한다. 추상적 개념은 우선 예술가들의 머릿속에서 먼저 번역되어 구체적인 형상을 가져야 하고, 그 후에 작품으로 표현된다. 구체적인 형상만이 깊은 감정을 끌어낼 수 있기 때문이다. 예를 들

어 '빈부 불균형'이라는 말을 들으면 딱딱한 회계 용어 같지만, 두보가 한 것처럼 "고관들 집에서는 술과 고기 썩는 냄새요, 길거리에는 얼어 죽은 해골이 있더라.朱門酒肉臭, 路有凍死骨。*"라는 형상으로 번역하면 예술이 된다. 이지적인 측면에서 보면 창조된 상상은 두 가지 심리 작용으로 분석할 수 있는데, 하나는 분상** 작용이고 또 하나는 연상 작용이다. 우리에게 있는 모든 현상은 각각 독립적인 것이 아니라 경험 속에 박혀 있는 것으로, 다른 수많은 형상과 하나로 결합되어 있다. 숲에서 오리 한 마리를 봤을 때 동시에 숲이나 하늘, 지나가는 사람 등 다른 많은 것도 함께 보는 것처럼 말이다. 만약 이 기억의 전부가 다시 떠오른다면 오리의 형상만을 따로 선택하여 응용하기가 어렵다. 실뭉치 속에 쓰고 싶은 실이 엉켜 있어 그것만 뽑아내려고 해도 다른 실이 섞여 나오듯이.

이때 '분상 작용'이 필요하다. 어떤 형상(예를 들어 오리의 형상)을 관련된 수많은 다른 형상과 분리하여 뽑아내는 것이다. 선택의 기초다. 많은 사람들이 예술을 창조할 수 없는 것은 이 능력이 없기 때문이다. 분상 작용 능력이 부족한 사람은 종종 "17년의 역사를 어디서부터 말해야 하나?"라고 말하는데, 어떤 형상을 떠올리면 그와 평소에는 관련이 있지만 지금 주제와는 전혀 상관 없는 여타 많은 형상들이 모두 딸려 나와서 그렇다. 공부를 잘 못 하는 아이들은 공부를 열심히 했지만 실제로 써먹으려고 하면 외웠던 것

*　〈자경부봉선현영회오백자〉 중에서
**　분리하여 생각하는 것

들이 통째로 떠올라 필요한 문장만을 건져 올리지 못하는, 분상이 안 되는 어려움을 겪는다.

분상 작용이 있어야 선택을 할 수 있다. 그냥 선택만 하려고 하면 때로 그것은 이미 창조가 되어버린다. 조각가가 돌덩이로 큐피트를 만들어내고, 화가가 황량한 숲속에서 한 폭의 풍경을 그려내는 것은 모두 혼란스러운 상황 속에서 쓸 만한 것을 뽑아내고 그렇지 않은 것을 버려서 완벽한 형상을 만들어내는 과정이다. 시 역시 때로는 분상 작용만 해도 완성되는 경우가 있다. 예를 들면 "동쪽 울타리 아래에서 국화꽃을 따다, 홀연히 남쪽 산이 눈에 들어오네.采菊东篱下, 悠然见南山。", "잔잔히 이는 물결, 유유히 내리는 새.寒波澹澹起, 白鸟悠悠下。***", "바람 불어 풀이 쓰러지니 소와 양이 보인다.风吹草低见牛羊。****" 등도 혼란스러운 자연 속에서 기계적인 흔적 없이 아름다운 형상을 그려낸 명문장이다.

하지만 창조의 대부분은 형상의 새로운 조합이고, 조합은 대부분 '연상 작용'을 이용한다. 우리가 앞서 미감과 연상을 논할 때 이미 이야기한 것처럼, 잘못된 연상은 미감의 이치를 방해하지만 한 가지 중요한 원칙이 남아 있다. 그것은 연상은 지각과 상상의 기초이며, 예술은 지각과 상상을 떠날 수 없기 때문에 연상을 떠날 수 없다는 원칙이다. 나는 이에 대해 깊은 이야기를 나누고 있다는 자체가 매우 의미 있는 일이라고 생각한다.

*** 원호문元好问의 〈영정유별潁亭留別〉 중에서
**** 남북조 시기 칙륵족의 민가인 〈칙륵가敕勒歌〉 중에서

이전에 연상을 '접근'과 '유사' 두 가지로 구분했다. 왕창령이 시에서 사용한 '둥근 부채'라는 형상은 반첩여의 시에서 처음 사용됐을 때 그녀가 총애를 잃은 것과 버려진 가을에 버려진 부채가 흡사하다는 유사 연상이 이루어졌다. 그러나 왕창령이 '둥근 부채'를 사용했을 때는 반첩여의 〈원가행〉을 읽어본 적이 있고, 그녀를 떠올리면서 경험에 의해 그 부채를 떠올렸기 때문에 접근 연상이 이루어졌다. 왕창령 역시도 반첩여와 부채가 유사하다는 것을 생각할 수 있었을 것이다.

'회고'하거나 '옛것을 기억'하는 작품의 대부분은 접근 연상을 사용한다. 적벽을 보면 조조와 소동파를 떠올리고, 벽에 걸린 옷을 보고 이미 저세상으로 떠난 아내를 떠올리는 것과 같다. 유사 연상은 예술에서 특히 중요하다. 《시경》에서는 '비比', '흥興' 모두 유사 연상을 근거하고 있다. 예를 들어 《시경》〈관저關雎〉 편의 '구욱구욱 우는 물무리새關關雎鳩'는 부부간의 애정을 물무리새의 사랑에 빗댄 것이다. 〈장신원〉의 '옥 같은 얼굴'은 이제 상투적인 말이 되었지만 이를 처음 사용한 사람은 한바탕 상상을 거쳐 표현한 것이다. '옥'과 '얼굴'은 원래 아무 상관이 없는 단어들이지만, 색이 피부와 비슷하다는 점으로 끼워 맞춰졌다. 문자에서 파생되는 의미의 대부분은 이렇게 시작된다. 장선張先이 말한 "구름이 흩어지고 달이 나오니 꽃이 그림자를 희롱하네.雲破月來花弄影"라는 구절에 나타난 '破(깨뜨릴 파), 來(올 래), 弄(희롱할 롱)'의 세 가지 동사도 유사 연상에서 파생된 것이다.

유사 연상의 결과로 사물이 사람이 되기도, 사람이 사물이 되기도 한다. 사물이 사람이 되면 '의인화'이다. 〈장신원〉의 '겨울 까마귀(추운 까마귀)'가 그 예이다. 까마귀가 추위를 느낄 수 있는지는 우리가 직접적으로 알 수 없지만, 그것이 추울 것이라고 처지를 바꾸어 생각했다. 이뿐만 아니라 까마귀는 반첩여가 부러워하고 질투하던 황제의 은총을 받는 대상으로, 조비연을 은유한 것이다.

모든 감정이입 작용이 유사 연상을 일으키고 의인화의 예시가 된다. 예를 들어 "시절을 한탄하니 꽃도 눈물을 뿌리고, 헤어짐을 슬퍼하니 새도 놀라는구나.感時花濺淚, 恨別鳥驚心。[*]"와 "물은 마치 미인의 눈에 이는 물결 같고, 산은 마치 미인의 찡그린 눈썹 같구나.水是眼波橫, 山是眉峰聚。[**]" 같은 시구 모두 사물을 의인화했다.

사람이 사물이 되는 것은 일반적으로 '탁물托物'이라고 한다. 반첩여가 스스로를 '둥근 부채'에 비유한 것이 바로 탁물의 예시이다. 탁물을 하는 이유는 대부분 속마음을 직접적으로 말하는 것을 꺼려 완곡하게 은어로 이야기하고자 함이다.

조식은 형에게 몰려 일곱 걸음을 걷는 동안 시를 지었다. "깍지를 태워 콩을 삶으니, 콩이 솥 안에서 우는구나. 본디 한 뿌리에서 자랐건만, 왜 서로 들볶아야만 하는지!煮豆燃豆萁, 豆在釜中泣, 本是同根生, 相煎何太急!"라며 콩에 자신과 형을 빗댄다. 청나라 시절에 어떤 시인은 아이신기오로[***]가 오랑캐를 이용해 명나라의 강산을 빼앗은

· 　　두보의 〈춘망春望〉 중에서
·· 　　왕관王觀의 〈복산자·송포호연지절동卜算子·送鮑浩然之浙東〉 중에서
··· 　　청나라 황제의 성

것을 직접적으로 나무랄 수 없어 〈영자모란咏紫牡丹〉을 인용하여 "정색正色*이 아닌 자모란이 홍모란의 자리를 가로채니, 이종을 왕이라 하는구나.奪朱非正色, 異種盡稱王。"라고 말하기도 했다.

이 모두가 탁물의 예시다. 가장 평범한 탁물은 '우화'로, 우화의 절반이 동물이나 식물의 이야기이다. 주로 인간의 시비나 선악을 은유한다. 탁물은 중국 문인들이 가장 좋아하는 방법이었다. 장주莊周와 굴원屈原이 처음 시작했다. 하지만 후대의 주소가는 옛사람의 시에 억지로 끼워 맞춘 탁물이 너무 많다고 생각했다. 아래 황정견의 말도 같은 의견이다.

> 억지로 끼워 맞추기를 좋아하는 사람은 요지를 버리고 흥을 취한다. 숲과 샘물, 사람, 초목, 물고기, 벌레를 만나면 사물에는 모두 의탁할 여지가 있는 것으로 알고 세상의 논의에서 은어를 말하는 것처럼 시에 의탁한다.

의인과 탁물은 모두 상징에 속한다. 소위 '상징'이라는 것은 갑이 을의 부호가 되어 유사 연상을 일으키는 것이다. 상징의 가장 큰 용도는 구체적 사물로 추상적인 개념을 대체하는 것이다. 앞서 말했듯이 예술은 추상과 실제와 동떨어지는 것을 가장 두려워하기 때문에 상징은 이를 면할 수 있는 둘도 없는 방법이다. 상징의 정의는 '형상에 이치를 의탁하는 것'이다. 매성우梅聖俞의 《속금침시격

* 순수한 색

續金針詩格》에는 이 정의를 발휘할 수 있는 말이 있다.

> 시에는 내의와 외의가 있고 내의는 이치를, 외의는 형상을 추구한
> 다. 내외의가 함축되어야 시격을 갖추게 된다.

〈장신원〉에서 '햇빛을 받으며'라는 표현을 쓴 것은 '황제의 은
총'이라는 단어가 그 함의까지 담아내기 부족하다고 생각했기 때
문이다. 만약 상징을 이해한다면 '황제의 은총'을 표현할 때 구름
으로 옷을 만든다는 상징을 쓸 수도 있다. 흔적으로 심오함을 연결
시키는 것이다.

시에는 해설해낼 수 있는 부분이 있고 그렇지 못한 부분이 있
다. 그렇지 못한 부분은 독자가 깨닫기에 달렸다. 우리는 이 미묘한
경지를 빈약한 먹물에 국한시키지 말아야 한다.

상상을 초월하거나
그 품으로 들어가거나
감정의 포화

⌒

결론적으로 예술의 임무는
이미지를 창조하는 것이지만 이 이미지는
반드시 감정이 포화되어 있어야 한다.

시인은 상상력 외에도 반드시 '감정'이 있어야 한다.

분상 작용과 연상 작용은 단지 어떤 이미지가 어떻게 발생되었는지를 설명할 수 있을 뿐 작가가 왜 가능한 이미지들 중 이것만을 선정하였는지를 설명하지는 못한다. 앞서 인용했던 〈장신원〉에서 왕창령은 왜 장신궁 주변의 수많은 사물 중 겨울 까마귀를 선택했을까? 겨울 까마귀와 연상할 수 있는 수많은 것 중에 왜 소양궁에 든 햇볕을 선택했을까? 연상은 우연이 아니다. 갈 수 있는 몇 가지 길 중에 연상은 단 하나의 길만을 선택하는 일이다. 감정이 은

밀히 주관하고 있기 때문이다. 장신원 주변의 수많은 사물 중에 소양궁에 든 햇볕을 받으며 나는 겨울 까마귀만이 버림받은 여인의 정서를 비유할 수 있었던 것은 그것만이 '원망'스러운 처지를 나타낼 수 있었기 때문이다. 예술 작품 속 사람의 감정과 사물의 이치는 하나로 융합되어야 비로소 완전한 경지에 이를 수 있다.

이 이치를 왕창령의 〈규원閨怨〉으로 더 들여다보자.

> 안방의 젊은 부인은 수심을 모르는 듯, 봄날에 화장을 곱게 하고는 누각에 오르네. 문득 길가의 버드나무 파랗게 잎 피어났음을 보더니만, 높은 벼슬 구하라고 남편을 멀리 보낸 걸 못내 후회하는구나.
> 閨中少婦不知愁, 春日凝粧上翠樓, 忽見陌頭楊柳色, 悔敎夫壻覓封侯。

버드나무는 원래 수많은 연상을 불러일으킬 수 있는 사물이다. 버드나무를 보고 환온桓溫은 "나무도 오히려 이와 같은데, 사람이 어찌 견디겠는가!"라고 말하고, 소도성蕭道成은 "이 버드나무에 풍치가 있고 사랑스러운 것이, 마치 그 당시 장서張緖의 모습 같구나."라고 말하고, 한굉韓翃은 "옛날에는 푸르고 푸르렀는데 지금도 그대로 있는가?"라며 장대章台의 기생을 떠올렸다. 그렇다면 왜 이 시의 작가는 벼슬을 구해 오라고 남편을 보낸 일을 후회하게 되었을까?

'남편'의 이미지가 '봄날에 화장을 곱게 하고는 누각에 오르

는' 안방의 젊은 부인에게는 감정이 포화되는 이미지이고, 버드나무의 짙푸름이 봄을 가장 잘 느끼게 해주어 이를 통해 '남편'의 이미지가 그녀의 마음속에 떠오른 것이다. 감정은 끊임없이 생겨나는 것으로 이미지 또한 마찬가지다. 다른 감정으로 바뀐다는 것은 다른 이미지로 바뀐다는 뜻이고 그것은 곧 다른 종류의 경지에 이르는 일이다. 풍경으로 인해 감정이 생겨날 수 있고, 감정으로 인해 풍경이 생겨날 수도 있다.

때문에 이 영역은 시가 스스로 해낼 수 있는 것은 아니다. 어떤 사람은 바람, 꽃, 눈, 달 등이 사람들에게 너무 많이 언급되어서 모든 시가 이미 너무 많이 만들어졌고 시에 더 이상 미래가 없다고 말한다. 이런 사람은 시가 어떤 것인지 생명이 어떤 것인지 모르는 사람이다. 시는 생명의 표현이고, 생명은 프랑스의 철학자 베르그송^{Bergson}이 말했듯이 시시각각으로 변하며 시시각각으로 창조되는 것이다. 시가 이미 다 만들어졌다는 것은 생명이 끝에 도달했다는 말과 같다.

왕창령은 반첩여도, '안방의 젊은 부인'도 아닌데 어떻게 그녀들의 감정을 느꼈을까? 이 부분은 또다시 "자네는 물고기가 아닌데 어떻게 물고기의 즐거움을 아는가?"로 돌아가게 된다. 시인과 예술가는 모두 '입장 바꿔 생각하기', '사물을 아주 세밀하게 느끼기'에 탁월한 능력을 가지고 있다. 그들이 어떤 사람에 대해 묘사할 때는 순식간에 그 사람의 마음속을 파고들어 직접 그 사람이 되어 살며 그의 감정을 깨닫는다. 우리가 예술가들의 작품을 접할 때

작품 속 깊이 감정과 이치가 존재함을 느끼는 것과 같다. 이렇게 마음을 관통하는 가운데 우리는 우주와 생명의 연결 고리를 발견할 수 있다. 시인과 예술가들의 마음이 곧 작은 우주이다.

일반적인 비평가들은 문예 작품을 '주관적' 작품과 '객관적' 작품으로 나누는 것을 좋아하는데, 자신의 경험을 적은 작품은 주관적이고, 다른 사람의 경험을 쓰면 객관적이라고 생각한다. 이런 구분은 사실 매우 얄팍하다. 주관적인 작품에는 반드시 객관성이 담기고, 객관적인 작품에도 역시 주관성이 담기기 때문이다.

> 새로 끊어낸 제나라 흰 비단, 희고 깨끗함이 서리와 눈 같네. 합환 부채 만들려 마름질하고 나니, 둥글기는 밝은 달 같아라. 임의 품 안과 소매 속을 드나들며, 흔들려 움직여서 산들바람을 일으키는 구나. 항상 두려운 바는 가을철이 되어, 찬바람이 무더위를 다 앗아갈까 함이니. 대로 만든 상자 속에 버려진다면, 임의 은혜로운 그 사랑도 중도에 끊어지고 말겠지.
>
> 新裂齊紈素, 皎潔如霜雪。　裁爲合歡扇, 團圓似明月。
> 出入君懷袖, 動搖微風發。　常恐秋節至, 涼飆奪炎熱。
> 棄捐篋笥中, 恩情中道絶。

반첩여의 〈원가행〉이다. 그녀가 둥근 부채에 자신을 빗대었으니 주관적인 문학이라 할 수 있다. 하지만 반첩여가 이 시를 쓸 때는 원망하는 감정에 빠져 있지 않았을 것이다. 그녀는 잠시 자신의

처지에서 벗어나 그 처지가 어떠한지 객관적으로 바라보았다. 그렇게 그녀는 자신의 처지가 둥근 부채와 같다는 것을 발견한다. 이는 곧 반첩여가 〈원가행〉을 쓸 때는 객관적인 위치에서 자신이 처한 상황을 한 폭의 그림으로 두고 바라봤다는 뜻이다. 그 순간 그녀는 버림받은 여인에서 버림받은 여인을 노래하는 시인이 됐고 실제 삶과 예술 사이에 거리를 만들어냈다.

왕창령의 〈장신원〉에서 왕창령은 당나라 시절의 남자로서 한나라 시절의 여자에 대해 썼으니 그의 시는 객관적인 문학이라 할 수 있다. 하지만 그는 반드시 입장을 바꿔서 반첩여가 장신궁에 살던 상황이 어땠을지 상상해봐야 했을 것이고, 반첩여가 그랬던 것처럼 그 또한 버림받은 여인의 처지를 한 폭의 그림으로 두고 감상해야 했을 것이다. 그 상상에 집중할 때 왕창령은 물아일체의 경지에 이르고 순식간에 그의 마음이 곧 반첩여의 마음이 되며 객관적인 감상자의 입장에서 주관적인 감수자가 된다. 결론적으로 사공도司空圖가 말했던 것처럼 주관적인 예술가가 창조할 때는 '상상을 초월'할 수 있어야 하고, 객관적인 예술가가 창조할 때는 '그 품으로 들어갈' 수 있어야 한다.

문예 작품은 모두 완전함을 지녀야 한다. 그러기 위해선 지난 경험의 새로운 종합이 필요하다. 종합이 이루어지기 전에 이미지는 분산되고 어수선했으나, 종합되고 나서는 조화롭고 하나로 정리된다. 이런 종합의 원동력이 곧 감정이다. 완전한 전체 중의 각 부분은 서로를 의지하여 살아간다. 사람의 눈은 그 자체로도 아름

답지만, 몸 전체가 건강하면서 눈에도 활기가 가득해야지 완전한 아름다움이다. 눈만 따로 뜯어낼 수는 없다.

이것은 창조에 대한 '경구'다. 엄우嚴羽*는 "한나라와 위나라의 옛 시는 기상이 모호해서 글을 골라내기가 어렵고, 진나라는 아직 아름다운 글귀가 있다."라고 말했는데, 말은 이렇게 했지만 실제로는 그렇지 않고, 진나라의 시도 어떤 시대의 좋은 시처럼 여전히 골라내기 힘들긴 마찬가지였다. 예를 들어 〈장신원〉의 앞 두 구절 "빗자루를 들고 청소하고 나니 날이 밝고 궁궐문이 열리는데, 잠시 무료하여 둥근 부채를 들고 더불어 배회하노라.奉帚平明金殿開, 暫將團扇共徘徊."를 따로 뜯어내어 보면 아주 평범하지만, 이 두 구절이 묘사한 영화가 사라진 상황이 나오지 않는다면 뒤 두 구절의 중점을 나타낼 수 없었을 것이다. 실력은 점정**하는 것으로 나타난다지만 사실은 용을 그리는 것부터 시작되어야 한다. 문예 작품을 감상하거나 창조할 때는 먼저 전체적인 인상에 주목해야 하고 그에서 벗어나지 않는 세세한 곁가지들을 곁들여야 하는 것이다.

> 강남에서 연잎을 딸 수 있다. 연잎이 얼마나 무성한지! 물고기가 연잎 사이로 뛰논다. 물고기가 연잎 동쪽에서 뛰놀고, 물고기가 연잎 서쪽에서 뛰놀고, 물고기가 연잎 남쪽에서 뛰놀고, 물고기가 연잎 북쪽에서 뛰논다.

* 남송의 시인이자 평론가
** 사람이나 짐승 따위를 그릴 때 맨 나중에 눈동자를 그려 넣다.

江南可採蓮, 蓮葉何田田! 魚戲蓮葉間。

魚戲蓮葉東, 魚戲蓮葉西, 魚戲蓮葉南, 魚戲蓮葉北。

한나라 시절 민가 〈강남江南〉은 각각을 따로 보면 모든 구절에 아무런 특색도 없지만, 하나로 합쳐놓고 보면 한 폭의 고요하고 아름다운 이미지다. 위나라 시절의 시뿐만 아니라 진나라 이후의 작품인 진자앙陳子昂의 〈등유주대가登幽州臺歌〉도 마찬가지다.

앞으로는 옛사람을 보지 못하고, 뒤로는 오는 사람 볼 수가 없네.

천지의 무궁함을 생각하다, 홀로 슬퍼하며 눈물 흘리네.

前不見古人, 后不見來者, 念天地之悠悠, 獨愴然而涕下。

역시 전체적인 인상부터 완미해야 한다. 한 글자 한 구절을 나눠서 봐선 안 된다. 진나라 이후의 시와 사의 대부분이 일부가 전체 인상을 뛰어넘고, 총명한 기운을 지나치게 다듬은 흔적이 겉으로 다 드러나 있다. 이는 확실히 예술이 쇠락하는 현상이었다.

감정은 종합적인 요소로 원래는 상관이 없던 수많은 이미지들이 감정의 도움을 받아 완전한 하나의 유기체가 될 수 있다. 예를 들 수 있는 구절이 참 많다.

서로를 그리워하는데 누런 잎은 떨어지고,

흰 이슬은 푸른 이끼를 적시네.

相思黃葉落, 白露點青苔。

- 이태백 〈장상사長相思〉

노래가 끝이 나도 사람은 보이지 않고,

강물 위엔 푸른 산봉우리들뿐이네.

曲終人不見, 江上數峰青。

- 전기錢起 〈상령고슬湘靈鼓瑟〉

수정으로 장식한 주렴을 치고 수정 베개를 베고 있네. 따스한 향
기가 스며 있는 원앙금침에서 꿈을 꾸네. 강가의 버드나무는 연기
같이 희미하네. 기러기는 새벽달이 떠 있는 하늘로 날아가네.

水晶簾里頗黎枕, 暖香惹夢鴛鴦錦。江上柳如煙, 雁飛殘月天。

- 온정균 〈보살만菩薩蠻〉 제2수

안개가 자욱하니 누대를 찾을 수 없고, 달이 희미하니 나루가 보
이지 않고, 도원을 바라보아도 아득히 멀어져 찾을 길이 없네. 어
찌 외로운 객관이 추운 봄을 막을 수 있겠는가? 두견새 울음소리
에 석양이 저물어간다.

霧失樓台, 月迷津渡, 桃源望斷無尋處。

可堪孤館閉春寒, 杜鵑聲里斜陽暮。

- 진관秦觀 〈답사행·침주여사踏莎行 郴州旅舍〉

이 시들에서 등장하는 자연물들은 풍경을 전달하는데, 전체의 시가 담고 있는 건 인간사이다. 그러나 이 시들을 완미해보면 인간사에 갑자기 풍경이 끼어들었다는 느낌보다는 그들이 자연스럽게 서로 연결되어 있다는 느낌을 받는다. 오히려 서로를 부각하면서 아름다움이 두드러지게 해준다. 이는 시어끼리 감정적으로 조화롭기 때문이다. 단순히 "노래가 끝이 나도 사람은 보이지 않고, 강물 위엔 푸른 산봉우리들뿐이네."라는 두 구절만 보면 노래가 끝나고 사람이 보이지 않는 것과 강물 위의 푸른 산봉우리는 아무런 상관이 없지만, 이 두 이미지가 모두 처량하고 냉정한 감정을 전달할 수 있기 때문에 조화로운 것이다. "노래가 끝이 나도 사람은 보이지 않는다."라고만 말하거나 "강물 위엔 푸른 산봉우리들뿐이네." 만 있다면, 그 의미는 매우 단조로워졌을 것이다.

이 예들을 통해 우리는 창조가 어떻게 평범한 이미지의 평범하지 않은 종합을 통해 나타나는지, 시가 왜 전체적인 인상을 이야기해야 하는지, 감정이 어떻게 이미지를 한데 모을 수 있는지에 대한 이치를 알 수 있다. 이런 감정의 종합이 있기 때문에 원래 산만했던 이미지가 산만하지 않고, 중복됐던 이미지가 중복되지 않을 수 있다. 《시경》의 대부분의 편에는 이런 예시들이 무수히 있는데, 모두 큰 차이가 없다. 예를 들어 《시경》의 〈왕풍·서리王風·黍離〉는 아래와 같다.

저 기장의 무성함이여, 저 피의 싹이여. 가는 걸음의 더딤이여 속

마음이 어지럽도다. 나를 아는 사람은 나를 일러 마음이 아프다 하는데 나를 모르는 사람은 나를 일러 무엇을 찾는가 한다! 아득한 푸른 하늘이여 이것이 누구의 탓입니까?

저 기장의 무성함이여, 저 피의 이삭이여. 가는 걸음의 더딤이여 속마음이 취한 듯하다. 나를 아는 사람은 나를 일러 마음이 아프다 하는데 나를 모르는 사람은 나를 일러 무엇을 찾는가 한다! 아득한 푸른 하늘이여 이것이 누구의 탓입니까?

저 기장의 무성함이여, 저 피의 열매여. 가는 걸음의 더딤이여 속마음이 목이 메는 듯하다. 나를 아는 사람은 나를 일러 마음이 아프다 하는데 나를 모르는 사람은 나를 일러 무엇을 찾는가 한다! 아득한 푸른 하늘이여 이것이 누구의 탓입니까?

彼黍離離, 彼稷之苗。 行邁靡靡, 中心搖搖。

知我者謂我心憂, 不知我者謂我何求! 悠悠蒼天, 此何人哉?

彼黍離離, 彼稷之穗。 行邁靡靡, 中心如醉。

知我者謂我心憂, 不知我者謂我何求! 悠悠蒼天 , 此何人哉?

彼黍離離, 彼稷之實。 行邁靡靡, 中心如噎。

知我者謂我心憂, 不知我者謂我何求! 悠悠蒼天, 此何人哉?

이 시에서 문장마다 바뀌는 것은 세 글자뿐이다. '苗', '穗', '實'은 시간의 변화를 나타내고 '醉', '噎'은 이와 운을 맞추기 위해 변경된 것이다. 의미상으로는 그다지 꼭 필요한 것은 아니다. 세 문장이 말하고자 한 건 올해 사계절 내내 마음에 걱정이 가득했다는

것이다. 시인은 왜 이것을 말하고 또 말했을까? 이는 감정이 원래 왕복되고 맴도는 것이며 끝없이 뒤엉키는 것이기 때문이다. 이 세 문장은 의미적으로는 확실히 중복된 것이지만 감정적으로는 중복이 아니다.

결론적으로 예술의 임무는 이미지를 창조하는 것이지만 이 이미지는 반드시 감정이 포화되어 있어야 한다. 감정은 자신에게 혹은 다른 사람에게서 나올 수 있으며, 시인은 자신에게서 나온 감정은 반드시 그에서 벗어나 관찰해야 하고, 다른 사람에게서 나온 감정은 그 속으로 파고들어 체험해봐야 한다.

감정은 가장 통하기 쉽다. 그래서 시가 여러 사람을 한데 모을 수 있다는 말이 나온 것이다.

하고 싶은 대로 해도
법도를 어기지 않는다

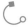

> 그들은 속박 속에서 발버둥 치다가 자유를 얻었고
> 동일함 속에서 변화를 만들어냈다.
> 율격은 죽은 방식이고 사람에 의존해야만
> 살아 움직일 수 있기 때문이다.

예술 방면에 있어서 감정의 포화를 느끼게 해주는 형상은 율격 속에 존재한다. 다시 왕창령의 〈장신원〉으로 말해보자. 이 시를 앞서 상상력과 감정이라는 두 가지 관점에서 연구한 바 있지만, 거기에서 멈춘다면 이 시의 아주 중요한 성분을 간과해버리게 된다. 〈장신원〉은 감정의 포화를 느끼게 하는 형상이기도 하지만 소리와 압운이 있는 '칠언절구'라는 테두리 안에 있는 것으로, 율격을 나타내기도 한다. 〈장신원〉이라는 형상은 왕창령이 특별히 만들어낸 것이지만 그 율격은 그가 만들어낸 것이 아니다. 칠언절구의 율격

은 이전에도 수많은 시인들이 사용했고, 이후에도 많은 이들에게 사용되었다. 시인에게는 아비에서 아들에게, 또 손자에게 전해 내려오는 집안의 가보와도 같다. 오언고시, 칠언고시, 오언율시, 칠언율시 및 단어 계보나 조 등도 마찬가지다.

율격의 기원은 모두 귀납이고, 율격의 응용은 모두 연역이다. 원래는 자연율이나, 나중에 규범율로 바뀌었다. 시만 놓고 봤을 때, 율격이 어떻게 원래는 자연율이었는지 알아보자.

시와 산문은 다르다. 산문에서 서사, 설리, 사리는 직설적인 것으로 말하고 나면 남는 것이 없기 때문에 순환하고 왕복하는 것은 거스르는 대신 솔직하고 유창하게 표현한다. 시는 흥을 남기면서 감정을 드러내는데 흥과 감정은 순환하고 왕복하며 쉴 새 없이 뒤엉키는 것이다. 솔직함은 저버릴지언정 한 사람이 노래하면 세 사람이 따라 어울려 읊조릴 수 있게 한다. 또한 감정을 말에 다 드러내놓았다. 대체적으로 산문은 대부분 서술의 어조를 사용하고 시는 대부분 감탄하는 어조를 사용한다.

당신이 어떤 젊은 아가씨를 본 일을 '사건'으로 보고 서술한다고 하자. 그러면 "나는 어떤 젊은 아가씨를 보았어."라고 말할 것이다. '이치'로서 이야기한다면 "그녀는 젊기 때문에 예뻐."라고 말할 수 있다. 사건도 서술했고 이치도 설명했으니 더 이상 말할 것도 없고 듣는 사람도 완전히 이해했을 것이다. 하지만 만약 당신이 그녀를 사랑하게 되었다면 "나는 그녀를 사랑해."라고만 해서는 될 게 아니다. 왜냐하면 이 말에는 사건을 서술하는 내용만 들어 있을

뿐이지 감정을 전달하는 내용은 없기 때문이다. 듣는 사람은 이 말만 가지고는 당신이 그녀를 얼마나 사랑하는지, 진정으로 사랑하는지를 알 수가 없다. 만약 당신이 진심으로 그녀를 사랑한다면 그녀를 그리워할 것이고 시간이 지나도 계속 생각날 것이다. 그리고 당신의 감정은 엎치락뒤치락할 것이다. 사랑이야말로 아주 상쾌하지 못한 훼방꾼이다. 이렇게 끝없이 뒤엉킨 정신은 끝없이 뒤엉킨 음절만이 표현해낼 수 있다. 이 이치는 연애 시들만 봐도 바로 이해할 수 있다. 그 예로 〈화산기華山畿〉가 있다.

어찌하여, 천하에 사람이 넘쳐나는데, 울렁울렁 너만 생각날까.
奈何許, 天下人何限, 慊慊祗爲汝。

아주 간단한 시라서 음절을 이야기하기에 좋은 예시는 아님에도 짧은 시 안에서 끝없이 뒤엉킨 감정을 깨달을 수 있는데, 그 이유는 음절이 짧긴 하지만 직설적이지 않기 때문이다. 첫 문장 첫 구를 '許ˣᵘ'로 끝맺었고, 두 번째 구는 운이 맞지 않는 '限ˣⁱᵃⁿ'을 사용했지만, 마지막 구는 다시 '許'와 운이 맞는 '汝ʳᵘ'로 끝을 맺어 음절이 왕복되었다.* 이렇게 왕복되는 것은 감정도 왔다 갔다 왕복되기 때문이다. 이런 이치는 비교적 긴 시에서 더 쉽게 발견할 수 있다. 《시경》 중에 〈권이〉 편 혹은 앞서 인용했던 〈서리〉 편를 완미해보면 알 수 있다.

* '許'에서 '限'으로 간 것이 왕, '限' 에서 '汝'로 간 것이 복

운은 음절의 성분 중 하나다. 음절은 운 외에도 문장 길이, 운율, 교차 등에서도 발견할 수 있다. 문장의 길이와 운율, 교차가 존재하는 이유도 운과 마찬가지로 감정의 자연적 필요에 의해서다. 감정은 마음이 사물의 떨림을 감지하는 것으로 맥박, 호흡 등 주요 생리 기능과도 밀접한 관련이 있다. 이런 생리 기능의 리듬은 모두 기복이 번갈아가며 엎치락뒤치락하는 것, 길고 짧음, 경중이 규칙이 된 것이라고 할 수 있다. 시는 원래는 일종의 언어이므로 그 리듬은 감정의 리듬에 따라 왕복하다가 규칙을 찾는다.

최초의 시인은 모두 무의식중에 규칙을 만들거나 합친다. 후대에 그들의 작품을 연구될 때가 되어야 비로소 그 안에 담겨 있는 규칙이 연구될 수 있다. 처음의 규칙은 전부 일종의 총결산이자 통계였다. 시는 대부분 운을 이용한다거나, 어떤 글자가 어떤 글자에 운이 맞는다거나, 문장의 길이에 규칙이 있다거나, 운율의 교차 순서는 어떠하다는 등이다. 원래는 일종의 자연율이었는데 후대에 시를 쓰는 사람들이 이전 사람들이 쓰는 방식을 보고 그를 본뜨기도 했다. 예전 시인들은 오언이나 칠언을 많이 썼다. 오언의 첫 구에서는 측측평평측, 다음 구에서는 평평측측평*을 사용하기 때문에 그 시들의 소리가 동일한 순서가 되었다. 이렇게 자연율이 규범율이 되었다. 시의 운율도 다른 예술의 규율도 모두 이전의 규율을 관례로 삼았다.

예술에서 보편적으로 사용되는 작업 방식을 후대에 본보기로

* 평平과 측仄, 한문 시詩·부賦 등에서 음운의 높낮이

삼을 수 있도록 규율로 정할 수 있을까? 이것은 매우 어려운 문제다. 절대적인 긍정이나 부정의 답변은 모두 폐단을 낳을 수 있다. 예술의 역사를 봤을 때, 이전 규율의 대부분은 자연율에서 규범율로 변하고 다시 틀에 박힌 형식이 되곤 했다. 어떤 스타일이든 초기에 흥행할 때는 모멸되지 않을 장점이 있지만 나중에 그 스타일을 이어받은 사람은 형식만 얻고 정신을 잃어버려서, 마치 서시西施가 가슴에 손을 올리는 것을 따라 했던 동시東施같이 변한다. 다른 사람에게 있을 때는 아름다웠던 것이 내게 있으면 추해지는 것이다. 악습이 깊어지고 반동이 일어나면 문예에선 소위 '혁명 운동'이 일어난다. 문예 혁명의 수장은 문예를 율격에서부터 해방시켜주지만 그들에게 영향을 받은 사람들은 혁명가의 주장을 또 새로운 율격으로 만들어버린다. 이런 새로운 율격은 나중에 형식화되어 반동이 생기고 한 줄기 파도가 채 가라앉기도 전에 새로운 파도가 치는 꼴이 된다. 예술사는 이렇게 새로운 것이 옛것을 뒤엎고, 새로운 것에서 다시 옛것으로 돌아가는 순환이다. 왕국유王國維는 《인간사화人間詞話》에서 이렇게 말했다.

사언에 병폐가 있어 《초사楚辭》가 등장하였고, 《초사》에 병폐가 있어 오언이 등장하였고, 오언에 병폐가 있어 칠언이 등장하였다. 옛 시에 병폐가 있어 율시가 등장하였고, 율시에 병폐가 있어 사가 등장하였다. 어떤 문체가 오래 유행하면 많은 사람이 이를 사용하여 글을 쓰게 되고, 자연히 상투적인 양식이 되어 아무리 출중한

작가도 그 안에서 새로운 것을 써내기가 어려워진다. 그리하여 지금의 문체를 버리고 새로운 문체를 사용하여 이런 구속에서 벗어나려 한다. 모든 문체가 처음에는 흥했다가 나중에는 쇠약하여지는 것이 다 이 때문이다.

서양 문예에서 고전주의, 낭만주의, 사실주의, 상징주의가 서로 교체되는 모습을 보면 알 수 있듯이 각 파는 저마다의 율격이 있고 그 율격이 진부해져서 병폐가 될 때가 온다. 율격이 병폐가 된다면 어떻게 또 율격을 취할 수 있을까? 율격은 형식화되는 경향이 있어서 형식화된 율격은 모두 예술을 속박한다. 이 이치를 안다면 율격을 장려하는 것의 위험성도 알아야 한다. 그렇다고 율격을 아예 사용하지 않는 것을 장려하는 것도 위험한 일이다. 율격이 변질되어 융통성 없는 형식이 될 수도 있지만 일류 문예가의 대부분이 율격을 사용하였다는 사실도 잊지 말아야 한다. 도연명의 오언고시, 이태백의 칠언고시, 왕유의 오언율시, 온정균과 주방언周邦彦의 사조 모두 작가 마음대로 쓴 것이 아닌 것처럼 말이다.

율격을 쓰는 것과 쓰지 않는 것이 전부 위험하다면, 이는 모순이 아닐까? 이것은 모순이 아니다. 창조에 율격이 없어서는 안 되지만 단지 율격을 지키는 선으로는 창조라 말할 수 없다. 이제 이 이치에 대해 살펴보자.

예술은 모두 감정의 표출이다. 감정은 심리에 있어 가장 원시적인 요소로, 사람은 이지가 발달하기 전에 이미 감정을 가지고 있

다. 이지가 발달한 후에도 감정은 여전히 이지를 조종한다. 감정은 사물로 인해 느끼는 진동인데 그중에는 많은 사람들이 공통적으로 가지고 있는 성분이 있고, 개인적으로 특별히 가지고 있는 성분도 있다. 다시 말해 감정은 한편으로는 대중성을, 다른 한편으로는 개성을 가지고 있다는 뜻이다. 대중성은 유전되고 영구적이고 쉽게 변하지 않는 반면, 개성은 환경에 의해 만들어지고 변한다. 소위 '사물로 인해 느끼는 감정'은 유전된 본능적 경향에 따라서나 각자가 처한 환경에 의해 생긴다. 환경이 사람에 따라 혹은 때에 따라 변하기 때문에 사람의 감정도 시시각각 변하고, 유전된 경향은 많은 사람들이 공통적으로 가지고 있는 것이기 때문에 그 변화 속에서도 변하지 않는 것이 존재한다.

이런 심리학적 결론과 이번 주제는 무슨 관계가 있을까? 예술은 감정의 반영이기 때문에 대중성과 개성의 구분이 존재하고 변화 속에서도 변화하지 않는 것이 존재한다. 시만 놓고 보면, 사언, 오언, 칠언, 고시, 율시, 절구, 사로의 교체는 변하는 것이고 그 속에서 음절에 대한 필요성은 변하지 않는 것이다. 변화는 창조이고, 변하지 않는 것은 답습이다. 변하지 않는 것을 원칙으로 귀납시키는 것이 자연율이다. 이 자연율은 원래 인간의 공통된 감정적 필요이기 때문에 규범율로 사용할 수 있다. 하지만 대중성만 있고 개성이 없다면 정리할 수는 있어도 변화할 수는 없고, 답습은 있어도 창조는 없기 때문에 예술을 생산해낼 수 없다. 하류들은 이 이치를 잊기 때문에 율격을 진부한 양식으로 전락시키는 것이다.

율격은 형식화를 거쳐 사람들은 구속했던 것이 사실인데, 이는 절대 율격 본연의 잘못이 아니라 우리가 우연한 좌절을 겪고 또다시 실패할까 봐 해야 할 일을 하지 않았기 때문이다. 율격은 타고난 재능을 구속할 수 없고 재능이 없는 사람을 예술가의 자리에 앉힐 수도 없다. 진정한 시인이라면 율격은 그에게 예속되지만, 진정한 시인이 아니라면 율격이 있든 없든 그 시는 진부함이 넘쳐난다.

예로부터 위대한 예술가의 대부분은 율격에서부터 시작했다. 예술은 동일한 것들 속에서 변화를 추구해야 한다. 단순히 동일하기만 한 것은 마치 시계추가 움직이는 소리처럼 단조롭고, 단순히 변화하기만 하는 것은 시장의 소란스러운 소리와 같이 역시 단조로울 뿐이다. 동일함 속에서 변화하는 것은 쉽지만 변화하는 것을 동일하게 만드는 것은 어렵다. 동일함에서 시작하면, 창조적 본능과 특별한 상황의 필요성이 작가가 동일함 속에서 벗어나기 위해 변화를 추구하게 해준다. 변화에서 시작하면, 변화 이상엔 더 이상의 변화가 없기 때문에 원래는 신기한 것을 추구했지만 결과적으로는 여전히 단조로울 수 있다.

위대한 예술가들 대부분은 시간이 지난 후 율격에서 벗어나는 경지에 이르렀다. 그들은 속박 속에서 발버둥 치다가 자유를 얻었고 동일함 속에서 변화를 만들어냈다. 율격은 죽은 방식이고 사람에 의존해야만 살아 움직일 수 있기 때문이다. 율격을 잘 사용하는 사람은 마치 테니스를 잘 치는 선수와 같다. 공을 치는 데 익숙

해지면 룰을 신경 쓰지 않아도 저절로 지키게 되어서, 룰을 모르는 사람이 보기에는 마음대로 경기하는 것 같아 보이지만 룰을 아는 사람이 보면 규칙을 잘 지키고 있음을 알 수 있는 것이다. 강기는 "문예적 재능이나 사조를 중시하면 아주 짜임새 있게 잘 쓸 수 있고, 그런 것들을 중시하지 않으면 더 훌륭한 글을 쓸 수 있다."라고 말했다. 짜임새는 율격에 있을지라도 심오함은 품격에서 나온다는 말이다.

공자가 자신의 수양 경험에 대해 "70세에 이르니 하고 싶은 대로 하여도 법도를 어기지 않았다."라고 말한 것은 도덕가의 높은 경지이기도 하지만, 예술가의 높은 경지이기도 하다. 하고 싶은 대로 해도 법도를 어기지 않았다는 말에 예술의 창조 활동이 다 들어 있다. '하고 싶은 대로' 하는 사람은 보통 '법도를 어기게' 되고, '법도를 어기지 않는' 사람은 보통 '하고 싶은 대로' 할 수 없다. 예술가는 이 모순을 깨뜨릴 수 있어야 한다. 공자가 임종에 가까웠을 때야 비로소 이 경지에 이르렀으니 율격을 알고도 벗어난다는 것은 결코 쉬운 일은 아님을 알 수 있다.

시를 잃을 것인가,
나를 잃을 것인가

시인의 깨달음과 장인의 수완을 가지고 있어야 한다.
장인의 수완만 있고 시인의 깨달음이 없으면 창작이 있을 수 없고,
시인의 깨달음만 있고 장인의 수완이 없으면
창작이 선하고 아름답기가 힘들다.

창조와 율격의 문제 외에 그와 밀접한 관계가 있는 문제가 바로 창조와 모방이다. 율격을 답습하는 것이 이미 일종의 모방이다. 하지만 예술에서의 모방은 율격에 국한되지 않는다. 가장 중요한 것은 테크닉의 모방이다.

테크닉은 두 가지로 나눌 수 있는데 하나는 전달 방식이고, 또 하나는 매개체에 관한 지식이다.

전달 방식에 대한 이야기를 먼저 하자면, 앞서 본 것처럼 창조에는 감상이 늘 존재하지만 창조 자체가 감상은 아니고, 창조와 감

상 모두 어떤 경지에 이르러야 한다. 감상은 그 경지에 이르면 걸음을 멈춰도 되지만 창조는 한 발자국 더 나아가서 구체적인 작품으로까지 표현되어야 한다. 어떤 경지에 이르는 것과 그것을 다른 사람도 느끼도록 전달해내는 것은 또 다른 일이기 때문이다.

예를 들어 내가 지금 아주 아름다운 야경을 상상했다고 하자. 정원에 있는 정자, 꽃, 나무, 호수, 산, 바람, 달 등 모든 것을 마음으로는 알지만 그것을 그려낼 수는 없다. 나는 왜 그것들을 그려내지 못할까? 나는 근육을 자유로이 조종할 수도 없기 때문이다. 만약 억지로 손을 대면 내가 그려내는 것은 생각한 것과는 완전히 다를 것이다. 원래는 직선을 그리려고 했는데 그려낸 것은 구불구불한 선일 것이고, 손은 마음이 시키는 대로 움직여지지 않을 것이다. 자세히 생각해보면 예술의 창조는 손이 마음대로 움직여주어야 가능하다. 감상한 이미지가 근육의 활동을 조종하여 바로 그 이미지를 종이에 그려내거나 돌에 새겨내야 가능한 것이다.

이런 근육 활동은 타고나는 것이 아니라 어느 정도의 훈련이 필요하다. 나는 한 마리의 호랑이를 생각한다고 해서 바로 호랑이를 그려낼 수는 없지만, '호랑이'라는 단어를 생각하면 손으로 '호랑이'라는 글자를 쓸 수 있다. 나처럼 글자를 아는 사람이라면 '호랑이'라는 글자를 쓰는 것이 아주 쉬운 일이지만 글을 모르는 농부에게는 '호랑이'라는 글자가 마치 화가가 그린 호랑이 그림만큼 놀라운 것이다. 호랑이 한 마리와 '호랑이'라는 글자 모두 그저 마음속의 이미지인데, 어떻게 호랑이라는 이미지가 '호랑이'라는 글자

는 쓰게 하면서도, 호랑이 그림을 그리게 하지는 못하는 걸까? 이 구분은 훈련의 유무로 나뉜다. 나는 글쓰기를 훈련한 적은 있지만 그림 그리는 훈련은 한 적이 없다. 그래서 내 손의 근육에는 '호랑 이'라는 글자를 쓰는 습관만 있을 뿐, 호랑이를 그리는 습관은 없 다. 근육 활동은 습관이 되고 나면 매우 익숙해져서 마음만 먹으면 그대로 그리게 된다. 다만 처음에 습관을 들일 때 마치 아이가 걷 는 법을 배우고 처음 수영을 배우듯 어려워서 몇 번은 넘어지기도 하고 물도 먹어봐야 된다.

모든 예술에는 각자 특수한 근육 테크닉이 있다. 글씨를 쓰거 나 그림을 그리거나 피아노를 칠 때는 손의 테크닉을 사용하고, 노 래를 부르거나 퉁소를 부를 때는 목과 혀, 입술, 치아를 움직이는 근육의 테크닉을 사용하고, 춤을 출 때는 모든 몸의 근육을 사용해 야 한다(엄밀히 따지면, 각종 예술은 모두 전신 근육의 테크닉이 필요하다). 어떤 예술을 배우려면 먼저 그 예술에 필요한 특수한 근육의 테크 닉부터 배워야 하는 것이다.

그렇다면 예술에 필요한 특수한 근육 테크닉은 어떻게 배울 수 있을까? 제일 처음은 모방으로 시작해야 한다. '모방'과 '학습' 은 원래 같은 개념이다. 글씨 쓰기로 예를 들어보자. 아이가 글씨 쓰기를 배울 때, 가장 처음으로 하는 것은 덧쓰기이다. 그다음이 인쇄본을 쓰는 것이고 그다음이 따라 쓰기다. 이런 방법들은 누군 가가 쓴 것을 보기 삼아 손 근육에 서서히 습관을 들이는 과정이 다. 하지만 내 경험에 비추어볼 때 글쓰기를 배우는 가장 좋은 방

법은 바로 서예가의 옆에 서서 그가 어떻게 붓을 들고 어떻게 손을 쓰고 어떻게 온몸의 근육과 힘을 조절하는지를 보는 것이다. 서예가의 근육은 이미 습관이 들어 있는 상태이기 때문에 그의 근육이 어떻게 움직이는지 실제로 관찰하면 노하우를 배울 수 있다. 혼자 막막하게 훈련하지 않아도 되고 무엇보다도 나쁜 습관이 드는 것을 방지해주니, 아주 좋은 방법이다.

넓게 보면, 모든 예술의 모방은 이와 같다. 시나 글을 쓸 때도 딱히 어떤 근육의 테크닉이 필요해 보이지 않지만 이 역시 모방이 필요하다. 시문은 감정과 사상이 담겨야 하는데, 감정을 근육의 활동에서 발견할 수 있음은 앞서 이야기한 바 있다. 사상도 언어를 떠날 수 없고 언어는 목과 혀의 움직임을 떠날 수 없다. 예를 들어 '호랑이'라는 글자를 떠올렸을 때, 목과 혀에서 '호랑'이라는 단어를 살짝 뱉어내는 근육 동작을 하게 된다. 이는 행동심리학의 독창적인 견해로서 요즘은 서서히 일반 심리학자들도 공인하는 내용이다. 시인과 문인은 '생각의 방향'이라는 표현을 즐겨 쓰는데, 이것은 대단히 오묘한 무언가가 아니라 근육 활동이 향하는 특수한 방향을 의미할 뿐이다.

시문의 근육 활동은 모방이 가능할까? 이 역시도 예외는 아니다. 중국 시인과 문인이 '기氣'라는 글자를 중시하는 경향이 있었는데, 이 '기'를 연구해보면 근육 활동을 모방하는 이치를 알 수 있다. 증국번曾國藩이 《가훈家訓》에서 한 말을 주목해볼 필요가 있다.

시를 쓸 때 가장 중요시해야 하는 것이 바로 어조다. 옛사람들의 훌륭한 작품을 많이 읽고 큰 소리로 낭송하여 그 기운을 널리 퍼뜨려야 하고, 정교한 표현을 고요히 읊조림으로써 그 맛을 완미해야 한다. 두 가지가 모두 가능해지면 옛사람들의 어조가 바람 불듯 나의 목과 혀와 서로 학습하며 붓을 들면 그 어조가 팔 아래를 재촉하게 되고, 자신이 읽을 수 있는 시가 되어 큰 소리로 낭송할 만하다고 느끼면 흥이 일어나게 된다.

이 말을 통해서 '기'와 어조가 관련이 있다는 것과 목, 혀의 운동과도 관련이 있다는 것을 알 수 있다. 한유는 "생각을 깊게 수양하면 문장의 길이, 소리의 고저, 기복, 휴지, 곡절을 모두 자유자재로 운용할 수 있다."라고 말한 적이 있다. 소리는 기운에서 비롯되므로 옛사람들의 기운을 받고 싶으면 소리를 구해야 하고 소리를 구하려면 낭송하지 않을 수 없다는 것이다. 주희는 "한유, 소순의 글은 일생의 정력을 쏟은 것이고, 옛사람의 소리에서 배운 것이다."라는 말을 했다. 그래서 예전의 고대 문학가들은 글쓰기를 가르칠 때 낭송을 중시했다.

요내姚鼐와 진 석사가 말하길, "선조들의 글을 배운 사람은 반드시 소리를 내어 빠르게 읽기도 하고 느리게도 읽어야 한다. 그래야 깨달을 수 있다. 만약 그냥 보기만 하고 소리를 내지 않으면 평생 문외한에서 벗어날 수 없다."라고 했다. 낭송을 오래 할수록 옛사람의 소리가 목과 혀의 근육에 흔적을 남긴다. '바람 불듯 나의

목과 혀와 서로 학습'하면 내가 붓을 들 때 목과 혀도 자연히 이 흔적에 따라 움직이고, 소위 '그 어조가 팔 아래를 재촉하게' 된다. 자기 시의 기가 매끄러운지를 알아보려면 그 역시 시를 읊어야 가능하다. 읊다 보면 목과 혀에 익숙한 동작이 튀어나오게 되기 때문이다. 이로써 옛사람들의 '기'도 일종의 근육 기술이라는 것을 알 수 있다.

전달하는 기술은 대략 이러하고, 이제 매개체에 대한 지식을 나누어보자.

무엇을 '매개체'라고 부를 수 있을까? 그것은 예술을 전달할 때 사용하는 도구를 말한다. 색깔이나 선은 그림의 매개체이고 금석은 조각의, 문자와 언어는 문학의 매개체이다. 예술가는 자신이 사용하는 매개체에 대해서도 연구할 필요가 있다. 예를 들어 레오나르도 다빈치의 〈최후의 만찬〉은 문예 부흥기의 최대 걸작인데, 그의 원작은 쉽게 습기가 차는 벽에 방수가 되지 않는 유화로 그려져 얼마 지나지 않아 벗겨지고 사라져버렸다. 매개체에 대한 연구 부족이다. 건축을 예로 들면, 매개체는 진흙과 돌인데 이를 잘 쌓아 아름다운 형상을 만들어야 한다. 건축가는 기하학과 역학의 지식이 있어야 이들을 활용할 수 있다. 또한 매개체가 보는 이에게 줄 영향도 고려해야 한다. 그래야 재료를 함부로 사용하지 않게 된다. 그리스 건축가는 돌기둥의 허리 부분을 위아래보다 두껍게 조각했는데, 보기에는 두께가 비슷해 보였다. 이는 허리 부분이 압력을 받으면 가장 잘 부러지는 부분이고 위아래보다 얇아 보이는 착

각을 불러일으키기 쉬운 부분이기 때문에 허리 부분을 두껍게 하여 보완한 것이다.

각 예술에는 이와 같은 유의 매개체에 대한 전문 지식이 존재한다. 특히 문학에서 뚜렷하게 드러난다. 시는 언어와 문자를 매개체로 하기 때문에 시를 쓰는 사람은 글자의 의미를 알아야 하고, 글자의 음을 알아야 하고, 문장의 배열법을 알아야 하고, 글자나 문장이 독자에게 줄 영향에 대해 알아야 한다. 이 네 가지는 전문적인 학문이다. 선조들이 이 학문에 대해 수많은 경험과 결과를 축적해왔지만 아무나 빈손으로 바로 얻어 갈 수는 없다. 스스로 일일이 발견해갈 수 없을 때 선진의 경험과 결과를 어쩔 수 없이 이용해야 하는 것이다.

문학가가 언어와 문자에 대해 알아야 하듯 다른 예술을 하는 사람들도 그들만의 특수한 매개체를 연구해야 한다. 모든 예술은 예술인 동시에 학문이기 때문에 수대에 걸쳐 축적해온 기술들이 있다. 어떤 예술을 배우려면 그 예술 특유의 학문과 기술을 배워야 한다. 이것이 바로 과거의 경험을 이용하는 것이고 이미 존재하는 문화를 흡수하는 것이고 모방의 일환인 것이다.

예로부터 위대한 예술가가 어린 시절에 해왔던 것은 대부분 모방에 편중되어 있다. 미켈란젤로는 일생의 반을 들여 그리스 로마의 조각을 연구했고, 셰익스피어 역시 일생의 반을 들여 이전의 극본을 모방하거나 각색했다. 중국 시인 중에 가장 노력하지 않은 것처럼 보이는 사람이 이태백인데 사실 그는 옛사람들의 수많은

작품을 집중적으로 모방했다. 이는 그의 시제를 대충 봐도 알 수 있다. 두보는 "이백이 좋은 글귀를 지었으니, 그 글귀가 종종 음갱陰鏗* 것과 같더라."라고 말한 바 있고, 이태백 스스로도 "맑은 강물이 마치 비단처럼 깨끗함을 알게 되니, 사현휘謝玄暉가 사무치게 그리워지네.解道澄江淨如練, 令人却憶謝玄暉。**"라고 말했다. 그와 과거의 시인의 관계를 알 수 있는 대목이다.

예술가는 마치 아이가 말을 배우고, 테니스를 처음 치는 사람이 자세를 따라 하고, 춤을 처음 추는 사람이 스텝을 배우는 것처럼 모방부터 시작한다. 특별한 방법도 황당한 무언가도 없다. 하지만 이 노력이야말로 창조의 기초다. 이런 노력을 기울이지 않았거나 노력만 기울이고 거기서 멈춘 사람은 창조하기엔 부족한 자다. 앞서 말했듯이 창조는 옛 경험의 새로운 종합이다. 옛 경험의 대부분은 모방이고 새로운 종합부터 내가 원하는 대로 해야 하는 것이다.

율격처럼 모방에도 병폐가 존재하지만 이 역시도 모방 본연의 잘못은 아니다. 이전의 학자들 중에 어떤 사람은 모방을 장려하고 어떤 사람은 모방을 경시하였는데 각각 나름 이치가 있었고 충돌하진 않았다. 고염무顧炎武***의《일지록日知錄》에는 이런 말이 있다.

시가 대를 거듭하여 변하는 이유는 그렇지 않으면 안 될 이유가 있다. 한 시대의 문장을 오래 답습하다 보면 모든 사람이 이를 받

* 　남조 진晉나라 시절의 문인
** 　〈금릉성서루월하음金陵城西樓月下吟〉 중에서
*** 　명나라 말기에서 청나라 초기에 활동한 사상가

아들일 수 없게 된다. 수천 년이 지난 지금까지 옛사람의 옛글을 일일이 모방하는 것이 시라고 할 수 있겠는가? 옛것을 닮지 않으면 시를 잃고, 옛것을 닮으면 나를 잃게 된다.

이는 아주 의미 있는 말이지만 그의 결론은 갑작스럽다. '옛것을 닮지 않으면 시를 잃고'라는 말과 앞에서 든 이유가 정반대이기 때문이다. 한편으로는 옛사람을 모방하는 것이 시가 되기엔 부족하다고 말하면서 옛사람과 닮아 있지 않으면 시가 시인 이유를 잃는다 하는 것은 모순이 아닐까?

이는 모순이 아니다. 시와 다른 예술 모두 모방에서 시작해야 하니 옛사람을 닮지 않을 수 없지만 그러면 시가 시인 이유를 잃는다. 어쨌든 창조로 돌아와야 하기 때문에 옛사람을 전부 닮아서는 안 되고 내가 나인 이유를 잃어서도 안 된다. 창조에 모방이 없을 수는 없지만 모방만 있어서는 창조라 할 수 없다는 뜻이다.

예술가는 모두 절반은 시인이고, 절반은 장인이다. 그들은 시인의 깨달음과 장인의 수완을 가지고 있어야 한다. 장인의 수완만 있고 시인의 깨달음이 없으면 창작이 있을 수 없고, 시인의 깨달음만 있고 장인의 수완이 없으면 창작이 선하고 아름답기가 힘들다. 깨달음은 정신에서 오고 수완은 모방으로부터 얻는다. 장인은 없어서는 안 되는 존재이다. 젊은 작가들이 종종 이 부분을 놓치는 것 같다.

책을 많이 읽고 나니
붓을 들면 신들린 듯하네
영감은 신과 같다

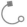

영감은 잠재의식 속의 일이 의식 중에
수확을 거두는 것이다.

율격과 모방이 창조와 어떤 관계인지 알았다면, 타고난 재능과 인간의 노력의 관계도 알 수 있다.

이 세상에 태어나 죽은 사람은 갠지스 강의 모래알 수보다도 많다. 하지만 진정 위대한 시인이나 예술가는 단숨에 셀 수 있을 만큼 적다. 같은 사람인데, 왜 누구는 창조할 수 있고 누구는 그러지 못하는 걸까? 사람들은 보통 이것이 모두 타고난 재능 때문이라고 생각한다. 예술이 타고난 재능의 표현이기 때문에 그것이 게으른 사람의 변명거리가 된다고 말한다. 총명한 사람은 자신에게

는 타고난 재능이 있어서 할 수 없는 일이 없다고 생각하기 때문에 굳이 노력할 필요가 없다고 말하고, 어리석은 사람은 자신에게는 예술적으로 타고난 재능이 없기 때문에 노력해도 소용이 없을 거라고 말하는 것이다.

'타고난 재능'은 정말 존재하는가? 타고난 재능의 일부분은 당연히 유전된 것이다. 그래서 수많은 학자들이 위대한 창조자들이나 발명가들의 계보를 따져보기 좋아한다. 모차르트의 몇 대 조상이 음악에 능했다거나 다윈의 할아버지가 생물학자였다거나 조조 일가에 시인이 몇 나왔다며 놀라운 발견을 한 양 말하곤 한다. 이런 증거들이 상당한 가치가 있는 것은 맞으나 이로써 타고난 재능을 완벽하게 설명할 수는 없다. 같은 부모 아래 난 형제도 현명함과 어리석음의 차이가 아주 크기 때문이다. 조조의 조상들에게 무슨 큰 업적이 있을까? 그의 후예는 어떤 큰 업적이 있을까?

타고난 재능의 일부분은 환경에 의해 형성된 것도 있다. 예를 들어 모차르트가 음계가 단순하고 별 볼 일 없는 악기뿐이었던 우매한 민족에서 태어났다면 복합음을 사용하는 교향곡을 쓸 수가 없었을 것이다. '사회적 유산'은 가볍게 여길 수 없다. 문예 비평가들이 위대한 인물은 모두 그 시대의 총애를 받은 사람이고, 예술은 그 시대와 환경의 산물이라고 말하는 이유도 바로 이 때문이다.

하지만 이 말도 다 맞지는 않다. 같은 시대에서도 각각이 이룬 성과는 다르니까. 영국에서 셰익스피어를 배출해내던 시대에 스페인도 번성하였지만 그 당시에 스페인은 이렇다 할 위대한 작가를

배출해내지 못했다. 위대한 시대가 꼭 위대한 예술을 만들어내는 건 아닌 것이다. 미국의 독립이나 프랑스의 대혁명은 근대에서 아주 중대한 사건이지만 그 당시 예술은 평범하고 뛰어난 것이 없었다. 반면 실러와 괴테의 시대에 독일은 여전히 통일되지 않은 상태로 매우 어수선한 상태였다. 위대한 예술에 반드시 위대한 시대가 배경이 되지 않는 것이다.

나는 유전과 환경의 영향이 매우 크다고 생각하지만 그것들로 타고난 재능을 완벽하게 설명할 수는 없다고 본다. 고정된 유전과 환경적인 영향 아래 개인의 노력이라는 여지가 있기 때문이다. 유전과 환경은 개인에게 단지 기회와 자본을 줄 뿐 그것을 이용해 뭔가를 해내는 것은 소위 '신이명지 존호기인神而明之 存乎其人*'이다. 어떤 사람은 타고난 재능이 아주 많은데도 불구하고 이루는 성과는 그저 평범하다. 이는 큰 자본을 들여놓고 사업에 큰 성공을 이루지 못하는 것과 같다. 또 어떤 사람들은 타고난 재능이 그다지 특출나지 않은데도 성과가 상당히 훌륭하다. 이는 적은 자본으로 사업에서 큰 성공을 이루는 것과 같다.

이 둘의 차이는 바로 노력의 여하다. 뉴턴은 과학자들 중에서도 천재라고 할 수 있는데 그는 "천재는 그저 오래 인내하는 사람이다."라는 말을 자주했다. 이 말은 다소 지나칠지는 몰라도 아주 깊은 진리를 담고 있다. 죽어라 노력한다고 해서 반드시 발명이나 창조를 해낼 수 있는 것은 아니지만, 발명하고 창조하는 사람들의

* "어떤 사물의 신비함을 깨우치는 것은 각자에게 달렸다."는 뜻

대부분은 죽어라 노력해본 사람들이다. 철학자 칸트, 과학자 뉴턴, 미술가 미켈란젤로, 음악가 베토벤, 서예가 왕희지王羲之, 시인 두보 등의 실존 인물들이 노력의 중요성을 증명하고 있는데 예시가 더 필요할까?

타고난 재능이 가장 드러나는 부분이 바로 영감이다. 영감에 대해 연구해보면 타고난 재능의 완성에 노력이 없어서는 안 된다는 사실을 알 수 있다. 두보는 자신의 경험을 들어 "책을 많이 읽고 나니 붓을 들면 신들린 듯하네."라는 말을 했다. 소위 '영감'은 두보가 말했던 '신'과 같다. '책을 많이 읽었다'는 것은 노력이고, '붓을 들면 신들린 듯했다'는 것은 영감이다. 두보의 경험으로 미루어보면 영감은 노력으로 비롯되는 것이다. 심리학을 기초로 영감을 분석해보아도 같은 결론에 도달한다.

영감에는 세 가지 특징이 있다. 첫째, 영감은 갑자기 찾아오는 것으로 작가 자신의 예상에서도 벗어난다. 영감은 아주 빠르게 찾아와서, 영감에 기초한 작품들을 표면적으로 보면 미리 준비했던 흔적을 찾을 수 없다. 작가는 조금의 심혈도 기울이지 않고 이미지가 떠올랐을 때 붓이 가는 대로 빠르게 써 내려갔을 뿐이다. 때로는 작품이 이미 완성되고 나서야 무의식중에 작품이 완성되었음을 인지하게 되는 경우도 있다. 괴테의 작품인 《젊은 베르테르의 슬픔》이 만들어진 과정도 이와 같다. 괴테가 직접 말한 것처럼, 어떤 소년이 실연을 당해 자살했다는 소식을 듣게 되자마자 갑자기 눈앞에 불이 번쩍이는 것 같더니 이 소설의 뼈대가 떠오른 것이다.

그는 2주 동안 단숨에 소설을 완성했다. 원고를 다시 봤을 때 그 자신도 별다른 노력 없이 책이 써진 것에 매우 놀랐다고 한다. 그래서 괴테는 사람들에게 "이 책은 마치 몽유병 환자가 꿈속에서 쓴 것 같아요."라는 말을 했다.

둘째, 영감은 내 뜻대로 되는 것이 아니다. 때로는 고심하고 머리를 짜내도 얻을 수 없지만, 때로는 우연히 무의식중에 떠오른다. 영감이 떠오르길 바랄 때는 떠오르지 않고, 떠오르지 않길 바랄 때는 떠오르기도 한다. 프랑스 음악가 베를리오즈Berlioz의 사례를 보면 놀라울 정도다. 베를리오즈는 어떤 시에 곡을 붙여주다가 마지막 한 소절인 "가여운 병사여, 나는 마침내 프랑스를 다시 만나네."에서 도저히 곡을 붙이지 못했다. 아무리 생각해도 이 시의 정서를 전달할 곡조가 떠오르지 않았던 것이다. 결국 베를리오즈는 그 부분을 남겨두게 되었다. 2년이 지나고, 그는 로마에서 여행하다가 발을 헛디뎌 물에 빠졌는데 물속에서 기어 나오며 우연히 어떤 곡조를 흥얼거리게 되었다. 그리고 바로 그 곡조가 2년 전에 아무리 생각해도 떠오르지 않았던 마지막 소절에 딱 맞는 것임을 깨달았다.

셋째, 영감은 갑자기 사라지는 것이다. 시를 연습을 하는 사람이라면 '흥이 깨지는' 순간을 알 것이다. '흥'도 역시 영감인데, 시를 비롯한 모든 예술은 흥이 올랐을 때 시작하는 것이 가장 좋다. 흥이 오르면 생각들은 자연스럽게 끊임없이 떠오른다. 그러나 흥이 없으면 아주 일상적인 한 문장도 쓰기가 힘들다. 흥이 올랐을

때 가장 경계해야 하는 것이 외부로부터의 방해다. 글을 쓰기 위한 구상이 떠오르고 있는데 밖에서 개 짖는 소리가 들린다거나 먹물을 엎는다거나 하면 생각이 끊어지게 되고, 생각이 끊어지면 다시 이어서 생각하기가 힘들다. 송나라 때의 시인 사무일謝無逸이 반대림潘大臨에게 최근에 새로 지은 시가 있는지 물었다. 그러자 반대림은 "가을이 오니 매일 시상이 가득하여, 어제는 '성 안에 비바람 소리가 가득하니 중양절重陽節이 가까웠구나.滿城風雨近重陽。'라는 시구를 쓰고 있는데 갑자기 세금을 독촉하러 온 사람 때문에 흥이 깨져서 이 한 구절밖에 짓지 못했소."라고 답했다. 이것이 바로 '흥이 깨지는' 맛이다.

영감이 갑자기 왔다 갑자기 가고 내 뜻대로 할 수 없는 것이라면, 사람의 힘으로 설명할 수 없는 것이 아닐까? 예전에 대부분의 사람들은 영감이 사람의 힘에 의한 것이 아니라 신비한 감동과 계시라고 생각했다. 영감에는 어떤 신비한 힘이 있어 작가의 몸속으로 들어가 작가의 손을 움직이게 하기 때문에, 영감이 오면 작가는 그저 가만히 앉아 있어도 작품이 완성된다고 생각한 것이다. 하지만 근대 심리학에서 잠재의식 활동을 발견하고 나서 이런 신비한 해석은 더 이상 성립할 수 없게 되었다.

무엇을 '잠재의식'이라고 말하는 걸까? 우리의 심리 활동은 우리 스스로 전부 다 느낄 수 없다. 이렇게 자신의 의식이 미처 알아차리지 못하는 심리 활동을 잠재의식이라고 한다. 의식이 알아차리지 못하는데 그것이 존재한다는 것을 어떻게 알 수 있을까?

변태심리학의 수많은 사실들이 그 증거가 된다. 예를 들어 최면에 걸린 사람이 이야기도 할 수 있고, 어떤 일도 할 수 있고, 글을 쓰거나 수학 문제를 풀 수도 있지만, 깨어나고 나면 최면 상태에서 했던 말이나 행동을 기억하지 못하는 것과 같다. 이 외에도 '이중인격' 증상도 들 수 있다. 어떤 사람은 기차를 타고 가다가 도중에 내려서 원래의 기억을 모두 잊은 채 새로운 이름으로 그 부근에서 몇 달 동안 장사를 했다. 어느 날, 그는 갑자기 깨어나 자신 주위의 모든 것이 낯선 것들임을 발견하고 어떻게 여기까지 왔는지 의문을 품게 되었다. 주위 사람들이 그가 여기서 몇 달 동안이나 장사를 했다는 사실을 알려주어도 절대 믿지 못했다.

심리학자들은 이와 유사한 수많은 일들을 근거로 사람에게 의식 외에 잠재의식이 있다는 것을 단정했다. 잠재의식 속에서도 의지를 가지거나 생각을 할 수 있고, 이는 최면에 걸린 사람이나 정신 질환자도 마찬가지다. 일반적으로 온전한 심리에서는 의식이 잠재의식을 압도하여 암암리에만 활동하도록 하는데, 변태심리학에서는 의식과 잠재의식이 번갈아 나타나게 된다. 그 둘은 완전히 분열되어서 의식이 활동할 때는 잠재의식이 가라앉아 있다가, 잠재의식이 출현하면 의식이 가라앉는다.

영감은 잠재의식 속에서 만들어지는 정서가 돌연 의식 속으로 떠오르는 것이다. 마치 복병이 공격이 시작되기 전에는 쥐 죽은 듯이 조용히 준비하고 있다가, 명령이 떨어지면 적이 방비하지 못한 틈을 타 총공격을 시작하여 일제히 적을 향해 돌진하는 것과 같

다. 미처 정탐하지 못한 적(의식)이 봤을 때는 주아부周亞夫* 장병이 하늘에서 내려오는 듯한 느낌을 받게 된다. 이런 이치는 평범한 사실로도 설명할 수 있다. 처음 글씨 쓰기를 연습할 때, 매일매일 실력이 늘고 있는 것 같다가도 몇 개월이 지나고 나면 갑자기 발전이 멈춘 듯한 느낌과 함께 쓸수록 글씨를 못 쓰는 느낌을 받게 된다. 하지만 조금 더 지나면 갑자기 다시 발전하는 느낌이 들고 또 멈췄다가 다시 발전하기를 수차례 반복한다. 그러고 나면 비로소 글씨를 잘 쓰게 된다. 다른 기술을 배울 때도 마찬가지다. 어떤 심리학자의 실험에 따르면, 발전이 멈췄을 때 아예 연습을 멈추고 다른 일을 하다가 시간이 지난 후 다시 연습하면 오히려 멈추기 전보다 발전된 것을 발견할 수 있다고 한다.

이것은 무슨 이치일까? 이는 의식 속에서 생각하던 것들이 잠재의식 속에서 일정 시간 숙성을 거치고 나야 비로소 성숙해짐을 의미한다. 노력은 헛되지 않다. 노력에도 불구하고 얻는 것이 없다고 느낄 수도 있지만 잠재의식 속에서는 여전히 무형의 효과를 거두고 있다. 그래서 심리학자들은 "여름에 스케이트를 배우고, 겨울에 수영을 배운다."라는 말을 한다. 작년 겨울에 스케이트를 연습하다가 올해 여름에는 수영을 하느라 스케이트를 생각하지 못했어도, 스케이트를 탈 때 사용하는 근육 기술은 스케이트를 타지 않는 이 시기에 잘 길러진다. 뇌의 모든 일들이 그러하다.

영감은 잠재의식 속의 일이 의식 중에 수확을 거두는 것이다.

* 　서한의 무장이자 군사가

영감은 갑자기 찾아오지만 아주 준비 없이 오는 것은 아니다. 프랑스의 위대한 수학자 푸앵카레는 그의 수학적 발견의 대부분이 길거리를 돌아다니다가 무의식중에 얻은 것이라고 말했다. 하지만 수학에 아무런 노력을 들이지 않던 사람이 갑자기 길을 돌아다니다가 수학의 중요한 원칙을 발견했다는 이야기를 들어본 사람은 없을 것이다. 만약에 로마에서 물에 빠진 사람이 음악에 익숙한 베를리오즈가 아니었다면 물 밖으로 나오면서 새로운 곡조를 흥얼거릴 수 없었을 것이다. 그의 곡조는 2년이라는 잠재의식 속에서 숙성되어 나온 것이니까.

이로써 우리는 "책을 많이 읽고 나니 붓을 들면 신들린 듯하네."라는 말이 진리를 담은 명언이라는 것을 알 수 있다. 하지만 영감을 기르는 방법이 꼭 독서에 국한되지는 않는다. 주의를 기울여 보면 곳곳에 학문이 존재하기 때문이다. 예술가는 종종 자신의 예술적 범위 밖의 것에 노력을 기울일 때가 있다. 다른 종류의 예술에서 이미지를 탐색해내고 잠재의식 속에서 숙성을 거친 뒤 그가 원래 다루던 예술적 매개체로 이를 번역해내기 위함이다. 당나라의 화가 오도자가 생전 가장 마음에 들어 했던 작품은 낙양 천궁사의 귀신 그림인데, 그는 이 그림을 그리기 전에 배민裵旻에게 검무를 춰줄 것을 요청했고 그로부터 영감을 얻었다. 장욱張旭은 당나라 시절의 서예가인데 그는 자신의 경험을 들어 "공주의 가마를 메고 가는 사내들이 길을 다투는 것을 보고 글의 취지를 얻었고, 공손대랑公孫大娘의 검무를 보고 신비로움을 느꼈다."라고 말했다. 전해 내

려오는 왕희지의 서법은 거위의 물갈퀴가 물을 튀기는 모습에서 비롯되었다. 프랑스의 위대한 조각가 로댕도 "내가 어디서 조각을 배웠냐고? 숲속에서 나무를 보고 길에서 구름을 보고 조각실에서 모양을 연구하여 배운 것이지. 나는 학교가 아닌 어디에서든 배움을 얻었거든."이라고 말했다.

이런 사례들을 통해 우리는 각 분야의 예술적 이미지가 모두 어떤 한 가지 사물에 대한 지식을 토대로 다른 비슷한 사물을 유추하여 이해한 것임을 알 수 있다. 서화가는 검무나 거위의 물갈퀴의 움직임 속에서 특수한 근육의 감각을 얻어 붓을 들고, 특수한 마음을 얻어 서화의 운치와 기세를 증진시키는 것이다.

그리하여 예술가라면 모두 자신만의 범주 내에서만 노력할 것이 아니라 곳곳에 주의를 기울이고 탐색해야 하며, 그래야 비로소 깊은 수양에 이룰 수 있다. 물고기가 튀어 오르고 솔개가 날며 바람이 불고 물이 솟아나는 것부터 한낱 먼지에 이르기까지 우리의 감각기관과 접촉되는 모든 것들은, 비록 당시에는 우리의 마음에 어떤 영향을 끼치는지 느끼지 못할지라도, 붓이나 도끼를 드는 순간 우리의 손을 움직이고 조종한다. 작품의 외관에서 이런 이미지들의 흔적을 찾아낼 필요는 없지만 한 글자 한 획에 잠재된 것들이 불러일으키는 운치와 기세가 있다. 이와 같이 이미지를 잠재하고 있는 것이 곧 영감을 기르는 일이다.

천천히 감상하며 간다
예술과 인생의 관계

알프스 산골짜기에 큰 기찻길이 하나 있는데,
길 양쪽의 풍경이 매우 아름답다.
그곳엔 "천천히 가, 감상해!"라고 쓰인 표어 판이 끼워져 있다.

지금까지 예술의 창조와 감상에 대해 토론해봤다. 마무리를 하는 이 장에서 나는 예술과 인생의 관계에 대해 설명해보려고 한다.

글의 첫머리에서 미감적 태도와 실용적 태도의 구분, 예술과 실제 삶 사이에 있어야 하는 거리를 강조했는데, 여기까지 말하고 글을 맺으면 내가 예술과 인생이 전혀 상관이 없다고 생각하는 사람이라고 오해할 것 같다. 사실 내 말은 그런 뜻이 아니었다.

인생은 다양한 면이 존재하기 때문에 분석해보면 어떤 부분은 실용적인 활동이고, 어떤 부분은 과학적인 활동이고, 어떤 부분

은 미감적인 활동으로 볼 수 있다. 이름을 바로잡고 이치를 분석하기 위해서는 이런 구분들이 반드시 필요하다. 하지만 우리가 잊지 말아야 할 것은, 완벽한 인생이란 이 세 가지 활동이 고르게 발전하고 구분은 되지만 충돌하지 않는 인생이라는 점이다.

'실제 삶'은 인생 전체의 의미보다는 비교적 의미가 좁은데 일반 사람들은 그 둘을 같은 의미로 받아들이는 오류를 범한다. 그러면서 예술이 실제 삶과는 벽을 하나 두고 있고 인생 전체에 있어서 그다지 가치가 없다고 생각한다. 어떤 사람들은 예술의 위치를 지키기 위해서 예술을 실제 삶의 작은 범위 내로 억지로 끼워 넣기도 한다. 이런 사람들은 예술을 오해했을 뿐만 아니라 삶도 인식하지 못한 것이다.

나는 실제 삶을 인생 전체의 하나의 단편으로 보기 때문에 예술과 실제 삶 사이의 거리를 인정하고 예술과 인생 전체의 간격도 인정한다. 엄밀히 말하면 삶을 떠나서는 예술이 아무 의미가 없다. 예술은 감정의 표현인데, 감정의 근원이 바로 삶에 있기 때문이다. 반대로 예술을 떠나도 삶은 별 의미가 없다. 창조와 감상은 모두 예술적 활동으로서 창조도 감상도 없는 인생은 곧 자기모순이다.

삶은 원래 넓은 의미에서의 예술이다. 모든 사람의 인생사는 곧 자신의 작품이다. 이런 작품은 예술일 수도, 아닐 수도 있다. 어떤 사람은 돌멩이를 깎아 위대한 조각상을 만들 수 있는 반면에 어떤 사람은 돌멩이가 '물건'이 되도록 만들지 못한다. 이 차이는 전부 성격과 수양에서 비롯된다. 삶을 아는 사람은 예술가이고 그의

삶이 예술 걸작이 되는 것이다.

삶을 한번 사는 것은 마치 글을 한 편 쓰는 것과 같아서 완벽한 삶에는 좋은 글에 반드시 존재하는 특징이 있다.

첫째, 좋은 글은 하나의 완벽한 유기체로 온몸과 각 부분은 아주 밀접한 관계를 맺고 있고 조금의 이동이나 증가, 감소도 있어서는 안 된다. 한 글자 한 문장에서도 글 전체가 집중하고 있는 것이 무엇인지 알 수 있다. 도연명의《음주》는 원래 "동쪽 울타리 아래에서 국화꽃을 따다 홀연히 남쪽 산이 눈에 들어오네.采菊東籬下, 悠然見南山。"인데, 후대에 '見'을 '望(바라보다)'로 잘못 인쇄하는 바람에 원문에 담긴 자연과 사물이 서로 만나 얻게 된 정신이 완전히 상실되었다.

이런 예술의 완전성을 삶에서는 '인격'이라고 부른다. 완벽한 삶은 곧 인격의 표현인 것이다. 크게는 들어가고 나가고 주고받는 것부터, 작게는 소리를 내어 웃는 것까지 어떤 것도 전인격과 충돌하는 것이 없다. 쌀 다섯 말을 위해 향리의 조그만 자식들에게 허리를 굽히고 싶어 하지 않는 것은 도연명의 인생사 중에 반드시 있어야 하는 한 단락으로, 그가 만약 이 작은 부분을 그냥 지나친다면 도연명이라 할 수 없다. 감옥에 가도 도망가려 하지 않고, 형이 집행될 때에도 이웃집에 빌린 닭 한 마리의 빚을 갚으라 신신당부하는 것 역시 소크라테스의 인생사 중에 없어서는 안 될 한 단락이다. 이 내용이 없는 삶은 소크라테스의 삶이 아니다. 이런 인생사여야만 비로소 사람들에게 한 폭의 그림으로 인식되어 감탄을 받고,

예술 걸작이 된다.

둘째, '글로써 자신의 훌륭한 인품을 드러내는 것'은 글의 비결이다. 한 편의 시나 아름다운 글은 반드시 뛰어난 품성과 깊은 감정을 표현하며, 그것을 글 속에서 드러내 보이므로 조금의 거짓이나 오류가 있어서는 안 된다. 정서라는 것은 둘아가 서로 교감하고 공감한 결과로, 풍경이 계속 변해도 정서는 계속 생장한다. 나는 나의 개성이 있고 사물에는 사물의 개성이 있는데, 이런 개성은 수시로 변하고 생장하고 발전한다. 모든 사람이 어떤 때에 보게 되는 풍경과 각각의 풍경이 불러일으킬 수 있는 정서는 저마다의 특수성이 있기 때문에, 다른 사람이 다른 때에 보게 되는 풍경과 다른 풍경이 다른 때에 불러일으키는 정서와는 완전히 다르다. 아주 미세한 차이라도 반드시 존재한다. 이렇게 끊임없이 생장하는 정서 속에서 우리는 생명의 창조를 발견할 수 있다. 이 생명은 언어 문자로 드러나면 좋은 글이 되고, 언행과 기품으로 드러나면 아름다운 인생사가 되는 것이다.

글은 통속적이거나 상투적이지 말아야 하고 삶도 그와 같아야 한다. 통속적이고 상투적이라는 것은 자신만의 색깔이 없고 다른 사람의 규칙이나 오래된 습관을 답습하는 것을 말한다. 중국 월越나라의 미인 서시가 가슴앓이로 자주 눈살을 찌푸렸는데 이는 자연스럽게 드러난 것으로 아름다움에 아름다움을 더해주었다. 하지만 추녀였던 동시는 가슴앓이를 하지도 않으면서 일부러 가슴에 손을 대고 미간을 찡그리며 다니는 바람에 사람들의 미움을 샀다.

서시는 창작이라면 동시는 진부함이다. 진부함은 생명의 메마름에서 오고, 거짓의 표현이기도 하다. '거짓의 표현'이라는 것은 크로체Croce*가 말했던 것처럼 '추함'을 뜻한다. "물 위로 바람이 불어 자연스럽게 결을 만든다."라는 문장의 묘미가 이와 같고, 삶의 묘미도 바로 이와 같다. 어느 위치의 어떤 사람이 어떤 정서를 가졌는지에 따라 특정한 언행과 기품을 나타내게 되고 한번 보는 것만으로도 조화롭고 완전하다는 것을 느끼게 해준다. 이것이 바로 예술적 삶이다.

셋째, "진정한 영웅은 본색할 수 있다. 진정으로 고상한 사람은 스스로를 꾸미고 조작할 필요가 없다. 일거수일투족에서 자연히 세속을 뛰어넘는 대범한 품위를 나타낼 것이다."라는 말에서 잘 알 수 있듯이 소위 예술적 삶이라는 것은 본색의 삶이다. 세상에는 가장 예술적이지 않은 두 종류의 삶이 있는데, 하나는 세속적인 사람의 삶이고 하나는 거짓 군주의 삶이다. '세속적인 사람'은 본색이 부족하지는 않지만 '거짓 군주'는 본색을 숨기려 애쓴다.

"조그맣고 네모난 연못이 거울처럼 맑아, 하늘의 빛과 구름 그림자가 그 안을 떠돈다. 묻나니 어찌하여 그렇게 맑단 말인가? 샘이 있어 맑은 생명수가 흘러 들어오기 때문이네.半畝方塘一鑒開, 天光雲影共徘徊, 問渠那得清如許? 爲有源頭活水來。"라는 주자의 시에서 예술적 삶이 '샘에서 생명수가 흘러 들어오는' 삶이다. 세속적인 사람이 명예와 이익을 좇고 세상에 휩쓸리며 마음속에 '하늘의 빛과 구름 그림자'

* 이탈리아 철학자, 비평가, 역사가

가 없는 것은 흘러 들어오는 맑은 생명수가 없기 때문이다. 그들의 가장 큰 문제는 생명의 메마름이다. 거짓 군자는 세속적인 사람과 같은 자격에 '개 발에 편자'와 같은 부정한 수단까지 추가되어서 도덕적인 허위가 드러난다. 게다가 그들의 말, 웃음, 행동 모두가 사람들에게 아름답지 못한 느낌을 준다는 특징이 있다. 풍류를 즐기는 선비라는 틀 안에 얼마나 많은 쓸모없는 사람들이 숨겨져 있는지 누가 알겠는가? 세속적인 사람이든 거짓 군자이든 그들 모두 삶 속에서는 '구차한 사람'일 뿐이다. 그들은 예술가가 창조할 때 지녀야 할 양심이 부족한 사람이다. 베르그송이 말했던 것처럼, 그들은 '생명의 기계화'가 이루어진 사람들로 희극적 역할만 맡을 수 있다. 삶이 희극에 머물러 있는 사람의 대부분은 예술적이지 못하다.

예술의 창조 중에는 반드시 감상이 있어야 하고 삶도 이와 마찬가지다. 보통 사람들은 어떤 언행에 대해 보기 좋다거나 혹은 보기에 좋지 않다는 표현을 쓰는데, 여기에서 일부분은 예술 감상의 기준으로 판단한 것이다. 하지만 대부분의 사람들은 그렇게 철저하게 말, 웃음, 행동 하나하나까지 전체 인생사 속으로 집어넣긴 힘들다. 그들의 인격 관념이 너무 희미해서 보기 좋다거나 혹은 보기에 좋지 않다는 것은 단지 '체면치레'인 것이다.

넷째, 삶을 잘 살아나가는 사람은 먼지 하나 풀떼기 하나도 삶 전체의 조화로움을 방해하지 않도록 열심히 노력한다. 보통 사람들은 예술가가 가장 대충 사는 사람이라고 생각하지만 예술 범위

내에서 예술가들은 가장 엄격한 사람들이다. 작품을 단련할 때는 항상 매우 고심하며 한 글자 한 획도 대충 넣지 않는다. 왕안석王安石은 "봄바람은 불어 또 강남의 언덕이 푸르른데春風又綠江南岸"라는 시구를 쓸 때 '푸르다綠'는 글자를 원래 '도달하다到'로 썼다가, '넘다過'로 바꾸었다가, '들어오다入'로 했다가, '가득하다滿'로 했다가 그렇게 열 몇 번을 바꾸고 나서야 '푸르다綠'로 정했다. 이것만 봐도 예술가의 엄격함을 알 수 있다.

　삶을 잘 살아나가는 사람 역시 이렇게 열심이다. 증자曾子*는 종에 이르렀을 때쯤 침대의 자리가 계로季路**의 것이라는 것을 기억해내고는 사람을 불러 자리를 바꾸고 나서야 눈을 감았다. 오계찰吳季札***은 마음속으로 보검을 서나라 왕에게 주기로 결정했으나 이를 실행에 옮기기 전에 서나라 왕이 죽자 아주 정중하게 서나라 왕의 무덤 옆에 있는 나무에 걸어주었다. 여기에서 마음이 맞으면 죽어도 변하지 않는 정을 엿볼 수 있다. 이런 언행들은 사소해 보이지만 삶을 잘 살아나가는 사람에게는 시인이 한 글자 한 문장을 쉽게 넘길 수 없는 것처럼 절대 쉽게 지나칠 수 없는 요소다.

　사소한 것이 이러하니 큰일은 말할 필요도 없다. 동호董狐****는 목이 달아나는 한이 있더라도 역사적 사실을 덮지 않으려고 했고, 이제夷齊*****는 굶어 죽는 한이 있더라도 주나라에 굴복하지 않았다.

* 　　중국 춘추시대의 유학자
** 　　공자의 제자
*** 　　중국 춘추시대의 정치가이자 외교가
**** 　　진나라 사史관
***** 　　백이伯夷와 숙제叔齊. 상나라 말기의 형제로, 끝까지 군주에 대한 충성을 지킨 의인이다.

이런 태도는 도덕적이면서 예술적이다. 나는 삶의 예술화를 주장하는데 이는 곧 삶의 엄격주의를 주장하는 것과 같다.

다섯째, 예술가가 사물을 가치를 정할 때는 그 사물을 조화로운 정체 속으로 집어넣을 수 있는지를 기준으로 삼기 때문에 보통 사람이 예상하지 못한 결과가 나오기도 한다. 일반 사람들이 가볍게 여기는 것을 중요하게 생각할 수도 있고, 일반 사람들이 중요하다고 생각하는 것을 가볍게 여길 수도 있다. 어떤 사물을 중요하게 생각하면 집착하기도 하고, 가볍게 여기면 그로부터 벗어날 줄도 안다. 뛰어난 예술적 능력은, 알기 때문에 가지는 것보다 알기 때문에 포기하는 것에서 더 많이 드러난다. 소동파의 "물이 골짜기를 흐르는데 흐를 수 없는 곳으로는 흐르지 못하고 멈출 수 없는 곳에서는 멈추지 못하는 것과 같이 알맞은 취사선택이 이와 같다."는 말처럼 예술화된 삶 역시 마찬가지다. 삶을 잘 살아나가는 사람은 세상 모든 것을 예술적인 입맛으로 평가한다. 그 입맛에 맞으면 솜털도 태산이 될 수 있고, 입맛에 맞지 않으면 태산도 솜털이 될 수 있다. 삶을 잘 살아나가는 사람은 열심히 할 줄 알 뿐만 아니라 벗어버릴 줄도 안다. 열심히 할 때 엄격함이 드러나고 벗어날 때 활달함을 느낄 수 있다.

맹민孟敏이라는 사람이 자신의 시루가 깨졌는데 뒤도 돌아보지 않고 걸어가자 곽태郭泰가 이를 보고 이상하게 여겼다. 그러자 맹민이 말하길, "시루는 이미 깨졌는데 돌아본들 무슨 소용이 있겠습니까?"라고 했다. 철학자 스피노자는 렌즈공으로 먹고 살아도 좋으

니 대학교수는 되고 싶지 않다고 말했다. 자유를 방해받을까 걱정한 것이다. 왕휘지王徽之*는 산그늘에 살고 있었는데, 눈이 그쳐 달빛이 맑고 깨끗한 어느 날 밤에 친구인 대규戴逵**가 떠올라 작은 배를 타고 섬계剡溪***에 그를 만나러 갔다. 막 문 앞에 도착했을 때 그는 다시 배를 돌려 돌아갔다. 왕휘지는 "흥이 나서 갔다가, 흥이 다해 돌아왔다."고 말했다. 이런 일들은 서로 차이가 있긴 하지만, 모두 예술가의 활달성을 엿볼 수 있는 사례들이다. 위대한 삶과 위대한 예술은 모두 엄격함과 활달성이 동시에 존재해야 한다. 진나라 시절에 명망이 있던 사람들은 대부분 활달성은 알아도 엄격함을 알지 못했고 송나라의 이학 역시 대부분 엄격함은 알아도 활달성을 알지 못했다. 도연명과 두보는 어쩌면 꽤 적당했다고 볼 수 있다.

한 사람의 인생사는 한 편의 작품이다. 논리적인 관점에서 봤을 때는 선악의 구분이 있고 예술적인 관점에서 봤을 때는 미추의 구분이 있다. 선악과 미추의 관계는 과연 어떨까?

좁은 의미에서 보자면 논리적 가치는 실용적인 것이고 미감적 가치는 실용적인 것을 초월하는 것이다. 논리적 활동은 모두 목적이 있는 반면 미감적 행동은 목적이 없다. 예를 들어 인, 의, 충, 신 등은 모두 선한 것이다. 그들이 왜 선한 것이냐고 묻는다면 우리는 행복의 이유에 눈을 돌려볼 수 있다. 아름다움이 아름다움인 것은 모두 아름다운 형상 그 자체 때문이지 사람들에 대한 효용성

* 동진의 관리이자 서법가
** 동진東晉 사람으로, 글, 그림, 거문고에 능했다.
*** 중국 절강성浙江省에 있는 조아강曹娥江의 상류

때문은 아니다(물론 사람들에게 아무런 효용성도 없다는 뜻은 아니다). 만약 세상에 단 한 사람만 존재한다면 그에게는 도덕적인 행동이라는 것이 존재할 수 없다. 부모와 자식이 있어야 노인을 공경하고 어린이를 사랑하는 것에 대해 논할 수 있고, 친구가 있어야 신의를 논할 수 있기 때문이다. 하지만 이런 상상 속의 외로운 사람에게도 예술적 활동은 존재할 수 있다. 그는 살고 있는 세계를 감상할 수도 있고 작품을 창조해낼 수도 있기 때문이다. 선은 의지해야 할 무언가가 필요하다면 아름다움은 그렇지 않기 때문에 선의 가치는 '외재적'이고, 아름다움의 가치는 '내재적'이다.

하지만 이것은 어쨌든 좁은 의미에서의 구분이고 넓은 의미에서 보면 선이 곧 일종의 아름다움이고 악이 일종의 추함이다. 논리적인 활동이 미감상의 감상과 혐오를 불러일으킬 수 있기 때문이다. 그리스의 위대한 철학가인 플라톤과 아리스토텔레스가 논리적 주제에 대해 토론할 때 모두 선에는 등급이 있다고 생각했다. 일반적인 선은 그저 외재적 가치만 존재하지만, '최고의 선'은 내재적 가치도 있다고 생각한 것이다. 그렇다면 최고의 선이란 무엇일까? 플라톤과 아리스토텔레스는 원래 한 사람은 극단적인 이상주의로, 다른 한 사람은 극단적인 경험주의로 달려가는 사람들인데 이 주제에서만큼은 의견이 일치했다. 그들은 모두 최고의 선은 '목적 없는 탐구'라고 생각했다. 이런 견해는 서양 철학 사조에 아주 큰 영향을 주어 스피노자, 헤겔, 쇼펜하우어도 이를 증명하고자 했다. 이로써 서양 철학자들에게 최고의 선이 곧 아름다움이고 최

고의 논리적 활동이 곧 예술적 활동이라는 것을 알 수 있다.

목적 없는 탐구가 어떻게 최고의 선일까? 이 질문은 서양 철학자들이 신에 대해 가지고 있는 관념과 관련이 있다. 기독교가 성행하고 나서 신이야말로 자비로움이 넘치는 도덕가라는 생각을 하게 되었지만, 그리스 철학자와 근대의 라이프니츠, 니체, 쇼펜하우어 등의 마음속 신은 위대한 예술가였다. 그들은 신이 우주를 만든 이유가 자신이 창조하고 감상하기 위함이라고 생각했다. 이런 견해가 신의 이름을 깎아내리는 것은 아니다. 기독교에서의 신은 단지 가난한 이들 중에서 그들을 구제할 수 있는 물주 같은 존재라면 일반 철학자들에게 신은 우주를 한 곡의 음악으로 보고 그 음악 속에서 조화로움을 발견해내는 음악가이다.

이 두 가지 관념 중에 어떤 것이 더 위대할까? 서양 철학자들은 신은 요정과 같아서 사람들이 육체적 필요에 의해 제한되고 절대 자유로울 수 없는 것에 반해, 신의 활동은 매우 자유롭고 제한을 받지 않는다고 생각했다. 사람이 육체적 필요로부터 오는 제한에서 벗어나 자유롭게 활동할 수 있을수록 더욱 신과 가까워진다고 생각했다. 목적 없는 탐구는 유일한 자유로운 활동이기 때문에 가장 최고의 이상이 되었다.

이 말이 다소 심오하다고 생각할 수 있지만, 당신이 믿든 안 믿든 하나의 이미지로 눈앞에 걸어두고 완미해볼 가치가 있는 사상들이 아주 많다. 나는 여가를 보낼 때 철학 서적 읽는 것을 좋아하는데, 사실대로 말하면 나는 수많은 철학자들의 말에 아주 회의

적이다. 하지만 그들이 아주 흥미롭다고 생각한다. 결론까지 가보면 모든 철학적 시스템은 예술 작품으로 볼 수밖에 없다. 철학과 과학의 마지막 경지에 이르러봐도 결국은 지식을 추구하는 욕망을 충족시키기 위함이다. 모든 철학가와 과학자들이 자신이 발견한 어떤 진리(과연 정말 진리인지와는 관계없이)에 대해 매우 흥미를 느끼고 열정적으로 감상한다.

진리는 실용성에서 벗어나 정서로 마음에 들어오면 미감의 대상이 된다. "지구는 태양을 중심으로 회전한다.", "직각삼각형에서 직각을 끼고 있는 두 변의 제곱의 합은 빗변의 길이의 제곱과 같다." 등의 과학적 사실과 밀로의 〈비너스〉, 〈베토벤 9번 교향곡〉은 모두 심금을 울리고 영혼을 진동하게 할 수 있다. 과학자가 이런 사실들을 끝까지 탐구하는 것도 그로 인해 심금이 울고 영혼이 진동하기 때문이다. 그래서 과학적 활동은 일종의 예술적 활동이다. 또한 이를 통해 선과 아름다움이 일체이고 진리와 아름다움도 간극이 없다는 것을 알 수 있다.

예술은 정서적 활동으로 예술적 삶 또한 정서가 풍부한 삶이다. 인간은 두 종류로 나뉘는데, 하나는 정서가 풍부한 사람으로 수많은 사물에게서 재미를 느끼고 그 재미를 탐구하고 누린다. 반면, 또 다른 하나는 정서가 메마른 사람으로 수많은 사물을 재미없다고 느끼고 재미를 찾지도 않으며 종일 목숨 걸고 벌레들과 함께 의식주만 추구한다. 후자는 세속적인 사람이고 전자는 예술가다. 정서가 풍부할수록 삶도 아름답고 원만해지기 때문에 삶의 예술화

는 곧 삶의 정서화라고 할 수 있다.

'재미있다고 느끼는 것'이 바로 감상이다. 삶에 대해 아는지의 여부는 수많은 사물을 대할 때 감상의 태도를 가질 수 있는지를 보면 알 수 있다. 감상 역시 목적 없는 탐구로, 감상할 때의 인간은 신과 마찬가지로 자유롭고 복이 있다.

알프스 산골짜기에 큰 기찻길이 하나 있는데, 길 양쪽의 풍경이 매우 아름답다. 그곳엔 "천천히 가, 감상해!"라고 쓰인 표어 판이 있다. 수많은 사람들이 정신없는 세상을 알프스 산골짜기를 달리는 기차를 타고 가듯 빠르게 살아간다. 아쉬워할 틈도 없이 빠르게 지나가버리면 화려함이 넘치는 세상이 아무런 재미도 없는 감옥이 된다. 이 얼마나 안타까운 일인가!

넷

인생의 아름다움을 발견하는 일

인생에서
아름다움을 추구할 줄 알아야 한다

=========== 아름다움을 발견하려는 마음가짐 ===========

이 글을 읽고 나서 시나 그림이나 혹은 자연을 마주하게 된다면,
아마 이전과 다른 짙고 깊은 즐거움을 깨닫게 될 것이라고 믿는다.
그리고 비로소 아름다움을 경험한다는 것이 무엇인지 알게 될 것이다.
그 한 번의 경험 후에 당신이 인생 모든 부분에 있어
아름다움을 발견하려는 마음가짐을 가지게 된다면
내 소망은 이미 이루어졌다고 해도 과언이 아니다.

최근 몇 년간, 내 주위에는 수많은 불행한 일들이 있었다. 가슴 아
픈 뉴스들이 끊임없이 전해졌다. 젊은 시절을 함께했던 친구가 죽
었고, 천재지변이나 인재로 인해 학업을 그만둔 친구도 있었으며,
높은 자리에 올라 고액 연봉을 받고 있거나 그 자리에 오르기 위해
분주한 나날을 보내고 있다는 친구의 소식도 들려왔다.

　　내 머릿속에는 현실적인 문제에 대한 물음들이 아주 복잡하
게 얽혀 있다. 그리고 그로 인해 생겨난 감정들도 덩달아 복잡하게
얽혀 있다. 하지만 나는 이 시대의 젊은 사람들에게 더 이상 복잡

한 고민은 없어야 한다고 생각한다. 그들에게 필요한 건 당장 배를 불려줄 눈앞의 밥 한 공기가 아닌 청량산 한 포이기 때문이다.

다시금 미학에 대한 이야기를 꺼내야겠다. 이 불안한 시기에 그렇게 팔자 좋은 소리를 늘어놓을 마음에 여유가 있는지 의아할 수도 있겠지만 내가 미학에 대해 이야기하고자 하는 건 지금과 같이 급박한 시기가 미학을 논할 적기이기 때문이다. 나는 옛날 사람이고 세월을 따라 휩쓸려 내려온 사람이다. 물론 나 역시 신세대의 생각과 정서를 공유하고자 노력을 해보지 않았던 것은 아니지만, 여전히 옛 시대의 신념을 품고 살고 있다.

나는 요즘 사회가 이토록 혼란스러운 것이 오로지 제도적인 문제 때문만은 아니라고 생각한다. 절반 정도는 사람들의 마음가짐에 문제가 있다고 본다. 나는 이성보다는 감성이 더 중요하다고 믿는 사람이라, 어떤 상황에서건 마음부터 갈고닦아야 한다고 믿고 있다. 다시 말해, 일부 도덕가들의 몇 마디 가르침을 듣고 마는 것이 아니라 차근차근 노력하여 내 안의 근본에서부터 좋은 마음을 쌓아나가야 한다고 생각하는 것이다.

단순히 배불리 먹고, 좋은 옷을 입고, 편히 자는 일이나 높은 자리에 올라 부를 누리는 것을 넘어서, 상대적으로 고상하고 순수한 목적을 추구하며 살아야 한다. 그러려면 우선 인생에서 아름다움을 추구할 줄 알아야 한다. 누구든 현실을 초월하는 생각을 가진 사람만이 이 사회에 뛰어들 수 있다. 지금 이 세상은 아주 촘촘하게 얽혀 있는 이해관계의 망과 같아서 누구든 그 속에서 자유로울

수 없다. 아무리 피해보려고 해도 결국엔 '이해'라는 두 글자에 발목이 잡힌다. 이해관계 속의 사람들은 서로 협조하기보단 각자 자기 자신을 최우선순위에 두고 서로 속이고, 상해를 가하고, 서로의 것을 빼앗는 경우가 훨씬 많다. 하지만 아름다움의 세계에서는 순수함을 근본으로 이해관계를 초월하여 각각의 독립성을 지킬 수 있다.

예술을 창작하거나 향유할 때, 사람들은 종종 이해관계로 얽힌 현실 세계를 이해관계가 존재하지 않는 예술 세계로 끌고 들어오는 오류를 범하곤 한다. 예술적 활동은 특정한 무언가를 바라지 않고 행해지는 것인데 말이다. 나는 어떤 학문을 연구하든, 어떤 사업을 운영하든 이와 같은 정신이 필요하다고 생각한다. 학문이나 사업을 하나의 예술 작품으로 바라보는 것이다. 이상에 대한 충족과 즐거움을 얻는 것에 대한 목적만을 추구한다면, 비로소 이익과 손해의 개념을 떠나 진정한 성과를 거두게 되리라 믿는다.

실재하는 위대한 업적은 모두 멀리 볼 수 있는 시야와 포용력 넓은 가슴으로부터 출발한다. 만약 이 두 가지를 가지지 못한다면 이 세상에는 또 하나의 정치인만 늘어날 뿐이다. 그리고 이런 사람들이 늘어날수록 세상은 더욱더 부패된다. 실제로 자리에만 연연하는 현대의 일부 정치학자들이나 경제학자들, 혹은 무늬만 철학자, 과학자들이 일반 사람들에게 주는 인상은 딱 하나뿐이다. '저속하다'는 것.

속됨으로부터 벗어나지 못했기 때문에 온갖 나쁜 마음들이

사람들 안에 계속 존재하는 것이다. 그렇다면 속되다는 것은 무엇일까? 그것은 사실상 배부름만을 좇는 구더기와 다를 바가 없다. 특정한 무언가를 바라는 마음을 배제하고 고상하고 순수한 목적만 추구하는 것이 불가능한 상태라는 뜻이다. 속되다는 것은 곧 아름다움에 대한 수양 부족이다.

어떻게 하면 속됨에서 벗어날 수 있을까? 사실 이 부분은 개개인의 성향과도 연관이 깊어서 단순하게 언어 그대로만 받아들이기엔 한계가 있다. 나 역시도 아직 완전히 속됨에서 벗어나지 못했다. 하지만 나는 종종 속됨에서 벗어나는 즐거움을 경험할 때가 있다. 거의 절반 이상은 시를 읽는다거나 그림을 감상한다거나 자연을 감상하고 있을 때이다. 이 같은 즐거움을 깨달을 때마다 미학을 연구하는 데에 자신감이 한층 더해진다. 이 즐거움을 소개해주고 싶다. 당신이 이 글을 읽고 나서 시나 그림이나 혹은 자연을 마주하게 된다면, 아마 이전과 다른 짙고 깊은 즐거움을 깨닫게 될 것이라고 믿는다. 그리고 비로소 아름다움을 경험한다는 것이 무엇인지 알게 될 것이다. 그 한 번의 경험 후에 당신이 인생 모든 부분에 있어 아름다움을 발견하려는 마음가짐을 가지게 된다면 내 소망은 이미 이루어졌다고 해도 과언이 아니다.

이 글을 쓰기 전에, 나는 1년의 세월을 들여 《문예심리학》이라는 책을 썼다. 이 글에 쓰인 이야기의 절반은 그 책에도 나온다. 왜 굳이 같은 이야기를 반복했는지에 대해 묻는다면, 그 이야기를 읽게 되는 대상에 차이가 있어서 쓰인 방식 또한 달랐기 때문이라

고 말할 수 있다. 그 책은 전문적으로 미학을 연구하는 사람들에게 쓴 책이라 경전의 어구나 고사 등을 사용할 수밖에 없었다. 하지만, 이 글 속에서만큼은 그저 가까운 친구에게 편지를 쓰는 듯한 느낌으로 이야기할 수 있었다. 《문예심리학》을 쓸 때는 단 한 장을 쓰기 위해서 먼저 수십 권의 책을 읽어보고 나서야 비소로 펜을 들 수가 있었는데, 이 글을 쓸 때는 종이 한 장과 펜 한 자루만을 가지고 그저 생각나는 대로 써 내려갔다. 그 어떤 책도 굳이 들춰볼 필요가 없었다. 또한 내가 이 책에서 하는 모든 말들은 누구나 충분히 이해할 수 있는 수준이다. 물론 나는 어떤 경우에도 누군가의 생각을 강제로 바꾸도록 강요하고 싶진 않다.

나의 이야기들은 그저 사고의 한 가지 방식일 뿐이다. 그 길을 따라 생각을 하는 것은 스스로의 몫이다. 각각의 사물에 대한 생각은 사람에 따라 여러 가지로 나뉘기 마련이니까. 내가 말하는 것도 그중 하나일 뿐이다.

무성이 유성을 이긴다
무언의 미

하늘의 구름이 얼마나 아름다운지!
바람과 벌레, 새 소리가 얼마나 조화로운지!
색으로 그리고 금석사죽으로 연주하더라도
그저 자연의 소리를 망치고 모욕할 뿐이다!
무언의 아름다움을 어떻게 제한할 수 있을까?
나같이 서툰 사람에게 묘사하라고 한다면
나는 이미 쓸모없고 메마른 몸일 뿐이다!

하루는 공자가 갑자기 아주 기쁜 모습으로 제자에게 "나는 말을 하지 않으련다."라고 하시자 자공은 "선생님께서 말씀을 하시지 않으면 저희가 무엇을 전하겠습니까?"라고 물었다. 그러자 공자는 "하늘이 무엇을 말하더냐? 사철이 운행하고 만물이 생겨나지만 하늘이 무엇을 말하더냐?"라고 말했다.

무언을 찬미하는 이야기는 원래 교육적인 방면에서 고민된 것이다. 하지만 무언에 담긴 뜻을 명백하게 알기 위해서는 예술적

관점으로 연구해야 한다.

말은 뜻을 전달하지만, 뜻이 온전히 말에 의해 전달되지는 않는다. 말은 고정적이고 흔적을 남기는 반면, 뜻은 순식간에 수많은 모습으로 변하며 어렴풋하고 자취를 남기지 않기 때문이다. 말은 적지만, 뜻은 많은 의미를 담고 있다. 말은 유한하지만, 뜻은 무한하다. 말로 뜻을 전하는 것은 끊어졌다 이어졌다 하는 점선으로 실물을 그리는 것과 같아서 흡사하게만 전달할 수 있을 뿐이다.

문학은 말로써 의미를 전달하는 예술이다. 이미지, 감정, 의지가 언어에 덧입혀져 선하고 아름다워져야 비로소 미감을 불러일으킬 수 있다. 선하고 아름다워지는 조건은 아주 많다. 하지만 최우선적으로 예술의 기본 원리를 위배하지 않기 위해 노력해야 하고 '실물과 똑같은^{True to nature} 모습이기 위해 노력해야 한다. 이 말은 다소 통속적이지만 예술 작품은 거짓말을 해서는 안 된다는 것을 의미한다. 거짓말을 하지 않는다는 것은 두 가지 의미를 포함한다. 우리가 하는 말이 우리가 생각하는 것과 일치하는 것, 그리고 우리가 말하고 싶은 것을 남은 내용 없이 모두 토해내는 것이다.

뜻은 말로써 완전히 전달될 수 없는데, 그렇다면 '실물과 똑같은' 모습이라는 조건은 문학에서 실현될 수 없는 것일까? 우리는 좀 더 직접적으로 물을 필요가 있다. 만약 언어 문자가 완벽하게 감정과 뜻을 전달할 수 있다면, 만약 책에 쓴 글과 마음에 들어 있는 것이 거의 같다면, 조금도 남아 있는 것이 없다면, 이것은 문학에서 희망해야 마땅한 일이 아닐까?

이는 문학과 여타 예술을 이해하기 위해서는 반드시 답해야 하는 문제다. 나는 문자 언어는 정서와 의지를 모두 전달할 수 없고 만약 가능하다 해도 문학이 희망해야 할 바는 아니고, 모든 예술 작품도 마찬가지로 최대한 표현하고, 불가능한 것은 안 하면 그만이고 그럴 필요도 없다고 답하겠다.

사실에 입각하여 연구해보자. 황량한 마을이나 어떤 물체를 사진사가 사진을 찍고 화가가 그림으로 그린다고 했을 때, 사진과 그림은 두 가지 관점에서 비교할 수 있다.

첫 번째, 사진이나 그림 중에 어떤 것이 더 실물과 똑같은가? 이것에 대해선 말할 필요가 없다. 동일한 시각적 한계 내의 사물을 사진은 모든 것을 망라하여 담을 수 있고, 모든 사물의 부피가 실물과 비례하며, 작은 오류도 있을 수가 없다. 하지만 그림은 그렇지 않다. 화가는 어떤 상황에 대해 먼저 표현하기 전에 선택해야 한다. 표현 재료를 선택하며 이상화 과정을 거쳐야 하고, 예술가의 인격을 반영해야 한다. 표현해낸 것은 실물의 일부분이고, 이 일부분마저도 실물과 완전히 일치할 필요는 없다. 그래서 그림은 절대 사진처럼 '실물과 똑같은' 모습일 수 없다.

두 번째로 우리는 다시 사진과 그림 중에 어떤 것이 더 짙은 미감을 불러일으키는지, 무엇이 더 인상 깊은지를 물어야 한다. 이 또한 말할 필요가 없다. 조금이라도 예술적인 입맛이 있는 사람은 사진보다 그림이 아름답다고 말할 것이기 때문이다.

문학 작품도 동일하다. 예를 들어 《논어》에는 공자께서 냇가

에 계실 때 한 "흘러가는 것이 이와 같구나! 밤낮으로 쉬지 않고 흐르는구나!"라는 말이 나오는데, 이 몇 마디가 공자의 당시 심경을 완전히 묘사해낼 수는 없다. 당시 흐르던 물에 대한 자세한 설명이 없어서 '이와 같다'는 표현이 아주 막연하다. 만약에 조금 더 자세히 말하려면 공자는 이렇게 말하셨을 수도 있다. "강물이 세차게 흘러가는구나. 밤낮도 이와 같이 잠시도 쉬지 않는구나. 세상의 모든 사물이 이 물처럼 시시각각 변하지 않는가? 지나간 사물은 영원히 지나간 것이고 절대 다시 돌아오지 않는다. 이 물을 보니 마음이 슬프구나!" 하지만 이렇게 이야기한다고 해도 공자께선 자신의 생각을 완전히 전달할 수 없을 것이다.

비교해보면 "흘러가는 것이 이와 같구나! 밤낮으로 쉬지 않고 흐르는구나!"라는 말이 길고 졸렬한 이야기보다 완미의 가치는 더 높다. 고급 문학 작품에서, 특히 시와 사에서 이렇게 말로 뜻을 채 다 전달할 수 없는 예들을 곳곳에서 찾을 수 있다. 도연명 〈시운時運〉의 "바람은 남에서 불어와, 새싹을 날갯짓하게 한다.有風自南, 翼彼新苗。"나 〈산해경山海经〉의 "보슬비는 동쪽에서부터 내리고, 산들바람이 보슬비와 함께한다.微雨从东来, 好风与之俱。"에는 원래 시인의 정서가 나타나 있지는 않지만, 완미해보면 일종의 한가한 심정과 안일한 정취가 느껴져서 마음이 후련하고 기분이 유쾌해진다. 전기*가 쓴 〈성시상령고슬省試湘靈鼓瑟〉의 "산봉우리 음울해 황혼에 비올 듯하네.數峰清苦, 商略黃昏雨。"도 시인의 정서를 말하고 있지 않지만 처량하고

* 　　당나라 시인

이별을 아쉬워하는 정신이 자연에서 표현되어 언어 밖으로 나온다. 이 외에도 진자앙 〈등유주대가登幽州臺歌〉의 "앞으로는 옛사람을 보지 못하고, 뒤로는 오는 사람 볼 수가 없네. 천지의 무궁함을 생각하다, 홀로 슬퍼하며 눈물 흘리네.前不見古人, 后不見來者。念天地之悠悠, 獨愴然而涕下。", 이태백 〈원정怨情〉의 "미인이 주렴을 걷는데, 깊이 앉으니 미간에 주름이 지고, 젖은 눈물 자국이 보이니, 누구를 원망하는 걸까.美人捲珠簾, 深坐顰蛾眉, 但見淚痕濕, 不知心恨誰。"에서는 비록 시인의 감정을 이야기하긴 했지만 아주 간단히 말한 것에 비해 그 안에 담긴 뜻은 아주 심오하다.

풍경에 대해 쓴 것을 보면, 어떤 상황에 처했든 실물처럼 생동감 있게 묘사하려고 많은 글자를 할애했다. 사건은 두세 가지만 골라 가볍게 묘사했는데도 상황이 눈앞에 생생하게 나타났다. 예를 들어 도연명 〈귀원전거歸園田居〉의 "네모난 집터 십여 묘, 초가집 팔구 간. 느릅나무와 버드나무가 뒤처마를 덮고, 복숭아와 자두가 집 앞에 늘어서 있네. 희미하게 먼 인가에서, 연기가 뭉게뭉게 피어오른다. 개가 깊숙한 골목에서 짖고, 닭은 뽕나무 가지 끝에서 우는구나.方宅十余亩, 草屋八九间。 榆柳荫后檐, 桃李罗堂前。 暖暖远人村, 依依墟里烟。 狗吠深巷中, 鸡鸣桑树颠。"를 보면 40자로 시골 풍경을 얼마나 사실적으로 표현했는지 모른다. 두보 〈후출새後出塞〉의 "지는 해가 큰 깃발을 비추는데, 말은 울고 바람은 쓸쓸히 불어오네. 넓은 모래벌판 위 수많은 막사가 세워지고, 부대는 각각 점호를 하네. 중천에는 밝은 달이 걸리고, 명령은 엄하고 밤은 적막하고 공허하네. 슬픈 피리 소리 들

리니, 장사들이 슬퍼 기력이 떨어지네.落日照大旗, 馬鳴風蕭蕭。平沙列萬幕, 部伍各見招。中天懸明月, 令嚴夜寂寥。悲笳數聲動, 壯士慘不驕。"에서는 몇 안 되는 문장으로 달밤 모래벌판 위의 모습을 생생하게 그렸다. 자세히 관찰해보면 시골 풍경 중에는 도연명이 언급하지 못한 것들이 있고, 전쟁터의 모습도 두보가 이야기하지 못한 것이 많다. 이를 통해 문학에서 최대한 많이 표현하는 것만이 대단한 일이 아니라는 것을 알 수 있다.

음악에서도 감정이 일 수 있다. 음조가 웅장하고 급했다가 낮고 가늘게 변해서 거의 소리가 없는 것과 같이 되는 노래는 우리의 정신을 과묵하고 엄숙하면서도 평화롭고 유쾌하게 만든다. 백거이는 〈비파행〉에서 비파 소리가 잠시 멈춘 것에 대해 "줄기 얼어붙듯이 현이 얼어붙으며, 소리는 끊어지고 얼어붙은 듯 잠시 뒤 멎고 말았다. 따로 그윽한 슬픔과 남모르는 한이 되살아나는 듯, 이러한 때는 비파 소리 울릴 때보다 더 한스럽다.水泉冷澁絃凝絶, 凝絶不通聲暫歇, 別有幽愁暗恨生, 此時無聲勝有聲。"라고 말했다. 이것은 음악에서 무언의 아름다움을 말하는 것이다.

영국의 유명한 시인인 키츠Keats가 〈그리스 항아리에 부치는 노래〉에서 "들리는 선율은 아름답지만, 들리지 않는 선율은 더욱 아름답다."라고 말한 것도 같은 이치다. 대부분 음악을 좋아하는 사람들은 모두 이런 맛을 경험해봤다.

연극에 대해 말해보면 무언의 아름다움이 더 쉽게 드러난다. 많은 작품들이 열정적인 장면에서 동작이 빨라지고 가장 중요

한 지점에 도달하면 순간 온갖 소리가 전부 그친다. 일종의 고요하고 신비로운 광경을 자아내는 것이다. 모리스 마테를링크^{Maurice} ^{Maeterlinck}의 작품 〈파랑꽃〉이 아주 좋은 예다. 〈파랑꽃〉에선 가장 조용한 밤일 때, 중요한 배역이 조용한 밤에 깊은 잠을 자는 장면이 있는데 이것은 무언의 아름다움을 이용한 것이다. 마테를링크는 "입을 열면 영혼의 문은 닫히고, 입을 닫아야 영혼의 문이 열린다."라고 했다. 무언의 아름다움을 이보다 더 철저하게 찬미할 수 있는 말은 없을 것이다. 셰익스피어의 명작인 〈햄릿〉은 1막이 시작할 때 야경꾼이 야간 경비를 하는 모습이 나오고, 존 드링크워터^{John} ^{Drinkwater}의 〈에이브러햄 링컨〉에서는 링컨이 남북전쟁 당시 무릎을 꿇고 묵도를 하는 모습이, 오스카 와일드^{Oscar Wilde}의 〈윈더미어 부인의 부채〉에서는 윈더미어 부인이 그의 애인의 집에 몰래 달려가 기다리는 상황이 등장한다. 모두 격렬하고 긴장되는 장면이고 마음이 조마조마하고 결말을 갈망하는 상황이지만 침묵과 신비로움으로 무언의 아름다움을 증명하고 있다. 근대에도 무언극이나 조용한 배경 혹은 동작은 있지만 말은 없고 심지어 동작도 없는, 그저 무언의 아름다움만 의지한 작품들이 사람들을 매료시키고 있다.

조각은 원래 말이 없는 것으로 역시 무언의 아름다움을 설명할 수 있다. 무언이라는 것은 말을 하지 않는 것만을 일컫지 않는다. 때로 함의를 표출하지 않는 것일 때도 있다. 조각은 멈춰 있는 것으로 신비로움을 전달하는데, 어떤 것은 표출하고 어떤 것은 함축한다. 이런 구별은 눈으로 쉽게 볼 수 있다. 중국에는 "금강역사

는 눈을 부릅뜨고 보살은 눈을 내리깐다."라는 속담이 있다. 눈을 부릅뜬다는 것은 표출이고 눈을 내리깐다는 것은 함축이다. 고개를 숙이고 눈을 감은 신상을 보면 특히나 더 깊은 인상을 받게 된다. 재미있는 것은 서양의 큐피트 조각이 남녀를 막론하고 눈을 감고 있다는 것이다. 이는 그리스 신화를 토대로 한 것이기도 하지만 미술의 이치를 담고 있다. 사랑은 보통 눈썹과 눈에서 표출되는데 사실 이는 가장 묘사하기 어려운 것이기 때문이다. 그래서 차라리 눈이 보이지 않는 모습으로 조각해야 감정을 감당할 수 있다고 생각한 것이다. 조각가들이 완전히 의도한 바가 아니었다고 해도, 아마 자연스럽게 나온 결과일 것이다.

조각의 표출과 함축의 구분을 설명하는 데 그리스의 유명한 조각상인 〈라오콘Laocoon〉*이 가장 좋은 예다. 라오콘은 신에게 큰 죄를 지어서 그 벌로 독사에게 자신과 두 아들이 물려 죽게 되는 잔혹한 형벌을 받았다. 이 형벌이 내려지고 죽기 전 그에게는 아주 고통스럽고 비참하고 눈 뜨고는 볼 수 없는 순간도 있었겠지만, 그리스 조각가는 그의 고통이 극에 달했을 때의 순간을 잡아 조각해냈기 때문에 라오콘의 비애는 함축되고 표출되지 않는다. 만일 표출되는 것을 선택했다면 발버둥 치고 비명을 지르는 모습을 담았겠지만, 이 조각을 한번 보면 세 부자에게서 느껴지는 것은 말로 다 할 수 없는 애통함이고 더 자세히 보면 힘줄 하나하나와 모공 하나하나가 극에 달한 고통을 암시함을 알 수 있다. 독일 비평가 레싱Lessing의 명

* 독일의 비평가이자 극작가인 레싱의 예술론

작인 《라오콘》은 이 조각을 근거로 미술의 함축적 이치를 논했다.

여기까지는 각종 예술 속에서 잡히는 대로 가져온 몇 가지 예시였다. 각각의 예시를 귀납시키면 통례를 하나 얻을 수 있다. 그것은 미술로 사상과 감정을 표현하는 것은 있는 대로 표출하는 것보다 함축하는 것이 낫고, 먹은 것을 게워내는 것처럼 모든 것을 말하는 것보다 일부분을 남겨서 보는 이가 스스로 깨닫게 하는 것이 낫다는 것이다. 감상하는 사람의 머릿속 인상과 미감은 함축이 있어야 표출된 것보다 비교적 깊게 생겨날 수 있기 때문이다. 다시 말해 말하는 것은 적고, 말하지 않는 것이 많을수록 미감은 더 크고 더 깊고 더 생생하게 생겨난다는 것이다.

왜 말을 적게 할수록 미감이 더 깊게 생겨나는가? 왜 무언의 아름다움에 그런 힘이 있는 걸까? 이 질문에 답을 하려면 먼저 미술의 사명에 대해서 알아야 한다. 사람에게 왜 미술적 요구가 있는지에 대한 질문은 한마디로 답할 수 없다. 지금은 그냥 미술이 우리가 현실을 벗어나 이상적 경지의 안위를 추구할 수 있도록 돕는다고만 이야기하겠다.

사람의 의지는 두 가지 방향으로 발전할 수 있다. 하나는 현실세계고, 하나는 이상 세계다. 하지만 현실 세계는 때로 우리의 의지의 지배를 받고 때로는 받지 않는다. 예를 들어 집을 짓고 싶다고 생각하는 것은 의지다. 이 의지를 실현하려면 수많은 힘을 들여 현실을 정복해야 한다. 황무지를 개간하고 벽돌과 기와를 만들고 기둥을 세우고 돈을 벌어 미장이를 부르는 것들 말이다. 모두 사람

의 힘으로 할 수 있는 것이고 의지로 지배할 수 있는 것들이다. 하지만 현실 세계의 모든 사물은 그의 마음에 어떤 법칙을 정해주기 때문에 의지로 정복할 수 없다. 의지가 현실 세계에서 활동하면 곳곳에서 장애물을 만나게 되고 제한을 받게 되고 목표에 원만하게 도달할 수 없다. 실제로 의지의 80~90퍼센트가 현실적 제한으로 인해 자유롭게 발전하지 못한다. 누가 아름다운 가정을 꿈꾸지 않을까? 누가 극락원에 살고 싶지 않을까? 하지만 현실 세계에는 절대 소위 즐겁고 아름다운 것들이 존재하지 않는다. 그래서 우리의 의지와 충돌이 생길 수밖에 없다.

보통 사람들은 의지와 현실 사이에서 충돌이 일어나면 대부분은 현실 의지를 정복하려 한다. 그러나 비관적이고 답답한 길에 들어서면 사사건건 마음대로 되는 것이 하나도 없고 인생에 별다른 재미가 없다고 생각하게 되고, 결국 타락하거나 자살을 택하거나 불문을 떠나게 된다. 이런 소극적인 해결 방법이 허점을 노려 우리에게 진입하는 것이다. 하지만 소극적 인생관은 의지와 현실의 충돌을 해결하는 가장 좋은 방법이 아니다. 인간은 태어날 때부터 연약한 존재가 아니기 때문이다. 소극적인 인생관이 현실이 의지를 정복하게 내버려두는 것은 일종의 연약함이다.

비교적 좋은 방법은 무엇일까? 바로 현실을 초월하는 것이다. 우리가 세상을 대하는 태도는 두 가지다. 사람의 힘으로 다룰 수 있는 현실은 정복하려고 애쓰고, 사람의 힘으로 다룰 수 없는 현실은 잠시 초월해서 정력을 비축하고 나서 다른 방향으로 다시 정복

하는 것이다. 초월해서 어디로 가는 걸까? 이상 세계로 간다. 현실 세계는 곳곳에 제한이 있지만 이상 세계는 아주 넓고 자유롭다. 현실 세계에서는 공중누각을 만들 수 없지만 이상 세계에서는 가능하다. 현실 세계에는 완벽한 선과 아름다움이 없지만 이상 세계엔 존재한다.

작은 도시의 좁고 더러운 길과 곳곳의 하수구, 화장실 등을 본다면 당연히 기분이 나쁠 것이고 의지는 즉각 어떤 태도를 취하려고 할 것이다. 만약 의지가 이런 현실을 정복하려면 길과 건물을 전부 없애고 새롭게 큰 도로와 깨끗한 건물을 만들어야 한다. 하지만 그게 그렇게 쉬울까? 물질적으로 각종 장애물이 발생할 것이고 해낼 수 있을지 알 수 없다. 의지는 이때 어떻게 대처해야 할까? 의지는 현실을 초월해서 이상 세계에서 길을 내고 집을 지을 것이고 그것을 그림으로, 조각으로, 시로 나타내서 결국에는 예술 작품을 만들어낼 것이다. 작품이 완성되면 예술가는 자신이 창조의 힘이 있다고 느껴 기쁠 것이고 주위 사람들은 작품을 보고 아름다워서 기쁨을 느끼게 될 것이다. 이것이 미감이다.

예술가의 생활은 곧 현실을 초월한 생활이기 때문에 예술 작품은 우리가 현실을 초월해 이상 세계로 가서 위안을 추구하도록 도와준다. 다시 말해, 우리에게 미술적 요구가 있는 것은 현실 세계가 우리를 너무 각박하게 대하고 우리의 의지가 방해 없이 발휘되도록 내버려두지 않기 때문이다. 그렇게 우리는 이상 세계로 달려가 위로를 얻는다. 그래서 예술 작품의 가치의 높고 낮음은 현실

을 얼마나 초월했는지, 그것이 창조한 이상 세계가 얼마나 넓은지에 달렸다고 말할 수 있다.

하지만 예술도 현실과 완벽하게 절연할 수 있는 것은 아니다. 예술이 사용하는 도구, 예를 들어 조각에 쓰이는 돌, 그림에 쓰이는 색, 시에 쓰이는 언어 모두 현실 세계에서 가져온 것이기 때문이다. 또한 창작가의 상황, 기쁨과 슬픔, 만남과 헤어짐 같은 재료 또한 현실 세계의 산물이다. 그래서 예술은 독으로 독을 공격하는, 즉 현실의 도움으로 현실의 고민을 초월하는 과정인 것이다. 앞서 말한 것처럼 예술 작품의 가치의 높고 낮음은 현실을 얼마나 초월했는지에 달렸다. 이 말은 조금은 수정해야 하는데, 예술 작품의 가치의 높고 낮음은 최소한의 현실 세계의 도움으로 최대한의 이상 세계를 창조할 수 있는지에 달렸다.

예술 작품이 현실 세계의 도움을 덜 받을수록 창조한 이상 세계는 더 커진다. 다시 사진과 그림으로 설명하자면, 왜 사진이 불러일으키는 미감이 그림에 미치지 못하다고 하는 것일까? 이는 사진 속 모습 하나 그림자 하나 모두 진실이고, 있어야 할 것이 다 있으며, 남김없이 보여주기 때문이다. 사진을 보면 하나하나의 형상이 마치 못처럼 우리의 상상력을 깨버리는 것 같다. 사진을 보면 25를 보게 된 것 같더라도 10까지밖에 생각할 수 없고 다른 숫자를 생각할 수도 없다. 다시 말해 사진은 사물을 너무 진실하게 보여주므로 상상의 여지를 주지 않는 것이다. 그래서 사진은 현실 세계를 베낄 수는 있지만 이상 세계를 창조할 수는 없다.

하지만 그림은 그렇지 않다. 화가는 미술적인 눈으로 선택을 가미하여 완벽한 상황에서 일부 사물만을 선택해 이상화를 거쳐 표현한다. 많은 부분을 남겨 표현하지 않기 때문에 감상하는 사람의 상상력도 그 재능을 펼칠 여지가 생긴다. 상상 작용의 결과는 바로 이상 세계이기 때문에 그림으로 표현한 현실 세계는 작지만 창조한 이상 세계는 매우 크다. 공자는 교육에 대해 "한 방면을 가르쳐주면 나머지 세 방면을 스스로 알아서 반응을 보여야지, 그렇지 않으면 나는 반복해서 그를 가르쳐주지 않는다."라고 말했다. 사진은 네 가지 방면을 모두 보이는 것으로 보는 이가 '반복'할 필요가 없다. 반면 그림은 한 방면만 보여주기 때문에 감상하는 사람이 상상력을 가미하여 이후에 '세 방면의 반응'을 덧붙여야 한다.

"말에는 끝이 있어도 뜻에는 끝이 없다."라는 말이 있다. 끝없는 뜻이 끝이 있는 언어에 도달하여 수많은 뜻이 말하지 않는 것에 남는다. 문학이 아름다운 이유는 끝이 있는 언어와 끝없는 뜻이 있기 때문이다. 더 넓게 생각하면 예술 작품이 아름다운 이유는 그것이 표현하고 있는 일부분 때문이 아니라 표현하지 않고 함축한 무궁무진한 부분 때문이다. 이것이 곧 이번 글이 말하는 소위 '무언의 아름다움'이다.

그래서 예술이 진짜 자연과 같아야 한다는 신조는 이렇게 설명할 수 있다. "진짜 자연 같다는 것은 자연의 정수를 엿볼 수 있도록 표현해내야 한다는 것이지 자연을 인쇄 기계처럼 베껴야 한다는 것이 아니다."

여기서 문제가 하나 발생한다. 만약 우리가 예술 작품을 감상할 때 표현되지 않고 함축된 일부에 집중하고 언어를 초월하여 '언어 외적인 의미'만을 추구한다면, 각 개인은 모두 각자의 견해가 생기므로 각자가 얻는 언어 외적인 의미에 큰 차이가 생기지 않을까? 당연하다. 예술 작품이 아름다운 이유는 바로 아름다움에 탄력이 있기 때문이다. 늘리면 길어지고 줄이면 짧아진다. 탄력이 있으니 경직되지 않는다. 그래서 같은 예술 작품을 놓고도 사람마다 완미한 재미가 다르다. 예를 들어 셰익스피어의 작품이 예술에서 높은 위치를 차지할 수 있는 것은 서로 다른 계급의 사람들이 서로 다른 환경에서 그의 작품을 좋아하기 때문이다. 탄력이 있어서 진부해지지 않는 것이다. 같은 예술 작품도 오늘 완미하는 재미와 내일 완미하는 재미가 다르다. 시대에 따라 도태되지 않은 작품들은 모두 백번을 읽어도 질리지 않는다.

문학에 대해 말하자면, 시나 사가 산문보다 탄력이 좋다. 시와 사는 산문이 내포한 무언의 아름다움보다 풍부한 아름다움을 가지고 있다는 뜻이다. 산문은 최대한 표출하여 치밀해질수록 더 훌륭해진다. 시와 사는 함축과 암시가 있어야 하고, 가까운 것 같기도 하고 그렇지 않은 것 같기도 해야 사람을 매료시킬 수 있다. 현재 문학을 연구하는 사람은 산문, 특히 소설에 편중되어 있고 시와 사에는 매우 소홀하다. 이런 사실이 보통 사람들의 문학 감상력이 약하다는 것을 증명해준다. 문학을 향상시키려면 먼저 문학 감상력을 향상시켜야 하고, 그러려면 반드시 먼저 시와 사에 시간을 들여

공부하며 무언의 아름다움을 감상하는 능력을 예민하게 길러야 한다. 그래서 나는 문학 창작자가 시와 사에 대해 더 정진하고, 학교 교과 과정에서도 시가가 중요한 위치를 차지할 수 있기를 바란다.

무언의 아름다움에 대해 말하면서 예술적인 측면에서만 말했는데 사실 이 이치는 논리, 철학, 교육, 종교 및 실제 생활의 각종 방면에서도 쉽게 발견할 수 있다. 노자는 《도덕경》 첫머리에 "이것이 도라고 말하는 순간, 그것은 이미 도가 아니요, 이름을 붙이는 순간부터, 그것은 그 이름이 아니게 되나니.道可道, 非常道, 名可名, 非常名。" 라고 말했다. 이것은 곧 논리, 철학에도 무언의 아름다움이 있다는 뜻이다. 유가는 대부분은 어떤 영향을 받아 부지불식간에 변화가 생긴다는 것을 주장했기 때문에 교육을 '시우춘풍時雨春風*'에 비유했다. 불교 및 다른 종교가 사람의 마음으로 깊게 들어갈 수 있는 것도 침묵과 신비로움의 힘 덕분이다.

유치원을 만든 몬테소리는 아주 흥미롭게 무언의 아름다움을 이용했다. 그녀의 유치원에서는 아이들이 가장 열정적으로 놀고 있을 때 선생님이 갑자기 칠판에 '조용'이라는 단어를 쓰거나 피아노 건반을 하나 치곤 했다. 그러면 모든 아이들이 자기의 자리로 돌아가 눈을 감고 이불을 뒤집어쓰고 자는 척을 했다. 하지만 아이들은 잠들지 못했기 때문에 몇 분이 지나고 나면 선생님이 부드러운 목소리로 멀리서부터 아이들의 이름을 하나하나씩 불렀다. 이름이 불린 아이는 바로 일어날 수 있었다. 이것 역시 아이들에게

* 알맞은 시기에 깨우쳐줌을 이르는 말

침묵 속에 무언의 아름다움을 깨닫게 하는 일이었다.

세상에서 가장 깊은 것은 남녀 간의 애정이다. 애정은 입으로 말하는 것보다는 속으로 더 간절하다. '모두가 바라지만 뜻을 펼칠 수 없는' 것과 '너무 오래 바라서 아무 말도 할 수 없는 것'이 '작은 소리로 위로하는 것'과 '서로를 가엾게 여기는 것'보다 더 달콤한 말이다. 영국 시인 윌리엄 블레이크^{William Blake}의 시 〈사랑의 비밀 ^{Love's Secret}〉에서는 이렇게 말하고 있다.

> 사랑을 말로 표현하려 하지 말아요
> 사랑은 절대 말로 할 수 없는 것
> 사랑의 산들바람은
> 조용히 보이지 않게 움직이지요
>
> 나는 사랑을 말하고 또 말했죠
> 떨리고, 춥고, 지독히 두려운 마음으로
> 내 온 마음을 그녀에게 말했지요
> 아! 그녀는 떠나가버렸어요!
>
> 그녀가 나를 떠나고 얼마 되지 않아
> 조용히, 눈에 보이지 않게
> 한 나그네가 다가오더니
> 한숨을 쉬며 그녀를 데려가 버렸어요

Never seek to tell thy love,

Love that never told can be;

For the gentle wind doth move

Silently, invisibly.

I told my love, I told my love,

I told her all my heart,

Trembling, cold, in ghastly fears.

Ah! she did depart!

Soon after she was gone from me,

A traveller came by,

Silently, invisibly:

He took her with a sigh.

이 시는 사랑에서 무언의 아름다움이 가지는 힘을 아주 처절하게 묘사하고 있다. 사랑은 원래 마음의 반응인데 그 깊은 곳에는 노자가 말했던 '부를 수도 이름 지을 수도 없는' 것이 있다. 그래서 수많은 시인들은 '사랑'이라는 두 글자 자체가 너무 과하고, 평범하고, 재미없다고 생각하여 남녀 간의 신성하고 진실한 정서를 나타낼 때 사용하지 않았다.

사실 어떻게 사랑에만 수많은 신비가 있겠는가? 사람 마음속

에는 수많은 깨달음이 있어 비언어로 전달할 수 있고 말로 뱉어내면 사탕수수 찌꺼기처럼 아무 맛도 없어진다. 이 이치는 우주와 인생의 모든 문제에도 적용된다. 우리가 살고 있는 이 세상은 완벽하지 않기 때문에 완벽하다. 이 말은 표면적으로는 말이 안 되지만, 진리를 담고 있다. 만약 세상이 완벽하다면, 사람의 삶은 조금 나아지면 신의 삶이 되고 조금 못해지면 돼지의 삶이 된다. 그 삶은 최대의 선과 아름다움이 만족되어 경직되고 단조로울 것이고 자연히 아무 희망도 없으며 노력하고 분투할 필요성은 더 느끼지 못하게 될 것이다.

인생에서 가장 즐거운 것은 바로 움직이고 살아 있는 느낌이며, 분투하여 성공해야만 얻는 기쁨과 위안이다. 세상이 완벽하다면 어떻게 성공의 기쁨과 위안을 맛볼 수 있을까? 이 세상이 아름다운 것은 부족함이 있고 희망의 기회가 있고 상상을 펼칠 수 있는 여지가 있기 때문이다. 다시 말해, 세상에 부족함이 있어서 부족함을 채울 가능성이 있는 것이다. 아직은 실현되지 않은 가능성이 있는 상태가 곧 무언의 아름다움이다. 세상의 수많은 신비는 남겨두고 말하지 말아야 하고, 세상의 수많은 이상 역시 남겨두고 실현하지 말아야 한다. 실현하고 나면 "알게 되었다!"라는 기쁨과 위안 뒤에 "원래 별것 아니었네."라는 실망이 따라오게 되기 때문이다.

하늘의 구름이 얼마나 아름다운지! 바람과 벌레, 새 소리가 얼마나 조화로운지! 색으로 그리고 금석사죽金石絲竹*으로 연주하더라

* 예전에 쓰던 네 가지의 주요 악기를 통틀어 이르는 말. 종, 경쇠, 현악 기류, 관악 기류를 이른다.

도 그저 자연의 소리를 망치고 모욕할 뿐이다! 무언의 아름다움을 어떻게 제한할 수 있을까? 나같이 서툰 사람에게 묘사하라고 한다면 나는 이미 쓸모없고 메마른 몸일 뿐이다! 나는 내가 이런 잘못을 해왔다는 것을 완전히 인정한다. 누군가 날더러 헛소리를 한다고 욕한다면 나는 그저 도연명의 시로 답할 뿐이다.

"이 중에 진실한 맛이 있으니, 말로는 도저히 표현할 수 없네!"

인생에 굴곡 좀 있으면 어떤가
미학을 배우는 방법

정도가 꼭 평탄하고 곧은길이 아닐 수도 있다.
굴곡지고 험난한 길을 피할 수 없다.
빙빙 돌아야 할 수도 있고 실수로 길을 잘못 들 수도 있다.

반당 집단인 '사인방"'이 일거에 해체되고 나서야 나는 제2의 해방을 얻었다. 나이는 들었지만 큰 포부와 뜻을 품고, 이전에 하던 미학을 다시 살펴 신문에 글을 몇 편 발표했다. 서로 아는 친구든 모르는 친구든 이로써 '곧 죽을' 노인네인 줄 알았던 내가 아직도 세상에 있다는 것을 알게 되었고, 잇따라 편지를 보내서 미학을 공부하며 마주치는 문제에 대해 이야기해 왔다. 그 양이 너무 많아서

* 　중국의 문화대혁명 기간 동안 권력을 휘두르던 4명의 공산당 지도자. 마오쩌둥의 부인 장칭江靑, 야오원위안姚文元 정치국 위원, 왕훙원王洪文 부주석, 장춘차오張春橋 국무원 부총리를 가리킨다. 마오쩌둥이 사망한 후 4인방이 체포되면서 문화대혁명이 막을 내렸다.

미처 다 답해주지 못할 정도였다. 틈을 내서 대답해줄 수 있는 것들은 대답해주지만, 대부분은 그럴 여유가 없었다. 나의 건강 상태는 평소에 꾸준히 단련하는 덕에 아직 그다지 나쁘지 않지만 어깨에 진 부담이 상당히 무겁고, 변역 원고나 일반 원고를 교정해야 하고, 서양 문예 비평사 쪽에서 대학원생을 2명 데리고 있으며, 나 자신도 지속적으로 공부하고 연구하고 있다. 이 외에도 수도에 살고 있어 참가해야 하는 사회 활동들도 있으니 충분히 '바쁘다' 할 수 있겠다. 그래서 편지가 많이 오면 모두 답장을 할 수가 없기 때문에 이 부분이 매우 큰 정신적 부담이 됐다. 친구들이 부끄러워하지 않고 질문해주는 마음이 잘 느껴지는데 어떻게 신경 쓰지 않을 수 있겠는가? 하지만 모두 신경 쓰자니 어려움이 있는 것도 사실이라, 과연 어떻게 하면 좋을까?

얼마 전 사회과학원의 외국문학연구소가 광저우에서 업무 기획 회의를 열었다. 회의 중에 상해 문예출판사에 있는 친구를 우연히 마주쳤는데 내가 해방 전에 쓴 《아름다움이란 무엇인가》에 대한 이야기를 했다. 글이 통속적이고 이해하기 쉬워 미학을 처음 공부하는 청년들의 필요에 부합할 것으로 보고 새로운 《아름다움이란 무엇인가》를 써보는 것을 제안했다. 최근 몇 년간 공부한 마르크스주의와 마오쩌둥 사상을 기초로 미학에서 가장 결정적인 일부 질문에 대해 새로운 인식을 제시하자는 것이다.

이런 제안을 듣고 나니 나는 '영감이 떠올랐고' 그리고 아주 좋은 기회라고 생각했다. 이 책으로 아직 답장을 보내주지 못한 친

구들에게 한 번에 대답을 해주는 것이 대충대충 답장하는 것보다 더 자세히 설명할 수 있는 방법이라고 생각했다. 게다가 이렇게 나이를 많이 먹고 나니 그동안 발표했던 미학 언론을 정리해서 그중에 어떤 것이 해로운 말인지 어떤 것이 계속 논의해야 하는 것인지 말할 필요가 있겠다는 생각도 했다. 이 부담을 내려놓아야 비로소 편한 복장으로 마르크스를 만나러 갈 수 있을 것 같았다.

나는 맹자가 말했던 한 가지 이야기가 떠올랐다. 진나라 시절, 풍부라는 자가 호랑이를 잡을 줄 알게 되었다. 그래서 한 번 잡고 나서 다음번에 또 호랑이를 마주쳤을 때 그는 다시 '팔을 걷어붙이고 차에서 내려' 호랑이를 잡았다. 지켜보던 사대부들은 '멈출 줄을 모른다며' 그를 비웃었다. 지금 내가 사대부의 비웃음을 살 위험을 각오하고 풍부가 되어보려는 것이다.

친구들이 이야기하는 문제는 여러 가지지만, 가장 보편적인 것은 "어떻게 미학을 배우는가? 어떤 조건이 필요한가? 어떤 방법을 사용하는가?"이다. 이 외에도 당연히 구체적인 미학 문제에 대한 의견을 구하는 경우도 있다. 예를 들어 "네가 이전에 미학 토론 중에 소위 '주객관 통일'을 고수하고 '지각설', '거리설', '감정이입설'과 같은 유의 '주관적 관념론 나부랭이'를 주장했는데 오랫동안 비평을 경험하고 나서 지금 또 '뒤집기'나 '다시 주장'을 할 생각인 거야?"라고 말이다.

이런 질문은 나중에 기회가 되면 이야기하도록 하고, 지금은 우선 가장 보편적인 문제에 대해서 이야기해보자. 미학을 어떻게

공부해야 할까?

서양에는 이런 속담이 있다. "모든 길은 로마로 통한다." 사실 로마로 통하는 길이 하나가 아니라는 사실은 쉽게 알 수 있다. 각 사람이 가진 것이 다르고 처한 환경이 다르고 업무 성질이 달라서 서로 다른 길을 갈 수밖에 없다. 미학을 배우는 것도 마찬가지다. 어느 하나의 길이 미학을 잘 배우는 유일한 길이 될 수는 없다. 나는 단지 굽은 길로 덜 가고, 잘못된 길로 빠지지 않도록 권장해줄 뿐이다.

사인방이 문예계에서 파시즘 독재를 진행하려고 했을 때, 나는 실제로 어떤 사람들이 공매매를 하고, 속임수를 쓰고, 일반적인 법칙들은 임의로 무시하고, 꼬리표가 난무하고, 쉽게 태세를 전환하고, 어디에서 높은 지위와 연봉을 꾀할 수 있다고 하면 그쪽만 미친 듯이 파고들며 부끄러움을 모르는 모습을 보았다. 이것은 그릇된 길로, 더 이상 가서는 안 된다. 더 가면 개인의 미래를 절단할 뿐만 아니라 현대화된 사회주의 국가가 되는 네 가지 대업을 이루는 것을 지체시킨다.

우리가 하는 것은 과학적인 일로, 사실을 추구할 필요가 있다. 거짓되고 힘든 일을 해서는 안 된다. 맑은 머리와 견고한 마음뿐만 아니라 모든 장애물과 간섭을 배제할 용기가 필요하다. 마르크스는 《정치경제학 비판》의 서문 말미에서 우리에게 이런 말을 했다.

과학의 입구는 지옥의 입구와 마찬가지로, 반드시 이런 요구를 제시한다. '여기 오면 모든 의혹은 버려라 여기서는 조금의 주저함도 용납되지 않는다!'

이것은 삶의 태도와 연관이 있다. 형식적이고 수단과 방법을 가리지 않고 권력에 빌붙어 이익을 취하면서 삶을 뒤죽박죽으로 만들거나 아니면 인류 문화에 조금이나마 유익한 일을 하기로 결심하는 것이다. 어떤 종류든 과학을 연구하려고 결심한 사람은 우선 삶의 태도가 단정해야 하고 방향을 명확히 알아야 하며 '진솔한 사람이 되어 진솔한 말을 하고 진솔한 일'을 해야 한다. 진솔하지 않은 사람이 사실을 바탕으로 진리를 탐구하는 과학적 업무를 한다면 그는 절대 정도를 걸을 수 없다.

정도가 꼭 평탄하고 곧은길이 아닐 수도 있다. 굴곡지고 험난한 길을 피할 수 없다. 빙빙 돌아야 할 수도 있고 실수로 길을 잘못 들 수도 있다. 과연 중요한 과학 실험 중에 한 번에 성공한 것이 있을까? '실패는 성공의 어머니'다. 실패의 교훈은 일반적으로 성공의 경험보다 유익하다.

이쯤에서 내가 미학이라는 길을 어떻게 걸어왔는지 어렴풋이 이야기해보는 것도 좋을 것 같다. 나는 1936년에 개명서점에서 출판된 《문예심리학》 속에 이런 '자백'을 한 적이 있다.

예전에 나는 내가 미학의 길을 걷게 될 것이라고는 한 번도 꿈꿔 본 적이 없다. 나는 몇 개의 대학에서 14년 동안 대학 생활을 했는데, 서로 관련이 없는 수업을 아주 많이 들었다. 자라 해부, 염색 절편 제조, 예술사, 부호 법칙, 훈고고 黑爛鼓와 전기 반응 측정기를 이용한 심리 반응 실험 등이다. 그런데 정작 미학 수업은 들어본 적이 없다. 원래 내가 가장 흥미를 가졌던 것은 문학이고 그다음은 심리학, 세 번째는 철학이었다. 문학을 좋아했기 때문에 비평의 기준, 예술과 삶, 예술과 자연, 내용과 형식을 어쩔 수 없이 연구해야 했다. 심리학을 좋아했기 때문에 상상과 감정의 관계, 창조와 감상의 심리적 활동 및 문예 취미에서 각각의 차이점을 연구할 수밖에 없었다. 철학을 좋아했기 때문에 칸트, 헤겔, 크로체의 유명한 미학 저서를 연구할 수밖에 없었다. 이렇다 보니, 미학이 내가 좋아하는 여러 학문의 연결 고리가 되었다. 이제 나는 문학, 예술, 심리학, 철학을 연구하는 사람들이 만약 미학을 간과한다면 그것이야말로 아주 큰 결함이 될 것이라고 믿는다.

40~50년이 지나 지금 이런 자백을 다시 보니 대체적으로 사실에 부합한다고 생각한다. 다만 마지막 한마디는 한 가지 면만 고려하고 다른 한 면은 생각하지 못한 말이라는 생각이 든다. 나는 이제 (40~50년이 지난 오늘), 미학을 연구하는 사람이 문학, 예술, 심리학, 역사, 철학을 조금 배워두지 않는다면 그것이야말로 더 큰 결함일 것이라고 생각한다.

왜 이런 보충이 필요할까? 근 몇십 년 동안 나는 문학, 예술, 심리학, 역사, 철학을 공부하지 않고 미학도 열심히 연구해보지 않은 문예 이론 '전문가'를 많이 만나보았다. 이 전문가들은 문예 창작과 감상에 대한 기초가 없고 심리학, 역사, 철학적 기초가 없기 때문에 자신의 이론을 일반적인 법칙에 끼워 맞췄고 추상적인 개념으로 말장난을 했으며 서로의 것을 베끼며 잘못된 말이 계속 퍼지게 했다. 이런 현상은 자기 자신을 함정에 빠지게 하는 것일 뿐만 아니라 문학과 미학을 좋아하는 청년들에게 측량할 수 없는 부정적인 영향을 끼친다. 깨달음이 있는 청년들이 스스로 이런 영향을 제거해야 한다는 것이 가장 큰 문제다. 하지만 내가 낙관적으로 생각하는 부분은 미학과 다른 과학이 동일하고 결국에는 정상 궤도에 오를 날이 온다고 믿는다는 것이다. 미학은 사람의 마음이 향하는 곳이고 역사적으로 대세의 흐름이기 때문이다.

홀로 미학을 공부하는 과정에서 나 역시 굽은 길이나 잘못된 길로 간 적도 있다. 해방 전 몇십 년 동안 나는 항상 동분서주하며 미학에 쓸모가 그다지 없는 공부를 했다. 러셀의 영향으로 영국, 이탈리아, 프랑스의 몇몇 유파의 부호 법칙을 열심히 공부했고 소개용 소책자도 쓴 적이 있다. 원고는 상무인서관*으로 넘어가서 항일전쟁 초기에 불에 타버렸다. 프로이트의 영향으로 꽤 많은 정성을 들여 변태심리학과 정신병 치료를 연구했고,《변태심리학》과《변태심리학의 파벌》도 써보았다. 항일전쟁 시기에는 마음이 무겁

* 상하이에 있는 중국 최대의 출판사

고 답답해서 오랜 친구인 웅십력熊十力의 영향으로 적지 않은 불전을 읽고 '성유식론'을 연구했다. 일부 의학 서적이나 비첩에 대한 책도 본 적이 있다. 충분히 '잡다하다' 할 수 있다.

이 외에도 나에게는 나쁜 습관이 하나 있었는데 무언가를 일정한 정도까지 배우면 바로 꺼내 판다는 점이다. 내 주요 저서 중의 일부인《문예심리학》,《아름다움이란 무엇인가》,《시론》과 영어 논문인〈비극심리학〉과 같은 것들은 모두 공부하는 시기에 쓴 것이다. 당시 가난한 학생이었던 나는 확실히 명예와 이익을 추구하는 것이 가장 큰 동기부여가 되었다. 하지만 사는 동시에 파는 방법이 아예 이점이 없는 것은 아니다. 쓰기 위해서는 열심히 공부해야 하고, 공부한 문제에 대해 더 많이 신경 쓰고, 원서를 통달하고, 자신의 사상과 고민을 표현하는 방식을 정리해야 하기 때문이다. 나는 이 역시 아주 좋은 학습 방식이자 사고 훈련이라는 것을 깨달았다. 내가 공부를 덜 했거나 너무 많이 복잡하게 쓰면 문제가 발생한다. 만약 그렇게 동분서주하지 않고 전문성과 정교함에 더 공을 들였다면 효과는 더 좋았을 것이다. '글을 쓰고 나서 총명해진 것'에 조금의 후회는 있을 수밖에 없다.

그래서 청년들이 내게 어떻게 미학을 배워야 하는지 물을 때면 나는 항상 그들에게 마오쩌둥이 온 정신과 힘을 다해 주된 모순에 선공했던 것을 교훈으로 잘 기억할 것을 권장한다. 전투는 전투로 이어가니 동분서주하며 정신과 힘을 낭비할 필요가 없다. 오늘날 수많은 청년들에게 있어 주된 모순점은 자료가 너무 적고 견문

이 좁은 상태이기 때문에 '이론 전문가'의 소책자 몇 권을 주야장천 끼고 있다고 해도 별다른 성과를 내지 못하는 데 있다.

외국어를 한두 개 구사하면 그런대로 외국 서적도 볼 수 있을 것이고, 미학 명작 몇 가지를 번역하려고 시도해볼 수 있을 것이다. 번역 역시 외국어를 잘 배울 수 있는 방법 중 하나다. 미학 명작을 몇 권 읽고 나면 필수 자료는 숙달한 것이고 전문적인 주제에 대한 자신의 생각을 쓰는 공부를 시작할 수 있다.

주제를 선택할 때는 반드시 중국의 현재 문예 동태와 이것을 발생시킨 사람들이 해결한 문제에 초점을 맞춰야 한다. 예를 들어 마오쩌둥이 진의陳毅에게 보낸 편지를 발표하고 나서 전국에서는 '형상 사고'에 대한 토론이 벌어졌다. 이는 확실히 미학에서 관건인 문제다. 미학에 종사하면서 이 문제에 관심을 가지지 않는다면 어떻게 미학이 현실 사회에 적용되게 할 수 있겠는가? 어떻게 여러 사람의 의견을 묻고 참고하고 서로 다른 학파들이 자유롭게 논쟁하는 이점을 얻을 수 있겠는가? 형상 사고를 잘 알려면 그에 관련된 자료와 서적을 많이 읽어야 하고 많은 사람들의 의견을 들어서 본인이 처음에 가졌던 생각을 서서히 수정해나가야 한다. 이렇게 조금씩 문제의 핵심으로 들어가면 자신의 인식 능력과 사고 능력을 향상시킬 수 있는 것이다.

미학은 이렇게 배워야 비교적 안정적이라고 생각한다. 나는 청년들이 나의 전철을 밟지 않고 쉽게 미학사를 써 내려가길 원한다. 미학사나 문학사는 마치 가이드북 같아서 당신이 가보지 않은 곳을

다른 사람들이 대신해 가이드한다. 그러면 근거 없는 말을 하게 될 수밖에 없고, 독단적이고 불성실한 습관을 기르게 되어 미학에도 득이 되지 않고, 문학, 학문 스타일에 나쁜 영향을 끼치게 된다.

내가 가봤던 다른 길, 잘못된 길 중에 제일 나쁜 결과를 초래했던 것은 역시 너무 늦게 마르크스, 레닌주의, 마오쩌둥 사상을 접하는 바람에 장기간 유심주의와 형이상학의 수렁에 빠져 있었던 것이다. 해방 후, 특히 50년대에 전국 범위의 미학 비판과 토론이 일었다. 그제야 나는 비로소 변증 유물주의와 역사 유물주의를 열심히 공부하기 시작했다. 이후 서서히 나의 과거 미학적 관점에 일부 오류가 있다는 것을 인식했다. 공부가 깊어질수록 진정으로 마르크스, 레닌주의를 섭렵하고 운용한다는 것이 쉬운 일이 아니라는 것을 깨달았다. 만약 내가 그것을 쉬운 일이라고 생각했다면 공식화와 개념화의 위험이 있었을 것이다. 나는 점차 역사 속의 일부 유심주의 미학가인 플라톤, 플로티노스에서부터 칸트, 헤겔이 모두 하나를 둘로 나누어 봤어야 한다고 생각하게 되었다. 미학적 영역에서 그들이 불멸의 공헌을 한 것은 확실하지만 말이다. 이 부분에 대한 인식으로 문화 비평이 계승해온 이치와 마르크스, 레닌주의를 공부하는 것이 중요함을 깨달았다. 그래서 내 밑의 대학원생들을 가르칠 때면 나는 특별히 마르크스, 레닌주의를 섭렵하기 위해 노력할 것을 요구한다. 그렇게 되려면 먼저 구체적인 현실 생활에서 출발하여 사실만을 추구하고, 공식화와 개념화의 악습에서 철저하게 벗어나야 한다.

현실에서 출발할 것인가,
추상에서 출발할 것인가
아름다움의 본질

이 '아름다움의 정의'를 읽다 보니 나는
'옛 친구를 만나는' 느낌을 받았다.

미학을 동경하는 친구들에게 받은 편지들 중에서 가장 많이 나왔던 질문은 대체 어떤 모습을 아름답다 할 수 있는지, '아름다움의 본질'은 무엇인지였다.

어떤 모습을 아름답다 할 수 있는지를 물은 친구들은 다소 겸손하다고 할 수 있다. 이 친구들은 매일 아름답다고 느끼거나 그렇지 않다고 느끼는 사물과 접촉하고 있고, 이를 통해 실제 감정적으로 서로 다른 정도의 느낌이나 감동을 받고 있을 테니까. 예를 들어 한 청년이 마음에 드는 여자를 우연히 마주쳤다고 하자. 그는

조금의 아름다움도 못 느꼈을 리가 없다. 정파인正派人이 천안문 사건 당시 정파와 반대파 두 사람이 격렬히 싸우는 광경을 보고 아름다움이 확실히 아름답고, 추함이 확실히 추하다는 것을 얼마나 느낄 수 있었을까? 이런 상황에서 격렬한 싸움은 제쳐놓고 아름다움의 본질이나 추함의 본질을 묻는다는 것은 다소 주제에서 벗어난 질문이 아닐까?

사람은 아름답거나 추함에 대한 구체적인 인식을 지니고 있다. 이 인식이 모두 맞는다고 할 수는 없지만, 끊임없이 생활에서 체득하고 문예 수양을 강화하다 보면 점차 오류가 수정되고 얕은 수준에서 깊은 수준에 이르게 될 것이다. 이것이 심미적 교육의 발전 과정이다. 하지만 몇몇의 사람들은 자신이 직접 접촉해보고 느껴봤던 일은 포기하고 관여하지 않으면서 아름다움의 본질이라는 극단적으로 추상적인 개념을 추구한다. 나는 감히 그들이 영원히 소위 '아름다움의 본질'에 닿지 못할 것이라고 말하고 싶다.

프랑스인들은 아름다움을 '그것이 무엇인지 내가 알지 못하는 것Je ne sais quoi'이라고 말한다. 안 그럴 수가 있을까? 플라톤, 아리스토텔레스, 칸트, 헤겔도 그리 생각했다. 마르크스주의의 입장에서 보면, 그들의 의견에는 두 가지 면이 있다. 각자 맞고 틀린 두 가지 부분이 있으니까.

아름다움이라는 것은 원래 아주 복잡한데 '아름다움의 정의'라는 것으로 간단화하는 것이 가능할까? 당신이 아름다움의 정의를 찾았다고 해도 그것을 근거로 모든 문예 부분의 실제적 문제를

해결할 수 있을까? 이 문제는 문예 창작과 감상 일련의 문제까지 확장되는 내용이므로 나중에 다시 이야기하고, 지금은 미학을 연구하는 것을 현실 생활의 구체적인 사례에서 출발해야 할지 추상적 개념에서 출발해야 할지만 이야기해보자.

이 주제에 대해 이야기하게 만든 것은 오랜 친구의 편지 한 통이었다. 이 친구는 50년대의 미학 토론 중에 알게 되었다. 그는 작년에 〈아름다움의 정의와 해설美的定义及其解说〉이라는 만자에 가까운 글을 썼다. 먼저 그가 말한 '아름다움의 정의'를 읽어보자.

> 아름다움은 인간 사회의 발전 역사의 규율과 그에 상응하는 이상적인 사물의 바탕이고, 이와 관련된 자연성을 필수 조건으로 하며, 이와 관련된 사회성(계급이 있는 사회에서는 계급으로 결정)이 결정 요소가 된다. 모순이 통일되는 내재적 본질의 외형적 형상의 특성은 일정 사람들이 느끼는 일종의 객관적 가치를 호소할 것이다.

이 정의에 따르면 아름다움은 객관적 규율이자 주관적 이상이고, 내재적 본질이자 외형적 형상의 특징이고, 자연성이자 사회성이고, 일정 사람들의 느낌이자 객관적 가치이다. 이 정의는 한 무더기의 추상적 개념을 합쳐놓아서 주관과 객관의 모순이 바로 통일된 것처럼 보인다. 블록 쌓기처럼 모아둔 것도 꽤 고심한 것이겠으나 이로써 무엇을 해결할 수 있을까? 이렇게 합쳐져 쌓아놓은 누각을 기초로 문예 창작이나 감상, 비평을 할 수 있다는 것일까?

'정의' 뒤에 13가지의 '해설'을 달았지만 여전히 추상적인 개념을 가지고 장난치는 것 같다. 이렇게 저렇게 얘기하다가 결국 정의를 제대로 해설하지는 못했다. 친구는 시종일관 정석을 따르고 구체적인 형상을 전혀 사용하지 않고 조금의 감정도 드러내지 않았다. 그는 예술 대학을 졸업했고 조각과 그림도 했었다고 들었지만 자신의 경험이나 예술의 실전적 측면에서 예를 들지 않았다. 19세기 프랑스 파르나시앵^Parnassians 시인들은 자신들의 현실주의를 드러내기 위해 소위 '동요하지 않는 감정'을 표방했다. '정의'를 규정한 사람도 글에서 '인간미'를 드러내는 것을 금기시하고, 자신과 독자를 빼버리고, 독자들이 듣기 좋든 말든 이런 텅 비고 딱딱하고 무미건조한 것을 욱여넣어서 문자 자체도 통하지 않는 것처럼 보이게 한 것이다. 언제쯤 이런 풍조가 바뀌는 것을 볼 수 있을까!

이 '아름다움의 정의'를 읽다 보니 나는 이 친구를 만났던 50년대 시대 상황이 떠올랐다. 당시는 당 업무의 핵심이 바뀌면서, 4대 현대화가 모든 국민의 중요한 임무가 된 때였다. 각각의 전쟁이 치열할 때 문예계의 모습도 새로운 전환을 맞았다. 하지만 이 모든 것이 아름다움의 정의를 찾던 옛 친구에게는 별다른 작용을 하지 못했고 그는 계속 그렇게 우물 안 개구리로 미동도 하지 않았다.

13가지의 '해설' 뒤에는 '후기'가 붙었는데, 친구는 마오쩌둥의 연구가 정의에서 출발해서는 안 됐다는 말을 실었다. 그리고 바로 뒤에 180도 전환하는 '하지만'을 붙여 "하지만 동시에 사실을 토대로 진리를 탐구하는 연구의 과정을 통해 얻게 된 결론 중에 귀

납, 개괄, 정의의 실마리를 배재할 수 없다."라고 했다. 이 말은 맞는다. 그런데 그래서 어떤 '사실'을 근거로 어떤 '진리'를 추구해낼 것인가? 설마 마오쩌둥의 '변증법적 유물주의 노선'을 따를 것인가?

아래는 친구가 이야기한 또 하나의 설명이다.

> 이 '아름다움'의 정의는 단지 내가 미학 연구를 하는 도중의 잠시 '과정을 기록'한 것일 뿐이다. 이후에 이것이 걸림돌로 여겨지면 나와 주위 사람 모두 이를 배제할 수 있고, 그래야만 한다!

문장 끝에 느낌표가 붙었는데, 이는 문장에서 유일하게 감정이 움직인 지점이다. 결심과 용기를 나타낸다. 하지만 옛 친구로서 직설적으로 말하자면, 이 친구의 정의와 그 정의를 얻기 위해 사용했던 방법이 친구에겐 걸림돌이 될 것이다.

이 '아름다움의 정의'를 읽고 나서 얼마 되지 않아 나는 이탈리아와 프랑스 합작 영화 〈노트르담 드 파리〉를 보게 되었다. 농아에 기괴한 외모를 가진 종치기가 노래도 잘 부르고 춤도 잘 추는 집시 여인을 봤을 때, 말을 더듬거리며 힘을 주어 "아름다워! 아름다워! 아름다워!" 하고 연달아 외치는 것을 보고 나는 '아름다움의 정의'가 떠올랐다. 이 종치기가 아름다움의 정의를 연구해본 적은 없겠지만 그의 일생을 보면 그는 진정으로 무엇이 아름다움인지 아는 사람이고, 그가 연거푸 외쳤던 아름다움은 확실히 진심에서

우러나온 것이다. 나는 이 소리를 듣자마자 엄청난 진동을 느꼈고 희비가 교차되었으며 위고는 역시 명실상부한 위대한 작가라는 것에 감탄했다.

작품 속 종치기는 원래 고아로 온갖 고초를 다 겪고 나서야 비로소 성당에서 종을 치는 노예가 될 수 있었다. 성당에는 집시 여인의 춤을 몰래 훔쳐보며 음탕한 마음을 품은 신부가 하나 있다. 그는 종치기에게 그녀를 데려오라 명령했다. 종치기는 그녀를 데려오려다가 군중들에게 몰매를 맞았고 죽을 만큼 목이 말랐다. 사경을 헤매는 그에게 마실 물을 가져다준 것은 바로 신부에게 데려가려던 그 집시 여인이었다. 그녀는 다른 사람들처럼 그를 때리지 않았을 뿐만 아니라 억압받는 가난한 이에게 동정심을 느껴 그를 구해내기도 했다. 집시 여인은 얼굴만 아름다운 것이 아니라 영혼도 아름다웠던 것이다. 물 한 모금의 은혜를 입은 종치기는 무엇이 선이고 악인지, 무엇이 아름답고 추한 것인지, 무엇이 사랑이고 미움인지 알게 되었다. 이후 긴박한 순간마다 그는 집시 여인의 구원자가 되어주었고 심지어 그녀가 호위대장에게 품은 짝사랑도 이뤄주려고 노력했다. 그녀를 시계탑 안에 숨겨주고 죽음을 면하게 해준 것도, 신부가 그녀에게 음모를 품은 것을 간파한 것도, 마지막에 신부를 높은 곳에서 밀어 죽여 여인을 위해 복수하고 원한을 풀어준 것도 종치기였다. 집시 여인은 마법을 부린다는 이유로 처형당하고 시체가 지하 무덤에 버려졌는데, 늦은 밤 종치기는 죽은 그녀의 곁으로 가 나란히 누워 목숨을 끊었다. 이렇게 몸이 완전하지

않고 기괴한 외모를 가진 사회 최하층의 작은 인물에게서 초인의 힘과 지혜, 용기, 심지어 자비와 비통함이 드러난 것이다. 이는 문예 작품 중에서 흔히 볼 수 없는 모습이다. 솔직하게 말하면 나는 아주 큰 감동을 받았다.

나는 아주 생동감 넘치는 미학 수업에 서게 되었을 때, 현실 생활의 경험과 문예 수양은 미학을 연구하는 데에 있어 필수적인 조건이라는 오랜 신념을 굳건히 했다. 나아가 몇 가지 미학의 핵심 주제를 더 떠올렸다. 먼저 자연미와 예술미의 관계와 차이에 대한 문제다. 현실에는 〈노트르담 드 파리〉의 종치기처럼 실제로는 부족해 보이지만 큰 형상을 가진 사람이 없을까? 나는 이 부분에 대해 긍정도 부정도 쉽게 할 수 없었고, 단지 나는 본 적이 없다고 말할 수밖에 없었다. 위고가 쓴 종치기는 예술이 창조해낸 기적이고 과장과 허구, 집중화, 전형화를 거쳐 탄생한 것이라고 생각한다. 종치기의 신체적 추함은 영혼의 아름다움을 두드러지게 했다. 이로 인해 자연추 자체가 이 작품에서는 중요한 요소가 되고, 예술미로 전환되기도 한 것이다. 예술은 반드시 자연을 근거로 해야 하지만 예술미는 꼭 자연미과 동일한 것은 아니다. 또한 자연추도 예술미로 전환될 수 있으며 이것은 예술가가 추악을 묘사할 권리가 있다는 것을 설명해준다.

이 영화로 인해 나는 얼마 전에 읽었던 인민예술출판사 1978년 판 《로댕 예술론》과 부록이었던 《독후감》이 떠올랐다. 《로댕 예술론》은 위대한 예술가가 장기간의 예술 실전 경험을 총망라한 것

으로 아주 친절하고 인상 깊다. 이 책을 읽고 나서 《독후감》을 읽으면 《독후감》이 본문과 조화롭지 못하다는 느낌을 받을 수 있다. 어떤 부분이 조화롭지 못한 것일까? 로댕은 실제 경험에서 출발하여 매 문장에 자신의 진심을 담았다. 하지만 《독후감》은 공식적인 개념에서 출발한 것으로 객관적 사실을 경시할 뿐만 아니라 갖가지 꼬리표와 몽둥이가 난무한다.

과거에는 평론이나 문예사를 쓸 때 천편일률적인 공식을 따라야 했다. 우선 역사적 배경을 버무려놓고 역사 유물주의적 가면을 어떤 사람에게 씌워주고 나서, '하나를 둘로 나눠서' 앞에서는 칭찬했다가 뒤에서는 깎아내리고 텅 빈 논의를 남발하고 역사적 사실을 자신의 단편적 논점을 보호하기 위해 왜곡했다. 칭찬이든 깎아내리는 것이든 철저하지 못하고 서로 상쇄되게 했다. 무슨 근거로 칭찬하고, 무슨 근거로 깎아내리는 것일까? 법관식의 평론가는 마음에 일종의 법전이 있고 그 속에는 '진보', '반동', '혁명', '인민성', '계급성', '현실주의', '낭만주의', '세계관', '창작 방법', '자연주의', '이상주의', '인성론', '인도주의', '퇴폐주의' 등의 구체적인 내용과는 상관없는 텅 빈 추상적인 개념이 들어 있다. 이것은 어디에나 적용할 수 있지만, 어디에나 그다지 어울리지 않는다. 문예 작품에 대해 감성적 인식 없이 붓을 한번 휘둘러 방대한 글을 써 내려갈 뿐이다. 나는 이런 평론을 보려고 하는 사람이 얼마나 될지 의아하다. 이는 글쓴이와 독자의 시간을 낭비하는 것일 뿐만 아니라 문화와 학문의 풍조를 훼손하는 일이다. 지금은 이 문제에 대해

서 열심을 다할 때다!

《독후감》의 작가가 로댕에 대해 확실한 칭찬과 비난을 가했지만 비난이 칭찬을 상쇄시키긴 했다. 그가 고발한 로댕의 죄악에 대해 다시 생각해봤을 때 죄가 성립한다면, 로댕이 칭찬받을 거리는 무엇일까? 왜 그를 중국에 소개하는 것일까?

작가는 한편으로는 로댕의 현실주의를 긍정하면서도 다른 한편으로는 '실제' 별명을 쓰는 것에 '불과하다'며 질책했다. '실제를 쓰는 것'은 과거에서는 일종의 죄악이었는데 현실주의도 '실제를 쓸' 수 없다는 것일까? 작가는 로댕이 현실주의에 대해 '진실함이 유일한 법칙'이라고 말하지 말았어야 했다고 지나치게 트집을 잡는다. 그 이유는 '애초에 계급을 초월하는 진실은 있을 수 없기' 때문이고, 과거에 공인된 일부 계급 구성원으로 그다지 좋지 않은 현실주의자에 속하는 셰익스피어나 필딩, 입센, 톨스토이 등에게 물어도 모두 '진실'되지 않기 때문이다. 이 모두가 거짓말쟁이일까?

작가는 예술이 어떻게 추함을 운용하는지에 대한 문제를 중점적으로 이야기한다. 그는 먼저 칭찬을 한마디한 뒤, 로댕이 추함을 묘사하고 생활의 '적극적인 내용'을 꾸미지 않으려 한 것을 인정하며 자연추가 예술미로 전환될 수 있다는 것도 부정하지 않는다. 그러다가 갑자기 로댕이 '아름다움의 부족을 편애'한다고 질책하고, 그가 '퇴폐적 사조에 깊은 영향을 받았기' 때문에 '건강하지 못하고 소극적인 요소'를 포함시킨다고 말하며, '로댕의 사상도 퇴폐파와 연결되어 있어 정확하게 인생과 예술의 미추 현상을 변별

하지 못한다'고 했다. 로댕이 정확하게 인생과 예술의 미추 현상을 변별하지 못한다면 그는 바보가 되지 않았을지 묻고 싶다. 그리고 무슨 기준으로 어떤 작품을 걸작이라고 공인하는 것일까?

작가의 잘못은 여기에 그치지 않는다. 로댕이 '아름다움의 부족을 편애'한다거나 '예술의 형식미를 파괴'했다거나 '로댕 작품의 형식상의 결함은 내용의 공허함과 소극적인 반동을 반영했기 때문'이라는 것 등, 결론적으로 '퇴폐파'의 꼬리표가 달리면 그 예술가는 반드시 맞아 죽어야 한다는 이야기를 한다. 《로댕 예술론》과 로댕의 작품이 대체 어딜 봐서 퇴폐파라는 것을 나타내고 있을까? 역사적 사실에서 봤을 때 로댕이 사상에 있어서 퇴폐파와 같다는 것은 대체 어떤 관계가 있다는 것일까? 그와 관계가 깊었던 것은 위고와 발자크였는데 그는 이 두 위대한 소설가를 위해 조각상을 만들어준 적도 있다. 이 외에도 위대한 시인이었던 보들레르는 로댕과 서로 흠모하는 사이였다. 보들레르의 《악의 꽃》이라는 시집은 출간하자마자 가장 잘 팔리는 책이 되었고 많은 사람들의 인정을 받았다. 하지만 《악의 꽃》이라는 우아하지 못한 이름 때문에 어떤 사람들에게 퇴폐파의 대표로 인식되었다. 로댕은 그와 확실히 관계가 있으니, 그도 퇴폐파가 되었다. 이런 논리라면 위고와 발자크 역시 퇴폐파가 되어야 한다. 조작하고 꾸며내자면 죄증을 찾는 것은 어려운 일이 아니다. 위고는 〈노트르담 드 파리〉에서 몸이 온전하지 못하고 기괴한 외형을 가진 종치기를 만들어내지 않았나? 발자크도 수많은 추악한 사람들과 추악한 일들에 대해 썼다.

나는 퇴폐파를 변호하려는 것이 아니다. 19세기 말, 퇴폐주의는 보편적으로 유행하던 '세기병'이었다. 이는 객관적 사실이고 역사적 근원이 있는 일이다. 제국주의가 점차 몰락하던 시기에 보통의 자본 계급 문화인과 문예 종사자는 당시 상황에 불만이 있었고 출구를 찾지 못한 채 일부 퇴폐적 경향을 띠었다. 게다가 인성론, 인도주의, 천재론, 불가지론과 기타 별난 담론을 선양하고 있었다. 그들의 작품은 이런저런 독소를 담고 있을 수밖에 없었다. 하지만 '현실 생활의 적극적인 내용을 꾸미지 않고' 예술에서도 일부 높은 성과를 달성했으니 우리는 대체 그들을 어떻게 대해야 하는 걸까? 건강함을 지키고 질병을 방지하려면 그들을 다 쓸어버려서 역사에 아무것도 남기지 못하게 해야 하는 것이 아닐까? 사실 이것이 바로 '역사를 단절'시키는 허무주의이자 마르크스주의와 전혀 공통점이 없는 이야기다.

　　80세가 넘은 노인임에도 아직 조금은 화가 있어서 누군가를 불쾌하게 만든 글이 되었을 수도 있겠다. 도저히 참을 수가 없어서 노파심에서 나오는 말이니 이해해주길 바란다. 정신을 고무시키고 사상을 해방시키고 독소를 제거해서 심리적인 부담을 떨치고 일어나자!

서로를 마다하지 않고 바라보는 것
생리학에서의 미학

나는 때로 자신으로부터 도망쳐서
엄숙하게 하나의 식물이 된다.
나는 나를 풀이라고 생각하거나
페가수스, 나무 꼭대기, 구름, 흐르는 물, 하늘과 땅이 만나는
지평선이라고 생각한다.

"아름다움은 무엇일까?", "미감은 무엇일까?", "아름다움과 미감은 어떤 관계가 있을까?", "아름다움이 순수한지의 여부는 객관적인가, 주관적인가?"처럼 추상적인 개념에서 출발하여 본질에 대해 정의를 내리는 방식은 형이상학적이다. 문제를 해결하기 위해서는 구체적인 상황에서 출발해야 하지만 심미적인 활동의 구체적인 상황이란 매우 복잡하다.

마르크스가 《자본론》에서 '노동'을 분석했던 내용을 보면 물질의 생산과 정신의 생산에는 모두 심미적인 문제가 존재하고 복

잡한 심리 활동, 생리 활동과 관련이 있다는 사실을 알 수 있다. 이 두 가지 활동은 원래 분리할 수 없는 것들이지만, 쉽게 설명하기 위해서 분리해 이야기하겠다. 《인간에 대하여》에서 이미 대략적으로 일부 심리학 상식에 대해 이야기한 바가 있는데 지금은 리듬감, 감정이입 작용, 내부 모방에 대한 생리적 상식을 이야기하고자 한다.

첫째는 리듬감이다. 리듬은 음악, 춤, 노래 부르기처럼 가장 원시적이고 보편적인 세 가지가 합쳐진 예술이 공통으로 지니고 있는 요소다. 리듬은 예술 작품에서뿐만 아니라 사람의 생리적인 활동에서도 나타난다. 사람의 몸이 숨을 쉬고, 순환하고, 운동하는 등 기관 자체의 자연스럽고 규칙적인 기복과 순환이 바로 리듬이다. 사람은 자신의 감각기관과 운동기관으로 심미적 대상을 대하는데, 만약 대상이 표현한 리듬이 생리적 자연 리듬에 부합하면 화합과 즐거움을 느끼고, 그렇지 않으면 비뚤어짐이나 부조화를 느끼며 즐거움을 느끼지 못한다. 예를 들어 경극이나 고서를 들을 때, 마치 양소루楊小樓* 와 유보전劉寶全** 처럼 공연 실력이 훌륭하다면 모든 음과 박자의 길이, 높낮이, 속도가 딱 알맞다고 느끼게 되고 '총알처럼 회전'하는 신기한 느낌을 받게 된다. 만약 어느 소절의 박자를 놓치거나 어느 박자판이 너무 높거나 낮으면, 온몸의 근육이 갑자기 불쾌한 진동을 느끼게 된다. 이것이 바로 리듬감이다.

* 패왕별희를 가장 먼저 상연한 배우
** 베이징 일대의 대고인 경운대고京韻大鼓의 형성과 발전을 이끈 인물

리듬을 맞추기 위해서 우리는 손이나 발로 '판치기'를 하는데, 사실 이때 손발뿐 아니라 전신의 근육이 모두 판치기를 하고 있는 셈이다. 여기에는 심리적 '예상 작용'도 있다. 리듬은 일종의 습관성 패턴이 있어서 한 박자를 들으면 다음 박자의 길이, 높낮이, 속도 등을 예상할 수 있다. 만약 다음 박자가 예상에 적중하면 미감은 훨씬 더 강력해지고, 그렇지 않으면 파괴된다. 이런 아름다움과 아름답지 못함의 리듬감 속에서 이것을 순수 주관적인지, 순수 객관적인지 말할 수 있을까? 또한 이를 순수하다고 한다면 심리적 순수함일까, 생리적 순수함일까?

리듬은 주관과 객관이 합쳐진 것일 뿐만 아니라 심리적인 것과 생리적인 것이 합쳐진 것이기도 하다. 리듬은 내적 생활(생각과 감정)의 전달 매개체로서 예술가들은 표현하려는 생각과 감정을 음조나 리듬에 싣고, 청중들은 이를 통해 해당 생각과 감정을 체험하거나 그에 물들기도 하며 동감하고 공감하게 된다. 아래 두 시를 비교해보자.

어허라? 험하고도 높구나! 촉도의 험난함이여, 하늘 오르기보다 어려워라! … 그 험함이 이 같거늘, 아아, 먼 곳의 사람이 어쩌자고 예 왔는가.

噫吁嚱? 危乎高哉! 蜀道之難, 難於上靑天! … 其險也若此, 嗟爾遠道之人胡爲乎來哉!

- 이백 〈촉도난蜀道難〉

처음에는 사랑에 빠진 아이처럼, 좋은 말 나쁜 말 속삭이는 듯하
네. 소리가 갑자기 우렁차게 변하여, 용맹스러운 병사들이 돌진하
는 듯하다가. 떠다니는 구름처럼 날리는 버들꽃처럼, 온 세상을 바
람따라 떠도네. … 오르기는 한 치 한 푼이 힘들어도, 실수로 떨어
지면 한 번에 천 장이라!

昵昵兒女語, 恩怨相爾汝。划然變軒昂, 勇士赴敵場。浮雲柳絮無
根蔕, 天地闊遠隨飛揚。… 躋攀分寸不可上, 失勢一落千丈強!

- 한유韓愈 〈청영사탄금聽穎師彈琴〉

 이백의 시는 갑작스럽고 웅장해서 숭고한 기풍 속의 두려움
을 느끼게 하고, 리듬이 비교적 느리며 기복이 있다. 한유의 시는
변화무쌍하고 마치 거문고 소리처럼 가늘고 유연하며 섬세하다가
갑자기 고양되고 광활해지며 출렁임을 반복하다가 마지막 두 구절
에서 험난한 상승세와 급작스러운 하강으로 강렬한 대비를 준다.
음조와 리듬이 거문고 소리의 변화를 알맞게 전달해주고 있다. 정
확한 낭송은 음조와 리듬으로 이미지와 정서의 변화, 발전을 암시
할 수 있어야 한다. 이를 위해서는 호흡과 순환, 분발 등 신체기관
과 전신의 근육 활동이 필요하다. 이런 복잡한 생리적 활동을 벗어
나서 음조와 리듬이 주는 미감을 감상할 수 있을까? 이런 구체적
미감에서 벗어나 추상적으로 아름다움의 본질에 대해 논할 수 있
을까?
 리듬은 소리에서 알 수 있는데 소리에 국한된 것은 아니다. 그

길이나 크기, 두께가 복합적으로 작용하고 색의 깊이, 농도, 서로 다른 톤과 질이 복합적으로 작용한다. 건축에도 그만의 리듬이 있어서 과거의 미학가들은 건축을 '동결되거나 응고된 음악'이라고 했다.

한 편의 문예 작품은 구도상으로 '기승전결'의 리듬이 필요하다. 야오쉬에인姚雪根[*]의 《이자성李自成》[**]에서는 종군 생활 중의 다급한 긴장 국면과 명나라 말의 궁전 생활 같은 안락하고 여유로운 삶을 교차 배합하여 역으로 현실을 부각시킴으로써 기복 있는 리듬을 만들어냈다. 그렇지 않았으면 평탄하고 단조로웠을 것이다. 일부 음악과 문학 작품은 시종일관 고양되어 있고 긴장 상태를 유지하는 바람에 리듬감이 부족한 문제가 발생한다. 활시위를 당기고 나서 놓지 않을 거라면, 당기지 않는 편이 낫다!

둘째로 감정이입 작용 중 개념 연상을 보자. 19세기에 서양 미학계에서 가장 큰 유파는 피셔 부자를 대표로 하는 헤겔파였다. 그들의 가장 큰 성과는 바로 감정이입 작용에 대한 연구와 토론이다. 감정이입 작용은 사람이 자연이나 예술 작품 등의 대상을 집중하여 관찰할 때 물과 아를 잊어 물아일체의 단계에 이르게 하고, 사람의 생명과 정서를 대상에 투영하거나 옮겨 와서 본래는 생명이나 정서가 없던 외부 사물이 사람의 생명과 정서를 지닌 것처럼 보이게 하고, 사물의 이치만 존재했던 사물에 사람의 감정이 있는 것

[*] 중국 현대 문학가
[**] 중국 문학사상 처음으로 유물론 관점에서 명조 말기의 봉건사회를 해부한 작품

처럼 보이게 하는 것이다. 가장 선명한 사례는 자연 풍경을 관찰하며 그 가운데 생산된 문예 작품이다.

사물을 노래하고 경구를 말하는 시어의 대부분에서 감정이입 작용을 발견할 수 있다. 아래 예를 살펴보자.

서로 보아도 질리지 않는 것은, 경정산이 있기 때문이라네.

相看兩不厭, 只有敬亭山。

‒ 이태백 〈독좌경정산獨坐敬亭山〉 중에서

시절을 한탄하니 꽃도 눈물을 뿌리고, 헤어짐을 슬퍼하니 새도 놀라는구나.

感時花濺淚, 恨別鳥驚心。

‒ 두보 〈춘망春望〉 중에서

버들개지는 바람을 따라 미친 듯이 날리고, 경박한 복사꽃은 물결 따라 쫓아가네.

顚狂柳絮隨風去, 輕薄桃花逐水流。

‒ 두보 〈만흥漫興〉

산봉우리 음울해, 황혼에 비 올 듯하네.

數峰淸苦, 商略黃昏雨。

‒ 강기 〈점강순點絳脣〉

어찌 외로운 객관이 추운 봄을 막을 수 있겠는가, 두견새 울음소리에 석양이 저물어간다.

可堪孤館閉春寒, 杜鵑聲里斜陽暮。

- 진관 〈답사행踏莎行〉

이것들은 모두 사물을 사람으로, 정적인 것을 동적으로, 감정이 없는 것을 있는 것으로 쓴 것이다. 그래서 산이 사람을 보고도 질리지 않고, 버들개지가 '미칠' 수 있고, 복사꽃이 '경박'할 수 있고, 산봉우리가 '음울'할 수 있고, 황혼녘 비의 맛을 깨달을 수 있는 것이다. 이로써 시 속의 '비유'와 '흥'이 감정이입 작용으로 인해 발생된다는 것을 알 수 있다. 전자는 현유이고, 후자는 은유로 각자 정도의 차이가 있다. 비교적 은유에 가까운 것은 강기의 시로, 풍경을 그렸으나 그 속엔 시인 자신이 황혼에 느낀 생각과 고독한 심경을 토로하고 있다. 예시들은 감정이입 작용과 형상 사고와도 밀접한 관계가 있다.

감정이입설의 중요한 학자인 립스Lipps는 생리학적 관점으로 이를 해석하는 것에 반대했다. 전적으로 심리학적 관점에서 접근해야 하고 영국 경험주의파의 '개념 연상(그중에서도 특히 '유사 연상')'은 운용하여 해석해야 한다고 생각했다. 립스는 그리스 건축물 중에 도묘식 돌기둥을 예로 들었다. 이 돌기둥은 무거운 평지붕을 지탱하면서 중압감을 받아 아래로 기울고 있는 것처럼 보여야 하지만 실제로는 마치 위로 솟아올라 저항하는 것처럼 보인다. 립

스는 이런 인상을 '공간 형상'이라 불렀다. 돌기둥의 자태가 사람에게 유사 연상으로 작용하여 우뚝 솟아오르는 이미지를 떠올리게 하고 이것이 저항하는 관념 혹은 이미지를 불러일으켰다고 생각했다. 돌기둥에 집중하면 저항의 이미지가 돌기둥에 옮겨 가서 돌기둥이 우뚝 솟아오르고, 저항하고 있는 것처럼 보이는 것이다. 이런 립스의 관점은 나로부터 사물에 이르는 감정이입 작용에 편중되어 있어서 유심주의적 색채가 짙다.

셋째, 감정이입 작용 중 내부 모방을 먼저 보자. 같은 감정이입설을 주장했지만 립스와 대립했던 사람이 독일의 철학자 카를 그로스Karl Groos다. 그는 감정이입 작용이 사물에서 나에게 이르는 측면에 더 중점을 두었고, 생리학적 관점을 사용해서 감정이입 작용은 일종의 '내부 모방'이라고 생각했다. 그는 그의 명작인《동물의 놀이The Play of Man》에서 달리는 말을 보는 예를 든 적이 있다.

어떤 사람이 달리는 말을 보고 있을 때, 진정한 모방은 당연히 실현 불가능하다. 그는 자리를 포기하고 싶지 않을 뿐만 아니라 말을 따라 달릴 수 없는 수많은 이유를 지니고 있다. 그저 마음속으로만 말의 달리기를 모방하면서 내부 모방이 주는 즐거움을 경험할 수 있는 것이다. 이것이 바로 일종의 가장 간단하고 근본적이며 순수한 심미적 감상이다. 그로스는 심미 활동에는 내재적 모방만 있어야 하고 실제적 모방이 있어서는 안 된다고 생각했다. 만약 운동 충동이 과도하게 일어나면, 서양의 수많은 소년들이 괴테의《젊은 베르테르의 슬픔》을 읽고 자살을 모방한 것처럼 미감을 파

괴하게 된다. 과거 중국에서는 한 관객이 조조의 치밀하고 교활한 모습을 너무 생생하게 연기한 배우를 보고 실제로 화가 치밀어 그 역할을 맡은 배우를 죽인 사건도 있었다. 이 또한 미감을 발생시킬 수 없다.

그로스는 내부 모방이 놀이적 성질을 띠고 있다고 생각했다. 이는 실러^{Schiller}와 스펜서^{Spenser}의 '놀이설'의 영향을 받은 것으로 놀이를 예술의 기원으로 보는 것이다. 문예의 창작과 감상의 측면에서 내부 모방은 확실히 아주 많은 예증들이 있다. 앞서 이야기했던 리듬감도 그 예 중 하나이다. 중국의 문학적 논의 중의 '기세'와 '기품', 회화적 논의 중의 '생생하게 약동하는 글씨나 그림 등의 기품·품격·정취'는 모두 내부 모방 작용에 근거하여 깨달을 것들이다.

중국의 서예는 예로부터 하나의 예술이 되었다. 강유위康有爲[•]는《광예주쌍집光藝舟雙集》에서 글자에는 열 가지 아름다움이 있다고 말했는데, 그중 '힘찬 패기', '소박하고 온화한 기상', '기기한 태도', '생생한 정신' 등의 표현은 명확하게 감정이입 작용의 내부 모방을 드러내고 있다. 서예는 인격을 나타내곤 하는데 안진의 서예는 그 자신처럼 강직하고 굽히지 않는 절개가 있었다. 조맹의 서예는 그 자신처럼 수려하고 아름다웠으며 융통성이 있었다. 우리가 안진경의 강직한 글씨를 보고 나도 모르게 엄숙하고 경건한 태도를 취하게 되는 것은 그의 단정하고 강직함을 모방하는 것이고, 조맹의 수려한 글씨를 보고 나도 모르게 몸이 느슨해지는 것은 그의 멋스럽

[•] 중국의 정치가이자 사상가

고 유연한 자태를 모방하는 것이다.

서양 작가 중에는 내부 모방을 한 사례가 더 많다. 19세기의 프랑스 유명 여성 소설가 조르주 상드^{George Sand}는 《인상과 추억》에서 아래와 같이 말했다.

나는 때로 자신으로부터 도망쳐서 엄숙하게 하나의 식물이 된다. 나는 나를 풀이라고 생각하거나 페가수스, 나무 꼭대기, 구름, 흐르는 물, 하늘과 땅이 만나는 지평선이라고 생각한다. 나 자신이 이런 색깔이거나 혹은 저런 형태이고, 짧은 시간 동안 많이 변화할 수 있고, 오고 가는 것에 장애가 없고, 어떤 때는 걸었다가 어떤 때는 날 수 있고, 잠수를 할 수도 있고, 이슬을 마실 수도 있고, 태양을 보고 꽃을 피우거나 이파리 뒤에서 잠을 잘 수도 있다. 종달새가 날아갈 때 나도 함께 날고, 도마뱀이 뛰어오를 때 나도 뛰어오르고, 반딧불이 별빛과 함께 반짝일 때 나도 반짝일 수 있다. 결론적으로 내가 머무는 세상은 전부 마치 내가 확장하는 것 같다.

또 사실파의 대가인 귀스타브 플로베르^{Gustave Flauvert}는 자신이 《보바리 부인》을 쓸 때에 대한 이야기를 한 적이 있다.

글쓰기 중에는 자신을 완전히 잊어야 한다. 어떤 인물을 창조하는 것은 어떤 인물의 삶을 사는 것이므로 아주 즐거운 일이다. 오늘 나는 남편인 동시에 아내이고, 연인이자 내연 관계(소설 중의 인

물)이다. 가을 저녁에 말을 타고 누런 잎이 가득한 숲을 거닐 때(소설 중의 광경), 나는 말일 수도 있고 바람일 수도 있고 두 사람의 애정 어린 이야기일 수도 있고 그들에게 감정의 파도가 가득한 눈을 가늘게 뜨고 보고 있는 그 햇살일 수도 있다.

이 두 소설가의 예는 작가가 창작을 하는 중에 사물을 세밀하게 느끼고 물아일체가 되는 경지에 이르는 감정이입 작용을 하면 내부 모방을 하게 된다는 것을 설명하고 있다. 모방은 많게든 적게든 근육 활동과 관련이 있는데 이 근육 활동은 뇌에 인상을 남기고 심미 활동에 중요한 요소로 작용한다. 과거 심리학자들은 보고, 듣고, 맡고, 맛보고, 느끼는 오감 중에 보고 듣는 감각만이 미감에 관련되어 있다고 생각했다. 하지만 근대 미학은 점차 근육 운동을 중시하고 오감기관 외에도 운동 감각기관과 근육 감각기관을 추가하여 설명하고 근육 감각을 미감의 중요 요소로 보는 경향이 생겨났다. 사실 중국의 서예가나 화가는 일찍부터 이를 깨달았다.

마지막으로 볼 것은 심미자와 심미의 대상이다. 심미의 주체(사람)와 심미의 대상(자연과 문예 작품)은 모두 두 가지 유형이 있다. 이 두 가지 유형은 각각 정도상의 차이와 교차점이 있어서 아름다움과 미감의 복잡화를 야기한다.

먼저 사람에 대해서 말하자면, 심리학에서는 일찍이 사람을 '지각형'과 '운동형'으로 나누었다. 예를 들어 동그라미를 봤을 때 지각형의 사람은 동그라미를 보고 지각에 근거하여 그것이 동그랗

다고 인식하는 반면, 운동형의 사람은 눈으로 원 주위의 선을 따라 동그라미를 그리는 운동을 해야 한다. 이런 안구 근육의 운동을 통해야 비로소 이것이 동그랗다는 것을 알게 된다.

최근의 미학자는 사람을 '방관형'과 '공유형'으로 나누는데, 대체적으로 지각형과 운동형과 비슷하다. 순수 방관형의 사람은 감정이입 작용을 쉽게 일으키지 않아서 내부 모방을 하는 것은 더욱 쉽지 않다. 나는 나고, 사물은 사물이라는 것을 분명하게 의식하지만 사물의 형상미는 감상할 수 있다. 순수 공유형의 사람은 집중을 통해 나와 사물을 잊어버리고 물아일체의 경지에 이르기 때문에 반드시 감정이입 작용과 내부 모방이 일어난다. 이런 구분은 니체가 《비극의 탄생》에서 언급한 아폴론 정신(방관)과 디오니소스 정신(공유)의 구분과 같다.

프랑스의 철학자 드니 디드로$^{Denis\ Diderot}$도 《배우에 관한 역설》에서 이 구분을 강조한 바 있다. 그는 배우에 두 가지 유형이 있다고 봤다. 어떤 배우는 연기하다가 그 역할 자체가 되어버려서 자신을 잊어버리고 역할의 사상과 감정을 자신의 동작, 자세, 말투에 배합시키는 반면, 어떤 배우는 최대한 그 역할과 비슷하게 연기하지만 시시각각 냉정하게 자신의 연기가 자신이 이상적으로 생각했던 연기에 부합하는지 방관한다. 디드로는 방관형 배우를 높이 평가하면서 공유형 배우를 경멸했지만 상반된 생각을 가진 사람도 있었다. 앞에서 소개한 립스는 명확하게 지각형과 방관형에 속하고 근육 활동과 내부 모방을 느끼지 못하는 반면, 그로스는 운동형

과 공유형에 속한다. 그래서 이 두 사람의 미각에 대한 관점은 같을 수 없었다.

나는 50년대 미학 토론에서의 공격 목표가 나의 '유심주의'의 감정이입 작용이었던 것을 기억한다. 솔직하게 시인하자면 나는 아직 감정이입 작용과 내부 모방을 믿는다. 이에 대한 사실이 있으니 단칼에 말살시켜버릴 수는 없는 것이다. 나는 1895년 좌우에 감정이입파의 조상 격인 피소의 《미학》이 막 출판되었을 때 마르크스가 바쁜 와중에도 이 책을 읽고 필기를 했던 것이 생각이 난다. 마르크스는 이를 단칼에 말살시키지는 않았지만, 이 부분에 대해 연구를 더 하고 나서 다시 결론을 내리는 것이 좋겠다고 했다. 나는 개인적 경험의 분석을 토대로 이 문제가 아주 복잡하다는 것을 알게 되었다.

나는 심미적 활동 중에 냉정하게 방관하는 것을 줄곧 높이 평가했지만, 때로는 공유자가 되기도 했다. 예를 들어 나는 《사기》의 〈자객열전〉을 읽을 때 자객인 징커荊軻가 진나라 왕을 찌르는 장면에서 "지도가 다 펼쳐지자 비수가 나타났다."라는 문장에 이르면 진심으로 마음이 조마조마했고, "왼손으로 진왕의 소매를 잡고, 오른손으로 비수를 들어 찔렀다."라는 문장에 이르면 나의 근육 활동이 '들고', '찌르는' 긴장을 느꼈다. 그다음 동작들은 냉정하게는 내가 직접 볼 수 없는 것이었지만 그 긴장은 근육으로 느껴지는 것이었다. 나는 이런 산문을 읽는 것을 특히 좋아하는데 대게 강렬한 근육 감각이 작용했기 때문이다. 그래서 나는 미감에서 근육 감각

이 중요한 요소라고 생각한다. 나는 옛사람, 나이 든 사람, 별다른 노동을 하지 않는 지식인들이 대부분 냉정한 방관자에 속하고 현대인, 젊은 사람, 노동자, 전사들이 대부분 열정적인 공유자에 속한다고 생각한다.

심미의 대상에도 정적인 상태와 동적인 상태의 두 가지 유형이 있다. 이 구분을 처음 제기한 사람은 독일의 계몽 운동 대표인 레싱이다. 그는 《라오콘》에서 시와 그림의 차이를 지적해냈다.

> 그림이 형태를 묘사하는 것이고 선과 색을 운용하는 예술이라면, 시는 언어를 운용하는 예술로 동작과 정서를 서술하고, 정서의 각 부분을 시간순으로 연결하는 것, 즉 정서의 흐름에 기초하는 것이다. 이에 관련된 감각기관에 대해 말하자면, 그림은 눈을 통해, 시는 귀를 통해 접촉하게 된다.

하지만 레싱은 그림도 정적인 것을 동적인 것으로 바꿀 수 있고, 시 역시 아름다움을 좋아하는 것으로 바꿀 수 있다는 점을 배제하지 않았다. '좋아하는 것'은 동작의 아름다움이다. 중국의 시화로 예를 들면, 시는 보통 정적인 상태를 묘사하는데 중국 화가는 줄곧 '기품·품격·정취가 생생하게 약동하는 것', '정신적 유사성에서 형태의 유사성을 추구하는 것', '그림 속의 시가 있는 것'을 주된 원칙으로 삼고 그림을 통해 정적인 것을 동적인 것으로 바꾸려고 했다.

시가 아름다움을 좋아하는 것으로 바꾸는 것은 정지된 형태의 아름다움을 움직이는 동작의 아름다움으로 바꾸는 것이다. 《시경》〈위풍衛風〉 편에는 미인을 묘사한 시가 있는데 이 이야기의 아주 좋은 예시다.

> 손은 부드러운 띠 싹 같고(풀잎),
> 피부는 엉긴 기름같이 윤택하다(굳은 지방).
> 목은 누에 번데기 같고(누에 번데기),
> 이는 박씨같이 가지런하다(박씨).
> 매미 같은 이마에 나방 같은 눈썹(곤충),
> 생긋 웃는 예쁜 보조개,
> 아름다운 눈이 맑기도 하다.

앞의 다섯 구절은 얼굴의 각 부분을 이 부류도 아닌 듯하고 저 부류도 아닌 것들도 비유했다. 그리 미인을 두드러지게 표현하지 않은 것이다. 그러다 마지막 두 문장에서 갑자기 정적인 것이 동적으로 바뀌며, 글은 적지만 미인의 자태와 표정을 완벽하게 묘사해냈다. 앞의 다섯 구절에서는 조금도 감정이입 작용과 내부 모방이 일어나지 않고 미감도 일어나지 않지만, 뒤의 두 구절에서 활발한 감정이입 작용과 내부 모방 그리고 생생한 미감이 일어난다. 이것은 곧 객관적 대상의 성질이 미감에서 중요한 작용을 함을 설명한다.

같은 이야기의 정서도 시에 쓰거나 산문에 쓰는 효과가 각각 다르다. 백거이의 《장한가》와 진홍陳鴻의 《장한가전》이 다른 것이 그 예이다. 같은 이야기의 정서가 소설 혹은 극본에 쓰이고, 무대에서 공연되거나 TV에서 방영되는 효과는 모두 다르고, 같은 관중도 견해에 따라 다르게 받아들이게 된다.

이 글의 목적은 처음에 언급했던 몇몇 질문에 답을 하기 위해서이다. 먼저 아름다움은 확실한 대상, 즉 '생긋 웃는 예쁜 보조개, 아름다운 눈이 맑기도 한' 미인같이 객관적 대상이 존재해야 한다. 하지만 이런 자태는 무수히 많은 미인들이 나타낼 수 있기 때문에 아름다움의 본질의 문제가 복잡해지는 것이다.

다음으로, 심미에도 반드시 확실한 주체가 있어야 한다. 아름다움은 가치이고 평가하는 사람과 감상하는 사람을 벗어날 수 없다. 만약 미인이 아무도 없는 광활한 사막에 있다면, 혹은 칠흑 같은 어둠 속에 있다면 그녀의 생긋 웃는 예쁜 보조개와 아름다운 눈이 무슨 미감을 만들어낼 수 있을까? 무엇을 근거로 그녀가 아름답다 할 수 있을까? 대낮 시끄러운 시장에서 수많은 사람들이 그녀를 본다면, 모두가 그녀를 동일하게 아름답다고 생각할까? "제 눈에 안경이다."라는 옛말이 있지 않은가? 서로 다른 사람들이 서로 다른 대상을 보게 되는 것이 아닌데, 왜 서로 다른 미감을 가지게 되는 걸까?

나는 이미 심미 활동의 주체와 대상 두 부분의 구체적인 정황이 매우 복잡하다는 사실을 설명한 바 있다. 우리의 임무는 먼저

이런 구체적 정황을 자세히 조사하고 분석하는 것일까 아니면 조급하게 아름다움과 미감의 본질 및 이와 관련한 추상적인 결론으로 정의를 내려야 하는 것일까? 나는 주제넘게 참견을 하고 싶진 않다. 결정은 스스로 내려라.

평범한 일상에서
색을 드러내다
전형적인 환경 속 전형적인 인물

모든 사람은 하나의 총체로서
그 자체가 하나의 세계이고 각 사람은 모두
하나의 완벽한 생명력이 있는 존재이다.
어떤 고립된 성격 특징이 있는 우화식의 추상품이 아니다.

앞서 각 부문의 예술의 차이점과 관계 그리고 언어 예술로서의 문학의 독특한 위치를 간단하게 이야기한 바 있는데, 이 기초에 이어 문학 창작 중 '전형적인 환경 속의 전형적인 인물'이라는 중요한 주제에 대해 이야기해보려고 한다.

예술 창작의 기능은 감정을 토로하고, 사물을 형용하고, 사건을 서술하고, 이치를 따지는 네 종류밖에 없다. 각 부문의 예술이 이 네 가지 방면에 있어 각각의 특징을 가지고 있다. 예를 들어 음악과 감정을 토로하는 시가詩歌는 감정을 토로하는 데에 특화되어

있고, 조각과 회화는 사물을 형용하는 데 특화되어 있다. 또 역사시나 연극, 소설은 사건을 서술하는 데, 일반 산문과 문예 과학 이론은 이치를 따지는 데 특화되어 있다. 이치를 따지는 글을 잘 쓰면 문학의 본보기가 될 수도 있다. 그 예로 플라톤의 《대화편》이나 장주의 《장자》, 독일 수학자 라이프니츠[Leibniz]의 《단자론》, 다윈의 《종의 기원에 관하여》가 있다.

전반적으로 문학은 앞서 말한 네 가지 기능을 훌륭하게 감당해낼 수 있고, 서사에 특화되어 있다. 환경 속의 전형적인 인물도 서사와 관련이 있다. 사건은 곧 행동이고 발전 과정의 줄거리가 있다. 행동의 주체는 아리스토텔레스가 말했던 '행동하는 사람'이자 Character(인물의 성격)이다. 이 영어 단어가 곧 중국 연극 용어에서의 '역할'이다. Character의 파생어인 Characteristic은 '특징'이라는 뜻이다. 근대 문예 이론에서 '특징'은 '전형'이라는 뜻도 내포하고 있다. 전형(그리스어 turo, 영어 type)의 원래 의미는 주물을 만드는 틀이다. 동일한 틀로 무수히 많은 주물을 만들어낼 수 있는 데서 기인한다. 이 단어는 그리스어에서 idee와 동의어로, idee는 원래 '인상' 혹은 '관념'이라는 뜻이다. idea는 곧 '이상'이라는 뜻을 가지게 되었다. 그래서 예전에 영어에서는 이상으로 전형을 대신하여 쓰기도 했고, 요즘에는 이상과 전형을 서로 호환하여 사용하기도 한다. '환경'은 행동이 발생한 구체적인 장소로 사회 유형, 민족적 특성, 계급 역량의 대비, 문화 전통, 시대정신 등을 포함한 객관적이고 현실적인 세계로서 역사 발전 현상과 추세이다. 이런 단어

들이 때로 오해를 불러일으키기 때문에 추가로 설명했다.

아리스토텔레스는 《시학》 제9장에서 예술의 전형에 대해 아주 잘 설명했다. 요즘에서야 서양 문예 이론가들이 그 속의 심오한 뜻을 서서히 이해하고 있다. 원문은 아래와 같다.

> 시인의 본분은 이미 발생한 일을 묘사하는 것이 아니라 발생할지도 모르는 일, 즉 가연율과 필연율에 따라 가능한 일에 대해 묘사하는 것이다. … 그래서 시가 역사보다 더 철학적이고 더 엄숙하다. 시가 말하는 것의 대부분에는 보편성이 존재하고 역사가 말하는 것은 개별적인 일이기 때문이다. 보편성이라는 것은 어떤 종류의 사람이 가연율 혹은 필연율에 따라 어떤 장소에서 어떤 일을 하고 어떤 말을 할 것이라는 것으로, 자신이 쓴 인물에 이름을 부여할지라도 시의 목적은 보편성에 있다.

글에서 알 수 있듯이, 아리스토텔레스는 예술의 전형이 반드시 사물의 본질과 규칙을 나타낼 수 있어야 한다고 강조했다. 사물이 이미 그렇게 되었기 때문이 아니라 이치에 합당하기 때문이다. 이미 그렇게 된 것은 개별적인 것이고 이치에 맞는 것은 보편성을 지니므로, 시가 역사보다 더 철학적이고 엄숙한 것이며 더 높은 진실성을 가지게 되는 것이다. 하지만 시를 쓰는 것도 개별적 인물, 즉 '이름이 부여된' 인물이다. 따라서 개별적 인물의 사건 속에서 필연성과 보편성을 발견해내야 한다. 이것이 바로 일반적인 것과

특수한 것의 통일이며 예술 전형의 가장 정확한 의미다.

　마오쩌둥은 《지안_{吉安} 문예 좌담회 연설》에서 예술 전형에 대해 아주 치밀하게 이야기한 바 있다.

> 인류의 사회생활은 비록 문학 예술의 유일한 원천이고 후자에 비해 훨씬 생동감 넘치고 풍부한 내용을 가지고 있지만, 사람들은 전자에 만족하지 못하고 후자를 원한다. 왜일까? 두 가지 모두 아름다움이지만 문예 작품 속에 반영된 삶이 보통의 실질적 삶보다 더 높고 강렬하고 집중력 있고 전형적이고 이상적이고 그래서 더욱 보편적일 수 있고, 그래야만 하기 때문이다. 혁명의 문예는 실질적 삶에 근거하여 각양각색의 인물을 창조해서 사람들의 역사적 전진을 도와야 한다.*

　문예가 실제 생활보다 더 고등한 방면을 강조하고 있다. 아리스토텔레스의 말과 마치 약속이나 한 듯 일치하지만, 마오쩌둥은 새로운 정세에서 특별히 혁명의 문예가 '사람들로 하여금 역사의 발전을 추진'하게 하는 교육적 작용이 있음을 짚어냈다.

　서양에서 아리스토텔레스의 《시학》은 긴 시간 동안 아무런 영향력이 없었다. 그 시간 동안 영향을 준 것은 로마 문예이론가 호라티우스**의 《시론》이다. 이 라틴 고전주의의 대표자는 전형을

*　《마오쩌둥 선집》제3권, 818쪽, 인민출판사, 1967
**　Horatius, 기원전 65년 ~ 기원전 8년

'유형'과 '정형'으로 협소화했다. 아리스토텔레스가 강조했던 보편성은 평균의 통계를 근거로 하는 것이 아니라 사물의 본질과 규칙을 부합하는 데 있는데, 호라티우스의 '유형'은 질보다는 양을 논했다. 그는 보편성은 합리성이 아닌 대표성으로, 유형을 가진 사람이 곧 그 무리의 대표가 된다고 생각했다. 호라티우스는 《시론》에서 시인에게 "만약 청중이 숨을 죽이고 조용히 듣다가 박수나 쳐줬으면 좋겠다고 생각한다면, 반드시 각 연령별 특징을 근거하여 연령에 따라 변하는 성격을 알맞게 써야 합니다. ⋯ 노인을 청년으로 아이를 어른으로 쓰지 마세요."라고 권고했다. 유형은 동일한 유형의 사람의 상태이므로 구체적인 환경이나 인물의 개성을 고려하지 않은 공식화와 개념화가 불가피하다.

호라티우스는 '정형'에 대해서도 이야기했다. 그는 시인들에게 옛사람들이 신화 전설이나 문예 작품에서 이미 사용했던 주제와 인물의 성격을 차용하는 것이 가장 좋다고 말했다. 옛사람들이 어떤 사람의 성격을 이렇다고 썼었다면 후대에는 그 성격을 차용하여 역시 그렇게 써야 한다는 것이다. 예를 들어 조조나 제갈량에 대해 쓰려면 《삼국연의》를, 송강宋江이나 노지심魯智深에 대해 쓰려면 《수호지》를, 임대옥林黛玉이나 우삼저尤三姐에 대해 쓰려면 《홍루몽》을 근거하여 써야 하는 것이다.

호라티우스 이후에 서양 문예 이론에 가장 큰 영향을 끼친 것은 17세기 프랑스의 신고전주의 대표 부알로Boileau다. 그 역시 《시

··· 　중국의 구어체 회장소설 《수호지》의 주요 인물

학》을 썼는데 호라티우스를 따라 유형과 정형을 표방했다. 전형을 세속화하고 고정화하는 유형은 일반적인 것을 위해 특수한 것을 희생하고 전통을 위해 현실을 포기하여 근대 사람들의 입맛에는 당연히 맞지 않지만, 그 당시에는 오랜 시간 동안 환영받았다.

그 이유는 두 가지로 정리할 수 있다. 하나는 과거의 통치 계급(특히 봉건 사회에서의 영주)이 장기적으로 정권을 장악하기 위해 모든 것을 규범화하고 안정화하기를 원했는데, 유형은 문예의 규범화이고, 정형은 문예의 안정화였기 때문이다. 이런 정치적 이유로 과거 문예에서 무대에 오르는 주인공은 보통 정치적으로도 무대 위에 있는 지도자들이었고, 다른 누구와도 비할 수 없는 위풍당당한 영웅으로 미화되기 일쑤였다. 평민들은 그저 극 중의 악역이나 하인 밖에는 맡을 수 있는 역할이 없었고, 정극에서는 조연만 가능했다.

유형과 정형이 성행했던 또 다른 이유는 통치받는 계급의 문화가 곧 통치 계급의 문화이고, 보수적인 경향을 가지고 있었기 때문이다. 그래서 일반적인 청중들은 잘 아는 사람이나 이야기보다는 자신들에게 생소한 주제나 음조를 더 좋아했다. 우리도 지금까지 《삼국연의》나 《봉신방封神榜》, 《수호지》와 같은 옛 소설 속의 이야기를 좋아하고 연극이나 각종 설창說唱 예술의 소재로 쓰고 있으니 말이다.

말은 그렇지만, 근대 자본 계급이 역사 무대에 오르기 시작하면서 예술의 전형관에도 확실히 두 가지의 중대한 전환이 생겼다.

* 중국 고전 소설

첫째는 중점이 일반적인 것과 특수한 것(공통성과 개성)의 대립 관계에서 공통성에서 개성으로, 결국은 둘의 통일로 옮겨 갔다는 것이다. 개성이 억압되지 않는 것이 원래 신흥 자본 계급의 꿈이었으니까. 둘째는 인물 행동의 원인이 환경에 대한 멸시나 경시에서 환경을 중시하고 심지어 인물의 성격까지도 중시하는 태도로 바뀌었다는 것이다. 예전에는 인물의 성격에 대해서만 이야기했다면, 지금은 '전형적인 환경 속의 전형적인 인물'에 대해 이야기한다. 이는 주로 근대 사회의 정국이 급변하고 자연과학과 사회과학이 발전하면서 생겨난 변화다. 미학에서 이 두 가지 큰 변화는 독일의 고전 철학, 특히 헤겔의 철학에서 비롯되었고 마르크스주의의 창시자가 헤겔에 대해 비판한 내용을 기초로 집대성되었다.

공통성과 개성의 일체로서 예술 전형이 관련된 주요 문제는 창작을 대체 어디서부터 출발해야 하는가이다. 공통성부터일까, 개성부터일까? 다시 말해 공식이나 개념에서 출발해야 할까, 아니면 구체적인 현실, 인물, 사건에서 출발해야 할까? 처음 이 문제를 제기한 사람이 독일의 시인 괴테다. 그는 1824년에 《예술의 격언과 감상에 대하여》 중에서 유명한 어록을 남겼다.

> 시인은 결국 일반적인 것을 위해 특수한 것을 찾아야 하거나 특수함 속에서 일반적인 것을 찾아야 하는데, 이 사이에는 아주 큰 구분이 있다. 앞의 순서로 우의시寓意詩** 를 만들면, 그 속의 특수함은

** 다른 사물의 뜻을 풍자하는 시

예증으로서만 존재해야 가치가 있다. 뒤의 순서야말로 시의 본질에 적합해서, 그 시가 나타내는 특수함 속에서 생각지도 못한 혹은 확실히 짚어낼 수 있는 일반적인 것이 존재해야 하고 누군가이 특수함을 생생하게 장악했다면 그와 동시에 혹은 당시에는 모르더라도 나중에 의식하게 되는 일반적인 것이 존재해야 한다.

이런 논조는 형상 사고와 문예 사상성의 관계에 존재하는 문제를 아주 잘 해결했다. 현실주의적 논조로 당시의 미학계에 광범위한 영향을 끼쳤다.

헤겔은 괴테의 영향을 많이 받아서 저서 《미학》에서 괴테의 이런 사상을 여러 번 언급했다. 하지만 그의 '이념적 감성 표현'이라는 유명한 아름다움에 대한 정의(즉, 예술 전형의 정의)는 분명 개념에서 출발했지만, 객관적 관념주의의 낙인이 찍혀 있다. 그래도 헤겔이 괴테보다 확실히 한발 앞서 있다. 괴테는 인식하지 못했거나 충분히 강조하지 못한 전형적 인물의 성격과 전형적 환경의 통일, 그리고 전형적인 환경이 전형적인 인물의 성격을 결정하는 데에 작용한다는 점을 헤겔은 인식했기 때문이다.

'환경'은 헤겔의 용어로는 '상황Situation'으로 불렸으며, 당시의 '세계 정황Welt Zustand'에 의해 정해진 것이었다. 세계 정황에는 그가 때로 '신의 보통 역량'이라 부르는, 즉 특정 시대의 논리, 종교, 법률 등의 방면에 있어 연애나 명예, 광명, 영웅 기질, 우정, 혈연 간의 사랑과 같은 것들이 집합된 '정서'적인 인생의 이상이 포함된

다. 이런 정서는 각각 단편성을 지니고 있는데 특정 상황에서는 충돌하고 분쟁(충과 효를 모두 이룰 수 없는 경우)이 일어난다. 이런 상황에서 당사자는 반드시 어디에서 와서 어디로 갈지 행동에 결정을 내려야 한다. 그래야 비로소 그의 성격이 나타나게 되고 '그 사람이 과연 어떤 사람인지' 드러나고, '인격의 위대함과 강인함의 정도가 모순과 대립의 위대함과 강인함을 통해서만 측정할 수 있다'는 것을 알게 된다. 변증의 발전을 운용하는 관점에서 인물의 성격 형성을 설명하는 것은 계발성이 풍부한 방법이다. 헤겔의 유명한 비극 학설이 바로 이 변증 관점을 근거한 것이다.

헤겔은 비록 '이념'에서 출발했지만 '감성 표현'에 중점을 두었다. 그에게 이상을 실현하는 사람은 반드시 생명력이 있고 생동감 넘치는 사람이어야 했다. 그는 아주 명확하게 말했다.

> 모든 사람은 하나의 총체로서 그 자체가 하나의 세계이고 각 사람은 모두 하나의 완벽한 생명력이 있는 존재이다. 어떤 고립된 성격 특징이 있는 우화식의 추상품이 아니다.

이 점에서 그는 괴테와 같은 생각으로 《미학》에서 사람들의 성격을 분석하는 과정에서도 이 점이 드러났다.

마르크스주의의 창시자는 헤겔의 미학적 체계를 계승하는 것을 비판하면서 그들의 예술 전형을 형성했다. 엥겔스가 민나 카우츠키에게 보내는 편지에서 그녀의 《옛사람과 새 사람》에 대해 이

야기할 때를 보자.

> 모든 사람이 전형이야. 하지만 동시에 일정한 개인이기도 하지. 헤
> 겔의 말처럼 '여기에 있는 이것'도 마찬가지야.

과거의 나를 포함한 많은 독자들은 '여기에 있는 이것'이 아주 난해하다고 생각할 것이다. 사실 이것은 《정신현상학》에서 나온 단어의 조합으로 원래 '여기에 있는 이런 구체적인 감성적 사물'이라는 뜻이고, 여기서는 '여기에 있는 이런 구체적인 인물'을 말한다. 이는 앞서 말한 '일정한 개인'과 같고, 역시 앞서 말한 '모든 사람은 전형'이라는 말과도 반드시 연결 지어 함께 생각해야 하며 전형과 개성의 통일을 강조한다.

엥겔스는 《옛사람과 새 사람》의 단점에 대해 이야기할 때도, "아이샤는 지나치게 이상적이다."라거나 "아몰드에게서 더 많은 개성이 원칙 속으로 녹아 들어갔다."라는 말로써 개념이 개성을 침몰시켜서 전형이 되기엔 부족하다고 말했다. 앞선 인용과 이 말을 보면 《옛사람과 새 사람》을 칭찬하는 것이 오히려 그 자신의 예술 전형관을 설명하는 것보다 못하다는 것을 알 수 있다. 엥겔스는 헤겔의 말을 인용하며 "게다가 당연히 그래야 해."라는 말을 덧붙이기도 했다.

이미 관용어가 된 '전형적인 환경 속의 전형적인 인물'은 엥겔스가 마가렛 하크니스^{Margaret Harkness}에게 보내는 편지에서 처음으

로 이야기한 내용이다.

> 내가 보기에 현실주의의 의미는, 세부적인 진실 외에도 진실 되게 전형적인 환경에서 전형적인 인물을 재현해야 하는 것이야.

엥겔스는 《도시 처녀》는 완전한 현실주의가 아니라고 생각했다. 작가가 그린 인물의 소극적이고 피동적인 부분에 대한 묘사는 충분히 전형적이라고 보았지만 그 인물들을 둘러싸고 그들이 그렇게 하도록 만드는 환경이 그다지 전형적이지 않았기 때문이다. 이이야기는 1887년 좌우에 일어났는데 당시는 노동자 운동이 이미 널리 발전했을 때였다. 하지만 《도시 처녀》는 당시의 노동자 계급을 소극적이고 피동적인 무리로서 '위에서 내려오는' 은사를 기다리는 모습으로 묘사했다. 이는 역사 발전의 실제 상황과 맞지 않았다. 다시 말해, 환경이 전형적이지 않았다는 것이다. 환경은 '책 속의 인물들을 둘러싸고 그들로 하여금 행동하게 하는' 것이지 전형적인 것이 아니고 인물도 전형적일 수 없다.

엥겔스는 남에게 좋은 일을 많이 하고 말도 부드럽게 하는 사람이었다. 그래서 책 속 처녀라는 인물이 전형적이라는 것에 긍정할 때 항상 말 앞에 '그들의 한도 내에'라는 말을 붙였다. 다시 말해 '네가 상상한 것처럼 그들은 소극적이고 피동적'이라는 뜻이다. 이편지를 특히 주목해야 하는 것은 엥겔스가 진실 되게 전형적인 환경에서 전형적인 인물을 재현하는 것을 현실주의의 주요 요소로

보았기 때문이다. 전형은 이처럼 현실주의와 연결 지어야 하고 이로 인해 서로 새롭고 더 명확한 뜻을 가져야 한다. 그것이 바로 역사 발전의 실제 상황과 부합하는 것이다. 마르크스와 엥겔스는 모두 발자크의 《인간희극》을 최고로 치는데, 이 책이 1816부터 1848년까지의 역사 발전 중 일부 전형적인 환경 속 전형적인 인물을 사실적으로 반영했기 때문이다.

전형이 역사 발전의 실상에 부합해야 한다는 것을 가장 잘 설명하는 것은 마르크스와 엥겔스가 각자 페르디난트 라살레[Eerdinand Lassalle]에게 보낸 두 통의 답신이다. 그들은 짠 듯이, 라살레가 소위 '혁명 비극'인 《지킹겐》에서 이미 몰락하였으나 특권을 지키려고 노력하는 봉건 기사를 종교적 자유와 민족 통일을 이룬 신흥 자산 계급의 대변인이자 로마 교정과 봉건주의에 맞는 사람으로 그린 점을 비판했다. 라살레는 당시의 혁명 세력이 토마스 뮌처가 주도하던 농민과 도시 평민이라는 것을 보지 못했다. 기회주의자였던 그는 당시 역사 발전 상황과 추세를 왜곡했다. 더 황당한 것은 그가 17세기의 독일 봉건 기사의 내분적 실패를 '혁명 비극'이라고 쓴 점이다. 게다가 이후의 프랑스 혁명과 1848년도의 유럽 각국의 혁명 실패 역시 모두 저번처럼 봉건 기사가 내분을 일으켰던 비극의 재연이라고 생각해서 미래의 혁명도 그 비극을 재연할 것이라고 말했다. 혁명가가 '보는 것은 한계가 없으나 하는 것은 한계가 있기' 때문에, 어쩔 수 없이 외교적 수완으로 사기를 쳐야 했던 것이다. 이는 근본적으로 혁명을 부정하는 것일 뿐만 아니라 역사 발

전과 전형적인 환경 중의 전형적인 인물을 부정하는 것이다. 그는 심지어 농민들에게 농민이 들고 일어나는 것이 전사들의 내란보다 더 반동이 심하다고 떠벌렸다. 마르크스는 그가 병이 심해 치료할 방법이 없다는 것을 알고는 그에게 편지를 보내지 않았고 시대를 뒤흔들던 '지킹겐 설전'은 이렇게 끝이 났다.

마르크스주의의 창시자는 전형적인 환경이 인물의 성격을 결정하는 요소이고, 전형적인 환경의 내용은 우선 당시 계급의 힘에 대비된다고 보았다. 그들의 태도는 시종일관 앞을 바라보는 것이고 그들의 동정은 시종일관 전진하는 혁명의 일환에 의탁된 것이었다. 마르크스주의자들은 전형적인 환경에서 전형적인 인물의 성격에 새로운 의미를 부여했고, 전형적인 환경은 혁명 형세 중의 환경으로 전형적인 인물 또한 혁명의 편에 서 있는 사람이었다. 극본과 소설을 연구할 때 마르크스주의의 전형관을 근거로 한다면, 환경과 인물 성격에 대해 열심히 분석하고 문학 작품과 미술 이론에 대해 이해해야 비교적 깊고 명확하게 빠져들 수 있을 것이다.

항상 새로운 마음으로
눈앞의 일을 대하라

언어 예술의 독립적 위치

모든 예술은 창조의 주체와 창조의 대상이 필요하다.
그래서 인적 조건과 물적 조건이 모두 중요하다.

여러 번 이야기했듯이, 예술을 이해하지 못하면 미학을 연구할 수 없고 허울뿐인 미학가가 되어 미학의 문턱도 밟아보지 못한다. 그렇다면 예술은 대체 무엇일까? 어떤 장르가 있을까? 각각의 장르 사이에는 어떤 관계나 차이점이 존재할까? 이는 모두 상식적인 질문이지만 답을 내기가 쉽지 않다.

'예술Art'라는 단어가 영어에서 가지는 본래의 뜻은 '인위' 혹은 '인공적인 조작'이다. 예술과 '자연(현실 세계)'은 대립되는 것이며, 예술의 대상이 자연이다. 인식적 관점에서 예술은 사람의 머릿

속에 있는 자연을 '반영'하는 일종의 의식적 형태이고, 실제적 거리의 관점에서 예술은 자연에 대한 인간의 가공이자 개조로 일종의 생산 노동이다. 그래서 예술을 '제2의 자연'이라고 부르기도 하는 것이다. 인간은 왜 자연을 가공하고 개조하는 것일까? 이 질문은 곧 인간이 왜 노동하고 생산하는가를 묻는 것과 같다. 대답은 아주 간단하다. 노동, 생산은 사람이 물질적인 삶과 정신적인 삶의 필요를 충족시키고 삶의 질을 개선하고 향상하기 위한 것이니까 말이다.

　　모든 예술은 창조의 주체와 창조의 대상이 필요하다. 그래서 인적 조건과 물적 조건이 모두 중요하다. 인적 조건에는 예술가가 기본적으로 쓰고 누리는 것들, 인생의 경험, 문화적 교양이 포함되고 물적 조건에는 사회의 유형, 시대정신, 민족적 특성, 사회 실황과 문제들처럼 끊임없이 가공하고 개조해야 할 대상들이 포함된다. 이 외에도 가공하고 개조하기 위해 필요한 도구나 매개체(나무, 돌, 종이, 직물, 금속, 플라스틱 등의 재료와 조형 예술의 선과 색, 음악에서의 소리와 악기, 문학에서 언어)가 필요하다. 이와 같이 예술은 사람도, 사물도 떠날 수가 없기 때문에 미감과 같이 주객관의 일체다. 예술과 사회는 끊임없이 변화하고 개혁하면서 오랜 시간 역사의 발전 과정을 함께 겪어왔다. 예술에 대한 이런 기본적인 이치들은 우리가 앞서 마르크스의《경제학-철학 수고》,《자본론》, 엥겔스의《자연변증법》등의 고전 서적에서 관련된 이야기들을 통해 대략적으로 살펴본 바 있다.

가장 자주 접하게 되는 예술 장르는 시가, 음악, 춤(이 세 가지는 기원으로는 하나였다.), 건축, 조각, 회화('조형 예술'이라고 총칭한다.), 연극, 소설, 근대 오페라, 무언극, 영화 등의 종합 예술이 있다. 이런 예술 장르들 간의 차이와 관계는 레싱의 《라오콘》에서부터 시작되어 줄곧 서양 미학계에서 연구하고 토론해온 주제이다.

독일 미학가들은 보통 예술을 '공간성 예술'과 '시간성 예술'이라는 두 가지 분류로 나눈다. 공간 예술에는 건축, 조각, 회화가 속하고 주로 '사물을 형용'하거나 멈춰 있는 상태를 서술하거나 공간 속에 직립되어 있거나 평평하게 펴져 있거나 병렬되어 있는 모습을 묘사하는 기능이 있다. 이와 관련된 감각기관은 주로 시각인데, 사용하는 매개체가 주로 선과 색이기 때문이다. 시간 예술에는 춤, 음악, 시가와 일반 문학이 포함되는데 서사, 감정 표현, 동태 서술, 시간상 전후로 지속되는 사물의 발전 과정을 묘사하는 기능이 있다. 사용하는 감각기관이 비교적 많은 편이지만 음악의 경우는 매우 단순하게 청각과 리듬을 느끼는 근육 운동 감각만 사용하고 춤이나 시가, 일반 문학은 시각과 청각, 근육 운동 감각이 모두 작용한다.

문학은 언어를 매개체로 하는데 언어 속의 문자는 사실상 그 자체에는 의미가 없고 단지 관념을 나타내는 일종의 부호에 지나지 않는다. 예를 들어 '사람'이라는 관념을 표현하는 문자와 부호는 각각의 민족에 따라 달라서 영어는 Man, 불어로는 Hommo, 독일어로는 Mensch라고 표현한다. 이 문자 부호만으로는 '사람'

에 대한 감정적 형상을 드러낼 수 없고 그 관념이나 의미만 나타낼 수 있기 때문에 언어라는 매개체는 감정적이지 않고 관념적이라 할 수 있으며 언어는 부호(자음과 자형)를 통해 간접적으로 사물에 대한 관념을 불러일으킨다고 할 수 있다. 이런 구별은 헤겔이 저서 《미학》에서 자주 언급했는데, 이는 문학이 언어 예술에서 독특한 위치를 차지하게 하는 중요한 원인이다.

각종 예술에는 모두 시의가 있어야 한다. '시Poetry'라는 단어는 영어에서 '예술art'과 같이 본래의 의미가 '제조', '창작'이기 때문에 헤겔은 시가 가장 고상한 예술이자 모든 장르의 예술에 있어 공통적으로 필요한 요소라고 생각했다. 비코*파 미학가 크로체는 언어 자체가 예술이라고 생각해서 미학은 사실상 언어학이라고 생각했을 정도였다.

각각의 예술은 서로 차이점이 있겠지만 기본적인 공통점이 존재한다. 예를 들어 비록 레싱이 시와 그림의 경계를 엄격하게 구분한 바 있지만, 중국에서는 아주 옛날부터 시와 그림의 동일 기원설이 존재했다. 위대한 시인들은 종종 위대한 화가이기도 했다. 왕유王維**가 대표적인 예로, 소식은 "마힐***의 시를 감상하면 시 속에 그림이 있고, 마힐의 그림을 보노라면 그림 속에 시가 있더라."라고 말하기도 했다. 소식도 역시 시와 그림에 뛰어난 사람이었다. 기원을 놓고 보면 시가와 음악, 춤은 삼위일체의 종합 예술로 나중에

* 　이탈리아의 철학자
** 　중국대시인이자 화가
*** 　왕유의 자

각자의 길을 가게 되었지만 그 속은 이어져 있는 상태다. 예를 들어 근대의 오페라나 영화, 더 나아가서 민간 설창 예술 속에 언어 예술은 모두 중요한 구성 성분이다. 이런 것들을 통해 문학이 언어 예술에서 독특한 위치를 차지하고 있음을 충분히 알 수 있다.

문학의 독특한 위치를 얕고 쉽게 발견할 수 있는 원인이 하나 더 있다. 언어는 사람과 사람이 소통하는 도구다. 일상생활 속 대화는 모두 언어를 의지하여 이루어진다. 생각이나 감정을 교류할 때도, 책을 내고 이론을 내세울 때도, 신문 보도도, 선전이나 교육도 모두 언어에 의지한다. 언어와 노동은 인류의 생활에서 가장 큰 두 개의 지렛대 역할을 하는 셈이다. 어떤 사람도 서로 다른 언어로 소통할 수 없다. 그리고 모든 사람이 다 음악, 춤, 조각, 회화, 연극을 할 수 있는 것은 아니지만 귀가 들리지 않거나 말을 할 수 없는 사람이 아니라면 모든 사람은 언어를 사용하여 말을 한다. 어떤 사람은 말을 잘하고 어떤 사람은 조금 못할 수도 있는데, 말을 잘하면 사실적으로 의미를 전달할 수 있을 것이고 듣는 사람도 편안함을 느끼게 되어 미감이 발생하고 이 말이 곧 예술이 된다.

말의 예술은 가장 초창기의 문학 예술로 고대 서양에서는 이를 '수사술'이라고 부르고 말의 예술을 연구하는 학문을 '수사학'이라고 불렀다. 수사학은 시학과 동일하게 중요한 위치를 차지했다. 고대 서양 미학에서 절대적으로 큰 부분은 시학과 수사학으로 아리스토텔레스, 롱기누스*, 호라티우스, 단테와 문예 부흥기 시

* 그리스의 철학자이자 수사학자

절 수많은 시 이론이 모두 그 증거이다. 그 외 예술을 전문적으로 논하는 미학 서적은 아주 소수였다.

중국의 상황도 거의 비슷해서 줄곧 문학 이론, 시 이론, 시화, 사화가 성행했고 중국의 미학 자료 대부분도 이 서적들에서 찾을 수 있다. 중국은 줄곧 문학의 범위를 넓게 보는 편이어서, 《논어》, 《도덕경》, 《장자》, 《열자》와 같은 철학 서적부터 《좌전》, 《국어》, 《전국책》, 《역기》, 《한서》와 같은 역사학 서적, 《수경주》, 《월령》, 《고공기》, 《본초강목》, 《기민요술》과 같은 과학 서적, 여행기, 일기, 잡기, 편지 등의 일상적인 작품까지 문학의 보기가 되었다. 예전에는 이에 대해 논쟁이 있었다. 서양처럼 문학을 시가, 희극, 소설 등 몇몇 큰 종류에만 국한시키는 것이 비교적 과학적일 것이라고 말하는 사람들이 등장한 것이다. 하지만 그것은 서양 학계의 상황을 전혀 이해하지 못하고 하는 말이었다. 만약 그들이 영국의 《만인의 총서》나 옥스퍼드의 《고전 총서》 목차를, 혹은 괜찮은 문학사 책을 펼쳐봤다면 서양 사람들도 우리처럼 문학의 범위를 넓게 보고 있다는 것을 알았을 것이다.

문학은 각각의 예술에서 이렇게 독특한 위치를 가지고 있고, 그의 매개체는 모든 사람이 운용하는 언어이며, 그 범위 또한 이처럼 넓다. 이런 사실이 우리에게 어떤 깨달음을 줄까? 우리는 매일같이 언어를 운용하고 각양각색의 사회생활에 접촉하고, 우리의 사상과 감정은 시시각각으로 요동치고 있다. 문학적 도구와 재료가 있으니 필요 이상으로 스스로를 비하하지 말고 조금만 노력하

면 언어 예술가나 문학가가 될 수 있다는 소리다. 문학가라는 것은 누군가만 가지는 특권이 아니다. 문학이라는 예술의 분야에서 몇몇 실전 경험이 있으면 예술이 대체 뭔지 알 수 있다. 또한 이런 탄탄한 기초를 쌓아두면, 미학을 연구할 때 그 길을 밝게 알게 되어 어둠 속을 헤맬 필요가 없어 시간을 낭비하지 않아도 된다.

모든 사람이 문학가가 될 수 있다. 문학을 너무 접근하기 어려운 것으로 생각지 말자. 하지만 앞에서 내가 '조금만 노력하면'이라는 전제 조건에 중요 표시를 했기 때문에 "어떻게 노력해야 하는가?"라는 문제가 대두된다.

문학의 각 부문은 시가, 연극, 소설 등의 창작을 포함하는데 사실 나는 실전 경험이 없다. 이 부문에 대해서는 중국과 외국의 문학 명작과 관련된 이론 서적의 가르침을 청해야 하기 때문에 내가 감히 무슨 충고를 할 수가 없다. 다만 언어의 기본기를 특히 주목해주길 바랄 뿐이다. "장인이 일을 잘하려면 먼저 도구를 잘 다듬어야 한다."라는 말에서 알 수 있듯이 문학의 도구인 언어부터 갈고닦자. 청년 문학가의 작품이나 청년들이 보내준 수많은 편지들을 보면, 많은 이들이 언어 기본기가 이상과는 거리가 있음을 알게 된다. 타당하지 않은 표현을 쓰거나, 문장의 흐름이 어색하거나, 딱딱하고 간결하지 못거나, 알맹이가 없는 말을 늘어놓는 문제들이 자주 발견된다. 이에 대해 누군가를 탓하고자 하는 건 아니다. 사인방의 횡포와 박해 때문에 몇십 년의 좋은 시절을 놓쳤고, 우리는 착실하게 한 걸음 한 걸음 공부하지도 못했고, 그로 인

해 학습 풍조와 문학 풍조가 부패했음을 잘 안다. 우리가 자주 보고 들어서 익숙해진 나쁜 글과 작품도 꽤 많다. 풍조가 습관이 되는 것은 이상한 일이 아니다.

마오둔茅盾이나 예성타오葉聖陶, 류수시앙呂叔湘 등의 몇몇 작가를 제외한 일부 옛날 작가들은 언어의 기본기를 닦아야 한다고 주장한다. 기억으로는 30년대 전후에 샤멘준夏丏尊과 예성타오, 주쯔칭朱自清 등 몇몇 작가가《일반》과《중학생》이라는 두 가지 청년 간행물을 펴내며 '문장 병원'을 열었다. 언어의 병폐가 있는 문장을 이 '병원'에 들어가서 진단받고 해부하게 했다. 당시의 나는 문어체를 버리고 구어체를 배우는 중이었는데, 이 문장 병원에서 몇몇 문장 명의로부터 언어 교육과 가르침을 받아 수많은 깨달음을 얻었다. 그리고 비로소 구어체도 한 글자 한 구절을 세심히 다듬어야 한다는 것을 알고 그런 습관을 들이기 위해 노력하기 시작했다. 지금 그 명의들을 떠올리면 여전히 감명 깊다. 나는 열심히 언어를 가르치는 선생님들이 더 많은 문장 병원을 운영하고 임상 실습을 해서 병이 있는 사람을 건강하게 회복시켜주길 바란다. 또 아직 병에 걸리지 않은 사람은 예방할 수 있도록 해야 한다고 생각한다.

중국어에는 이런 말이 있다. "당나라 시 삼백 수를 숙독하면, 시를 쓸 수는 없어도 음미할 수는 있다." 과거 중국에서 시를 배우던 사람의 대부분은 모두 엄선된 모범 작품을 정독하는 것에서부터 공부를 시작했다. 여기 사용된 방법은 '전력을 다해 섬멸하기'였다. 소량의 좋은 시들을 숙독하여 외우고 반복해서 음미하고 자

세히 헤아리고, 한 글자 한 글자의 정확한 의미를 파악하기 위해 힘쓸 뿐만 아니라 전체 문장의 기세와 맥락, 소리, 리듬을 헤아려서 자신의 가슴과 근육에 심취되게 하면 붓을 들어 글을 쓸 때 무의식중에 사고와 기세가 통제되는 것이다. 이를 위해서는 대강 훑어보고 속으로 읽어서는 안 되고 큰 소리로 낭송해야 한다. 이는 문어체를 배우는 오랜 전통이고 과거에는 효과적인 방법이었다.

지금 문어체를 배울 때도 이렇게 해야 하는 것일까? 연극 배우가 습관적으로 사용하는 훈련 방법에서 봤을 때 이치는 같다. 나는 외국에서 학교를 다니며 언어를 공부할 때 외국 친구나 더 나아가서 작가들도 이런 고된 노력을 기울이는 것을 보았다. 영국 시인 헤롤드 먼로가 살아생전에 대영박물관 부근에서 시가 서적을 파는 작은 서점을 열었는데, 매주 정기적으로 낭송회를 열고 시인들을 초대해 자신의 시를 낭송하게 했다. 나는 여기서 예이츠, 엘리엇 등의 시인이 낭송하는 걸 들었다. 그때의 감명은 어마어마했다. 그리고 낭송회를 여는 것이 문어를 배우는 아주 좋은 방법이라는 것을 알았다. 30년대 문학 잡지사에서 일하던 몇몇 친구도 항전할 때까지 나의 집에서 정기적으로 낭송회를 열었다. 낭송했던 것은 시뿐만 아니라 산문도 있어서 당시 베이징의 청년 작가들을 매료시켰고 그들도 '글로써 친구를 사귀며' 작품을 관찰했다. 요즘은 방송국에서 때때로 이런 낭송회를 열어 청중의 큰 사랑을 받고 있다. 소형의 문학 단체도 각자 진행할 수 있다. 낭송은 아직도 널리 알릴 만한 가치가 있다. 이를 통해 문학에 대한 흥미를 향상시킬 수

있을 뿐만 아니라 언어의 기본기를 쌓는 데도 도움이 된다.

언어의 기본기는 여러 종류가 있지만 하나는 대중의 살아 있는 언어에 주목하는 것이다. 또 하나는 문어로 된 시를 숙독하는 것이다. 이 두 가지에 대해 할 말은 아주 많지만 자세히 말할 수는 없다. "곳곳에 마음을 두면 모든 것이 학문이다."라는 말처럼 각자가 탐구해야 한다. 부지런히 공부하고 애써 연마하는 것은 서로 연결되어야 하고 둘 다 중요하다. 애써 연마하려면 부지런히 공부해야 하니까 말이다.

연마하는 것에 대해 말하기 위해 나는 특별히 바른 기풍을 가진 옌안延安*의 문장들, 특히 《반대당팔고》를 되새겨봤다. 마오쩌둥이 당팔고의 팔대 죄악을 아주 적절하게 상소하고 있어 '요점'을 짚었다고 할 수 있다. 근 삼십여 년간 모든 중국인이 이 경전급의 작품을 공부하고 또 공부해서 많은 이득을 보았다. 하지만 지금의 문학 풍조와 실제 상황으로 봤을 때 당팔고는 철저하게 사라진 것 같지 않다. 단정한 문학 풍조는 쉽게 얻어지지 않는 것이다. 지금 글쓰기를 연마하는 청소년들이 금기를 깨고 사상을 해방시키려면 큰마음을 먹고, 착한 사람이 되고, 사실을 말해야 하고, 자신의 길을 개척하기 위해 노력해야 하고, 기회주의자가 되지 말고, 남이 말하는 대로 따라 말하지 말아야 한다. 희망은 새로운 대의 사람들에게 걸 수밖에 없다. 그래서 청년들이 문예 방면에서 낡은 풍습을 고치는 것에 큰 책임감을 가져야 한다. 나는 용기 있게 이 중대한

* 중국 산시성 북쪽에 있는 도시

책임을 질 사람들이 갈수록 많아져서 우리의 문예가 밝은 앞날을 맞이할 수 있기를 기대한다.

마오쩌둥은 《반대당팔고》에서, 루쉰이 '북두잡지사'로 보낸 한 통의 편지에 있던 여덟 가지의 글쓰기 규칙 중 세 가지를 인용해 청년 작가들에게 처방했다. 모든 청년 작가들이 좌우명으로 삼을 만한 글이다.

> 첫 번째, 각양각색의 일에 마음을 두고 많이 보아라. 보이는 것이 있으면 바로 써라.
>
> 두 번째, 쓸 수 없을 때 억지로 쓰려고 하지 마라.
>
> 네 번째, 글을 쓰고 나면 최소한 두 번은 읽어라. 전력을 다하여 있어도 되고 없어도 되는 글자, 문장, 문단을 지워버리고 미련을 두지 마라. 소설의 재료를 스케치의 재료로 만드는 한이 있더라도 스케치의 재료를 소설의 재료로 끌어오지 마라.

이 세 가지는 모두 작가의 금과옥조로, 특히 네 번째 법칙은 청년 작가에게 부합한다. 요즘 청년 작가들은 짧지만 힘 있는 스케치를 많이 하지 단번에 장편 대작을 쓰려고 하진 않기 때문이다. 여기에서 나는 독일 청년 에커만^{Eckermann*}이 떠오른다. 그는 먼 길을 가는 것을 두려워하지 않고 괴테를 찾아가 가르침을 구했다. 얼마 가지 않아 괴테는 그에게 장편 작품을 쓰지 말라고 간곡하게 타일

*　독일의 문필가로, 괴테의 비서로 지냈다.

렀다. 자신을 포함한 수많은 작가가 모두 그런 작품을 쓰려다가 고생을 한다고 말하며 이유를 설명해주었다.

> 현실 생활은 반드시 표현할 의무가 있어야 한다. 시인이 일상적인 현실 생활에서 부딪히는 사상과 감정을 모두 표현해야 하고 표현을 받아야 하기도 한다. 하지만 만약 머릿속에 항상 장편의 작품을 쓰는 생각만 있다면 그 외의 생각, 사고가 모두 옆으로 비켜서야 하고 결국 생활 본연의 즐거움을 잃게 된다. 결과적으로 얻어지는 것은 그저 피로함과 정력의 마비일 뿐이다. 반대로, 작가 매일 현실 생활을 붙잡고 자주 신선한 마음으로 눈앞의 사물을 대한다면 그는 결국 좋은 작품을 쓸 수밖에 없고 성공하지 못하더라도 큰 손해를 입지는 않게 된다.

괴테는 이 말로써 청년 작가에게 일상적인 현실 생활에 대한 단편 스케치를 많이 하라고 권하고 있다. 루쉰의 가르침과는 다르다. 이것은 현실주의 문예의 길로 가는 훈련이다. 특히 현대사회의 바쁜 생활 속에서 각자의 시간이 매우 귀중한데, 일하는 시간을 빼서 '스케치를 소설로 끌어올리는' 작품을 읽는 것은 쉽지 않다. 스케치가 소설로 끌어올려지지 않는다면 간결하게 써야 한다.

내가 평생 자주 읽었던 책이 바로 《세설신어世說新語》다. 말은 간결하지만 의미는 깊은, 전형적인 스케치형 작품이다. 금방 인용했던 에커만의 《괴테와의 대화》도 스케치로서, 스케치로도 걸작을

써낼 수 있기 때문에 절대 얕보면 안 된다. 스케치의 가장 큰 편리함이 많은 힘을 들이지 않고 주제를 찾을 수 있다는 것이다. 루쉰이 말했던 첫 번째 법칙인 "각양각색의 일에 마음을 두고 많이 보아라."라는 가르침을 따르면 된다. 스케치의 재료는 일상생활 속에서 손쉽게 찾을 수 있다. 여행을 갔던 기록, 친한 친구의 초상화를 그린 것, 영화를 보고 나서의 감상, 학습회에 대한 기억, 신문 칼럼에 대한 작은 의견, 눈앞에 없는 애인에게 쓰는 사랑의 편지, 혹은 주변 아이들을 위해 동화를 만들거나 옛날이야기를 해주는 것 전부 가능하다.

나를 믿는다면 내가 말한 대로 실행에 옮겨 바로 스케치 연습을 해보라. 3~5년 연마하면 문학 작품을 써내지 못할 걱정을 할 필요가 없고 미학 문제에 해답을 얻지 못할까 걱정할 필요가 없다.

예술가들 속에서
영원히 하나로 결합해 있는 것

낭만주의와 현실주의

낭만주의와 현실주의의 구분은
문예 유파로서, 창작 방법으로서
반드시 정확하게 구분해야 한다.

낭만주의와 현실주의는 이야기하기가 아주 어렵지만 그렇다고 이
야기하지 않을 수는 없는 주제다. 이야기하기 어려운 이유는, 이
두 단어가 모두 근대에 와서야 비로소 서양에서 유행했는데, 서양
문예 역사학자들도 누가 낭만주의파고 현실주의파인지에 대한 일
치된 의견이 없기 때문이다. 예를 들어 스탕달과 발자크는 모두 공
인된 현실주의의 대가이다. 그러나 프랑스의 문학사가 랑송[Lanson]은
그의 유명한 저서인 《프랑스 문학사》에서 그들을 '낭만주의 소설'
챕터에 귀속시킨 반면 덴마크의 문학가 브란데스[Brandes]는 저서 《19

세기 문학의 주류》에서 그들을 '프랑스 낭만파'에 귀속시켰다. 그리고 플로베르는 공개적으로 자신이 사람들에게 현실주의의 주교로 불리는 것을 반대한다고 말했다.

> 나를 사람들이 '현실주의'라 부르기로 동의한 모든 것은 나와 아무 상관이 없다. 그들이 나를 현실주의의 주교로 바라본다 할지라도. … 자연주의자들이 추구하는 모든 것은 내가 하찮게 생각하는 것이다. 내가 찾아 헤매는 것은 그저 아름다움뿐이다.

주목할 점은 플로베르와 일반 프랑스인이 당시에 현실주의와 자연주의를 같은 것으로 생각했다는 점이다. 프랑스 소설가 에밀 졸라를 수장으로 하는 프랑스 자연주의파 역시 자신들이 현실주의파라고 생각했다. 랑송 역시 《프랑스 문학사》에서 플로베르를 자연주의의 범주 안에 넣었다. 19세기의 어떤 위대한 작가도 낭만주의나 현실주의의 이름표를 스스로에게 달았던 사람이 없었다.

이 주제를 이야기하기 어려운 것은 실질성의 일면과도 관련이 있다. 진정으로 위대한 작가는 100퍼센트 낭만주의자거나 100퍼센트 현실주의자일 리가 없다는 뜻이다. 실제적으로 그들에게 명실상부한 이름표를 달아주기란 매우 어려운 일이다. 이 부분에 대해 고리키^Gorky^는 《나는 어떻게 공부하고 글을 썼는가》에서 잘 이야기하고 있다.

발자크, 투르게네프, 톨스토이, 고골… 이런 고전 작가에 대해 이야기할 때, 우리는 그들이 낭만주의자인지 아니면 현실주의자인지 정확히 말하기가 어렵다. 위대한 예술가들 속에 현실주의와 낭만주의는 마치 영원히 하나로 결합되어 있는 것 같다.

우리에게 익숙한 셰익스피어와 괴테 같은 위대한 시인을 예로 들어보자. 셰익스피어는 근대 낭만 운동에 있어 아주 큰 추진력을 담당했다. 과거 문학 역사학자들은 그의 연극을 고전 연극과 대립되는 '낭만 연극'이라고 생각했지만, 근대 문학 역사학자들은 그를 '위대한 현실주의자'라고 부른다. 과연 누가 누구일까? 두 내용을 합쳐 보면 다 맞는 이야기고, 구분해서 보면 모두 틀린 말이다.

하지만 문학 역사학자들과 비평가들은 소련의 영향을 받아 현실주의와 낭만주의를 분리해서 생각했고, 일부 위대한 작가들에게 임의로 단편적인 꼬리표를 달았다. 게다가 객관주의가 비교적 넓은 시장을 가지고 있었기에 현실주의는 객관주의와 잘못 섞이기 시작했다. 그리하여 현실주의는 비교적 주관적인 색채가 짙은 낭만주의보다 더 많은 명예를 누렸고, 낭만주의적 색채가 짙었던 바이런Byron, 셸리Shelley, 푸시킨Pushkin과 같은 시인들이 모두 현실주의자가 되면서 그들의 낭만주의적 면모는 억지로 말살당했다. 이것은 역사적 사실에 대한 왜곡으로서 독자들에게 쉽게 오해를 불러일으킬 수 있다. 그래서 이 주제가 이야기하기는 어렵지만 이야기하지 않을 수 없다.

낭만주의와 현실주의의 구분은 문예 유파로서, 창작 방법으로

서 반드시 정확하게 구분해야 한다. 창작 방법으로서 이 구분은 각각의 시대와 민족에 적용되지만, 문예 유파로서는 18세기 말에서부터 19세기 말까지의 짧은 기간 동안에만 국한된다. 이전에 서양에서는 고전주의와 낭만주의에 대해서는 자주 이야기했는데, 낭만주의와 현실주의에 대한 이야기는 매우 적었다. 그 유명한 예가 괴테이다. 그는 1830년 3월 21일에 이렇게 말했다.

고전 시와 낭만 시의 개념은 이미 전 세계에 널리 알려져 있어 수많은 논쟁과 불일치를 유발하고 있다. 이 개념은 실러*와 나에게서 비롯되었다. 나는 시는 반드시 객관적인 세계에서 출발하는 것이 원칙이라는 입장으로, 이런 창작 방식으로만 가능하다고 생각했다. 하지만 실러는 완전히 주관적인 방법으로 글을 썼는데, 그 방법만이 옳다고 생각했기 때문이다. 나에게로부터 자신을 변호하기 위해 그는 논문을 한 편 썼는데 바로 〈소박한 문학과 감상적인 문학에 관해서〉였다. 그는 나에게 내가 나 자신의 의지를 저버렸지만 실제로는 낭만적이고, 나의 《이피게네이아》에서는 감정이 우세를 차지하고 있고 고전 혹은 일부 사람들이 믿는 것처럼 고대 정신을 부합하고 있지 않다고 말했다. 슐레겔Schlegel 형제**는 이 같은 관점을 붙잡아 더욱 발전시켰고 세계적으로 전파하였다. 불과 50년 전만 해도 아무도 이 구분을 생각하지 못했지만 현재는 모든

* 독일의 시인, 극작가
** 당시 독일의 유명한 문학 역사학자와 문예 비평가

이번 주제에 관련된 가장 오래되고 가장 중요한 문헌이다. 괴테 자신은 고전주의를 표방했지만 그의 설명에 따르면 고전주의는 '객관적인 세계에서 출발'하는 것으로 곧 현실주의이다. 실러의 '완전히 주관적인 방법으로' 창작하는 것이 낭만주의로 가는 방법이다.

괴테가 말했던 실러의 장편 논문은 이번 주제에 있어 아주 중요하다. 실러는 사람과 자연의 관계로 고전 시(소박한 문학)와 낭만시(감상적인 문학)를 구분했다. 그는 그리스 고전 시대에 사람과 자연은 일체로서 조화롭게 공존하며, 사람은 단지 자연을 더욱 인격화 혹은 신격화할 뿐이었다고 봤다. 이때 소박한 문학이 발생되었다. 반면 근대에는 사람들이 자연과 분열되며 어린 시절(고대)의 소박한 문학을 그리워하게 되고, '자연으로 돌아가고' 싶어 하지만 그럴 수 없음에 망연자실하면서 감상적인 문학이 발생되었다. 소박한 문학가들은 직접적인 현실을 반영하고 감상적인 문학가들은 현실로 인해 꿈꾸게 된 이상을 표현한다. 실러의 관점에서 보면 고전주의와 낭만주의의 대립은 현실주의와 이상주의의 대립이다. 고전주의가 곧 현실주의라는 것은 괴테와 같은 생각이지만 현실주의가 이상주의라는 것은 그만의 독특한 관점이었다. 특별히 주목할 만한 것은 실러가 이 논문에서 가장 처음으로 문예에서의 '현실주의'라는 단어를 사용했다는 점이다(과거에는 철학에서만 사용했다).

괴테든 실러든 모두 낭만주의와 고전주의(사실상 현실주의)를 문예 창작 방법으로서 바라봤으나 아직 문예 유파로서는 생각하지 않았다. 당시에는 아직 유파가 제대로 형성되지 않았기 때문이다. 역사적 발전의 측면에서 보면 낭만 운동은 꽤 일찍 시작되었다. 서양의 자본 계급이 상승할 당시 자유와 자아 확장 사상의 반영으로서, 정치에서는 봉건 사회의 영주와 교회 연합 통치에 대한 반항으로서, 문예에서는 프랑스의 신고전주의에 대한 반항으로서 시작되었다. 이 반항 운동은 프랑스 계몽 운동에서 비롯된 것으로, 그에 이어 일어난 프랑스 대혁명이 거대한 추진력을, 독일의 유심주의 철학이 큰 영향력을 더해주었다. 독일의 고전 철학(미학 포함)의 본체가 바로 사상 영역의 낭만 운동이다.

미학에 대해서만 말하면, 칸트나 헤겔, 실러 등이 숭고함, 비극, 천재, 자유, 개성의 특징을 연구한 것과 특히 역사 발전의 큰 윤곽 안에서 문예를 바라보는 첫 테스트가 사상 해방 작용을 일으켰고, 문예에 대한 인간의 존엄성을 높이고 인간의 이해와 민감도를 심화시켰다. 독일의 고전 철학은 유심주의에 기반하고 있어서 정신과 물질의 관계가 거꾸로 설정되어 있다. 그래서 주관적 능동성을 합당하지 않은 높이에 놓고, 감정을 방임하고, 환상은 절제가 없고, 결과적으로 아무런 제약이 없는 정도에 이르러 슐레겔이 말했던 '낭만식의 익살스러운 태도'가 발생했다. 세계 모든 것을 시인이 환상에 기대어 임의로 다루는 장난감으로 여겨졌다.

낭만주의는 적극파와 소극파로 나눌 수 있다. 이 구분은 고리

키의《나는 어떻게 공부하고 글을 썼는가》의 내용에서 알 수 있다.

> 낭만주의에서 우리는 반드시 극단적으로 다른 두 가지 경향의 구
> 분은 분명히 해야 한다. 하나는 소극적 낭만주의로, 분식 현실이라
> 고 할 수 있다. 인간으로 하여금 현실과 타협하게 하거나 현실로
> 부터 도피하게 하여 자신의 마음속 세계의 무익한 심연으로 빠져
> 들게 하고 운명론, 사랑과 죽음 등의 생각에 빠지게 한다. 또 하나
> 는 적극적 낭만주의로, 인간의 생활 의지가 강해지도록 하고 현실
> 의 모든 압박에 대한 반항심을 불러일으킨다.

이를 통해 알 수 있듯이, 이 두 가지 경향의 차이점은 주로 인
생관과 정치적 입장 차이와 계급의 내용이다. 이것은 당연히 맞지
만, 자본 계급이나 문학 역사학자들은 일반적으로 사회의 모순을
감추고 현존하는 제도 서비스를 유지하기 위해서 이런 구분을 경
시했다. 하지만 이런 구분 역시 절대적이라고 하기엔 적당하지 않
다. 적극적 낭만주의파도 종종 소극적인 면이 있고 소극적 낭만파
도 적극적인 면이 있기 때문에 구체적인 상황에 대한 구체적인 분
석이 필요한 것이다. 예를 들어 영국의 수많은 사람들의 눈에는 워
즈워스^{Wordsworth}, 셸리, 바이런, 이 세 사람의 낭만파 시인 중에 워즈
워스의 지위가 제일 높고 그다음이 셸리와 바이런이다. 중국 문학
가와 역사학자들은 셸리와 바이런을 적극적 낭만주의파라고 규
정하거나 심지어는 현실주의파라고 규정하기도 하고, 워즈워스는

소극적 낭만주의파로 규정하기도 하며, 아예 언급하지 않기도 한다. 이는 꼭 공평하고 타당한 것도 아니고 마르크스주의에 부합하는 것도 아니다.

유파로서의 현실주의는 기원만을 놓고 보면 서양의 낭만 운동보다는 비교적 늦다. 자본주의 사회의 병폐가 나날이 드러나고, 자본 계급의 환상이 파멸하기 시작하는 것을 반영하고 있기 때문이다. 과학도 공상업의 발전에 수반된 유물주의와 실증주의로 현실주의에 작용했다. 그 자체는 낭만 운동에 대한 일종의 반항으로서, 낭만 운동이 시작되었을 때처럼 떠벌려지지 않고 조용히 역사 무대에 등장했다. 현실주의라는 이름도 현실주의 유파의 실존보다 훨씬 늦었다. 앞서 언급한 실러가 처음 사용했던 현실주의는 그리스의 고전주의를 가리키는 것으로 근대의 현실주의 유파와는 다르다.

유파로서 '현실주의'라는 이름을 얻게 된 것은 1850년으로, 프랑스 소설가 샹플뢰리^{Champfleury}와 프랑스 화가 쿠르베, 도미에^{Daumier} 등이 〈사실주의〉라는 간행물을 발행하면서였다. 그들은 "현실을 미화하지 말자."라는 구호를 내세웠고 네덜란드 화가 얀 베르메르의 화풍에 영향을 많이 받았다. 하지만 당시는 낭만 운동도 이미 지나갔을 뿐 아니라 서양의 일부 현실주의 대가들도 이미 자신들의 걸작을 완성하고 나서였기 때문에 고작 6주간 발행된 '현실주의' 간행물에 영향을 받을 수는 없었다.

현실주의 문예에 이론적 기초를 제공했던 두 저서는 꼭 짚고

넘어가야 한다. 하나는 스탕달^{Stendhal}의 논문 〈라신과 셰익스피어〉로 일부 문학 역사학자들에게 '현실주의 작가 선언'이라고 불리기도 하는데, 사실 이 논문의 주된 내용은 신고전주의의 대표인 장 라신^{Jean Racine}을 공격하면서 '낭만 연극'을 처음 만든 셰익스피어를 떠받드는 것이다. 그의 명작인 《적과 흑》의 낭만주의적 색채도 꽤 짙다. 또 하나의 저서는 실증주의파 이폴리트 텐^{Hippolyte Taine}의 《예술 철학》이다. 이폴리트 텐은 심리학과 사회학을 응용하여 미학을 연구한 선구자로서 대표작은 《지성론》이고, 《예술 철학》으로 기초를 다졌다. 그의 기본 관점은 문예의 결정 요소는 종족과 환경(그는 '사회 테두리'라고 했다.), 시기 세 종류뿐이라는 것이었다. 그는 또한 문예가 오래도록 변하지 않는 인류의 본질적 특징을 표현해야 한다고 생각했고, 인간은 본성 중에 사회에 가장 유익한 특징은 프랑스 출신 사회학자 콩트가 주장했던 '사랑'이라고 했다. 하지만 그의 주요 저서는 19세기 이후에야 출간되어 현실주의자가 예정한 강령으로 보긴 어렵다.

　　프랑스 사람들은 현실주의를 '자연주의'라고 불렀지만 프랑스 이외의 문학 역사학자들은 현실주의와 자연주의를 엄격하게 분리했고, 심지어 자연주의는 이미 폄하하는 단어가 되어 현실주의의 꼬리가 되거나 용속화하는 말이 되었다. 이 단어를 프랑스에서 처음 쓴 사람이자 대표적인 인물은 에밀 졸라로, 그는 실증과학을 과도하게 기계적으로 소설 창작에 끌고 들어갔다. 그는 프랑스의 생리학자 클로드 베르나르^{Claude Bernard}의 《실험 의학 연구》를 매우

숭배하여 이 의사의 방법을 운용하여 '실험 소설'을 세워보려 했다. 에밀 졸라는 "나는 매 순간 베르나르를 의지하고, 나의 생각을 명확히 전달하고 그것에 과학적 진리의 정확성이 담기도록 '소설가'라는 명칭으로 '의사'라는 명칭을 대신할 뿐이다.*"라고도 했다.

여기서 말했던 '과학적 진리의 정확성'이란 실질적으로는 자연 현상의 세부 사항의 진실성이고 객관적 사물의 본질을 좇지 않는 것이다. 그가 《루공마카르 총서》에서 어떤 가족과 그 가족이 사는 작은 마을에 대해 백 몇십 페이지에 달하는 잡다한 묘사를 진행한 것이 바로 그 증거다. 자연 현상의 세부 사항의 진실성은 객관적 사물의 본질과 전형화와는 다르다. 진정한 현실주의가 요구하는 것은 구체적이고 객관적 사물에서 출발하여 거짓은 버리고 진실만 취하고, 다듬어지지 않은 것은 버리고 정교한 것만 취하여 객관적인 사물에 전형화 혹은 현상화를 진행해 객관적 사물의 본질과 규율을 나타내는 것이다. 하지만 자연주의는 설사 구체적인 객관적 사물에서 출발했다 할지라도 본 대로 조롱박 그리기에 만족하고 외관적인 현상의 세부 사항을 특히 중시한다. 이것이 현실주의와 자연주의의 기본적인 차이다.

현실주의에 대해 이야기하다 보니 문학 역사학자들이 관용적으로 사용하는 명사인 '비판적 현실주의'라는 말에 대해 설명해야겠다. 처음 이 단어를 만든 사람은 고리키로, 그가 청년 작가와 대화를 하던 중에 나왔다. 이 대화에서 고리키는 근대 현실주의 작가

* 《실험 소설》프랑스 판, 제2쪽

가 자본 계급의 '탕자'로 불리는 것을 가리켜 그들이 사용하고 있는 것이 비판적 현실주의라고 말했다. 그 특징은 다음과 같다.

> …사회의 악습을 폭로하고, 가족의 전통, 종교의 교조, 법의 압박 속 개인의 생활과 모험을 묘사하는 것 외에는 인간에게 어떤 출구도 내어줄 수 없고 쉽게 현재 상태에 안주하게 한다.

이것은 비판적 현실주의가 현실주의 유파의 분파라는 의미일까? 안타깝게도 그렇게 볼 수는 없다. 18세기의 현실주의 대가들은 일반적으로 모두 '자본 계급의 탕자'로 '사회의 악습을 폭로'하는 작용을 했으나 역시 '어떤 출구도 내어주지' 못했다. 고리키는 바로 그들의 공을 긍정하면서도 그들의 부족함을 지적하고 있는 것이다.

앞선 이야기에서도 알 수 있듯이 현실주의와 낭만주의는 유파로서, 창작 방법으로서 관계가 있긴 하지만 반드시 구분해야 한다. 유파로서는 서양에 한하여 18세기 말에서 19세기 말까지 백 년 남짓한 역사가 있다. 이것은 특정 사회 민족, 특정 시기의 역사적 산물로서 우리는 이런 일부 민족, 일부 시기 유파의 구분을 보편화하거나 억지로 다른 시대, 다른 민족의 문예를 포함시켜서는 안 된다. 하지만 문학 역사학자들 중에 이런 억지를 부리는 사람이 아직도 있어서 어떤 작가는 낭만주의파고 어떤 작가는 현실주의파라고 말한다. 창작 방법으로서, 어떤 민족이든 어떤 시대에서든 현실

주의에 편중되거나 낭만주의에 편중될 수 있다. 괴테나 실러 등이 말했던 것처럼 현실주의는 객관적 현실 세계에서 출발하여 그중의 본질적 특징을 잡아 전형화하고, 낭만주의에 편중되면 주관적 내면 세계에서 출발하여 감정과 환상이 비교적 우세할 수 있다. 이 두 가지 창작 방법의 기본적인 구분은 오히려 보편적으로 존재하는 것이다.

아리스토텔레스는 《시학》 제25장에서 이미 세 가지의 서로 다른 창작 방법을 이야기한 바 있다. 화가와 다른 형상 창작자가 같은 것처럼 시인 역시 일종의 모방인으로 그는 반드시 세 가지 방식 중 하나의 모방인을 선택하고 세 가지 방식 중 하나를 선택해 사물을 모방해야 한다. 사물 본래의 모습대로 모방하는 것, 사물이 사람에 의해 이야기되고 생각되는 모습대로 모방하는 것, 사물이 마땅히 그래야 하는 모습대로 모방하는 것이다. 이 세 가지 중에서 두 번째는 신화나 전설의 창작 방법이니 여기선 이야기하지 않을 것이다. 첫 번째 사물 본래의 모습대로 모방하는 것이 바로 현실주의고, 세 번째 사물이 마땅히 그래야 하는 모습대로 모방하는 것은 예전에는 '이상주의'라고 불렸는데 '이상'도 역시 사람의 주관적 요소기 때문에 낭만주의라고 부를 수 있다.

예전 사람들은 오래전부터 이런 구분을 발견해냈지만, 글로 쓰지 않았다. 18~19세기 유파로서의 낭만주의와 현실주의가 각각의 깃발을 세우고 서로 논쟁하면서 원래는 자유롭게 존재하던 구분이 자각된 구분으로 변한 것이다. 문예 역사학자와 비평가들이

이 구분을 가지고 문예 작품을 검사해보고 두 개의 대립된 진영으로 파를 나눴다. 예를 들어, 어떤 사람은 호메로스의 시 중에 〈일리아스〉는 현실주의고, 〈오디세이아〉는 낭만주의라고 할 수도 있고, 어떤 사람은 여자가 비교적 낭만적인 기운이 풍부하니까 〈오디세이아〉의 작가는 호메로스가 아니라 어떤 여자 시인일 것이라고 할 수도 있다.

나는 개인적으로 두 가지 창작 방법에 객관성이 존재하긴 하지만 지나치게 물들지 않게 하여 관점을 명확하게 대립시켜야 한다고 생각한다. 여전히 주관과 객관이 일체라는 관점에서 이 주제를 바라보는데, 시는 객관적 사물을 반영하고 그러려면 창작하는 시인을 통해야 하고, 여기에는 사람도 사물도 있어야 하고, 주체와 객체도 하나도 빠짐없이 있어야 한다. 이 주제에 대한 정확한 대답은 역시 인용했던 고리키의 말과 같다. 그중에 가장 핵심적인 문장을 다시 한번 이야기해보자.

> 위대한 예술가들 속에 현실주의와 낭만주의는 마치 영원히 하나로 결합되어 있는 것 같다.

고리키는 그 전에 현실주의가 인간에게 어떤 출구도 내어주지 못한다는 점을 비판했지만, 출구는 어디 있는 것일까? 바로 혁명에 있다. 그래서 나는 아직 마오쩌둥의 "혁명의 현실주의와 혁명의 낭만주의는 서로 결합되어 있다."라는 주장을 믿는다. 그렇다면

소련을 따라 '사회주의적 현실주의'를 제시하는 것이 나을까?

"왜 현실주의만 제시하고 낭만주의는 제시하지 않는가?", "과거 문예사에 관련되면 현실주의에 '노예 사회', '봉건 사회', '자본주의'를 씌워야 하는 것이 아닌가?" 이와 같은 질문에는 나도 연구를 막 시작해서 아직 답을 내릴 수는 없다. 그러나 이 역시도 중요한 문제니 여러분도 함께 연구해보자.

추함과 아름다움은
서로 전환될 수 있다
미학적 범주 안에서 희극성과 비극성

견고함과 부드러움이 조화를 이루는 것은
삶에 당연히 있어야 할 리듬이다.
숭고함도 귀하지만 수려함도 부족해서는 안 되는 것이다.
이 두 가지 심미적 범주는 미감의 복잡성을 설명한다.
사람에 따라 다를 수 있고, 대상에 따라 다를 수 있다.

많은 사람들이 내게 심미의 범주를 묻는다. 범주는 곧 종류고, 심미의 범위는 짝을 이뤄 대립하거나 혼합되거나 전환되는 것이다. 예를 들어 아름다움에 대립하는 것은 추함인데, 추함은 아름다움은 아니지만 심미적 범주에 들지 않는다. 아름다움에 대해 말할 때 추함이나 아름답지 못함을 연결 지어 말하는데, 예를 들어 마르크스가 1844년 《경제학-철학 수고》에서 노동자가 아름다움을 창조하고 자신은 오히려 추하고 기형적인 모습이 된다고 말한 것과 같다. 특히 근대 미술 중에 추함을 아름다움으로 바꾸는 것은 이미

중요한 주제가 되었다. 추함과 아름다움은 서로 전환될 수 있을 뿐 아니라 반사 작용을 통해 아름다움을 더 아름답게, 추함을 더 추하게 만들 수 있다. 앞서 나는 추함이 아름다움으로 전환되고 육체의 추함이 영혼의 아름다움을 증가시킬 수 있음에 대해 대략적으로 이야기했다. 이것은 자연미와 예술미의 차이 또는 관계에도 관련이 있다. 이런 주제들에 대해 깊이 토론해보면 변증 유물주의에 대해 더 깊이 이해할 수 있다.

미추 외에, 대립되고 혼합되고 전환되는 심미적 범주는 숭고한 것과 수려한 것, 비극과 희극도 있다. 심미적 범주라는 것은 미와 추의 범주에 종속되어야 하는 것이기도 하다. 숭고함(웅장함이라고 할 수도 있다)과 수려함의 대립은 중국의 문학적 논의 중의 '강건함'과 '유순함'의 대립과도 비슷하다. 나의 옛 저서인 《문예심리학》 15장에서 이에 대해 자세히 논했던 적이 있다. 예를 들어 돌풍과 폭우, 가파른 암벽과 폭포, 솔개와 오래된 소나무 등의 자연 풍경과 셰익스피어의 《리어왕》, 미켈란젤로의 조각상과 그림, 베토벤의 〈9번 교향곡〉, 굴원屈原의 〈이소离骚〉, 장자의 〈소요유〉, 사마천의 《항우본기項羽本紀》, 완적阮籍의 〈영회詠懷〉, 이태백의 〈고풍古風〉 등의 문예 작품은 모두 숭고함 또는 웅장함을 느끼게 해준다. 봄바람과 보슬비, 꾀꼬리와 버드나무, 시내와 계곡과 연못 등의 자연 풍경과 조맹의 글과 그림, 《화간집花間集》, 《홍루몽》의 임대옥, 〈춘강화월야春江花月夜〉 등의 문예 작품은 모두 수려함을 느끼게 한다.

숭고한 대상은 거대한 부피와 웅장한 기백이 우리를 압도하

고, 그 기세를 감당할 수 없을 것 같은 첫 느낌을 준다. 놀람에 이어 열등감이 자존감을 진동시키고 스스로를 웅장한 대상의 높이까지 들어 올려 고무되게 하며 이를 통해 기쁨을 누리게 하기 때문이다. 이로 인해 숭고함은 불쾌함에서 높은 유쾌함으로 전환되는 과정을 거친다. 어떤 사람이 숭고한 사물의 고무를 많이 받아 용속함을 없앨 수 있다면 인격적으로도 향상을 경험하게 된다. 수려함은 연약한 대상에 대한 동정과 사랑으로, 처음부터 끝까지 유쾌함을 느끼게 한다. 견고함과 부드러움이 조화를 이루는 것은 삶에 당연히 있어야 할 리듬이다. 숭고함도 귀하지만 수려함도 부족해서는 안 된다. 이 두 가지 심미적 범주는 미감의 복잡성을 설명하고 있다. 사람에 따라 다를 수 있고, 대상에 따라 다를 수 있다.

비극과 희극이라는 범주는 서양 미학 사상 발전 중에 줄곧 가장 중요한 자리를 차지하고 있었다. 이 부분에 대해 논한 저서는 그 어떤 심미적 범주에 대한 것보다 많다. 나는《문예심리학》16장 〈비극의 즐거움〉과 17장 〈웃음과 희극〉에서 핵심을 짚은 바 있다. 신작인《서양 미학사》에서도 이야기한 바 있다.

비극과 희극은 모두 극에 속한다. 비극과 희극을 나눠서 이야기하기 전에 먼저 연극의 성질부터 이야기해보자. 연극은 인물의 동작과 정서에 대한 직접적인 모방이고 이야기로서만 진술하는 것이 아니라 살아 있는 사람이 매개체가 되어 관중 앞에서 직접 연기해내는 것이다. 그만큼 가장 생생하고 선명한 예술이라고 할 수 있고, 관중과 함께 만드는 예술이라 할 수 있다. 사람들은 모두 연극

을 보는 것을 좋아하고 연극을 하는 것을 좋아하는 사람도 많다. 연극은 날이 갈수록 번영하고 발전하고 있다. 헤겔은 연극을 예술 발전의 꼭대기에 놓기도 했다. 서양에서 문예가 성행하던 시기, 즉 고대 그리스 문예 부흥기 시절의 영국과 스페인, 프랑스, 낭만 운동 시절의 독일에서는 모두 연극으로 모든 시대의 문예 풍조를 이끌었다.

그렇다면 연극은 어떻게 숭고한 위치를 얻은 것인가? 이 질문에 대답하려면 자신의 본래 상황이나 사물의 근원을 망각하고 소홀히 해서는 안 된다. 우리는 동물이나 사람의 소리, 얼굴, 동작을 모방하여 연극을 한다. 어른뿐만 아니라 갓난아이도 본 것을 모방하여 연극하고 신기하고 풍부한 환상을 표현하는 것을 좋아한다. 예를 들어 개와 고양이가 책상에 둘러앉아 이야기를 하는 장면이나, 남자아이가 대나무 막대기를 말 삼아 타는 것, 여자아이가 인형에 우유를 먹이면서 엄마 흉내를 내는 것 등이다. 이런 놀이는 사실 연극의 초기 형태로 미래의 실제 노동 생활에 대한 학습이자 훈련이다.

아이들의 놀이를 더 연구해보면 연극에 관한 수많은 이치들을 이해할 수 있다. 우선 아이들은 놀이 속에서 아주 큰 즐거움을 얻는다. 이런 즐거움 속에 미감도 있다. 사람이 생명력이 있으면 그 생명력을 사용할 곳을 찾게 되어 있고, 움직이고 싶어 한다. 움직이면 생명력을 발휘할 수 있고 이로 인해 상쾌함을 얻을 수 있다. 움직이지 않으면 답답함을 느끼고 답답함은 생명력을 막게 되어

상쾌함을 느끼지 못하고 고민에 빠지게 된다. 중국어에서 '고苦'와 '민悶'을 연달아 쓰고, '창暢'과 '쾌快'를 연달아 쓰는 것은 이런 큰 이치가 있기 때문이다. 마르크스는 노동에 대해 이야기하면서 미감이 곧 사람이 각종 본질적 역량이 작용하게 하는 즐거움이라고 말했다. 사람은 왜 자극과 여가 생활을 추구할까? 바로 생명력을 방해 없이 상쾌하게 발휘하고 끊임없이 활동하는 중에 즐거움을 얻기 위해서이다.

그래서 문예(연극을 포함)의 여가 활동으로서의 작용을 부정할 수 없고, 여가 활동으로 소비하는 것은 시간이 아닌 남는 정력임을 부정할 수 없는 것이다. 범죄자를 처벌하려면 그에게 수갑과 족쇄를 채워 감옥에 가두는데, 이는 자유롭게 움직이지 못하게 하여 고통을 주는 것이다. 그래서 범죄자들은 눈을 크게 뜨고 '바람이 통하는' 순간을 기다린다. 범죄자를 노동을 통해 개조되게 하려는 요즘의 처벌은 인도주의에 맞는 일이다.

정상인들은 전적으로 책임이 있는 단조로운 노동을 하기 때문에 단편적인 생명력만 발휘할 수 있고 다른 대부분의 생명력이 감금되어 있다. 그래서 전면적인 발전이 어렵고 '바람이 통하는' 시간이 필요하다. 연극은 바람이 통하는 가장 좋은 방법이다. 다른 예술은 시각이나 청각, 시간이나 공간, 정적인 상태나 동적인 상태에 편중되어 있는 반면, 연극은 종합성이 강한 예술이기 때문이다. 살아 있는 사람이 살아 있는 이야기를 연기하며 온몸의 힘을 모두 발휘할 수 있는 여지를 가지고 많은 관중 앞에 서면, 관객은 함께

울고 웃는 사회감을 느낄 수 있다. 이렇게 연극이 생산해내는 미감은 내용으로도 가장 복잡하고 풍부하다.

비극이든 희극이든, 연극은 모두 이렇게 복잡하고 풍부한 내용의 미감을 생산해낸다. 하지만 글자만 보고 단편적이거나 잘못된 해석을 내려서는 안 된다. 비극은 나름의 다른 점이 있다. 비극의 즐거움은 서양사에서 아리스토텔레스 《시학》의 〈비극 정화론〉을 근거로 논쟁되었다. 아리스토텔레스의 관점에서 비극은 복에서 화로 전환되는 구성이 있어야 하고, 결론은 비극적이어야 한다. 이상적인 비극의 주인공은 '우리 자신과 유사한' 호인이어야 하고, 죄로 인해 당연히 받아야 할 벌도 아니고 완전한 잘못도 아닌 작은 실수로 큰 화를 당하게 되어야 한다. 그래야 공포와 연민이 생겨 우리의 정의감도 타격을 받지 않는다고 아리스토텔레스는 생각한 것이다. 공포와 연민의 두 비극적 감정은 원래는 건강하지 못한 것이지만 비극이 이를 불러일으켰고, 그것을 '정화'하고 '발산'하도록 유도한다. 마치 고름을 짜 터뜨려야 독성이 감소되는 것처럼, 사람의 심리에 건강한 작용을 하게 하는 것이다.

이것은 근대의 심리 분석의 원천인 프로이트의 '욕망의 승화'나 발산 치료설의 시작점이다. 이 변태심리학자의 관점에서 보면, 사람의 마음 깊은 곳에는 원시적 욕망이 있어서 가장 잘 드러나는 것은 아들이 어머니에 대해, 딸이 아버지에 대해 가지는 성욕이다. 이는 문명사회의 도덕과 법률에 맞지 않아 의식 속에 억압되어 있는 콤플렉스로 수많은 정신 질환의 근원이 된다. 하지만 이런 원시

적인 욕망도 꾸며질 수 있다. 신화나 꿈, 환상, 문예 작품 등이 원시적 욕망이 꾸며져 표현된 것이다. 프로이트는 이 관점에서 출발하여 서양 신화, 사시, 비극에서부터 근대의 일부 위대한 예술가의 작품에서 심리 분석을 진행해 문예는 '원시적 욕망의 승화'라는 것을 증명했다. 이 이야기는 이상해 보이지만 그 속에 합리적인 요소가 있는지 계속 연구해봐야 한다. 그의 관점은 현대 서양에 아직도 큰 영향을 끼치고 있다.

이 외에도 비극의 즐거움을 설명하는 학설은 서양에 많이 있다. 플라톤이 말했던 남의 고통을 즐거워하는 것이라든지, 헤겔이 말한 비극의 충돌과 영원한 정의의 승리라든지, 쇼펜하우어가 말한 비극은 세상의 환상에 대해 써서 사람을 퇴보시킨다는 것이라든지, 니체가 말한 비극은 주신과 일신의 정신이 결합된 것이라든지 말이다. 이런 사람들은 너무 신경 쓰지 말고 참고용으로만 남겨두도록 하자.

희극에 관해서는 아리스토텔레스가 《시학》에 아주 간단하지만 심각한 이야기를 몇 구절 남겼다. 희극은 보통 사람보다 모자란 사람을 모방한다. '모자라다'는 것은 일반적으로 말하는 '나쁘다(혹은 '악하다')'가 아니라 일종의 추함의 형식이다. 우스운 대상은 상대방에게 해롭지 않고 고통을 일으키지 않는 추함과 부조화일 뿐이다. 예를 들어, 희극의 가면은 괴상하고 추하지만 고통을 야기하지는 않는다. 여기서는 '추함'이나 '우스움'을 심미적 범주에서 제시했고 요지는 '농담을 해도 도를 넘지 않는 것'이다. 하지만 이것은

현상일 뿐 추함과 부조화가 웃음을 유발하고 즐거움을 주는 것을 설명하는 것은 아니다.

근대 영국 경험파 철학자 토머스 홉스^{Thomas Hobbes}는 '갑작스러운 승리감'을 이에 대한 해설로 제시했다. 홉스는 성악설을 주장했기 때문에 "웃는 감정은 가난한 사람의 연약함과 자신의 과거의 연약함을 보았을 때 자신의 우월감을 느껴서 비롯되는 갑작스러운 승리감이다."라고 생각했다. 자신이 다른 사람보다 강하고 현재가 과거보다 강하기 때문에 웃는다는 것이다. 그는 '갑자기'를 강조했는데 '우스운 것은 신기한 것이고 예기치 않은 것'이기 때문이다.

웃음과 희극에 대한 학설은 이외에도 많이 있다. 현대에서 비교적 유명한 프랑스 철학자 베르그송은 《웃음》에서 웃음과 희극은 모두 '생명의 기계화'에서 비롯되었다고 생각했다. 세계는 끊임없이 변화하고 생명이 있는 것들은 반드시 긴장 상태를 유지하면서 탄력도 있어서 때에 따라 변할 수 있어야 한다. 우스운 인물은 생명은 있지만 경직되어 있고 틀에 박힌 듯 형식화되어 있어 '앞으로 닥쳐올 변화를 냉정하게 관찰하고 대응할 방법을 결정'하기 때문에 웃음거리가 되기 십상이다.

베르그송은 아주 많은 예시를 들었는데, 어떤 사람이 길을 가다 지쳐서 땅바닥에 주저앉아 쉬는 것은 우스울 게 없지만 어떤 사람이 눈을 감고 앞으로 내달리다가 장애물을 만나도 피할 줄을 모르고 결국 부딪혀 넘어지는 것은 웃음을 자아낼 수밖에 없다. 또한 퇴역한 노병이 종업원으로 일하고 있는데 어떤 사람이 그에게 장

난으로 "차렷!"이라고 외쳤더니 그가 황급히 두 손을 내리느라 들고 있던 컵과 그릇들을 모두 떨어뜨려 깨뜨리는 것이 웃음을 자아낼 만한 일인 것이다.

베르그송은 웃음은 일종의 형벌이자 경고로서 우스운 사람은 어리석음을 깨닫고 고치게 한다고 생각했다. 웃음에는 실용적인 목적이 있다고 생각한 것이다. 이 때문에 웃음이 발생시키는 미감은 순수하지 못하다. 하지만 웃음에도 일부 미감이 있는데, 사회와 개인이 생활의 급한 필요를 벗어날 때 자신을 예술 작품으로 볼 수 있고 그때야 비로소 희극이 생기기 때문이다.

프로이트의 '지혜와 잠재의식'은 몇 마디로 설명할 수 있는 내용은 아니다. 그의 영국 제자인 그리그가 1923년에 편집한 웃음과 희극이라는 주제에 대한 책 목록이 삼백 종류가 넘는다. 만약 이 주제에 대해 깊이 연구해보고자 한다면, 참고해볼 만하다.

내가 비극과 희극 두 범주에 대한 이야기를 꺼낸 것은 극이 문예 발전의 가장 꼭대기에 있고 대중들이 좋아하는 종합 예술이기 때문이다. 영화, TV 드라마에서부터 일반적인 설창 예술의 현상으로 미루어볼 때, 공업화가 빠르게 발전하는 시대가 될수록 극은 넓고 밝은 미래가 있다는 것을 예측해볼 수 있다.

사회주의 시대에 비극과 희극이 존재해야 할까? 루나차르스키Lunacharsky*의 《문학에 대한 담론》의 〈사회주의 현실주의〉라는 챕터를 보면 소련에서 일찍부터 이 문제가 대두되었다는 것을 알 수

* 소련의 극작가, 비평가, 정치가

있다. 요즘 중국 문예계도 치열하게 이 문제에 대해 토론하고 있다. 아주 좋은 현상이다. 나는 이 토론에 관한 글이나 보고를 읽어본 적이 있는데 아직 개념에만 국한되어 있는 오류를 범하는 경우가 꽤 보인다. 예를 들어 엥겔스가 라살레에게 보낸 답신에서 비극에 정의를 내린 적이 있는지, 우리에게 필요한 것은 과거의 비극과 희극인지에 대한 것들 말이다. 어떤 사람은 아직도 계급투쟁의 관점에서 이 문제를 바라보기 때문에 가끔은 문제가 지나치게 단순화되기도 한다. 우리는 구체적인 명작 연극과 그것들의 역사 속 변천을 더 많이 고려해봐야 할 필요가 있다.

서양 연극 발전사를 보면서, 나는 현재 비극과 희극을 뚜렷하게 구분하는 것이 타당하지 않다고 생각한다. 그리스 로마 시대에도 비극과 희극의 경계를 분명히 하긴 했지만 그건 계급의 구분 때문이었다. 상위 계급의 지도자급 인물만이 비극의 주인공이 될 수 있고, 하위 계급 사람들은 대부분 희극에만 참여할 수 있었다. 문예 부흥기 때, 갈수록 많은 자산 계급(소위 '중산층')이 정치 무대에 뛰어들었고 문예의 무대에도 오르게 되면서 민중의 힘도 날로 강해졌다. 이로써 비극과 희극의 엄격한 구분이 설 수 없게 된 것이다.

영국의 셰익스피어와 이탈리아의 과리니[Guarini]는 우연히 동일하게 비극과 희극의 혼합극을 만들어냈다. 과리니는 《희비극이 시의 강령을 체험하다》를 통해 희비극을 '소수의 우두머리 정체와 민주 정체가 결합된 공화 정체'에 비유했다. 이는 당시의 이탈리아

도시 국가의 사람들은 봉건 귀족과 정권을 나누기를 원했기 때문이다. 셰익스피어의 희비극은 대부분 주된 줄거리 중에 다른 줄거리가 끼어드는 식으로, 상위 계급이 주된 줄거리를 점령하고 중하위 계급이 극의 보조 줄거리에 기대어 있다. 만약 주인공이 왕이라면 그 주변에는 꼭 희극적인 인물이 있다. 마치 세르반테스^{Cervantes}의 전기 중 돈키호테의 옆에는 산초 판자가 있었던 것처럼 말이다. 이 전기는 비극과 희극을 나눌 수 없다는 것을 설명하기에 충분한 예시이다. 돈키호테 본인 역시 희극적 인물이자 아주 비극적인 인물이기 때문이다.

계몽 운동 때 디드로와 레싱의 영향으로 시민극이 흥행했고 이때부터 고전 형태의 비극을 쓰는 사람이 매우 적어졌다. 디드로는 '엄격한 극'이라는 말로 비극을 대신했고 소재만 중요한 것이면 된다고 생각했다. 자주 이용하는 주인공은 고관대작이 아닌 일반 시민이었다. 때로는 소위 '중요한 소재'가 가정의 불화 정도였다. 근대에 이르러서는 과학과 이지가 우위에 있어 연극이 더 이상 사람의 운명과 시의 정의 같은 부분들의 모순에 얽혀 있지 않다. 현실 세계가 직면한 일부 문제를 해결하기 위해 입센과 버나드 쇼^{Bernard Shaw*} 식의 '문제극'이 때맞춰 등장했다.

그런데 문예 사상은 날이 갈수록 현실주의를 중시하고 있는데, 현실 세계의 모순은 원래 매우 복잡하고 종횡으로 교차되기 때문에 엄격하게 비극과 희극을 구분할 수 없다. 주관적인 측면에서

[•] 영국의 극작가, 소설가, 비평가

어떤 사람은 감정을 중시하고 어떤 사람은 이지를 중시한다면 극에 대한 반응도 큰 차이가 발생할 것이다.

프랑스에 이런 명언이 있다. "세상은 생각하는 사람들에게는 희극이요, 느끼는 사람들에게는 비극이다." 앞에서 돈키호테를 언급한 바 있는데 그는 사람들에게 희극으로 비춰지기도, 비극으로 비춰지기도 했다. 찰리 채플린도 또 다른 예시가 될 수 있다. 그는 세계가 공인한 위대한 희극가이지만 그의 영화는 우리에게 비극적인 감정을 불러일으키고 '눈물 섞인 웃음'을 짓게 만든다. 영화 〈모던 타임스〉를 보고 나는 은연중에 "그야말로 가장 위대한 비극가구나." 하고 감탄했다. 그의 작품은 추악한 사물에 대한 웃음이나 본능적인 안전판을 떠올리게 하는데, 추악한 사물에 대한 웃음이란 내가 사악한 힘에 굴복하지 않을 수 있고 오히려 그것보다 강력해서 그것과 같이 놀 수 있는 것을 말한다. 채플린의 웃음은 어쩌면 이런 뜻이었을지도 모른다.

그래서 나는 개념적으로 희비극의 정의와 구분을 논하는 것이 그다지 필요하지 않다고 생각한다. 우리는 당연히 서양 고전 형태의 단순한 비극과 희극을 '다시 부흥'시킬 수 없다. 이 글을 쓰는 중에 최근 비교적 성공했던 연극 〈미래가 날 부르고 있네未來在召喚〉를 봤는데, 아주 만족한 나머지 나 스스로에게 물었다. "이 연극은 대체 비극일까 희극일까?" 이 극에 나타난 원만한 결론은 비극적 범주에도 들어가지 못하고, 현실의 모순을 처리하는 엄격한 태도가 있어 희극에도 들어갈 수 없다.

나는 디드로가 말한 '엄격한 연극' 혹은 우리의 연극이 앞으로 나아가야 할 길에 대해 생각해보았다. 그리고 아주 얕은 지식에 근거하여 중국 연극의 발전사를 뒤돌아봤다. 중국 민족은 줄곧 희극감이 강했고 비극적인 감정이 비교적 약했다. 그 원인 중 하나는 중국인이 '시에 대한 정의감'이 매우 강했기 때문이다. 대단원의 결론을 좋아하고 아리스토텔레스가 말한 '자기 자신과 같은 좋은 사람이 작은 잘못으로 인해 큰 화를 당하는' 꼴을 볼 수가 없었던 것이다. 하지만 이렇게 시의 정의감(선을 선으로 갚고, 악을 악으로 갚는 것)에 부합하지 않는 경우는 현실 세계에서 자주 발생한다. 시의 정의감은 원래 선한 희망이고 유가의 중용의 이치와 《태상감응편太上感應篇》*의 영향도 적지 않게 작용했을 것이다. 비극적인 감정의 약화는 어찌 되었든 약점이고 앞으로의 역사 변천사에서 이 약점을 극복할 수 있을지는 봐야 알 일이다.

　　이제 다시 "사회주의 시대에도 비극과 희극이 필요한가?"라는 질문으로 돌아가면, 이는 "사회주의 사회에 비극성과 희극성의 사람과 사건이 아직 있는가?"라는 하나의 실제적 의미밖에는 있을 수가 없다. 과거 몇십 년 동안 린뱌오林彪와 사인방의 피비린내 나는 파시즘식 통치가 이미 이 물음에 대해 명확한 답변을 해주었다. "그런 사람과 사건은 당연히 아직 있다!"

　　이론상에서 변증 유물주의와 역사 유물주의도 일찍부터 이 문제에 대한 근본적인 답변을 해주었다. 역사는 모순이 대립하고

　　*　중국 남송 초기 이창룡李昌龄이 지은 책

투쟁하는 중에 발전하는 것이다. 세상이 아직 전진하고 있다면, 아직 죽지 않았다면, 반드시 움직여야 한다. 움직이면 모순이 대립하고 투쟁하는 사람과 사건이 있게 되고 연극으로 반영할 현실의 재료와 동작의 줄거리도 필요한 것이다. 이런 동작의 줄거리는 희비가 교차할 수 있고, 희비가 교차하는 것은 세상의 모순이 문예 영역에서 대립하고 투쟁하는 것을 반영한다. 연극뿐만 아니라 모든 예술에서도 마찬가지다. 이 역사의 흐름이 영원히 멈추지 않고 흐르길 바란다.

현을 뜯고 난 후의 여운

── 필연과 우연 ──

마르크스주의를 배우면서 문예는
노동에서 비롯되었다는 것을 깊게 믿었고
놀이에서 비롯되었다는 관점을 포기했다.

내 글을 돌아보니 부족함이 느껴져서 독자들에게 미안한 마음이
든다.

먼저 원고를 본 친구가 말하길 "해방 전에 썼던 《아름다움이
란 무엇인가》와 이번 신작을 비교해보니 네가 예전의 그 친절함과
심오한 내용을 알기 쉽게 표현하는 것이 부족해진 것 같아. 가끔씩
'앞에서 강의'하는 듯한 기운이 느껴지고 이해하기 쉽지 않고, 심
지어 때로는 노티가 나거나 성질을 부리는 것 같아."라고 했다. 나
는 확실히 이런 문제점이 있다는 것을 인정하고 내게 직설적으로

말해준 친구에게 감사하다고 말하고 싶다.

　속 얘기를 하는 김에 나의 고충을 사실대로 말하자면, 《아름다움이란 무엇인가》는 반세기 전 내가 아직 대학생일 때 쓴 것이다. 그때의 나는 젊은 사람들과 접촉할 기회가 많았고 그들의 마음을 아는 사람이었다. 나 자신의 사상이나 감정도 지금보다는 활발했다. 그러나 지금은 83세의 노인으로 몇십 년간 교편을 잡았고 '앞에서 강의'해왔다. 뇌가 추상적인 이론에만 국한되어 있다. 나는 사인방의 박해에 있어서 '그 일이 지나갔는데도 가슴이 여전히 두근거리며 무서운' 느낌을 받지는 않지만, '그 일이 지나갔는데도 가슴에 여전히 한'이 있다. 문학 풍조에서 추악한 현상에 대해 성질을 부리면 이것은 확실히 함양이 부족하기 때문이다. 나는 노쇠한 노인으로 젊은 사람인 척 거침없이 이야기를 할 수는 없다. 그저 인정하는 것이다. 젊은 사람에게는 아직 눈부신 앞날이 있으니 그저 부러워할 수밖에 없다.

　나는 앞에서 강의하는 기분을 그다지 즐기지 않는다. 그래서 글을 쓸 때도 교과서처럼 쓰지 않게 하기 위해 무던히 노력한다. 내가 쓴 글이 교과서가 될 만한 수준도 아니고 말이다. 다행히 《미학개론》, 《문학개론》과 같은 책들이 많이 늘어나고 있는데 나까지 보탤 필요가 있을까? 내가 《아름다움을 말한 편지》를 쓰겠다고 결정한 것은 한편으로는 편지나 방문 등으로 보여준 사람들의 성의에 보답하기 위함이고, 또 한편으로는 해방 이래 급히 마르크스, 레닌주의의 경전적 저서들을 공부하면서 과거 내가 했던 말의 오

류와 타당하지 못한 부분을 인식하고 죽을 날이 머지않은 여생에 오류를 검사하고 '교대'를 하기 위해서이다.

친구들은 내게 미학을 공부하려면 어떤 책을 읽어야 하는지를 자주 물었다. 그들은 읽고 싶은 책이 없어 고민하면서 내가 그들을 대신하여 살 책을 알려주고 자료를 보내주길 원했다. 내가 60년대 이후부터는 쭉 바깥 세계와 교류하지 않고 우물 안 개구리처럼 살았다는 것을 모르고 말이다. 나는 국제적 학술의 동태에서도 완전히 멀어져 있어서 이 질문에 차마 답을 할 수가 없었다. 옛날 자료는 내가 《서양 미학사》의 하권 부록에서 이미 '핵심 도서 목록'으로 이야기한 바 있고 그중 수많은 책들이 중국에서 찾기 어려운 것이다. 다행히 이제는 도서 금지가 풀려서 새로 출판된 책들이 많아 책을 읽고 싶은 사람이 책이 없어 고민하는 일도 줄었다.

사람은 나이가 들수록 시간의 소중함을 느끼게 되기 때문에 외국어와 미학을 공부하는 친구들에게 나는 이런 간단한 충고를 건네곤 한다. 옥수수를 따려다가 바나나에 정신이 팔려 손에 든 것을 잃어버리는 원숭이가 되지 말고, 게릴라전보다는 집중해서 섬멸전을 치르고, 완고한 적을 공격하는 것을 감행하라고. 이런 전쟁들은 하나하나 싸워나가야지 대추를 통째로 삼키는 것처럼 대충해서는 안 된다.

미학을 공부하는 사람이 가장 먼저 해야 할 일은 여전히 마르크스, 레닌주의를 공부하는 것이다. 너무 많이 욕심내지 말고 먼저 《마르크스 엥겔스 선집》을 한 번 통독하고 최대한 확실하게 이해

하려고 노력해보자. 완전히 이해한다는 것은 일생이 필요한 일이지만 완벽하게 이해하려는 습관은 들일 수 있다. 만약 아직 자유롭게 책을 읽을 정도의 외국어를 구사하지 못한다면 빨리 공부해야 한다. 오늘날 어떤 학문을 공부하든 최신 국제 자료를 먼저 파악해야 하기 때문에 바깥 세계와 담을 쌓아서는 발전이 있을 수가 없다. 수시로 국내외 문예계의 동태를 살피고 자신의 견해를 펼쳐야 한다. 만약 여유가 있다면 성질이 비슷한 문학, 그림, 음악 등의 예술을 하나 더 배워놓는 것이 좋다. 미래에 머리 빈 미학가나 문예를 모르는 문예 이론 전문가가 되지 않으려면 말이다.

나는 이 글에 미학 교과서가 아닌 내 마음속에 자리했던 여러 가지 질문들에 대한 대답을 기록했다. 그래서 일반적인 미학 교과서에서 반드시 다뤄야 할 수많은 문제들에 대해서는 언급하지 않았다. 내용과 형식, 창작, 감상과 비평, 비판과 계승, 민족성과 인민성, 예술가의 수양 등에 대한 것들 말이다. 나는 이런 주제들에 대해서 반드시 말해야 할 새로운 견해가 별달리 없기 때문에 말할 필요가 없었다. 이와는 별개로 자주 거론되는 것은 아니지만 내가 생각하기에는 말할 만한 가치가 있다고 생각하는 것들이 있다. 그에 대해서는 아직 고민을 끝내지 못했기 때문에 여기서 다룰 수는 없었다.

그중 하나는 《서양 미학사》 상권의 서론에서 언급했던 '의식 형태는 상부 구조에 속하나 상부 구조 자체는 아니'라는 주제인데, 나는 상부 구조 중 가장 중요한 요소는 정부기관이고 그다음이 의

식 형태라고 생각한다. 그 둘은 동등한 관계가 될 수는 없다. 정부 기관은 곧 사회의 존재이고, 의식 형태는 사회가 존재한다는 것을 반영하는 사회적 의식이기 때문이다. 또한 마르크스주의의 창시자의 수많은 이야기도 그 증거가 된다. 내가 당시에 이 문제를 거론했을 때는 정치와 학술을 구분하기 위한 동기도 있었다. 이것은 더 깊이 토론할 만한 가치가 있다. 어떤 사람이나 어떤 분야의 사람이 해결할 수 있는 것이 아니다. 또한 쌍백방침*에 근거해 더 깊은 토론이 필요하다. 이 토론은 이미 시작되었다. 나는 더 많은 의견을 들을 필요가 있고 적당한 때에 다시 총체적인 답변을 하고, 그 의견을 참고하여 스스로를 검사해볼 필요가 있다. 만약 내 잘못이 발견되면 반드시 고칠 것이고 내가 설득되지 않으면 원래의 입장을 고수할 것이다. 물론 이것은 나중 얘기이다.

자주 다뤄지진 않지만 반드시 자세하게 이야기할 필요가 있다고 생각하는 주제는 바로 필연과 우연이 문학에서 통일을 변증하는 내용이다. 내가 어떻게 이 주제를 떠올리게 되었을까? 발자크는 《인간희극》의 서론에서 이렇게 말했다.

> 기연은 세상에서 가장 위대한 소설가이다. 생각이 풍부해지려면 기연에 대해 충분히 연구해야 한다.

'기연'의 원어인 Hasard를 보면, '우연히 맞닥뜨린'이라는 의

* "누구든 자기의 의견을 피력할 수 있다."는 뜻

미가 있다. 난 이것을 읽을 때마다 매우 흥미롭긴 했지만 당시에는 그 속의 이치를 확실하게 이해하지 못했다. 나중에 엥겔스가 1890년 9월 초 동료 철학자 블로흐^{Bloch}에게 보낸 편지를 보고서야 이해할 수 있었다.

> 여기에서 모든 요소가 상호작용하고 있다는 것을 알 수 있고, 이런 상호 작용의 근본으로 들어가면 결국 경제 운동이 필연 요소이고, 무궁무진한 우연(이런 일들 속의 내부 관계는 아주 멀거나 확정 지을 수 없는 것으로, 간과하거나 심지어 아예 존재하지 않는다고 생각하게 만든다.)을 통해 발전하는 것이다.*

즉, 필연은 우연을 통해 작용한다는 것이다. 나는 이 우연을 발자크의 '기연'과 연결시켰다. 또한 마르크스가 나폴레옹에게 했던 비슷한 말과 러시아 혁명가 플레하노프^{Plekhanov}가 개인의 역사 속 작용을 이야기할 때 인용했던 바스카의 "만약 이집트 왕비 클레오파트라의 코가 조금 낮았다면 세계사는 달라졌을 것이다."라는 풍자가 떠올랐다. 이것들은 '우연'에 관한 명언으로 내 머릿속에서 우연히 불씨가 되어 타올랐다.

올여름에 일본 영화 〈사랑과 죽음愛と死〉에서 여자 주인공 나츠코가 폭발 실험 중 불이 나 분신되는 장면을 보았다. 희극으로 쓰일 수도 있었던 작품이 가슴 아픈 비극이 되는 것을 보면서 머릿속

* 《마르크스 엥겔스 선집》 4권, 477쪽, 번역본에 수정이 있다.

의 그 불씨가 사방으로 날리는 불꽃이 되었다. 나는 미학의 수많은 주제가 연상되면서 문예 걸작 중에서도 희극에서 우연 혹은 기연이 작용하고 있다는 것이 떠올랐다.

가장 두드러지는 예는 그리스의 오이디푸스가 아버지를 살해하고 어머니를 취하게 되는 일이다. 이 외에도 셰익스피어의《로미오와 줄리엣》, 실러의《빌헬름 텔》, 중국의《서상기》와《모란정》이 있다. 중국 소설은 예로부터 '지괴' 혹은 '전기'라고 불렸다. 그만큼 기괴하고 우연하고 예기치 않다고 여겨졌다.《봉신방》,《서유기》,《요제》,《금고기관》에서부터 최근의 애니메이션 〈대요천궁〉에 이르기까지 중국의 수많은 신기한 옛날이야기에 우연이 없었다면 절대 그렇게 많은 사람들을 매료시킬 수 없었을 것이다. 우연은 놀랍고 신기한 감정을 일으킬 수 있고, 그런 감정이 곧 미감의 중요한 요소이기 때문이다.

그래서 나는 바로 우연이 민족의 원시 신화를 만들어내고 그 신화가 문예의 밑거름이 된다고 생각한다. 엥겔스는 우연한 일에 대해 설명할 때, 우연한 일에는 '내부적 연결 고리'가 있으나 사람은 이런 관계에 대해 아직 알지 못하는 무지의 상태에 있다고 말했다. 사람은 무지에 만족하지 못하기 때문에 이런 우연한 일은 신이 만든 것이라는 환상을 펼치는 것이다. 고대 그리스인은 비극적 결말을 결정짓는 것은 '운명'이고 이를 '맹목적인 필연'이라고도 불렀다. 그 뜻 역시 '미지의 필연'이다. 중국에도 "성황묘 속 주판은 사람이 두들기는 것이 아니다."라는 말이 있다. 이것도 미지의 필

연(우연)을 하늘이나 신에게 귀속시키는 것이다.

　한편으로 우연은 인간의 약점을 드러내고 다른 한편으로는 사람이 환상에 의지해 자연의 강력한 생명력을 이기려고 한다는 것을 드러낸다. 현실과 문예는 모두 죽은 물처럼 움직이지 않고, 하나의 필연이 또 다른 필연을 엮고, 하나의 철판 덩어리처럼 죽어 있는 것이 아니다. 옛사람은 좋은 문예 작품을 형용할 때 자주 "규모가 크고 기세가 드높다."라거나 "물 위로 바람이 부니, 자연히 물결이 인다."라는 표현을 썼다. 그런 작품은 충분한 생명력과 자유, 교묘함을 드러냈기 때문이다. '교巧' 역시 우연이라는 뜻으로 중국에는 "일이 풀리려면 공교巧롭게도 이뤄진다."라는 말도 있다.

　다시 말해, 우연 없이는 좋은 작품을 창조해낼 수 없다. 좋은 작품에는 항상 소위 '신들린 듯한 필치'가 있다. 과거에 사람들은 영감이라는 것을 믿었는데, 좋은 작품은 신력을 의지해야 한다는 믿음이었다. 그러나 근대 심리학이 이미 영감은 그저 작가의 잠재의식 중에 오래 숙성되다가 갑자기 의식 속으로 튀어나온 것일 뿐이며 이와 같은 돌출에도 다 원인이 있지만 사람이 그 원인을 모르는 게 결국 우연임을 알려주었다. 프랑스의 위대한 음악가 베를리오즈는 시에 곡을 붙이다가 마지막 구절을 남겨두고 알맞은 곡조를 찾지 못했는데, 2년이 지난 후 로마를 여행하다 우연히 물에 빠졌다 나오며 흥얼거린 곡조로 남겨둔 마지막 구절에 곡을 붙일 수 있었다. 그가 물에 빠진 것 역시 우연이었다. 두보는 자신의 창작 경험을 "책을 많이 읽고 나니 붓을 들면 신들린 듯하네."라는 두 마

디로 종합했다. 여기서 '신'은 곧 영감인데, 이는 우연 같지만 사실 '책을 많이 읽는' 부지런함에서 비롯된 것이다.

이로써 영감에 대한 미신을 없애버릴 수 있다. 중국에는 "익숙함 속에 우연함이 생긴다."라는 말도 있는데, 영감 역시 이와 같은 장기간에 걸친 훈련의 결과이다. "강철을 백번이나 단련하여 손가락을 감싸는 부드러운 실이 되게 하다."라는 말처럼 힘이 있어야 우연을 느낄 수 있고, 힘이 있어야 미감도 생길 수 있다. 이 미감은 다이빙, 평행봉, 권투, 자유 체조의 '기예'와 '트릭'에서 쉽게 볼 수 있다. 〈세 갈래 길〉이라는 경극이 사랑을 받는 이유도 아마 우연이 불러일으키는 신기함 때문일 것이다.

나는 '우연한 기회'라는 주제에 대해 깊이 생각했다. 생각할수록 이것과 관련된 범위가 아주 넓다는 것을 느낄 수 있었다. 앞서 언급했던 희극 중의 '부조화'도 우연한 기회에 연관되어 있고 중국에서 가장 과학적 조리가 깊은 문예 이론학자 유협은 《문심조룡》에서 특별히 '해은諧隱'에 대해 한 챕터를 할애하여 우스갯소리를 하는 것과 조리를 알아맞히는 것에 대해 논했다. 그가 일반 사람들이 경시하는 문자 놀이를 중시한다는 것을 알 수 있다. 문자 놀이는 경시되어서는 안 된다. 이것은 많은 사람들의 사랑을 받을 뿐 아니라 민가의 기본 요소이고, 시와 사에도 중요한 구성 성분이기 때문이다. 그래서 민가에 '해취諧趣(소위 '유머감')'가 가장 풍부하다. 진정한 '해諧'의 대부분은 '도를 넘지 않는 농담'으로 해의 대상은 경시는 당하지만 그가 싫어할 만한 비열함이나 부조화를 발생시키

지는 않는다. 유행하는 민가에 이런 구절이 있다.

"첫 번째 스님이 물을 지고 마시고, 두 번째 스님이 물을 들고 마시니, 세 번째 스님은 마실 물이 없다."

일반적인 도리에서 벗어나는 것은 '세 번째 스님은 마실 물이 없다'이고, 필연이 아닌 우연으로 웃음거리가 되면서도 일종의 경고가 된다.

'은밀'한 것은 곧 '헷갈리는' 것으로, 종종 '해'와 연결된다. 예를 들어 사천 사람이 곰보를 비웃어 이르기를 "뭐야? 콩 지짐이, 얼굴에 가득한 꽃, 비가 모래를 일으키고 꿀벌은 제 집인 줄 알겠네. 여지와 호두와 여주, 하늘에 가득한 별들이 떨어진 꽃잎을 때리네."라고 했다. 이것이 곧 '해', '은밀'한 것, 문자 놀이의 결합이다. 용모가 못생긴 것을 풍자하는 것이 '해'이고, 수수께끼가 곧 '은밀'한 것이다.

7층 보탑의 형식을 빌려 한 층 또 한 층 쌓다 보면 문자 놀이에서의 교묘한 조합을 발견할 수 있다. '해'는 직설적인 것을 경계하는데, 이는 해취를 잃을 뿐만 아니라 금기를 범하거나 원망을 자아낼 수 있어서다. 은밀한 것에서 출발한 것은 문자 놀이로 수식되어야 한다. 그래야 풍자의 일부 악의를 약화시키고 교묘하게 감합하여 사람을 기쁘게 할 수 있어 '해'의 특유한 쾌감을 발생시킬 수 있다. 이런 쾌감이 곧 미감이다. 우스운 일은 마치 현실 세계의 죽

은 물에 우연히 작은 물결이 일어 침묵을 깨는 것과 같다. 하지만 어찌 되었든 일부 비열함과 부조화는 있게 마련이고 가벼운 아쉬움이 불러일으키는 불쾌감도 있게 마련이다. 이를 통해 미감의 복잡성을 발견할 수 있다.

해는 고상한 사람이나 속인이나 다 같이 감상할 수 있는 것으로 사회성이 풍부하다. 톨스토이는 《예술론》에서 특별히 문예의 감정 전염의 기능을 강조하고 전염된 감정 중에 '소학笑謔'을 가리켜 사람과 사람 사이의 관계를 밀접하게 만들 수 있다고 했다. 유협은 해를 설명할 때 "해는 곧 개皆로서, 얕은 말은 속된 것을 모이게 하고, 모두 기뻐 웃는다."라고 했다. 이것은 명확한 '해'의 사회적 기능을 충분히 설명해주고 있다.

이 이치를 증명하려면 만담을 많이 듣는 것이 좋다. 만담은 '모두'의 전형이자 고상한 사람이나 속인이나 다 같이 감상할 수 있는 설창 예술이기 때문이다. 그래서 사인방이 무너지고 나서 중국 문예가 다시금 새롭게 번영하는 모습이 만담에서 가장 먼저 발견되었고, 후보림侯寶林과 곽전보郭全寶에 이어 출중한 만담 배우들이 대거 출현하게 된 것이다. 주로 이론을 다루는 점잖은 옛날 학자들은 이론 느낌이 나는 일반 정석 연극이나 영화도 그다지 좋아하지 않는데, 나는 만담 공연이 있을 때마다 여유만 있다면 꼭 보러 갔고, 보고 나면 정신적으로 상쾌한 느낌이 들고 생각도 어느 정도

· 웃으며 하는 농담
·· 모두

해방되는 느낌이 들었다. 이런 우연한 기회 속에서 어떤 사람들의 감정, 세태에서부터 아름다움과 미감의 이치에 이르는 것들을 인식할 수 있었던 것이다.

나는 문예와 문자 놀이의 관계를 생각했다. 과거의 나는 실러와 스펜서, 그로스의 신도로서 문예의 기원이 놀이라는 것이 진리라고 생각했다. 그러나 해방 후 마르크스주의를 배우면서 문예는 노동에서 비롯되었다는 것을 깊게 믿었고 놀이에서 비롯되었다는 관점을 포기했다. 최근 들어 나는 다시 해은과 문자 놀이에 대해 연구했고, 옛 사상이 일부 되살아나고 놀이설이 단칼에 말살되어서는 안 된다는 느낌을 받게 되었다.

이리저리 생각하다가 나는 문예를 일종의 생산 노동으로 보는 것은 마르크스주의자가 반드시 유지해야 할 불변의 정론이지만 문예라는 생산 노동 중의 놀이 역시 확실히 아주 중요한 요소라고 생각하게 되었다. 그 이유는 첫째로, 마르크스와 엥겔스 모두 필연은 우연을 통해 작용할 수 있고 우연한 기회는 문예에서, 특히 '연극적 관습'에서 놀이로 표현된다고 말했던 것이다. 둘째는 노동과 놀이의 대립은 자본주의 사회에서 노동의 이화異化 작용의 결과로 노동의 이화를 제거하고 공산주의 시대에 진입하면, 모든 사람의 본질적 활동은 자유로워지고 구속이나 장애가 없어지고 노동과 놀이의 대립도 다시는 존재하지 않는다는 것이다.

이 주제에 대해서 아직 완벽하게 고려해보지 못했지만, 나는 앞으로 놀이와 밀접한 관계가 있는 '우연한 기회의 문예 작용'에

대해서 많은 말을 할 수 있을 것 같고 이는 아주 현실적 의의가 있을 것이라고 생각한다. 그래서 계속 연구해나갈 준비를 할 것이고 문예와 미학을 사랑하는 친구들이 모두 이 문제에 대해 연구했으면 하는 바람이 있다. 각자 자신의 의견을 내면 토론을 생성하거나 사상을 해방시킬 수 있다.

나는 만화가 펑즈카이豐子愷의 "나는 아주 작을 부분을 통해 전체를 짐작해내는 것을 좋아했다. 하지만 무언가를 완벽하게 이해하려면 간단해 보이는 것 뒤에 숨겨진 의미를 알아야 한다."라는 구절을 아주 좋아한다. 이제 우연이라는 주제는 여러분이 연구할 주제로 남겨두려고 한다. 나의 '현을 뜯고 나서의 여운'인 셈이다. 무한한 의미에 여운을 남기자.

'주광첸'을 다시 읽어야 할 이유

　편집에 들어가기 전 나는 '주광첸 선생의 책은 이미 많이 나와 있는데, 왜 다시 정리해서 출판해야 하는 걸까?'라는 의문이 들었다. 그러나 지금은 안다.

　우선은 주광첸 선생의 작품은 오래 흥성하여 쇠패하지 않기 때문에 더 많은 독자들이 읽어야 할 가치가 있고, 책도 낡은 것을 새것으로 바꿔서 끊임없이 변화하는 독자의 심미에 부합해야 하기 때문이다. 또한 지금 시중에 나와 있는 주관첸 선생에 대한 책은 난해하여 읽기 어려운 인상을 주는데 이번에 새롭게 정리하여 출

판하면서 특별히 생활에 근접하고 독자에게 친근한 주광첸 선생의 글을 선택했다. 이는 주광첸 선생의 글이 난해하고 읽기 어렵기만 한 것이 아니라 재미도 있다는 사실을 독자가 알려주기 위해서다.

이 책은 주광첸 선생의 수많은 글 중 34편의 글을 엄선하여 생활의 아름다움에 대해 집중적으로 이야기하였다. 이 글은 《아름다움이란 무엇인가》, 《아름다움을 말한 편지》, 《12통의 편지》 등의 책에서 고른 글들을 담고 있다. 그중에 《아름다움이란 무엇인가》는 1932년 개명서점 판을 원본으로 삼았고, 《아름다움을 말한 편지》, 《12통의 편지》는 시중에서 유통되는 것들 중 가장 우수한 판본을 가지고 수정하였다.

이 책은 작품의 원래 모습을 유지하기 위해서, 또한 독자가 읽기 쉽게 하기 위해서, 독자의 읽기에 영향을 주지 않는 전제하에 옛것을 따랐다. 이미 많이 변화되고 현재의 독자들이 읽기에 적합하지 않은 단어, 부호, 영문 대소문자, 외국 지명, 인명에 대한 번역 등에 있어 수정을 진행했다.

주광첸 선생은 천진난만하고 사랑스러운 동시에 글에 있어 심오하고 박학다식했으며 미학에 있어 큰 공헌했다. 또 생활에서도 성공한 생활가였다. 우리는 그를 통해, '인생의 아름다움'을 경험하는 것이 무엇인지 깨달을 수 있을 것이고 삶을 더 다채로운 색으로 채울 수 있을 것이다.

우리가 할 일은
인생의 아름다움을
발견하는 일뿐이다

2020년 12월 10일 1쇄 발행

지은이 주광첸
옮긴이 이에스더
펴낸이 김상현, 최세현 **경영고문** 박시형

책임편집 조아라 **교정** 박지선 **디자인** 박선향
마케팅 임지윤, 양근모, 권금숙, 양봉호, 조히라, 유미정, 전성택
디지털콘텐츠 김명래 **경영지원** 김현우, 문경국
해외기획 우정민, 배혜림 **국내기획** 박현조
펴낸곳 (주)쌤앤파커스 **출판신고** 2006년 9월 25일 제406-2006-000210호
주소 서울시 마포구 월드컵북로 396 누리꿈스퀘어 비즈니스타워 18층
전화 02-6712-9800 **팩스** 02-6712-9810 **이메일** info@smpk.kr

쌤앤파커스(Sam&Parkers)는 독자 여러분의 책에 관한 아이디어와 원고 투고를 설레는 마음으로 기다리고 있습니다.
책으로 엮기를 원하는 아이디어가 있으신 분은 이메일 book@smpk.kr로 간단한 개요와 취지, 연락처 등을 보내주세요.
머뭇거리지 말고 문을 두드리세요. 길이 열립니다.